觀光行銷學
Tourism Marketing

曹勝雄◎著

序

　　隨著二十一世紀的到臨，觀光產業已經成為全球經濟發展的重要部門。在今日「地球村」的觀念與「航空業全球化」的發展下，觀光產業已經成為世界各國不可忽視的產業。無論從觀光需求的成長趨勢或是觀光產業的經營趨勢觀之，都驗證了龐大觀光市場的無窮潛力。然而面對旅遊消費型態遽變與科技發展迅速的年代，觀光事業的經營環境更加競爭激烈，如何掌握消費者的偏好與需求，發揮行銷的優勢乃成為企業永續生存與經營成功的重要關鍵。

　　觀光產業的範疇涵蓋了餐飲、旅館、旅行社、航空公司、主題遊樂區等相關行業。隨著整體觀光產業的蓬勃發展，這些行業之間的合作關係與策略聯盟也更加地緊密。而所謂觀光行銷就是將基本的行銷原理應用到這些產業的實務面來進行探討。觀光業者如何提供適當的資源與服務，以滿足旅遊消費者的需要則是觀光行銷的核心重點。

　　國內有關觀光行銷的專書並不多見，本書嘗試從觀光領域出發，提供一本有系統、理論與實務並重的觀光行銷書籍。本書的寫作對象主要是針對專科到大學程度的學生，文字力求簡潔，配合簡例的說明，希望將艱深的行銷原理以最簡單的方式來表達。

　　本書的範圍，涵括整個行銷理論與實務應用的技巧。全書

共分十六章，從簡單的行銷定義談起，到觀光產品的特性、消費行為以及目標市場，主要在強調消費市場在行銷中所扮演的角色。其次，探討行銷中的產品、定價、通路、推廣等四種行銷工具，在觀光產業上的應用。再者，就行銷計畫之擬訂與行銷績效的評估作一介紹。為順應目前行銷發展的趨勢，本書特別提供目的地行銷與網路行銷二章。最後，本書擬從實務觀點，提供觀光行銷之個案研討，希望有助於讀者瞭解行銷策略在觀光產業上的應用狀況。

本書從撰寫到完成，感謝眾多好友及同仁的支持與鼓勵，雖然歷時多年，也經過多次的修正，而終能付梓。筆者也要感謝觀研所林若慧與吳正雄同學協助部分資料的整理與校搞。最後特別要感謝我的內子，對我的寬容與陪伴。

本書之寫作過程，雖然力求嚴謹與正確，然而作者才疏學淺，錯誤疏漏在所難免，尚祈博雅先進不吝匡正。

曹勝雄 謹識

目錄

1. 何謂觀光行銷

學習目標

1. 說明行銷的一般定義及行銷觀念的發展

2. 界定觀光產業的範疇

3. 說明觀光行銷環境的組成要素

4. 分析觀光產業的行銷環境

觀光事業在即將面臨之廿一世紀，被喻爲是「新世紀的產業金礦」。根據世界觀光組織（World Tourism Organization, WTO）1999年的預測，到了2000年全球國際觀光總人次將達七億，國際觀光收入將達621億美元，2005年全球旅遊業將創造一億四仟四佰萬個工作機會，其中有一億一仟二佰萬個機會是分佈於成長快速的亞太地區，可見觀光事業將成爲亞太地區未來產業與經濟活動中一項極具競爭性的事業。

觀光事業是一種全方位、多元性的綜合產業，舉凡觀光旅館、旅行業、交通運輸業、遊憩據點，旅遊仲介資訊媒體及觀光推廣組織等都屬於觀光事業的一環。而面對市場潛力雄厚、競爭壓力劇增的年代，如何藉由行銷活動的落實來滿足目標市場的需要，並達成企業獲利的目標，是企業本身最爲關心的課題。本章將介紹行銷的基本概念，並探討觀光產業的範疇以及觀光產業所面臨的行銷環境。

行銷之定義與發展

行銷的定義

行銷是企業與消費者之間一種價值（value）交換的程序。依據美國行銷學會的定義：「行銷是企劃與執行產品（product）、訂定價格（price）、決定通路（place）與促銷產品（promotion），是服務與表達意見的程序，以交換的方式滿足消費者的需要與欲求，並實現企業目標的過程」。簡單的說，「行銷」是經由交換過程以滿足需求和欲望的社會活動。爲了進一步探討行銷的定義，我們要先就下面幾個相關的名詞作些定義。

表1-1 Maslow的五大基本需要與旅遊動機

需要層次	旅遊動機
生理	1.暫時逃避社會或家庭 2.鬆弛身體 3.逃離文明與生活上的壓力 4.抒解精神上的壓力
安全	1.從事運動 2.保持健康
歸屬感	1.與家人在一起 2.加強親友間之溝通聯繫 3.增加與他人交往之機會 4.與朋友建立友誼之關係
尊重	1.展現個人的重要性 2.尋求社會肯定 3.追求名望
自我實現	1.肯定自我 2.發現自我 3.內在欲望的滿足

需要

　　行銷最基本的觀念是以人類需要為出發點。Kotler曾說過:「需要」（needs）是一種被剝奪或喪失了某些基本滿足的感覺狀態。人類的需要眾多而複雜,Maslow提出人類的需要包括:最基本的生理需要（例如,食物、衣著）、安全感的需要（避免傷害或危險）、社會歸屬感的需要（愛人與被愛）、尊重的需要（尊重別人並受人尊重）以及自我實現的需要。以一個人從事旅遊活動的動機來看,我們不難發現旅遊也可以滿足人類的五大基本需要（如表1-1）。

欲望

欲望（wants）是指人類對於滿足最終需要之東西的渴望。例如說，一個人需要食物而對牛排產生了欲望，需要衣著而對服飾有了欲望。需要和欲望並不一樣，人們的需要是有限的，但欲望卻是無窮的。欲望常會受到文化背景及個人特質而有所影響，例如，在美國校園裡的學生，可能會以一份漢堡和可樂來解飢；但是土生土長的台灣學生則可能會以魯肉飯或蚵仔麵線來解飢。欲望通常發生在特定的文化背景之下，藉著滿足需要的產品來達到人們的欲望。

需求

人們具有無窮的欲望而且隨時可能變動，然而因為資源有限，因此我們會選擇可以負擔又能滿足我們欲望的產品，也就是從事具有經濟性的選擇行為。消費者總是依循最大利益的原則來獲得最大的滿足。而在購買能力的許可之下，欲望也就轉變為需求。此處的需求（demands）代表一種數量的概念，舉例來說，民國八十八年國人出國旅遊的「需求」已經突破650萬個人次，這裡的650萬所代表的就是一種需求。

產品

產品（product）是指提供於消費市場，能夠被注意、取得、使用及購買的物品，可以滿足人類需要和欲望的實物或勞務。因此，產品並不侷限於實體的物品，凡是能夠滿足人們需要或欲望的都可稱為產品，包括：服務、人物、地方、活動及思想等。假如我們覺得無聊沮喪時，我們可以去KTV唱歌（服務）；到國家劇院觀看藝術表演（人物）；前往名勝據點旅遊（地方）；參加登山健行（活動）；或是接受在家看書的想法（思想）。

消費者購買產品之目的，不在實體產品本身，而是在於該產品所

帶來的利益。例如，不是購買化妝品，而是購買「美的希望」；不是購買機票，而是購買「快速、便利、舒適」。實體產品只是提供服務的工具，行銷人員的工作是要去銷售產品所提供的服務或利益，而非產品本身。

交換

行銷是一種交換（exchange）的過程，當人們選擇以交換的方式來滿足其需要或欲望之時，行銷活動便已經展開。交換是指從對方取得想要的標的物，同時以某種物品或勞務作為交換的主體。例如，某種旅遊產品從研發到上市，歷經業者行程考察、與上游供應商（航空公司、國外旅行社）進行採購議價、開發市場、訂定價格及公開銷售等階段，最後以價值交換的方式提供給旅遊消費者購買，可見交換行為在經濟市場上扮演著舉足輕重的角色。

市場

市場（markets）是指某種特定產品之現有及潛在購買者所組成的集合。市場的大小表現在購買力所呈現出的一般需求，以及願意用金錢交換個人所求的人數上面。由於科技發展帶來了各式各樣的交易行為，例如，航空公司的訂位、旅館的訂房都可以透過電腦網際網路完成交易行為。

行銷

行銷（marketing）是指企業透過交易，來滿足消費者的需要與欲望，並實現企業目標的過程。企業的目標是什麼？企業的目標就是要獲取利潤，但是我們要強調的是利潤的獲得必須透過對消費者欲望的滿足來達成。一項調查研究指出，開發一位新客人所需要的成本是保住現有顧客所需成本的五倍。唯有透過顧客欲望的滿足並創造顧客的忠誠度，才能使企業邁向成功之路。

在觀光產業當中，許多經營者的觀念都認為「行銷」和「銷售」是相同的，飯店中常看見的是「業務經理」而非「行銷經理」。事實上，銷售只是行銷功能的一部分，行銷組合的元素包括了：廣告、銷售、產品、價格、通路等，行銷也包括了研究、資訊系統與規劃。誠如管理大師Drucker所言：「行銷的結果使銷售成為多餘的；行銷的目的是真正地去瞭解顧客的需要，進而提供產品或服務，使能完全符合顧客所需，而產品本身就已經發揮銷售的功能」。如此論斷並非推翻了銷售與促銷的重要性，而是指出這兩者僅是「行銷組合」（marketing mix）的一部分，或是作為行銷的工具之一，所有的行銷組合或工具必須密切配合，如此才能在競爭的環境中奏效，達成企業的銷售目標，並擴大企業的市場佔有率。

觀光行銷

在行銷領域中，除了實體產品之外，舉凡一項服務、一種活動、一個人、一個地方、一個組織、甚至一種思想等，都可被認為是可以滿足人類需求與欲望的產品而加以行銷，然而觀光行銷的範疇則是泛指觀光相關事業所提供產品與服務之行銷。

觀光行銷（tourism marketing）的觀念旨在引導一個觀光產業組織確定目標市場的需要和欲望，並提供業者一種比競爭對手更具效率的行銷管理方式，以及提昇產業效能的經營法則，進而提昇觀光產品與服務的品質，以取得觀光市場的潛在商機。整體來說，觀光行銷學是為滿足觀光旅遊的消費者的需要，以及達成觀光組織之經營目標的一種管理哲學。

觀光行銷學為一科學管理的學門，其哲學原理除了引用傳統行銷學的概念與學理基礎之外，並融合觀光產業的獨特性與產品屬性。換言之，觀光行銷是將行銷的原理應用在觀光產業之上。事實上，觀光行銷的發展與應用約較一般製造業落後二十年，但隨著近半世紀的經濟發展，觀光旅遊市場呈現蓬勃發展的美景，觀光產業也隨著時代及

環境的變遷而不斷地調整腳步。在產業自由競爭與多元化的發展下，觀光行銷更扮演著日益重要的角色。

　　觀光事業所涵蓋的範圍很廣，除了旅館住宿業、旅行業、餐飲業、運輸業、遊樂服務業、會議規劃等主要產業之外，也包括了：金融服務業、藝品店、娛樂事業等周邊的產業。而各種事業之間的關係極為密切，也影響到彼此經營的成功關鍵。舉例來說，許多渡假旅館的住宿客人是旅行業者招攬套裝旅遊的參團旅客，通常飯店也會和租車公司、航空公司合作，安排旅客住進飯店。旅行業者在包裝旅遊產品時，也要與航空公司、旅館業者諮商協議，以確保產品的服務品質。由於各種事業間關係的密切與複雜，如何透過個別與整體的產業力量，以專業化的知識與服務，來因應多變與個人化的消費者需要，乃是觀光行銷所面臨的共同課題。

行銷觀念之發展

　　觀光行銷的觀念是近世紀才發展形成的，在本世紀以前，旅遊產品和服務與其他產業一樣，都是以傳統直接的方式進行銷售，原因是當時的旅遊產品並無太多的選擇性，例如，觀光景點與設施的不足、運輸路線的闢建不夠等。因此，業者對於銷售的過程，並不需要特別地加以思考與關注。直到本世紀後，行銷觀念逐漸地蘊釀形成，並在觀光產業中受到重視。以下將行銷觀念的演進與發展，分成四個階段來加以說明。

產品導向觀念

　　產品導向觀念（product-oriented concept）源於市場上缺乏滿足基本需求的產品，或是需求大於供給的情況，或是市場具有獨佔特性，屬於競爭者缺乏的市場。企業在開發產品之後，即期望顧客會前來購買，只要產品具備獲利能力，業者多半不太關心顧客的真正需要，此

種觀念稱為產品導向的觀念。

　　早期傳統旅館業者的經營型態完全以產品本身的規劃為強調重點，產品設計的決策過程完全僅憑著生產者對自身的需求及目標，忽略了市場消費者的需要，就是一種產品導向的明顯例子。一個處於產品導向階段的公司，容易忽視外在環境的變化，變成了「為生產而生產」，其認為品質好的產品或服務自然會有人願意購買，問題是業者認為好的產品，不一定會獲得消費者的認同與青睞。

銷售導向觀念

　　當市場上的競爭者逐漸增加之後，企業開始感受到競爭壓力的存在。市場上的領導者開始意識到說服顧客前來購買的重要性。因此，業者會費盡心力積極地從事銷售，例如，業者會增加廣告預算、加強產品宣傳、提昇銷售人員的銷售技巧等。銷售部門認為除非企業致力於銷售及促銷活動，否則消費者不會踴躍購買產品，此種觀念稱為銷售導向的觀念。因此，銷售導向（sales-oriented）是以銷售者的需要為中心，重點在於如何刺激市場的需求量，將公司的產品推銷出去，而不論產品本身能否滿足消費者的需要。

　　我們常看到許多餐廳在銷售量下跌時，即開始大量從事廣告，不但不分析銷售量下降的真正原因，也未嘗試改變產品以因應品味可能改變的消費市場。他們只是更賣力地銷售，並且利用廣告與促銷技巧來增加顧客的購買，最後終將因其產品無法滿足顧客需要而結束營業。

行銷導向觀念

　　行銷導向（marketing-oriented）就是以顧客立場為前提的行銷理念，其核心成形於1950年代中期。業者根據市場消費者的需要研發設計產品，所強調的是顧客的需要與欲望，因此行銷導向又可稱為顧客導向（customer-oriented）。舉例來說，過去強調休息、放鬆及豐富食

圖1-1 社會行銷導向的實例：重視環保為觀光業者的社會責任

物的渡假中心，已經逐漸轉型為強調運動、健身以及提供低卡路里的食物，以反映顧客品味的改變。美國聯合航空公司的廣告雜誌標題─「您（顧客）就是老闆」，最能貼切地表達出這種意念。

Levitt曾將銷售與行銷的觀念作一比較，他認為「銷售著重於賣方的需要，行銷則著重於買方的需要。銷售是先有賣方需要，再將產品轉換成現金；行銷則藉由產品及相關的創造、送達及最後消費等事項

來滿足顧客的需要」。一個具有顧客導向的公司不僅需有訓練有素的行銷部門，其他的產品、人事、研發、財務等部門，也都需要接受顧客至上的觀念。換言之，行銷部門是無法單槍匹馬作戰的，需公司所有員工都能共襄盛舉，才能發揮功效。

社會行銷導向觀念

社會行銷觀念（societal marketing-oriented concept）是最新的行銷觀念。企業在追求顧客滿意與利潤之外，自認還肩負著社會責任。換言之，企業與顧客雙方之交易中，也需考慮到對第三者乃至於社會大眾可能產生的影響，甚至會把企業對社會的回饋納入經營使命之中。舉例來說，旅館開始有禁煙樓層的規劃，餐廳也有吸煙區與非吸煙區的設計。

觀光產業的經營者愈來愈重視環境保護的課題，旅館在客房樓層的走廊與房間設有節省能源的燈光設計，並特別重視旅館的廢棄物處理。速食餐廳業者注意到產品的環保包裝與污水排放的問題。此外，觀光發展對於當地環境會造成某些程度的衝擊，觀光業的經營也會影響到社區的居家環境。這些綠色行銷觀念與環保措施，都有助於社會大眾對企業的肯定與支持。

觀光產業之範疇

觀光事業為一全方位且多元性的綜合產業，許多相關產業在觀光發展中扮演著極重要的角色。然而世界各國對於觀光產業的定義莫衷一是，其內容與範圍也因定義目的之不同而有所差異。根據我國「發展觀光條例」第二條定義，所謂觀光事業是「指有關觀光資源之開發、建設與維護，觀光設施之興建、改善及為觀光旅客旅遊、食宿提

行銷專題 1-1
具備行銷導向的國際觀光旅館：亞都大飯店

簡介

　　位於台北市民權東路上的亞都大飯店（The Ritz Taipei Hotel）可稱為是台灣最早的一家商務旅館。總裁嚴長壽先生於1979年飯店興建之時，即將該飯店定位為一家精緻典雅與富有歐洲傳統風格的商務旅館，專門提供給國際企業人士一個有「家」的感覺之住宿場所。其客源以歐美商務人士為主。

行銷導向之特性──從記得客人的姓名到體察客人的需要

　　亞都飯店以其獨特的經營風格深獲旅客青睞，關於其滿足客人需要的行銷導向特色包括如下：

1. 亞都飯店為了因應商務旅客的特殊需求，特別加大客房的空間，將二間房間合併為一間，房間數由原來的300多間減少為200間，不僅提供商務旅客休息的空間，也為其規劃適宜的洽公場所。

2. 撤除了形同保護員工的傳統長型櫃檯，並在大廳二側設置兩張30年代風味的桌椅，讓旅客舒適地坐著辦理住房手續，免除站著排隊之苦。

3. 派遣服務人員在機場接機後，立即向飯店櫃檯通知客人姓名與座車位置，客人一旦接至飯店時，門房人員立刻迎向前去，親切地叫出客人的姓名，並表達歡迎之意，而櫃檯人員也早已將客人的訂房資料備妥，隨時辦理住宿手續。

4.大廳內由六位副理與三位值班經理負責接待客人，並親自護送客人至房間，客房內並準備好新鮮水果供客人享用。此外，還為客人印製專屬名片與信封、信紙。如果該名客人是常客，房務部門會根據其習性提供特別服務。

5.公司明文要求主管幹部以及會接觸到客人的員工必須叫得出客人的姓名，連總機人員也要在客人拿起電話筒後，立即稱呼對方的名字並問安。

6.為了塑造一種「家」的感覺與氣氛，飯店在每週一、三、五晚間六點至七點為房客安排雞尾酒會，由經理邀請客人參加，讓房客有彼此認識的機會。

亞都飯店所提供的服務是為了讓旅客感受到自己如同是飯店的主人，而非一名普通的房客。其經營之道在於拉近人與人之間的距離，讓客人覺得自己就是亞都飯店的一份子，而飯店也可藉此機會得知顧客的需要，進而推動其行銷策略。

供服務與便利之事業」。本書則從產業關聯性和行銷通路的觀點，把觀光產業分成下列三大部門：（1）觀光產品供應商，包括：住宿業、餐飲業、運輸業、遊憩據點等；（2）旅遊仲介業，包括：薑售旅行業、零售旅行業、會議規劃業等；（3）目的地行銷機構，例如，國外派駐在台的觀光推廣機構。

觀光產品供應商

住宿業

住宿業的類別根據其服務性質、營業方式而有各種不同的分類方式。一般的分類方式分述如下：

商務旅館：主要客源是商務旅客（business traveler），提供服務的內容採精緻風格，例如，免費報紙、咖啡、清洗衣物、個人電腦設備等。此外，商務中心、游泳池、三溫暖、健身俱樂部等，也是該類型旅館所固定提供的設備。

過境旅館：此類旅館靠近於機場附近，主要在提供便捷服務以因應旅客需求，其主要特色為接送旅客來回機場之便捷服務。

渡假旅館：主要客源是前往渡假休閒的顧客，此類旅館通常設置於遠離都市塵囂、或風光明媚的山麓與海濱。

會議中心旅館：該旅館提供一系列專業設施與服務，協助各項會議、研討會或年會等活動能圓滿成功。

經濟型旅館：僅提供清潔、衛生、簡單的房間設備，其他服務項目與設備並未完備，也未提供餐飲服務設施，且客源大多是希望經濟實惠的預算型消費者。

汽車旅館：此類旅館種類繁多，為取得交通之便捷性，大部分均位於主要高速公路的沿線。

客棧：歐洲地區的客棧原為提供經濟較困頓的旅客歇腳休息，此客棧提供之房間數量較少，餐飲服務的選擇性也不多，主要特色是濃厚的人情風味。

餐飲業

與觀光事業具有直接關聯的餐飲業包括：餐館、飯店、宴會與團辦食物服務、娛樂場所之餐飲服務。一般而言，國人最常光臨的速食餐廳與連鎖性餐廳，例如，麥當勞、漢堡王、肯德基炸雞、必勝客、溫蒂漢堡等餐廳等，都屬於美國著名的飲食業連鎖店。

運輸業

航空公司：世界各地對於航空公司的分類雖不盡相同，但大致可分為：（1）定期航空公司：即公司取得飛行地區或其他國家政府之相關許可後，按合約規定採固定航線定時提供運輸服務。（2）包機航空公司：即公司於兩地之間提供不定期的運輸服務，主要目的是提供團體旅遊的旅客享受特殊與價格低廉的班機服務。

租車業：租車業是觀光服務業中不可或缺的一環，尤其是針對國際性自助旅行者而言，更是必備的相關行業。例如，美國著名的租車公司，赫茲（Hertz）、艾維斯（Avis）均有2,000個以上的據點，尤其是赫茲公司在世界各地則有多達5,000個以上的連鎖據點。

遊憩據點

泛指吸引遊客前來觀光的景點或地區。遊憩據點經常扮演著吸引人潮的重要角色。遊憩系統通常包括：國家公園、風景區、森林遊樂區、民營遊樂區、主題遊樂區等。

旅遊仲介業

蒐售旅行業

業者自行設計專屬的品牌遊程，交由同業代為招攬，並以大量（in bulk）出團的方式以降低成本之經營業者。蒐售的經營型態為國內綜合旅行業的主要業務之一，業者經過市場調查、出國考察，並與上游供應商（航空公司、國外代理旅行社）談判協議，以規劃、包裝套裝旅遊（package tour）之產品。蒐售業者經營的業務包括一般旅遊行程之蒐售與機票蒐售。

零售旅行業

招攬一般顧客交由蒐售旅行業出團，並從中賺取傭金的旅行業者。此類旅行社的規模通常較小，主要的行銷業務也多由上游的蒐售旅行業，甚至航空公司、旅館業者來負責。國內許多甲種旅行業者即屬此類旅行業，但部分甲種旅行業也自行組團或採同業合團的方式經營。

會議規劃業

會議規劃產業是指協助政府機關、民間工會、教育團體、以及大規模的企業舉辦大型會議的行業。其提供的服務項目包括：會議宣傳造勢、籌備會議、會議召開、現場服務、語文翻譯、甚至安排與會人員餐飲與住宿服務、交通運輸、休閒旅遊活動規劃等。因此，會議規劃業是一種整合旅行業、旅館業與遊憩業的綜合性事業，但主要的專業服務仍在會議的籌備與舉辦。

圖1-2 國際會議在國內是一種新興的產業
資料來源：集思國際會議顧問有限公司

旅遊目的地行銷機構

　　世界各國負責觀光業務的國家觀光局（National Tourism Office, NTO）或國家觀光管理局（National Tourism Administration, NTA），均有專責部門負責在地的觀光推廣業務。例如，我國觀光局在美國、日本、新加坡、澳洲、法國、香港等地都設有駐外辦事處，負責國際觀光宣傳及推廣的業務。而外國也有常駐本地的觀光推廣單位，例如，紐西蘭觀光局、新加坡旅遊促進局等。一般而言，推廣活動的項目包括：參加區域性的觀光推廣活動（例如，參加當地旅展）、辦理推廣說明會與座談會、邀請國外旅遊作家與記者來訪等。

觀光行銷環境

　　行銷人員所從事的行銷活動都受到許多無法控制的外在因素所影響。這些無法控制的外在因素即構成了行銷的總體環境（marketing macroenvironment）。行銷計畫能否成功，除了需要檢視企業內部的營運因素之外，還必須考慮到企業外部的行銷環境因素。

　　行銷組合是企業用來因應某些特定目標市場所採用的行銷策略變數。這些策略變數可以由企業的行銷經理來掌控，並視情況而有不同的變化組合。例如，電視廣告可以代替雜誌廣告、電台廣告也可以轉換成折價券的促銷方式。但是某些因素則是超乎企業所能控制的行銷環境因素。這些外部的行銷環境因素包括：（1）競爭環境因素；（2）政治環境因素；（3）經濟環境因素；（4）科技環境因素；（5）社會文化環境因素，茲說明如后。

競爭環境

　　觀光產業的競爭性極速地擴增，有愈來愈多的競爭者紛相投入住宿業、餐廳連鎖業、航空公司、旅行業、遊憩區等相關行業，競爭者的數目與規模有愈加擴大的趨勢。觀光產業的成長潛力是成為競爭擴大的主要原因。由於有更多的企業投入海外事業的經營，使得產業間的競爭躍升為全球性的競爭。

　　競爭在觀光業中是一種變化激烈的過程，當某一家企業在執行一項新的行銷策略之後，他的競爭對手便隨即會有因應對策。尤其是旅遊產品，由於產品極易模仿，只要產品能贏得消費者的口碑，市場上隨即會出現類似性的產品。這也是為什麼同樣是美西線的產品，從這一家旅行社到那一家旅行社都大同小異的原因了。沒有任何一家企業能在競爭的環境當中守成不變，因此對於行銷人員而言，隨時觀察並

追蹤競爭對手的行銷活動，並適時彈性修正企業本身的行銷計畫是非常重要的。

觀光企業所面臨的競爭來源可分成五種類型，即現有競爭對手的威脅、替代性產品的威脅、潛在競爭者的威脅、供應商的議價力、購買者的議價力。

現有競爭對手的威脅

行銷人員在擬定行銷策略時，通常需要針對競爭者進行分析，以瞭解對方產品的優勢與劣勢、市場佔有率以及行銷策略，作為對抗競爭者的依據，尤其是當公司與競爭對手都提供類似性的產品作直接競爭時。例如，麥當勞、漢堡王與溫蒂漢堡之間的競爭就屬於這種型態。

在擬定產品的行銷策略時，行銷人員必須留意現有的競爭者。誰是主要的競爭者？他們的銷售額有多少？他們的市場佔有率如何？他們的優勢和劣勢為何？他們的顧客特性如何？他們的行銷策略又如何？在瞭解這些問題後，行銷人員可以擬定較佳的行銷策略來對抗競爭對手。

替代性產品的威脅

直接競爭是指競爭雙方都提供類似的產品或服務作相互競爭，以滿足相同目標市場的顧客。然而，不同性質的餐廳，例如，麥當勞與日本懷石料理餐廳之間也有所謂替代性競爭的情形發生。替代性競爭是以其他產品或服務來取代某特定的產品或服務稱之，即使消費者在家中自備餐點而免走一趟餐廳，也可以與餐廳業者形成所謂的替代性的競爭。

替代性產品的競爭已經跳脫企業之間直接競爭的範疇，例如，同屬經營國內旅遊市場的兩家旅行社，其所面對的競爭可能非僅彼此之間的直接競爭，而是必須同時面對消費者「寧願出國觀光而不願留在

國內從事旅遊」的替代性競爭。

潛在競爭者的威脅

一般而言，競爭者加入與退出的難易度是影響市場競爭狀況的重要因素。進入的障礙可能包括：法規的限制、投資金額龐大或需要多年的經驗來降低成本。一般來說，經營餐飲業所需要的投資成本較低，因此可能在開業時沒有發現競爭對手，但時隔一年就可能出現多家競爭者的情形。主題遊樂園與觀光旅館的初期投資成本較為龐大，因此加入與退出市場均較為困難。大型旅館從規劃、興建到完工經常是耗費時日，等到開幕時又有可能碰到經濟不景氣的時候。因此，企業經營的不確定因素愈多，進入市場的困難度也就愈高。我國在加入世界貿易組織（World Trade Organization, WTO）之後，將有更多的國外財團跨足國內的觀光業界，因此如何調整組織資源以因應市場的變化，是業者亟需面對的課題。

供應商的議價力

供應商的議價力會影響產品原料的價格與品質。當少數的供應商控制著很大的市場時，購買者可能會被迫接受較高的價格或較低的品質水準。以經營出國旅遊業務的旅行社來說，航空公司與國外的旅遊代理商（local agents）是旅遊產品的主要原料供應商。由於航空公司掌握有限的航線與班次，因此在旅遊市場當中仍有主導議價的競爭力量。至於國外的旅遊代理商，服務品質與議價空間仍是出國旅行社選擇國外代理商的主要考慮條件。

購買者的議價力

單獨的購買者可能不得不接受業者的漲價要求，但是一個較大的購買者就有能力要求業者降價，或是提供較好的服務品質或較多的服務。許多企業在尋求旅行業者辦理員工自強活動時，會要求旅遊業者

在相當規模人數的前提下，降低團體旅遊的價格。

政治環境

企業的行銷活動會直接或間接地受到政府單位、法律以及壓力團體的影響。企業所有的行銷決策都必須在政治環境的管制規範下來進行。

政府單位

政府的施政作為會影響到整個觀光市場的需求以及企業的行銷活動。以國人出國觀光市場來說，民國七十六年我國實施「開放天空」與開放大陸探親政策，民國七十七年開放旅行業執照申請之後，國人出國觀光需求即呈現大幅攀升。民國八十三年政府開放12個國家國民來華的免簽證措施，使得衰退的來華旅客需求再度出現成長。八十七年我國實施「隔週休二日」的政策，也使得國內旅遊市場展現蓬勃生機。

由此可知，政府的政策對於觀光產業的行銷環境將會產生重大的衝擊。在國外，某些開放觀光賭場（Casino）的國家，嚴禁業者在廣告媒體中進行廣告宣傳。美國解除航空業的管制之後，造成航空市場極大的衝擊，商務航線大增和各種折扣票價正是解除管制後的產物。

除了相關政策之外，政府也會設立一些管制性的機構來負責管制和規範企業的行銷活動。例如，公平交易委員會、消費者保護委員會等，行銷人員應該密切注意這些政府機構的管制政策與措施。

法律

為了維護企業之間的良性競爭、保護社會大眾的利益，政府會制訂一些規範企業經營活動的法律。例如，我國交通部頒訂「旅行業管理規則」與「觀光旅館業管理規則」，來規範相關行業的經營方式，並

影響企業的行銷決策。民國八十三年公布之消費者保護法對旅行業的定型化契約予以規範,民國八十八年四月通過的「民法債篇部分條文修正案」,特別增訂了「旅遊」專節,作為旅遊交易行為之規範,對於消費者保護上有了更進一步的保障。

壓力團體

在民主社會中,壓力團體對於政府部門及立法部門都會產生影響力,例如,消基會中的旅遊委員會除了針對民眾發生的旅遊糾紛與訴怨,給予協助處理之外,並會定期邀請政府部門與相關業者召開會議,檢討與消費者有關之權益或相關法令之適宜性問題,對於旅遊業的行銷活動產生極大影響。

經濟環境

台灣所創造的經濟奇蹟使得國人國民所得提高,而工作與休閒價值觀的改變也使得「出國觀光」與「國內旅遊」蔚為風尚。歷年的觀光資料統計發現,每年出國人次均呈現穩定成長,截至民國八十八年國人出國旅遊的人次已突破650萬人次之高峰。相對地,也帶動航空公司與旅行業的經營出現一片榮景,此皆拜經濟環境改善之賜。

民國八十七年,亞洲出現金融風暴連帶使得台灣受到波及,經濟不景氣也對台灣的觀光產業造成影響,不但公司辦理員工旅遊活動的次數與天數減少了,連尾牙聚餐的預算也縮水了,旅行業與餐飲業的經營大都受到衝擊。由此可看出,經濟環境的變化確實會對觀光產業的經營造成影響。

根據恩格爾法則(Engel's laws),家庭所得提高之後,家庭所得中花費在食物的比例會下降,花在居住的比例維持不變,花在其他產品及儲蓄的比例會增加,因此餐飲業者也須打破「收入增加,消費即增加」的迷思。

科技環境

　　我們可以從兩方面來探討觀光產業的科技環境。首先是科技突破對產業所造成的影響,例如,電腦科技在觀光產業的應用已愈趨普遍,航空公司採用的電腦訂位系統(computer reservation system)、中華航空公司於國內率先實施電子機票,旅館訂房中心利用電腦來訂房並實施營收管理系統(yield management system)、旅行業採用電腦化作業管理系統等,都在為顧客提供正確、便捷而有效率的服務。此外,網際網路行銷(internet marketing)的運用更縮短了顧客與業者間的距離。旅客除了可以自行上網擷取旅遊相關資訊之外,觀光業者更可透過網站設置與電子商務的功能,提供旅客線上訂票、參團的作業。

　　從另外一個層面來看,就是科技文明對消費者可能造成的影響。我們都知道電子計算機(computer)的問世開啟了人類文明的進化史,1971年Intel公司成功地開發出微處理機(microprocessor)之後,更強化了電腦的輔助功能,1982年IBM公司研發個人電腦更使得人們沉浸在科技當中。例如,高科技的家庭娛樂,包括:LD、VCD、LCD及電腦網際網路,成為人類出門旅遊的替代品。另一方面,科技的家庭電器用品,節省了家庭打掃的時間,使人們有更多的機會與時間可以從事戶外的旅遊活動。

社會文化環境

　　人們常有許多的信念和價值。價值觀在短期內不太容易改變,但是一旦改變對消費者的購買行為就會產生重大影響,而且衝擊到企業的經營方向。例如,自然健康的飲食觀念提供了素食餐廳的消費市場、禁煙的價值觀導致餐廳有吸煙區與非吸煙區的座位規劃。

　　現代人已能接受「辛苦工作之餘也該享樂一下」的價值觀,因此

表1-2 旅行業之行銷環境分析項目

行銷環境因素	行銷問題
產業競爭與發展趨勢	1.旅遊產品的發展趨勢如何？ 2.目前最受消費者所青睞的旅遊產品為何？ 3.評估旅遊產品之替代性如何？
經濟發展趨勢	1.預測台灣未來的經濟發展趨勢如何？ 2.國民所得的成長狀況與趨勢如何？
政策與管制	1.政府的相關法令與政策動向如何？ 2.相關法令之實施與修訂是否會影響企業的經營？如何影響？如何因應？
社會與文化發展趨勢	1.人們的生活型態有何變化？ 2.人們的的價值觀有何改變？ 3.目標市場的特性有何變化？
科技發展趨勢	1.何種科技變化會對產業造成影響？ 2.科技發展對企業的產品及行銷通路造成種影響？

隨著人們對居家休閒生活的重視，利用例假日全家出遊或安排假期到國外渡假的人愈來愈多。從事休閒旅遊活動的需求愈多，當然也為觀光旅遊業者造就更多的市場機會。

愈來愈多人體會到大自然的脆弱，以及生態資源保護的重要性。速食餐廳開始禁止食品過度包裝，旅館業想辦法節省水資源的耗用，有名的迪士尼世界（Disney world）以用過的水來灌溉花木。這些作法並非在節省成本，而是希望盡力去符合環保上的要求。

前面談及之行銷環境因素確實會影響到觀光業者的經營，然而我們如何來評估這些環境因素可能造成的影響呢？現以旅行業為例，歸納這些環境因素並以問題的方式呈現（如表1-2），行銷人員可以針對

這些問題來回答,藉以評估企業所面臨的行銷環境。表1-2中之各項問題可依據個別產業特性之需要作修正。表中談及的每個問題將對企業造成影響,如果是正面的影響就成為企業的競爭「機會」,如果是負面的影響就成為企業之「威脅」;其影響程度須由企業經營管理者作專業性的評估判斷。

行銷專題 1-2
台灣旅行業所面臨的行銷環境

政治環境

觀光政策開放

　　民國六十八年政府開放國外觀光旅遊及民國七十七年開放大陸探親之後，出國旅遊人口成長快速，至八十八年國人已經突破650萬個人次。政治解嚴使得觀光政策更爲開放，台海兩岸的關係和情勢也將影響旅遊市場的發展。尤其是兩岸政治局勢不穩定或意外事故頻傳時，將影響國人赴大陸的意願。

國際政局衝突減緩

　　在蘇聯及東歐國家共產制度瓦解之後，許多國家積極推動經濟發展並發展觀光事業。旅行業者針對新興開發的觀光地區包裝各式的旅遊產品，而更多的旅遊產品意味著選擇機會的增加，也就是替代性產品增加。對旅行業而言，也代表著行銷機會的增加。

航權開放

　　隨著政府外交政策之彈性化及世界政治情勢的改變，空權逐步開放，航權亦陸續增加。航空公司之間的策略聯盟增加了旅客前往各地旅遊的方便性。航權開放使得國內旅行業者有更多選擇機會，可爲旅遊消費者服務。

週休二日政策的實施

民國七十七年政府實施「隔週休二日」政策，為國內旅遊市場造成很大的影響。民眾從事旅遊活動的機會增加，也為旅遊業者創造服務的機會。

旅遊相關法規之影響

消費者保護法於民國八十二公布實施，對於買方顯失公平之「定型化契約」無效，同時賣方對廣告內容之眞實性應負完全責任。我國民法債篇已增列「旅遊專章條款」，對消費者權益更加保障。新增條文中對旅遊業者和消費者雙方的權利義務均有明確規定，旅遊業者非有不得已的事由，不得變更旅遊內容，而且提供的服務也應具備通常的價值；如果旅遊服務未達應有品質或未依約定進行，消費者可以請求業者改善、減少費用、終止契約或請求損害賠償。

競爭環境

旅行業競爭激烈

旅行業者因所需資金不大，業者容易進入市場，造成激烈的市場競爭。部分旅行社由於資本額小，資金不足，因此無法實施良好的行銷策略，對公司營運上有所不利。

旅遊行程內容普通化

目前旅行業者所推出的產品及其內容均相當普通化，缺乏明顯特色以吸引消費者。中華民國旅遊品質保障協會為了改善此種現象，特於每年舉辦年度「金質旅遊產品」選拔，鼓勵業者創新研發旅遊產品，同時保障旅遊消費的品質。

旅遊消費觀念不合理

國內部分旅客常有旅遊前對價格討價還價,事後卻常抱怨旅遊品質不佳。此種現象也造成業者在經營上,產生極大的困難。雖然並非所有消費者有此反應,但在台灣仍有相當比例係屬此類消費者。

經濟環境

個人所得提高,家庭收入增加

民國八十三年我國平均每人國民所得超過一萬美元,民國八十八年達到12,163美元,使我國正式躋身已開發國家之列。尤其目前許多家庭為雙薪家庭者,可支配所得提高後讓國人更有能力出國旅遊。

經濟持續成長

近三十年來,台灣締造的經濟奇蹟舉世共睹,由於國際貿易與商務往來增加,使得商務旅遊市場擴大。雖然民國八十七年受到亞洲金融風暴的波及,經濟不景氣也對台灣的觀光產業造成影響。但就長期觀察,台灣經濟仍將持續穩定成長。加上「亞太營運中心」的建設,在邁向國際化的腳步下,商務旅遊市場將更加蓬勃發展。

科技環境

電腦科技的應用

旅行業是掌握資訊的行業,而資訊的掌握有賴電腦科技的幫助。過去旅行業與航空公司或旅館間的聯繫訂位,必須要利用電

話、傳眞來處理；目前只需透過電腦訂位系統的連線，即可在旅行社進行開票作業。旅行社內部也完成電腦化作業管理系統，來進行操作營運與管理。

網際網路的發展

網際網路的功能在進行資訊傳播，因此許多旅行業透過網際網路的方式發布新資訊、介紹新產品以發掘潛在客戶，另外還可透過網路的商業行爲瞭解顧客的需求。但也由於網際網路的應用，航空公司推出「電子」機票、旅館也透過網路讓一般顧客可以直接線上訂房。換言之，旅遊供應商紛紛利用網路媒介與顧客作直接銷售，對於旅行業的仲介與通路功能也造成不小衝擊。

社會文化環境

旅遊休閒觀念普及化

由於社會價值觀的改變，現代人愈來愈重視精神生活，在「讀萬卷書不如行萬里路」的觀念下，旅遊活動爲許多人所喜愛。加上生活與工作壓力也需要藉著旅遊活動來加以抒解，因此使得旅遊風氣更爲普及。

消費者意識抬頭

隨著旅遊風氣大盛，國內旅遊糾紛的案件也層出不窮。國內消費者日漸重視自身權益，也瞭解透過索賠及要求公道，才能促使執行不利的業者有所檢討。因此，企業本身也要負起社會責任，重視消費者的權益。

家庭與人口結構改變

　　小家庭及老年人口比例增加，對旅遊產生許多影響。年輕父母為增加小孩見聞，故常帶其旅遊；老年人口增加，在經濟能力許可下，退休人口外出旅遊的比例也相形大增。這些因素的改變也對旅遊市場造成不同的機會。例如，親子旅遊、宗教性活動旅遊等。此外，旅遊人口的年齡層降低與追求品味的多樣化，也造成自主式的個人套裝旅遊產品增加。

名詞重點

1.需要（need）、欲望（want）、需求（demand）
2.觀光行銷（tourism marketing）
3.產品導向（product orientation）
4.銷售導向（sales orientation）
5.行銷導向（marketing orientation）

思考問題

1.試用您自己的語言來解釋行銷的定義？並說明行銷活動如何影響您的生活？
2.就您的觀察，旅行業及旅館業的哪些作法是一種行銷導向的驗證？
3.近年來國內觀光產業的行銷環境受到哪些因素影響？產生何種變化？
4.您是一家旅行社的總經理，請問您如何因應目前人口統計之變遷？
5.我國加入世界貿易組織（WTO）之後，將對旅遊市場造成何種衝擊？
6.旅遊電子商務的發展將對觀光產業造成何種影響？

2. 觀光產品之特性

學習目標

1. 瞭解觀光服務的一般特性
2. 瞭解觀光產業的特殊性

一個套裝旅遊（package tour）的產品是由觀光產業的供應商（住宿業、餐飲業、運輸業）透過旅遊仲介業（躉售、零售業者），將產品包裝設計之後，提供給消費者購買的產品與服務。當然旅遊產品也可能由供應商直接販售於消費者。假設您購買了美西行程的套裝產品，基本上您並不可能將此產品帶回家中享用。因此，與其說是「產品」不如說是「服務」；事實上，觀光業所提供的產品就是一種服務，而觀光業本身就是屬於服務業的一環。

觀光產業除了具備一般服務業的特性之外，也包括了產業本身的特殊性，本章將作逐一介紹。

產品的服務特性

觀光產品的服務特性包括：無形性（intangibility）、不可分割性（inseparability）、異質性（hetcrogeneity）、易滅性（perishabil- ity）。

產品之無形性

大多數的商品都是具體有形的，可看見、可觸摸，甚至可聞到、嚐試，例如，汽車、電腦、食品等都是具體有形的商品。反觀旅遊產品卻沒有具體的外觀，怎麼說呢？一般的旅遊產品可能包括：飛機上的旅程、晚上住宿的旅館、海岸風光的瀏覽、藝術博物館的參訪以及美麗的山嵐景觀等。假設您出國旅遊一趟回來，您並不可能把這些東西也給帶回來，這些產品即使它們佔有空間，但最後也只是腦海中的回憶，存在您親身經歷或體驗當中。有形體的產品，例如，機上的座位、旅館中的床舖、餐廳的美食等，都是被利用於創造經歷或體驗，而並非旅客真正消費的目的。旅客付費的目的是為了無形的效益，例

如，放鬆心情、尋求快樂、便利、興奮、愉悅等。有形產品的提供通常是在創造無形的效益與體驗。

因為旅遊產品的無形性，導致觀光業者在產品行銷上的一些困難，分別說明如下：

不易展示溝通

一個實體產品可以經由展示方式與消費者進行溝通，滿意的保證通常是伴隨著有形的產品。但是由於旅遊產品具有無形特性，因此造成產品行銷上的困難。例如說，旅遊業者無法把行程放在顧客面前來進行銷售，顧客還沒付款前也無法先試玩該項遊程，如果顧客參團時發生不愉快的經驗也無法要求退貨或重新來過。

因為產品的無形性，增加了消費者在購買旅遊產品時的不確定感，旅遊行程的品質與真實內容也不易從行程介紹的摺頁，或銷售人員的推薦中得知。因此，消費者在購買旅遊產品時也承受著極大的購買風險，就旅遊業者來說，如何降低消費者在購買時的不確定感及風險，就成為業者亟待關心與解決的問題。

無法申請專利

由於產品的無形特性使得觀光業無法像一般製造業一樣，在產品研發設計上受到專利權的保護。以旅遊產品的設計包裝為例，即使市場上沒有類似性的產品販售，但是因為旅遊產品容易被複製，在新產品研發上市之後，就有可能在市場反應良好的情況下而遭受同業的模仿。

觀光業者如何克服產品的無形性呢？一般常採用的管理策略大致說明如下：

圖2-1 將產品有形化乃是克服產品無形性的一種策略
資料來源：福華大飯店

讓產品有形化

　　觀光業者要利用產品的有形化來建立顧客對產品的信心，例如，旅行社內部的電腦設備、旅館的建築外觀與內部設施、裝潢、員工的儀表與態度等，這些都可以協助消費者辨識企業的服務能力與專業形象。事實上，觀光業用來提供服務的每一樣設計，都在傳達某種意念。譬如說，當您進入某一家主題餐廳，它的內部設施與裝潢、員工的穿著、菜單的設計都在傳達這家餐廳提供產品的概念與形象。

　　顧客經常是透過銷售員的介紹，才對企業的產品產生興趣並引發購買意願，通常他們也是最早接觸顧客的第一線員工。因此，銷售人員的穿著是否得體，談吐是否具備專業性，都會影響顧客對企業的評

價。另外，為了讓產品有形化，旅行社的業務員可以利用錄影帶及照片展示行程特色，旅館中負責宴會廳的推廣人員可以帶著餐廳擺設的照片和餐點的樣品去拜訪顧客。

善加管理有形的環境

有形環境的管理不當可能會對一個企業造成傷害，例如，掉字的招牌、堆積的垃圾、沒人修剪的花草等，都會對企業形象造成負面影響。所以，公司經理必須固定檢視企業的內、外環境，以免讓顧客產生疏於管理的不良印象。

善加管理有形的環境可以協助企業強化其服務在消費者心中的定位。例如，台北福華飯店與墾丁福華飯店的服務生穿著就不一樣，台北福華飯店的員工穿著莊重的專業性制服，墾丁福華飯店則穿著活潑的夏威夷服裝，分別代表著商務型旅館與渡假型旅館在定位上的差異。

降低顧客風險知覺

由於產品之無形性使得顧客無法事先得知產品的服務品質，因而造成購買時的不確定感及風險承擔，所以觀光業者要想辦法去降低顧客的風險知覺。例如，親自帶客人參觀飯店的設施、招待顧客免費享用的機會以增加其對飯店的信心。許多飯店會對旅行社或會議規劃業者提供所謂的熟悉旅遊（familiarization tour, FAM），主要是希望被招待者能事先體驗一下該飯店所提供的服務，以方便代為推廣。一般顧客在這些被招待過的旅遊業者之推薦下，也會對該飯店更深具信心。

降低顧客風險知覺的策略，主要是要讓顧客更瞭解企業所提供的產品並對其產生信心，但是如果顧客在接受服務之後，認為業者實際的服務品質不符合原先的期望時，反而會使顧客對業者產生抱怨與負面形象。因此，如何實現對服務品質的承諾，反倒成為業者更需要去關心的課題。

產品之不可分割性

　　一般實體產品是在甲地製造，而在乙地銷售。例如，一部電視機在工廠生產線上製造組裝完成之後，運送到零售商店進行販售。但大多數的旅遊產品卻是在同一地點、同時完成生產與消費。例如說，旅客搭乘飛機時所接受的服務，空服員在從事生產的同時，旅客是在進行消費。同樣地，顧客投宿旅館或在餐廳用餐時，也是面臨生產與消費發生於同一時間、同一地點的情況。這種生產和消費同時發生的特性，我們稱為產品的不可分割性。

　　因為交易發生時，通常是服務提供者與消費者同時存在，因此接觸顧客的員工應被視為產品的一部分。假設某家餐廳的食物非常可口，但其服務生的態度很差，那麼顧客必定對這家餐廳的評價大打折扣，因此站在第一線與顧客作直接接觸的員工是非常重要的，他們的所作所為就是直接代表公司。顧客會以對他們的評價結果來評估整個公司。

　　正因生產與消費的不可分割性，所以顧客必須介入整個服務的生產過程，這使得服務人員與顧客之間的互動關係更為頻繁與密切，但是這種互動關係也常會影響產品的服務水準。舉例說明之，一對情侶為了尋求浪漫和安靜的氣氛而選擇某家餐廳用餐，但若餐廳將他們和一群喧鬧聚會者的座位排在一起，那麼勢必會影響那對情侶的用餐情緒。因此，生產與消費的不可分割性，也顯示出顧客管理的重要性。

　　觀光業是由「人」來傳遞服務的產業，而服務的對象也是「人」。由於受到服務不可分割特性的影響，加上服務品質的呈現必須達到一定標準的前提下，因此觀光產品無法像製造業產品一樣具備顯著的規模經濟性。例如，一輛遊覽車需要一位隨車領隊來負責解說服務，二輛遊覽車就必須要二個領隊負責隨車服務，三輛遊覽車絕對不能僅有二位隨車領隊人員。

圖2-2 服務人員是產品不可分割的一部分
資料來源：長榮航空股份有限公司

觀光業者如何克服產品的不可分割性呢？一般常採用的管理策略
大致說明如下：

將員工視為產品的一部分

在觀光業產中，員工是產品與行銷組合中非常重要的一部分。
Morrison（1996）將員工納入行銷組合的八P之一，這意味著人力資源
部與行銷部門應緊密的結合。從員工的招募、挑選、教育訓練、監督
和激勵都非常重要，尤其是將與顧客作直接接觸的員工。公司應篩選
親切且有能力的員工，並告知他們如何提供服務並與顧客建立良好的
關係。

加强顧客管理

在觀光產業中，顧客經常需要和其他顧客共同分享服務的經驗，而某些顧客的存在甚至會破壞其他顧客的興致。因此，企業在選擇目標市場時，除了考慮獲利程度之外，還必須考慮到這些顧客的融合性。某些餐廳在定位中就明確地指出他們希望吸引與服務哪些顧客群體。

在共享服務經驗的過程當中，服務人員應善盡顧客管理的責任。舉例來說，同一個旅行團中的某位客人容易情緒高亢且抱怨不斷，因而影響其他團員的旅遊興致，此時領隊即有必要安撫這位客人的情緒反應，並作適當的處理。餐廳應把吸煙顧客與非吸煙顧客隔開，飯店甚至有商務樓層與仕女樓層的規劃。

提高規模經濟性

事實上，觀光產業中仍然不乏具有規模經濟性的例子，例如，航空公司銷售的機位，即有團體票與個人票之區分。旅行社銷售航空公司的機位時，當機票數目累積達到某一門檻就會有定額之後退佣金。在不影響服務品質的情況下，觀光業者仍應該設法提高產品之規模經濟性。

產品之異質性

一般製造業的產品在工廠生產線的製造過程中，都經過標準化的設計規格與嚴密的品管程序，因此同一產品不論是在甲地購得的或是在乙地購得，其產品規格與品質幾近相同。但是觀光業的品質控制卻無法如製造業的實體產品一般，因為服務過程中摻雜著甚多的人為與情緒因素，使得服務品質難以掌控，而服務品質也受到環境因素的影響而產生容易變動的情況。此種服務品質容易受各種因素影響的特性，稱為異質性或稱為易變動性（variability）。舉例來說，一位領隊帶

團時的服務品質與表現，會因帶團過程中不同的人、事、時、地、物而有所差異。此外，服務的過程中也可能會因為其他顧客的介入，而影響其服務品質的呈現。

顯然地，服務品質極易受到需求變動的影響，淡季時的服務品質可能會較旺季時的服務品質要來得好，但如何維持一致的服務品質仍然是業者亟需努力的方向。為了克服產品的異質性呢？觀光業一般常採用的管理策略大致如下：

服務品質管理

服務品質可以為企業帶來競爭優勢與銷售量，許多公司已經把服務品質當成最高的指導原則。但是服務品質該如何衡量呢？簡單地說，顧客的感受就是衡量服務品質最好的工具。如果企業所提供的服務品質已經超越顧客的期望，那麼我們就說該企業已經達到品質要求了。因此，身為服務的提供者，就必須要去確認目標消費群體所預期的服務品質。Kotler說：在製造業中，服務品質的目標是「零缺點」，在服務業中，服務品質的目標應該是「無微不至」。如何讓顧客感受到一致性的「價值」，已經成為判定服務是否成功的標準。

一般來說，較高的服務品質可以導致較高的顧客滿意度，但相對地，它也會導致較高的經營成本。因此，企業要先清楚地確認其所提供的服務等級，讓員工知道他應該提供的服務層次，也讓顧客能瞭解他應該享受的服務範圍。

服務品質的「穩定性」是許多觀光業者努力追求的目標，甚至不惜投資大筆經費去發展更有效率的服務系統，其目的只是要確保其所有顧客在任何時候，都可以享受到相同的高品質服務。但是服務業畢竟不同於製造業，即使企業盡了全力還是會有一些無法避免的問題發生。譬如說，餐點遲送、食物烹調不善、情緒低潮的服務員等，即使是一個最好的帶團領隊，也無法讓所有的團員完全滿意。針對這些問

題企業該如何解決呢？雖然企業無法避免服務瑕疵的出現，但是卻可以想辦法彌補這些缺失。一個良好的補償措施，不但可使顧客怒氣全消，更可以使其對公司更加信賴而成為忠誠的顧客。因此，企業除了提供最佳的服務之外，對於已經發生的服務過失，也應適時地給予補償。有名的麗池─卡爾登（Ritz-Carlton）旅館企業，要求所有的員工在接獲客人抱怨後，必須在十分鐘之內做出回應，並在二十分鐘內再以電話追蹤，以確認問題已在顧客感到滿意下獲得解決。每位員工都被充分授權，在不超過美金兩千元額度內，讓每位不滿意的客人變為心滿意足。

標準化服務程序

　　為了克服觀光產品所存在的異質性，建立標準化的服務程序仍然是觀光業者致力於維持服務品質的重要方法。如果服務員工都有一套可以依循的服務標準作業程序，那麼就可以儘量避免因個人因素所造成服務上的差異。舉例來說，觀光旅館對於每個部門都訂有一套標準化的服務程序。如果以櫃檯人員作為例子，標準化的服務流程大致如下：

1. 當顧客抵達飯店時，櫃檯人員要以親切的微笑招呼歡迎顧客。
2. 櫃檯人員必須從訂房名單中迅速找出顧客姓名與資料。
3. 填寫住客登記表、訂房單、鑰匙表或房客所交待的特別留言，迅速將客人基本資料登錄於電腦。
4. 確認房客停留期間及付款方式。
5. 將房客的房間號碼通知門房，儘速將客人的行李送達房間。

　　透過上述之標準化作業程序，除了可使櫃檯的服務流程一貫化、服務品質標準化，也可提供職勤員工服務時可茲遵循的工作規範。
　　標準化的作業程序不但可以維持服務品質的一致性，同時也有助

於提高服務效率和產能。但是過度標準化的結果也有可能會因失去彈性，而無法反應顧客需求的差異性，甚至影響到產品或服務的創新。所以業者對於標準化作業可能帶來的影響，都要仔細地加以評估，才能達到真正提高服務品質的目的。

產品之易滅性

實體產品在出售之前可以有較長的貯存期間。工廠製造出來的產品可以先儲放在倉庫中，等接獲訂單之後再運送到販售地點出售。但是觀光服務是無法儲存的，如果有顧客臨時不能跟團出遊，旅行社也無法保留原有的旅遊服務；旅館的客房在當晚結束之前沒人登記住宿，機位在班機起飛前仍然沒人購買，就會喪失銷售的機會。這種產品特性稱為易滅性或稱為無法儲存性。

因為產品無法庫存的特性，也造成了產品的供給和需求無法配合的現象，這也是為什麼許多觀光產品都有所謂季節性的原因了。觀光業的消費需求大都發生於例假日或寒暑假期間，使得旅遊旺季的班機機位可謂「一票難求」，淡季時的機位又「空留很多」，淡、旺季需求的巨大差異也造成觀光業者經營上的問題。

觀光資源的季節特性也是造成需求變動的原因之一，例如，北半球的人們為了躲避嚴寒而前往溫暖的南半球海灘渡假，賞楓或賞雪之旅的主題旅遊產品都需要氣候季節來配合。

為了克服產品的易滅性呢？觀光業一般常採用的管理策略大致如下：

提高尖峰時之服務產能

遇到節慶或例假日時，觀光業經常要把握良機來進行銷售。但是因為需求大增，而又不能讓顧客感到不滿意，因此如何提高服務產能和作業效率就變得非常重要了。例如，餐廳可以透過環境的佈置，來

營造節慶歡樂的氣氛，並採用顧客自助的方式來提供餐點及飲料，或不提供特別的點餐服務來加速其服務效率。另外，旅館業者在尖峰季節都會增加兼職服務人員，旅行業者也會增加自由領隊（free lancer）的使用，以彌補服務人力的不足。

加強離峰時之促銷活動

為了解決離峰期間產能過剩的問題，觀光業者經常在淡季期間推出各式各樣的促銷活動，包括：價格折扣、優惠券、贈品、免費行程等，以增加顧客的購買意願。尤其是為了回饋平常對公司銷售有貢獻的忠誠客人，業者會訂定優惠常客的回饋計畫，於淡季期間提供免費或廉價的服務。另外，觀光業者可以利用淡季期間從事公關活動，招待媒體記者或旅遊專欄作家。

觀光旺季期間，為了提供良好的服務品質，員工經常無法正常休假，剛好趁著淡季期間可以讓員工休息渡假，抒解緊張的工作情緒，所以業者也經常會選擇淡季期間來辦理員工旅遊活動。

應用營收管理的技巧

所謂營收管理（yield management）乃是利用差別定價的觀念，來協助房價與房間容量的調節，以達成利潤最大化的管理過程。換言之，價格隨離峰與尖峰需求而異，一般正常日的住宿較為便宜，例假日或連續假日的住宿價格較高。航空公司、旅館、餐廳都採行預約系統來管理需求狀況。其中經常使用的技巧就是超賣（overbooking）策略，航空公司或是旅館業者，經常會將機位或客房作一適度比例的超賣，以避免顧客臨時取消機位或訂房，而造成營業的損失。

行銷專題 2-1
旅行業推動ISO9002品保認證之案例

　　自從ISO9000系列國際品保標準公布以來，廣受世界各國的重視，台灣地區在1990年三月由中央標準局依據ISO9000系列，轉訂出CNS12680系列的國家標準，自1991年由經濟部商檢局開始開放認證。

　　過去熱衷從事ISO9000系列品質認證的企業，多半是製造業及出口廠商，隨著ISO9004-2服務業指導綱領之頒訂，使得旅行業更容易導入ISO品保制度。所謂品保認證係指將旅遊產品與服務品質有關的活動，利用制度化、書面化及內部稽核的方式，來確保旅遊產品與服務的品質。

　　歐洲運通旅行社於1997年四月十八日通過SGS國際認證單位審核，並申請到三個國家的ISO國際品質認證證書，包括：英國的UKAS、紐西蘭的JAS-ANZ與荷蘭的RVC，正式成為台灣第一家獲得ISO9002國際品保認證之旅行業。其申請認證登錄的範圍包括二部分：（1）旅行業務之辦理：包括代訂機票、旅館，代辦簽證、護照等事宜；（2）旅遊產品項目：包括北美洲、歐洲、亞洲及大洋洲等各種套裝行程。

　　業者藉由ISO品保制度，欲達成「作業透明化、品質數據化、行程知性化、服務特質化」等品質政策，並實踐公司的品質承諾，包括：（1）建立同業客戶與商務客戶管理系統；（2）OP作業流程電腦化、提供即時資訊；（3）制定並執行國外代理商服務規格標準化；（4）與航空公司策略合作，提昇機艙服務等級；（5）制定並執行領隊服務標準化、程序化；（6）成立服務中心，加強客戶溝

通之專責能力。而業者所欲達成的品質目標有四項，包括：（1）完全消除無照帶團之領隊；（2）專責單位處理同業或商務客戶之投訴事件：（3）縮短客戶投訴處理期限在一週以內；（4）平價銷售並推動ISO9002合格產品之市場認識率與佔有率等。

歐洲運通旅行社董事長陳定勝先生表示：透過ISO9002的認證過程，使得所有的服務作業標準化、產品規格化和操作手冊化，而達到「品質穩定性」的目的，也希望藉由ISO精神之導入，導正旅遊市場紊亂的價格競爭情形，建立客觀的旅遊產品與品質指標，以供買賣雙方評鑑參考，使無形化的旅遊品質創造出服務品質有形化的目標。

產品的特殊性

　　觀光服務除了具有前節所述服務業的特性之外，還包括一些來自產業的特殊性。

需求彈性大

　　觀光產品不屬於大眾化如報紙、飲料等便利性商品，而從事觀光旅遊活動的花費通常也高於一般性商品。因此，旅客在購買產品時除了承擔較大的購買風險之外，也容易被其他消費性活動所取代。尤其當遭逢經濟環境衝擊，例如，金融風暴、外匯波動、股市低迷等現象，觀光活動的熱潮皆能敏銳而迅速地反應在需求層面上。另外，觀光需求也容易受到其他外在環境，例如，政治動盪、國際情勢、航運便捷等因素的影響。

資本密集且固定成本高

　　除了旅行業之外，一般觀光事業的投資成本都相當巨額。以國際觀光旅館為例，興建所需的土地、館內設備等固定資產佔總投資額約八至九成，其利息、折舊與維護費用的負擔相當重。主題樂園的經營成本包括：土地費用、景觀設計、遊樂設施、人事費用、訓練培育和研究等多項支出，也因固定資產比率較高，業者經常承擔著極大的經營風險。

服務時間短暫

　　對於大部分的消費產品來說，消費者均可使用或享受一段期間。例如，可使用多年的冰箱、汽車，甚至超市所購買的食物也可冷凍保

存幾個月。但是，大部分的餐廳、旅館、旅遊服務的時間通常都較短。許多情況下，都是一個小時以內、甚至更短的時間裡就完成了消費。即使完整的旅遊行程，包括：搭乘飛機旅行以及造訪旅遊行程中的景點等，其消費時間也多在幾天以內。大部分的製造業者對顧客所購買的產品提供各種保證，有時長達數年；然而觀光行業則無法作這種品質保證。因此，對觀光業者而言，如何在短暫的時間內，讓消費者留下美好與深刻的印象，是觀光業者一直努力的方向。

情緒性的購買行爲

通常消費者決定購買一項物品時，大多因爲該項物品對消費者具有某種功能或效用，也就是理性化的購買行爲。但在某些情況下，消費者對於某些產品或特定品牌的購買卻是「情感依附」的反應，也就是屬於情緒性的購買行爲。在觀光產品的購買上，屬於情緒化的購買行爲可說是處處可見，此乃因觀光行業是一種「以人爲主」的行業。提供及接受服務的都是「人」，因此人與人之間的接觸頻繁，各種情緒與個人的感受因服務的開始而產生，而且影響著未來的購買行爲。一位稱職員工的服務就可能決定著下次顧客的到訪。

強調服務「證據」的管理

一般消費者在購買服務時，通常會仰賴一些有形的線索或證據，因爲這些有形的資訊與實物，例如，室內裝潢、陳設物品、員工制服與店面招牌等，可以用來提供有關服務等級與品質方面的證據。舉例來說，飯店在寬廣的大廳裝設巨大的水晶吊燈，在閃亮的地板上鋪著華麗的地毯，以豪華高貴的氣派來迎接客人蒞臨，這種景象就容易在消費者心目中營造出高級的象徵。行銷人員可以透過這些證據管理來促使顧客做出適合的選擇，業者不僅需要保持實體證據的完善，同時

也需隨時迎合消費者所期望的服務與品質。

強調口碑

　　一般的觀光客經常是「一地不二遊」或是希望能「嘗試不同的消費品牌」。因此許多觀光產品對消費者來說，經常是第一次購買。而顧客在購買之前，因為無法先行試用，加上產品的無形性，使得消費者在購買產品時不易判斷產品的好壞，也無法知道服務是否符合他們的要求。因此，口碑宣傳的效果乃受到業界相當的重視。

　　如何讓企業獲得良好的口碑呢？第一，服務品質必須符合顧客的期望。一般來說，顧客會根據他購買產品的價格來判定產品該有的服務品質。試想如果一家所謂的豪華旅館中竟然只提供幾項簡單的服務，或是號稱高級的餐廳卻出現環境不潔的情形，都會讓人留下服務水準不如預期的印象。第二，如何維持服務品質的穩定和一致是一項重要的關鍵。前節也已經提到，服務品質管理與服務標準化是有效維持服務品質的方法。顧客很容易將一個員工的服務品質看成是整體企業的服務品質，在一家連鎖餐廳的用餐經驗也會影響到對整體連鎖企業的形象評價。一個滿意的顧客只會把體驗告訴少數幾個人，而且是有人提起才會說，但是一個抱怨的顧客卻會把不滿的經驗告訴很多人，而且是逢人就說。因此，正面的口碑資訊對於公司的成功經營具有決定性的影響。

銷售通路多樣化

　　觀光產業不像一般製造業，具有實體的貨物配送系統。取而代之，觀光產業擁有一套以旅遊仲介商為主，包括：零售旅行業、躉售旅行業、會議籌組業、訂房中心、票務中心等所組成的通路系統。一般製造業的產品也同樣具有仲介商，但是這些仲介商很少會影響顧客

的購買決策。貨品批發商和運輸公司對於顧客在零售店的購買選擇，並沒有影響力。反過來說，許多旅遊仲介業對於旅遊消費者的購買行為有很大的影響。旅遊仲介商會針對渡假地點、航空公司、套裝行程的選擇提供適當的建議給消費者。

觀光事業相互依賴

旅行業在整個觀光產業中扮演著仲介與通路的角色，供應商包括：航空公司、餐廳、旅館、遊憩據點等行業都需要旅行業者來協助產品的銷售，而旅行業者在包裝團體旅遊產品時，也同樣需要供應商來提供產品的原料。因此供應商必須與旅行業者維持密切的伙伴關係，反之亦然。

消費者為了獲取詳細的旅遊資訊通常會造訪旅行社，而業者也會建議一個包含來回機票、旅館住宿、觀光遊程、休閒景點以及餐點等內容的套裝行程，提供觀光客作為選擇的參考。在旅遊行程中，旅客也許會去購物、用餐、租車等，雖然每個行業似乎能夠單獨地提供產品與服務給觀光客，但是旅客卻將相關產業所提供的產品視為一個整體性的產品。因此對旅客來說，他所購買的最終產品乃是一種體驗或是一個回憶。而觀光事業中的每個相關事業，都會對旅客的體驗和回憶有所影響，所以為了滿足顧客的需要，這些觀光事業都必須互相依賴。

政府規定與解除管制的影響

1980年代以前，美國政府對於部分的觀光業採取高度的監控，使得許多業者在行銷的彈性上，受到相當的限制。惟自1987年美國在解除航空業的管制後，航空市場才出現靈活營運的市場機制。

我國政府部門對於航空業、旅行業以及觀光旅館業均訂有「特許」

制度。換言之，根據相關法令的規定，這些行業在經營前需向政府申請許可，在取得許可證件後，方得辦理公司登記。因此，這些行業基本上都屬於受管制（regulated industry）的企業。尤其是航空公司，舉凡業者之加入、終止營業、退出、營業地區與項目、價格、財務、服務水準、利潤、設備等，無不在政府管制之內。民國七十六年受到美國航空業解除管制的影響，我國政府也逐步開放民間加入航空業的經營。民國七十七年開放旅行業執照的申請，使得旅遊市場開始出現蓬勃發展的契機。

名詞重點

1.無形性（intangibility）
2.不可分割性（inseparability）
3.異質性（heterogeneity）
4.易滅性（perishability）
5.營收管理（yield management）

思考問題

1.下列哪些策略用來克服產品之無形性、不可分割性、異質性、易滅性？爲什麼？請用力思考！

◇讓產品有形化
◇善加管理有形的環境
◇ 降低顧客風險知覺
◇將員工視爲產品的一部分
◇加強顧客管理
◇提高規模經濟性

◇服務品質管理

◇標準化服務程序

◇提高尖峰時之服務產能

◇加強離峰時之促銷活動

◇應用營收管理的技巧

2.就您的觀察，舉例說明觀光服務的獨特性。

3. 觀光消費者行為

學習目標

1.瞭解消費者購買行為的類型

2.瞭解消費者購買的決策過程

3.說明影響消費者購買的各種因素

4.瞭解觀光市場的發展趨勢

消費者是企業的「衣食父母」，在著手研擬行銷企劃之前，我們要先設身處地站在消費者的立場，瞭解消費者的購買行為，才能制訂出符合市場環境的行銷計畫。本章首先要瞭解消費者的購買行為類型及其決策過程，其次探討影響消費者行為的因素，最後針對觀光市場的發展趨勢作一探討。

消費者購買行為之類型

消費者購買行為（consumer buying behavior）是指最終消費者涉入購買與使用產品的行為。行銷人員有必要知道誰在作決策以及購買行為的類型。

消費者涉入程度

消費者涉入程度（level of involvement）是指消費者對產品的興趣及重要性程度。一般而言，消費者的涉入程度可以分成下列幾種類型：

高度涉入

高度涉入（high involvement）是指消費者對產品有高度興趣，購買產品時會投入較多的時間與精力去解決購買問題。高度涉入的產品通常價格較昂貴，購買的決策時間較長，對品牌的選擇較為重視，同時購買前也需收集較多的資訊。

低度涉入

低度涉入（low involvement）是指消費者在購買產品時不會投入很多時間與精力去解決購買問題。購買的過程很單純，購買決策也很

表3-1 四種購買行為的類型

	高涉入	低涉入
品牌間差異大	複雜的購買行為	尋求變化的購買行為
品牌間差異小	降低失調的購買行為	習慣性購買行為

簡單。

持久涉入

　　持久涉入（enduring involvement）是指消費者對某類產品長期以來都有很高的興趣，品牌忠誠度高，不隨意更換品牌。

情勢涉入

　　情勢涉入（situation involvement）是指消費者購買產品是屬於暫時性及變動性的，常在一些情境狀況下產生購買行為。因此，消費者會隨時改變購買決策及品牌。

購買行為類型

　　消費者購買行為的差異實際上是受涉入及品牌差異的影響。Assael根據購買者涉入程度及品牌差異性，來區別四種購買行為類型（如表3-1）。

複雜的購買行為

　　當消費者對購買的涉入程度高，且認為品牌間有很大差異時，即

是一複雜的購買行為。當購買昂貴的、不常購買的以及風險性高的產品時，消費者會高度投入產品的購買上。例如，購買個人電腦時，大多數人都不知道要注意哪些屬性，對於記憶體容量、中央處理器、螢幕解析度等較無概念。消費者在購買這類產品時，他必須先透過認知學習的過程來瞭解屬性、品牌，最後做出謹慎的購買選擇。高涉入產品的行銷人員，必須瞭解購買者在資訊收集與評估的行為，同時要發展某些策略來協助顧客學習此類產品的屬性、屬性間的重要性以及公司品牌在屬性上的表現。

降低失調的購買行為

有時消費者對某產品的購買是屬於高度涉入，但看不出品牌間有何差異。高度涉入的原因是產品昂貴、不經常買而且高風險。在這種情況下，消費者會想辦法多瞭解產品屬性及購買重點，但是因為品牌差異不明顯，消費者可能會因為價格合理或方便性就決定購買。例如，購買旅遊產品是一高涉入的決策，因為出國幾天可能就要花費數萬元，但消費者可能也會發現，同樣產品（例如，美西團）在某個價格區間內的品牌都極相似。

參團回國後，消費者可能會發現行程內容的某些安排不盡理想，而有些不舒服的失調感。因此，消費者會注意到可作決策修正的資訊。例如，消費者先建立本身的價值信念，然後決定一套產品的屬性。在此狀況下，行銷人員的溝通應著重在提供信念及評估，讓消費者覺得自己的決策是對的。

習慣性購買行為

許多產品是在低涉入及無品牌差異的情況下購買的。例如，購買洗衣粉。消費者對低成本、經常購買的產品於購買時所投入的關心較少，也通常是出自習慣性的購買行為。

品牌差異小又低涉入的產品，行銷人員會發現使用低價與促銷活

動來刺激產品銷售最為有效。此類產品的廣告文稿應強調少數關鍵點，因為便於品牌記憶和聯想，而且視覺符號與形象很重要。

對旅遊產品而言，消費者是否有可能出現此類的購買行為呢？對於一個經常出國洽商的旅客來說，單純機票的購買或許就會出現習慣性的購買行為，尤其是許多航空公司針對常客推行所謂「累積哩程優惠計畫」，對商務客而言，也產生不小的購買誘因。

尋求變化的購買行為

有些購買決策是低涉入，但品牌間有顯著差異，因此消費者經常作品牌轉換。品牌的經常轉換並非對產品不滿意，而是因產品有多樣化的選擇所致。

以旅遊產品的購買為例，由於市面上的旅遊產品種類很多，即使同樣是渡假中心，但其型態與內容也大異其趣，加上消費者多有「一地不二遊」的觀念，因此尋求變化的購買行為也常出現在旅遊產品的購買上。

消費者的購買決策過程

當消費者面臨到企業提供的各種行銷刺激的時候，將會作出如何的反應呢？如果企業能夠確實掌握到顧客對產品特性、價格、廣告訴求等各種行銷刺激的反應，就會較其他競爭者擁有更多的競爭優勢。因此，許多企業及學者都致力於探討行銷刺激與消費者反應之間的關係。

Kotler利用投入─產出模型（input-output model）來描述消費者的購買行為（如圖3-1所示）。當消費者接受到許多外界的購買資訊之後，經由複雜的心理過程變化，而導致最後的購買決策。企業提供各

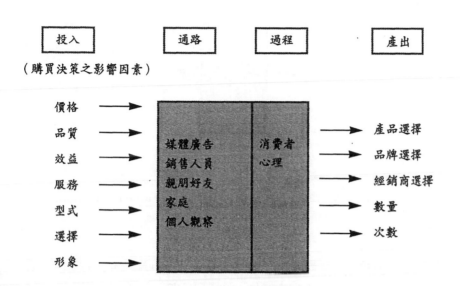

投入		通路	過程		產出

（購買決策之影響因素）

価格 ——→
品質 ——→
效益 ——→
服務 ——→
型式 ——→
選擇 ——→
形象 ——→

媒體廣告
銷售人員
親朋好友
家庭
個人觀察

消費者
心理

——→ 產品選擇
——→ 品牌選擇
——→ 經銷商選擇
——→ 數量
——→ 次數

圖3-1 消費者購買行為之投入—產出模式

資料來源：Philip Kotler, "Behavioral Models for Analyzling Buyers," *Journal of Marketing*, Vol.29, pp.37-45, 1965.

項產品資訊，包括：產品的價格、品質、效益、服務等。這些屬性形成消費者決策的影響因素，並可稱為消費者的投入因素，而這些投入因素藉由各種通路，例如，廣告媒體、銷售人員、親朋好友等管道傳遞給消費者，然而消費者如何過濾並評估購買資訊，則為一因人而異的黑箱過程，而此消費者的心理過程就是本章所要探討之範圍。

消費者的購買決策過程大致可以劃分為五個階段：從「問題認知」、「資訊蒐集」、「替代方案評估」、「購買決策」乃至「購後行為」（如圖3-2）。

行銷人員應該將購買行為視為一種決策過程，而不是僅重視其中的某項過程。但是這也不表示所有的消費者在購買產品的時候都會經歷這五個階段。一旦消費者購買「低度關心的產品」或較為簡單的購

圖3-2 購買決策之五階段模式

資料來源：J. F. Engel, R. D. Blackwell & P. W. Miniard, *Consumer Behavior*, 5th eds, p.38.

買時，可能會從「問題認知」階段直接進入「購買決策」的階段，省略了「資訊蒐集」和「方案評估」的階段。例如，購買牙膏、衛生紙等日常生活用品的時候，就屬於這種購買行為。但是對於「高度關心的產品」來說，這五階段過程的模式就相當適用。我們以王先生所購買的旅遊產品為例子，來說明他的購買過程。

問題認知

購買行為開始於消費者對於某個問題或需要的認知，也就是購買者感覺到實際狀態和期望狀態之間存在著差異。這種需要起源於內在或外在的刺激，以內在刺激來說，例如，飢餓或口渴到達某種門檻水準的時候，我們就會根據過去的經驗，去尋找可以滿足需要的產品。而購買者的需要也可能因為外界的刺激而引發。例如，一個人經過麵包店，剛出爐的麵包香味激起其飢餓感；看到電視廣告夏威夷的藍天碧海假期，因此引發前往渡假的聯想和動機。

王君每天工作忙碌，少有機會出國休假，正巧有位朋友從夏威夷渡假回來，引發王君想找機會陪同家人出國旅遊的動機。行銷人員從許多消費者對資訊的蒐集，便可確認哪些產品可產生興趣的刺激，同

時進一步瞭解消費者的特殊需要，以及何種因素能夠引起消費者對產品的購買意願。

資訊蒐集

一旦消費者認定某種需要，並且極度關心該項產品的購買，此時他就會積極展開相關資訊的蒐集工作。至於他所蒐集到資訊量的多寡，就得視他所認知風險之高低程度而定，如果他所認知的風險程度較高，那就可能會花較長的時間來蒐集詳細的資訊。這裡所謂的「認知風險」是指每項購買決定都會帶來某些不可預知的後果，而導致購買決策過程當中承擔了某些程度的風險。當產品的購買金額較大或產品的不確定性較高的時候，消費者的認知風險就會提高。

王君想參加旅行社所舉辦的出國旅遊團，因為一趟國外旅遊所費不貲，再說旅遊品質的不確定性頗高，使得王君購買旅遊產品時的認知風險頗高。於是王君便積極地蒐集情報，透過報章雜誌和傳播媒體獲取各項旅遊資訊，同時向旅行社索取各種參團資訊、向觀光局要旅遊摺頁；甚至上網查詢旅遊資訊，並與親朋好友談論出國旅遊經驗。

一般來說，消費者的資訊來源大概可以分成四個管道：（1）人際來源：指親朋好友、同事、同學等所提供的資訊。（2）商業來源：包括業者所刊登的廣告、提供的摺頁以及業務員的解說等。（3）公共來源：包括：大眾傳播媒體、消費者組織、官方單位及專家學者所發表的言論。（4）經驗來源：指自身曾經購買或使用過的經驗。這四種資訊來源當中，以商業來源所提供的資訊量最為完整，但此來源對消費者來說，多在扮演告知、傳達的角色。經驗來源雖然最為可靠，但對旅遊消費者來說，許多購買行動都屬於首次購買，因此也無購買經驗可供參考。人際來源的資訊則在提供使用過的經驗以及產品評估的訊息，因此對消費者的影響也最大。

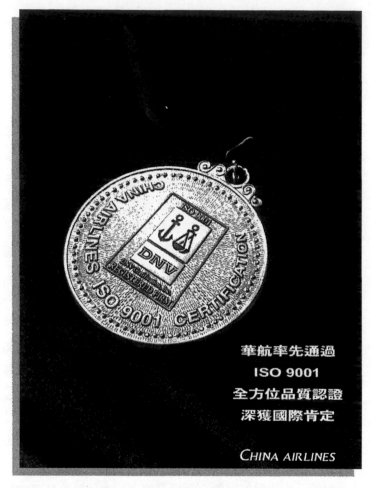

圖3-3 觀光業者推出ISO國際品質認證有助於降低消費者的認知
風險　資料來源：中華航空股份有限公司

　　面對消費者資訊蒐集的階段，行銷人員可詢問消費者資訊來源的
管道，並評估來源間的相對重要性，此將有助於對目標市場的溝通計
畫。

替代方案評估

消費者通常會根據蒐集到的資訊，對每一項可行方案加以比較評估，以便作出最後之購買決擇。問題是：消費者如何進行替代方案的評估呢？事實上，沒有一套簡易的評估程序可以適用於所有消費者，甚至同一位消費者也會隨購買情境的不同而不同。

有一些基本觀念有助於我們瞭解消費者的評估程序。說明如下：

產品屬性：消費者購買產品時會考慮的屬性，任何一種產品都是一群屬性的集合。

權重：消費者對產品屬性的重要性認知。

效用函數：指消費者對於產品屬性的高低水準，各有不同的滿意程度。例如，王君認為好的住宿旅館必須要區位方便、乾淨、氣氛好及價格較低。假如我們把各項屬性的效用最大者集於一家旅館，那就是王君心目中理想的旅館了。

一般而言，消費者會依照自己的偏好，訂定出各項產品屬性的重要性，再從中選擇幾項重要的屬性，輔以當事者個人對產品所累積的印象、信念與態度，再對各種品牌加以評估，以從中擇取最適當的方案。

以王君的例子來說，由於友人的推薦，他決定前往歐洲旅遊，但是因為各家旅行社在歐洲線產品的行程種類很多，於是王君便彙整各種行程的相關屬性，包括：行程特色、價格、旅館等級，自由活動之安排等四項屬性。表3-2中是王君最後選擇四種品牌行程在各項屬性的評分，表中分數愈高表示該屬性的績效愈好。

當然，如果有一個行程的所有屬性都是最高分，王君一定會選擇該行程。但是由表3-2可看出，各個行程方案在各項屬性上的表現差異很大。假如王君只注重行程特色，他將會選擇A行程；假如他只要求低

表3-2 四種行程在各項屬性的評分

行程	行程特色	價格	旅館等級	自由活動安排
A	10	8	6	4
B	8	9	8	3
C	6	8	10	5
D	4	3	7	6

註：每一項屬性的評分從1到10，10分表示最高水準。分數愈高愈好。
「價格」一項的評分方式相反；分數愈高表示價格愈低。

價，他將選擇B行程；假如他只重視旅館等級，他將選擇C行程；假如他只重視自由活動的安排，他將選擇D行程。

　　大部分的購買者會考慮數個屬性，並給予不同的權重來衡量。假如我們知道王君對各項屬性的權重，我們就可以預測他的可能選擇。假設王君所設定的屬性權重分別為：行程特色40%、價格30%、旅館等級20%及自由活動10%。針對某個行程，我們將屬性的權重乘以該行程的對應評分即可導出王君對行程的認知價值（perceived value），結果如下：

A品牌行程＝0.4（10）+0.3（8）+0.2（6）+0.1（4）＝8.0
B品牌行程＝0.4（8）+0.3（9）+0.2（8）+0.1（3）＝7.8
C品牌行程＝0.4（6）+0.3（8）+0.2（10）+0.1（5）＝7.3
D品牌行程＝0.4（4）+0.3（3）+0.2（7）+0.1（6）＝4.5

　　根據以上加權運算的結果，我們預測他將選擇A行程，此模式稱為消費者選擇的「期望值模式」（expected value model）。它是最常被行

銷人員用來描述消費者如何評估替代方案的一種模式。公式化的敘述如下：

$$A_j = \sum_{i=1}^{n} W_i B_{ij}$$

A_j：消費者對方案 j 的滿意程度
W_i：消費者對屬性 i 的權重認知
B_{ij}：消費者認為方案 j 在屬性 i 方面的績效值
　n：屬性個數

　　面對替代方案評估的階段，行銷人員的首要任務就是瞭解消費者進行評估方案時所考慮的屬性和因素，來規劃設計符合時尚潮流的旅遊產品，才能在市場中獲取消費者的青睞。

購買決策

　　當消費者完成評估階段之後，他心目中就會產生方案偏好的優先順序。一般情況下，消費者在產生最優方案之後，就會形成購買的意向，但是在下達購買決策之前，至少還存在著兩項干擾因素。圖3-4說明此種情形。

　　第一項因素是「他人的態度」，例如，王君雖然比較喜歡A行程，但他的妻子認為團費的價格過於昂貴，並強烈主張應選擇B行程，在此情況下可能會影響王君對購買意願的調整。受他人態度影響的程度取決於：（1）他人反應的程度；及（2）消費者願意順從他人的態度。他人愈反對，或自己愈願意順從他人，則購買決策愈有可能改變。

　　第二項因素是「非預期的情境因素」。消費者原先的購買意圖是根據其預期的收入來源、預期的價格及預期可獲自產品的利益而定。但是當消費者正要購買時卻發生了突發狀況，很可能會影響其原先的購

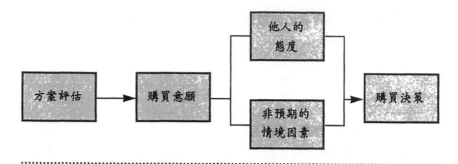

圖3-4 方案評估與購買決策間之步驟

買意向。例如，王君臨時有更重要的物品需要支付費用購買或剛發生飛機失事事件等。所以說，具有購買意圖並不表示就一定會有實際的購買行動。由此可知，消費者的偏好或購買意圖，並不能完全預測其實際的購買行為。

購後行為

消費者可能會滿意或不滿意所購買的產品。如果消費者滿意，再購的可能性就會提高；如果不滿意，再購的可能性就會下降。因此，行銷人員應該留意消費者的購後行為。

如何判定消費者的滿意程度呢？消費者通常會依據所蒐集到的情報，建立起個人對產品績效的期望。但是消費者必須在購買使用或接受服務之後才能瞭解產品的實際績效，這裡的實際績效就是消費者的認知績效（perceived performance），如果認知績效和期望績效相符合，那麼消費者就會感覺滿意。如果認知績效高於期望績效，那麼消費者就會高度滿意。但是如果認知績效低於期望績效，那麼消費者就會產生認知失調（cognitive dissonance）的問題。所謂認知失調是指消費者對產品失望之後，所伴隨而來的心理不平衡或失落感。

顧客對產品的期望來自廣告、銷售人員、朋友及其他資訊來源。如果廣告或銷售人員誇大其辭，使消費者的期望提高，最後將容易導致消費者的失望。因此，行銷人員要忠於產品的實際績效，以使顧客易於獲得滿足。

不管消費者是否滿意，都會影響日後的購買行為。滿意的消費者可能會再度惠顧，或為產品作義務宣傳。從行銷的觀點來看：「顧客滿意就是最好的宣傳」。不滿意的消費者則可能會轉換品牌或作負面的宣傳。一位對產品感覺滿意的顧客可能會向三位朋友推薦，但是一位對產品不滿的顧客卻可能向十位朋友散播抱怨。

行銷人員必須瞭解消費者處理不滿意的各種方法，消費者可以採取行動或者不採取行動。即便是採取行動也可能公開或私下進行。根據調查，旅客對航空公司進行的抱怨行為方式包括：向公司投訴、訴諸法律，或向民航局、消費者保護單位或團體提出抱怨等。私下的方式包括：停止購買、向親朋好友抱怨等，隨著網際網路盛行，許多消費者也利用網路傳播抱怨的訊息。

行銷人員也可採取行動來幫助消費者肯定其決策或消除不滿意。例如，旅行社召開行前說明會、贈送紀念旅行袋，以確保旅行是顧客的正確抉擇。也可以要求顧客提出改進服務的建議，事後召開餐會，讓參加者交換照片，回憶旅遊趣事。公司應該多提供管道以使顧客發洩不滿，更應歡迎顧客回饋，以作為改進績效與產品或服務的方法。

行銷專題 3-1
遊客對旅遊產品的認知風險

　　旅遊產品常為一高價位、高涉入性之產品,囿於產品之無形特質導致商品不易展示,消費者在缺乏實體認知、評價資訊或專業知識等情況之下,對產品屬性常無法掌控,亦即旅遊產品之不確定性頗高。此外,旅遊產品的服務品質較難標準化且不易衡量,業者通常就其認知、經驗與成本等因素來決定價格,而服務人員則就其偏好、情境與情緒等因素來提供服務,而在密切接觸的服務過程中,消費者的個人偏好與價值觀亦會影響旅遊品質之認定,由於買賣雙方對旅遊產品的認定標準不一,導致消費者容易產生高度的風險知覺。茲就消費者之立場,將旅遊產品的風險知覺大致歸納為下列型式:

1. 旅遊產品的無形性為其展示與溝通困難的主因,消費者無法事先評價產品的品質與價值,常導致消費者承擔產品屬性不確定的風險知覺。
2. 一般旅遊產品之行程天數可分為長短線,短線通常為五、六天,長線則約二個星期,消費者常須利用休假從事旅遊活動。基於時間的替代效用,若消費者所感受的時間效用不如預期,即產生時間價值的風險知覺。
3. 相較於其他實體產品,旅遊產品之價格若與實際體驗的貨幣效用不相等值,將使得部分消費者產生財務上之風險知覺。
4. 旅遊產品大都以套裝組合的型態呈現,遊客參團時容易暴露在不可預知的情境中,導致人身、財物安全之風險知覺。
5. 遊客通常尋求永續性的真實感動,其遊憩體驗與滿意度會受

情境因素之干擾，個人興趣與情緒亦會影響預期的參團結
果，因此形成另類風險。

　　旅遊產品之提供包括旅遊前由業務員對消費者所提供的銷售服
務與遊程中由領隊或導遊所提供的核心服務。就業務員與消費者的
接觸面而言，囿於旅遊產品之服務特性，消費者容易產生產品不確
定與資訊不對稱的認知風險。因此，惟有透過業務員正確詳實的產
品介紹，並保持雙方之間的適當互動與回饋，方能解除消費者對產
品的存疑，如下圖所示。

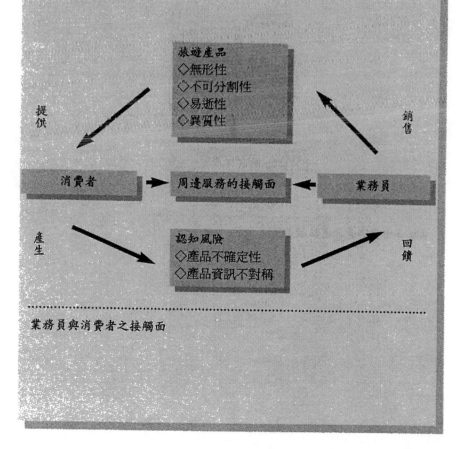

業務員與消費者之接觸面

就領隊、導遊與消費者的接觸面而言，當領隊與導遊從事生產的服務期間，消費者亦同時進行消費，而在整個服務過程當中，消費者可能會產生財務、人身安全與時間價值等認知風險，然而藉由領隊與導遊所提供的周全完善服務，可以讓消費者的認知風險降至最低，如下圖所示。

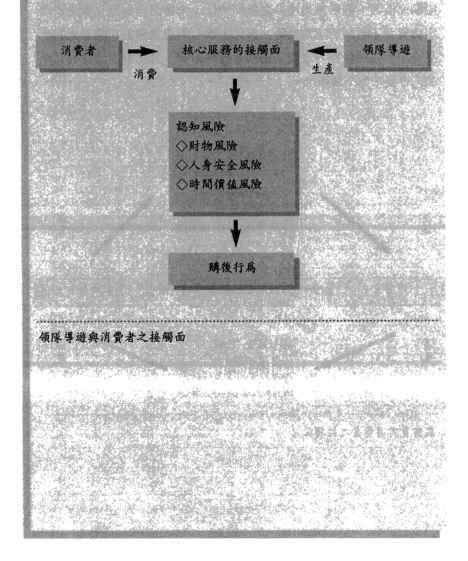

領隊導遊與消費者之接觸面

影響消費者行為之因素

影響消費者行為的因素可謂錯綜複雜，有許多是行銷者無法控制，但又不可忽視的因素。但大致來說，可以區分成文化因素、社會因素及個人因素三大類。本節將探討這三類因素對消費者行為的影響。

文化因素

就消費行為而言，文化因素對消費者的影響力既深且廣，其中以本身所處的文化背景最為重要。

文化

文化（culture）因素是人類欲望與行為的基本決定因素，是人們成長過程中經由學習而獲得的一種基本價值觀。消費者的購買行為即深受文化背景之影響，例如，外國人經常前往西餐廳用餐，中國人則偏好吃中式餐食，歐美人士習用刀叉，而中國人喜歡用筷子。不同文化背景的消費者對於飲食習慣與偏好、娛樂方式、生活習慣、語言等方面都有顯著的差異。

每一位顧客都會受到主文化的影響，因為主文化決定了可被接受的禮儀規範和行事作法。當我們到國外從事旅遊活動時，領隊會告知團員要入境隨俗，尊重當地的文化，同時也會安排當地的風味餐，讓顧客實際體驗當地的美食風味。世界各地的麥當勞也會因應地域性的居民需要，在食物調理上融入當地的口味。

次文化

每個文化又包含了更小團體所形成的次文化（sub-culture）組合，

它們提供團體成員更特定的認同對象與社會化作用，並對人們造成更直接的影響。例如，中國文化可以依照種族不同區分爲漢、滿、蒙、回、藏、苗、傜等族群，各個次文化間的差異也反應到消費行爲上面，例如，以畜牧爲主的蒙、回、藏族人喜好濃茶，所以清淡的開喜烏龍茶就比較難以被接受。台灣文化又有閩南、客家及原住民文化之分，各個族群語言、生活習慣及飲食偏好的差異性，也表現在消費購買的行爲上。

社會因素

社會因素是指消費者周遭的人物所產生的影響，包括：參考群體、社會階層、意見領袖、及家庭等，分述如后。

參考團體

參考團體（reference group）是影響一個人的態度、意見和價值觀的所有團體。直接影響的團體稱爲成員團體（membership groups），也就是個人身爲成員之一的團體，包括：家庭、好友、鄰居、同事等主要群體（primary groups）和宗教組織、專業組織、公會等次級團體（secondary groups）。消費者屬於這些團體中的一員，自然會與團體中的其他成員產生互動而彼此互相影響。這也是爲什麼口碑相傳的效果，會特別影響消費者購買行爲的原因了。

期望團體（aspiration groups）是另外一種參考團體，也就是個人雖然非屬成員之一，但是願意歸屬其中的團體。例如，小君很喜歡某一位偶像，雖然他未加入會員，但是只要是與該偶像相關的商品上市，他就會想辦法去購買。

參考團體會影響人們對於事物的意見和看法，甚至會產生無形的共同壓力，因而影響人們對產品或品牌的選擇行爲。因此，如何運用參考群體對個人消費態度的影響，是行銷人員必須要去考慮的。香港

圖3-5 成龍先生為香港旅遊局的代言人

旅遊局找藝人成龍先生作為香港旅遊的代言人就是一個明顯的例子。

社會階層

　　根據所得、身份地位、教育程度、職業、財富、價值觀等變數，把社會中同質性比較高的群體劃分出來，並依層次高低由上而下排列，稱為「社會階層」（social class）。美國社會學家曾把社會階層分為六個階層，如**表**3-3所示。

　　同一階層成員的價值觀、興趣、行為都具有某種程度的類似性。反過來說，不同層級的人在服飾、家庭佈置、休閒活動與汽車等消費性產品，經常展現不同的偏好和品味。因為不同階層的人所從事的休閒活動以及餐飲消費習慣都有差異性，所以對於觀光業者來說也具有重要的意義。

表3-3 六種美國主要社會階層的特徵

..

1.上上階層：少於1%
由具有顯赫家世背景並擁有龐大家產的社會精英所組成。他們對慈善事業慷慨解囊，擁有數棟房子，讓子女就讀私立學校，但對於炫耀的事務並不感興趣。是其他社會階級模仿的對象，也是珠寶、古董、房地產與渡假旅遊的最佳市場。

2.上下階層：大於2%
由具有特殊才能的高所得專技人才與企業界人士所組成。他們主動參與公共事務、追求社會地位，出手豪闊、想藉機登上「上上階層」。是昂貴住宅、遊艇、游泳池與汽車的銷售市場。

3.中上階層：12%
由投資事業的專業人士、經理與商人所組成。他們關心教育、思想、文化與公共事務。是舒適住宅、傢俱、服飾與各類用品的銷售對象。

4.中下階層：30%
由白領階級職員、小企業主、貴族藍領工人（水管工人、工廠領班）所組成。他們關心文化規範與標準，並樂意受人尊重。是組合用具、家庭裝潢及保守服飾的主要市場。

5.下上階層：35%
由藍領工人、熟練及半熟練技工所組成。他們關心自己份內的工作及已獲得的安全地位。是運動器材、啤酒與家庭用品的消費大宗。

6.下下階層：20%
由非技術性勞工及靠失業救濟金過活的人所組成。是食物、電視機與二手車的買主。

資料來源：*Consumer Behavior*, 3rd ed. By James F. Engel, et. al., Copyright 1978 by the Dryden Press.

意見領袖

　　意見領袖者的言語命令經常會影響別人，而其本身卻不易受他人所影響。每個社會群體都有幾位意見領袖，這些領袖者通常擁有較豐富的知識或特殊資訊來源，因此無形中成為他人參考或模仿的對象。

圖3-6 家庭因素會影響消費者的購買行為
資料來源：台中晶華酒店

家庭

1.家庭成員的購買角色：個人所歸屬的基本團體就是家庭，家庭成員對個人的購買行為有很大的影響。在一般的購買決策裡，人們可能扮演的角色有五種，即發起者、影響者、決策者、購買者以及使用者，而家庭成員的任何一員都可能扮演者其中一個或多個角色。尤其是針對全家出國旅行的決定，每一個家庭成員或多或少都要表示一些意見。我們經常看到小朋友拉著父母，嚷著要去麥當勞用餐，所以麥當勞也經常是針對兒童消費者提出廣告訴求。

2.家庭生命週期：家庭生命週期（family life cycle, FLC）是指一個人所經歷的各個生命階段，包括從小時候開始，歷經結婚、生子、養兒、退休到配偶死亡等的過程階段。每一個階段的消費行為都不盡相同，表3-4是九個階段的家庭生命週期所對應的購買行為。旅行業者經常配合家庭生命週期每階段的消費者，來設計適合的旅遊產品。例如，新婚夫婦可以參加蜜月之旅的遊程，有小孩的家庭可以參加寒暑

表3-4 家庭生命週期與購買行為

...

家庭生命週期階段　　**購買行為**

1. 單身階段：年輕、單身　少有財務負擔者、流行意見領導者、娛樂導向
 並且不與家人同住者。　者。例如，購買：基本廚房用具、基本傢俱、
 　　　　　　　　　　　汽車、為戀愛而佈置的設備、渡假。

2. 新婚階段：年輕、無小　經濟情況即將改善，最高的購買率與購買最多
 孩者。　　　　　　　　的耐用財。例如，購買：汽車、冰箱、烤爐、
 　　　　　　　　　　　耐用財與渡假。

3. 滿巢第一階段：最小的　家庭採購達到頂點，流動資訊少，對財務狀況
 孩子不超過六歲。　　　及銀行儲蓄不太滿意，對新產品有興趣，喜歡
 　　　　　　　　　　　廣告性產品。例如，購買：洗衣機、烘乾機、
 　　　　　　　　　　　電視機、嬰兒食品、藥品、玩偶、旅行車等。

4. 滿巢第二階段：最年輕　財務狀況較好，有些人的妻子有職業，較少對
 的孩子超過六歲。　　　廣告品有興趣，購買大型包裝與多份量產品。
 　　　　　　　　　　　例如，許多食品、清潔用品、腳踏車、音樂課
 　　　　　　　　　　　程與鋼琴。

5. 滿巢第三階段：年長的　財務狀況更好，更多人的妻子有職業，部分孩
 夫妻與未獨立的兒女。　子有工作能力，很難受廣告影響，購買高於平
 　　　　　　　　　　　均數量的耐用財。例如，購買：新奇的、更合
 　　　　　　　　　　　乎品味的傢俱、汽車旅行、非必要的設備、口
 　　　　　　　　　　　腔健康設備、船舶與雜誌。

6. 空巢第一階段：較年長　達到事業高峰者（home ownership at peak），
 的夫妻，孩子不同住，　滿意財務狀況與金錢儲蓄。對旅遊、娛樂與自
 工作達到高峰。　　　　我教育感到興趣，贈送禮物與提供貢獻，對新
 　　　　　　　　　　　產品缺乏興趣。例如，購買：旅遊、奢侈品、
 　　　　　　　　　　　家用改善品等。

7. 空巢第二階段：老夫老　所得產生激烈變化，並且待在家中。例如，購
 妻，沒有孩子在身旁，　買：對治療、健康、消化有益的藥品與健康設
 退休。　　　　　　　　備。

8. 鰥寡階段：仍有工作。　所得尚可，但是可能想再婚。

9. 鰥寡階段：退休。　　　像其他退休者一樣地需要醫藥與產品，所得刻
 　　　　　　　　　　　減，特別需要照顧、溫情與安全。

資料來源：William D. Wells and George Gubar, "Life Cycle Concepts in Marketing Research," *Journal of Marketing Research*, (1996), pp.356-363. Patrick E. Murphy and William A. Staples, " A Mordanized Family Life Cycle," *Journal of Consumer Research*, (1979), pp.12-22.

假的親子旅遊，單身貴族們可以參加交友性質濃厚或機動性較高的自由行或青春行之旅。

個人因素

消費者的購買行為也受到個人因素的影響，這些因素包括：動機、知覺、學習、人格特性、自我觀念、以及生活型態等。

動機

每個人在任何時刻都有需要，有些需要是生理性的，出自於生理狀態的需要，例如，口渴、飢餓。此外，另外一種需要是心理性的，發自於心理狀態的需要，例如，受肯定、價值與歸屬感的需要。一旦需要的強度提昇到一定程度之後，就會轉化為一種動機，同時促使每一個人尋找滿足需要的東西。Maslow認為人類的需求是按層次排列，其重要性之排列依序如下：

1. 生理需要：與身體有關的基本需求，例如，飢餓、口渴。
2. 安全需要：避免遭受傷害或危險的需要。
3. 社會需要：對於愛人或被愛以及友誼歸屬感之需要。
4. 自尊需要：自我尊敬與希望被他人尊重的需要。
5. 自我實現需要：實現自我理想，自我能力的需要。

行銷人員可以利用這種不同層次需要的概念來決定如何對消費者進行行銷。

知覺

人們為何會在相同的情境之下卻產生不同的知覺呢？因為人類經由五官的感覺來接受外界的刺激，並且會以自己的方式來選擇、組織

和詮釋各種輸入的訊息。因此,知覺可以定義成「個人選擇、組織與詮釋外部資訊以產生其內心世界的一種過程」。

人類的知覺是有選擇性的,在所有刺激當中,個人只會去注意到少部分與其需求相關的刺激。譬如說:王君最近想到日本去玩,他會多去注意有關日本旅遊的相關訊息。

雖然消費者面臨大量的廣告媒體,但是實際上的接受程度和外界刺激的性質以及個人因素有關。舉例來說:彩色廣告會比黑白廣告更加吸引人,廣告頻率也會影響消費者的印象和認知。此外,個人的需要、價值觀、態度與經驗,都會影響人們對於各種刺激的理解與詮釋方式。

學習

人類大部分的行為都是經由學習而來的。消費者在第一次購買某種產品時,總是會感覺茫然無知而又無所適從,所以他會想辦法從外界尋求一些相關的資訊。但是一旦經過多次的選購之後,其間的學習過程會使消費者從過去的經驗與記憶中尋求資訊,並取代多餘的外界資訊。可惜的是旅遊產品的購買行為經常都是第一次購買,因為消費者玩過一個地方之後,下一次他可能會想去別的地方玩。但無論如何,每一次的購買經驗都是一種學習與成長,同時會影響消費者的下一次購買行為。

研究報告指出,消費者對品牌的忠誠度是建立在多次的購買行為上,也就是說消費者每次的購買行為,都是由於過去對產品的滿足或滿意,而產生習慣性的反應,並進一步地對該項產品產生品牌忠誠度。

人格特性

每個人的人格特性都會對購買行為產生影響,「人格」是指一個

人顯著的心理特質，導致他與環境反應的一致性與持久性。我們習慣用自信、積極、外向、內向、團隊精神、個人主義、親切、衝動等人格變數來描述一個人的人格特性。人格特性和產品選擇之間具有高度的關聯性，例如，經常旅遊的人通常會比較具有外向、積極、具自信心、適應力強等這些人格特性。

自我概念

　　許多行銷人員會引用另外一種與人格特性有關的觀念，就是「自我概念」（self-concept）又稱為「自我形象」。每個人對於自己的認定就像是一幅複雜的心靈圖畫，例如說，吳先生把自己視為高度成就導向的人，而且適合擁有最好的東西。因此出國旅遊的時候，他都要挑選最好品質的旅遊產品，或者是選擇形象最好的旅行社參團，來符合自我形象的定位。然而，就理論來說，可能不是這麼簡單；也就是說吳先生實際上的自我概念（當事者對自己的實際看法）有別於他理想的自我觀念（當事人對自己的理想看法），更不同於他人心目中的自我觀念（當事者認為他人對他自己的看法）。因此，對於品牌的選擇，當事者想要滿足那一種的自我概念呢？如果把自我概念運用於消費者對品牌形象之反應預測，結果可能是莫衷一是，尚無定論。

生活型態

　　我們常說：都市人和鄉下人的生活型態不一樣。但什麼是生活型態呢？生活型態是指一個人活在現實世界的生活型式，表現在他所從事的日常活動（activity）、對事物的興趣（interest）與意見的表達（opinion）上。行銷研究中對於生活型態的衡量，就是從這三個層面來進行探討。

　　生活型態對於消費購買行為具有顯著的影響。譬如，王先生喜歡遊山玩水，追求大自然的生活型態。他就會想辦法在工作之餘尋訪高

山名勝，並定期安排前往國外渡假。行銷人員應該設法去瞭解消費者的生活型態，並設計符合消費者生活型態的產品。

行銷專題 3-2
國際來華旅客之餐飲消費行為

　　根據交通部觀光局「中華民國八十五年來華旅客消費及動向調查報告」指出:「菜餚」為吸引來華旅客主要因素之第二位,佔42%,顯示中華餐飲廣受來華旅客之偏好與喜愛。如果,我們想以來華旅客為研究對象,進一步探討他們對中華餐飲的消費行為,那麼以本章所提到的「消費者購買決策五階段模式」為基礎,就可以歸納餐飲消費行為研究應該涵蓋的課題及問項。

決策過程階段	課題	問項
問題認知	餐飲消費的動機	到中式餐廳的主要動機為何?
資訊蒐集	過去經驗	此次來華前是否曾經到過中式餐廳?
	資訊管道	曾經從何處取得中華餐飲的相關資訊?
	熟悉程度	是否知道中華餐飲的種類? 到中式餐廳是否會自行點菜?
可行方案評估	餐飲的偏好	平時選擇中華餐飲的頻率? 較喜愛在那一餐享用中華餐飲?
	餐廳的選擇	選擇中式餐廳的考慮因素? 選擇中式餐飲的場所為何?
購買決策	餐飲消費支出	平均每人每餐花費在中華餐飲的費用為何?
	用餐行為	此次在台停留期間共享用過幾次中華餐飲?是由何人安排?
購後評估	滿意程度	用餐經驗的滿意程度為何?

觀光市場發展趨勢

　　根據世界觀光組織（World Tourism Organization, WTO）統計，1995年國際旅遊支出總額達到3569億美元。未來趨勢預測專家John Naisbitt指出，全球觀光產業的生產毛額占全球總生產毛額的10.2%，居所有產業之冠，其所帶來之稅收也最多。另一方面，第三世界國家與資金貧乏的東歐地區，正將觀光事業視為加速經濟發展與促進現代化的主力之一。可見未來的觀光事業將在全球各國的經濟中扮演著一個舉足輕重的角色。

　　產業逐漸邁向全球化之際，消費者的需求差異卻日漸分歧。行銷者當務之急就是要瞭解市場的消費趨勢，適時地調整經營的範疇與步調。以下將就觀光市場的特性及消費趨勢作一探討。

人口年齡結構之改變

　　第二次世界大戰後的嬰兒潮，使得世界人口的年齡結構出現老化趨勢，現代醫學日益發達使得人類的平均壽命得以延長，因此銀髮族群逐漸地增加。這對觀光產業而言，產生極大的助益，因為愈來愈多有錢、有閒的人可以獨立出外旅行及用餐。隨著世界人口老齡化的現象，國際老年人的旅遊市場已經形成。以來華旅客佔居首位的日本旅客市場而言，銀髮族的旅客仍佔多數。許多航空公司、旅館及餐廳都專為銀髮族推出專案促銷計畫與活動，旅行社也因應推出各類適合銀髮族的套裝旅遊行程，例如，華航推出長青族青春行。

家庭角色與責任之改變

　　愈是民主、開放的國家，婦女在社會中所扮演的角色也愈形重

要。婦女投入勞動力市場的人數也愈來愈多，尤其是已婚婦女，同時扮演著家庭與社會的雙重角色。根據美國進行的一項旅遊調查顯示，1970年商務旅客中女性所佔比例仍在5%以下，到了1993年女性商務旅客所佔比例已將近40%。某些專家預測到了西元2000年時，女性在商務旅客中所佔的比例將介於45%～50%之間。為了因應這項新趨勢，許多觀光業者開始修正他們所提供的設施及服務，以求更有效地迎合廣大的婦女商務市場。例如，許多飯店在房間內增設裙架、大型梳妝台與吹髮機等，飯店內甚至專為女性旅客提供仕女樓層。

此外，由於雙薪家庭愈來愈多的結果，使得家庭的飲食習慣逐漸改變，假期與旅遊的型態也受到很大的影響。這是因為家庭時間受到工作時間的剝削，現代人的生活型態與休閒觀念因而改變，因此追求方便性的用餐行為與旅遊型態將會受到眾多消費者的青睞，例如，達美樂披薩提供外送服務、航空公司推出自由行的套裝旅遊。

生活富裕與教育水準的提高

隨著國民教育的普及與個人所得水準的提高，參與旅遊活動的需求愈來愈強烈，旅遊型態也跟著消費水準而改變。根據統計，在主要的旅遊客源國當中，大學學歷所佔的比例有愈來愈高的趨勢。這些國家從事國外與國內旅遊的人數呈現倍數成長，旅遊人口倍增的現象與教育程度和所得水準呈正相關。由旅遊現況得知，教育程度與文化水準較高的旅遊者，比一般旅遊者更傾向於參與文化性的旅遊活動。

由於國民所得逐年提高的結果，國人對於休閒生活愈來愈講究，休閒活動的種類和型態也愈來愈多元化，參與旅遊活動的需求不斷地增加。此現象可由國內每年出國旅遊人數不斷刷新紀錄，以及從事國內旅遊的人次逐年增加而得到驗證。隨著廿一世紀的來臨，資訊網路四通八達，世界地球村及全民性觀光旅遊的時代已經到來。

重視健康與安全需求

由於人類的生活價值觀不斷地改變，現代人對生活型態與品質意識的要求也逐漸提高，一般大眾更講究健康生活的概念。禁煙運動與環境保護也廣受觀光業者所重視，並迅速地推廣於全球各地。速食業所提供的食物經常被批評為缺乏營養價值，業者因而必須改善食物的內容與成分。飯店所提供的餐飲不僅講求美味，也開始追求營養與健康。美國達美航空公司早在1994年開始於國際與國內航線班機上實施禁煙，我國籍的航空公司也在所有航班上推行全面禁煙活動，許多機場、航站大廈、餐廳及旅館大廳等公共場所，也都配合此項措施，其目的就是在營造一個舒適、安全與健康的環境。

更加強調短期套裝行程

由於雙薪家庭投入過多的工作時間，使得休閒時間愈來愈短暫，因此傳統式的長期遊程逐漸為短期遊程所取代。為了因應雙薪家庭的消費市場，並配合隔週休二日之國內旅遊契機，短假期的套裝行程種類將會日漸增加，並朝向精緻的旅遊型態以符合市場需求。因此國內的航空公司、旅館、交通運輸業與旅遊業間之合作關係將更為密切，例如，環島鐵路二日遊帶您暢遊美麗寶島。

主題旅遊與自助旅遊之盛行

由於旅遊活動族群的年齡層逐漸下降，以及銀髮族數量增加的現象，導致旅遊市場的消費需求更為多元化。為了因應旅遊需求之差異性與個性化的消費需求，業者紛紛推出適合各種消費需求的套裝產品，在消費市場形成明顯的區隔。過去走馬看花式的旅遊較不受市場青睞，取而代之的是精緻的深度之旅以及主題式的旅遊。例如，期望

克服心理恐懼與障礙的高空彈跳，參與緊張、刺激的泛舟、攀岩與攀峰等冒險旅遊，獨具地方色彩與民情風味的文化之旅，關懷地球與自然環境的生態之旅等，這些旅遊型態都是屬於主題式的旅遊活動，也都是因應時代潮流的新式旅遊型態。

觀光旅客的消費意識愈來愈自主化，消費型態的差異性也日漸擴大，輔以垂手可得的國內外旅遊資訊，使得人們對旅遊型態的需求逐漸產生差異，量身訂製的自助旅行因而蔚為風氣。航空公司也因應推出低價位的半自助旅行，更助長了自助旅遊在台灣旅遊市場上的潛力。

重視更方便的服務

在凡事講求時間效率的年代，省時方便已經成為現代人的生活指標。事實上，旅遊產品就是在這種環境要求下的產物。許多旅行社提供送機票到府上或機場的額外服務，機場也簡化旅客的通關手續，旅館提供快速住房登記及退房服務，餐廳提供外帶服務的窗口，例如，麥當勞推出體貼、方便的得來速（Drive Through）服務，這些都是因應消費者省時的需求而提供迅速簡便的服務。

電腦科技之應用

廿一世紀的觀光業將結合科技而發展為智慧型的產業，透過電腦作業的整合系統，除了能夠節省人力、簡化繁瑣業務、提高工作效率之外，還能掌握詳盡的即時資訊、更深入瞭解市場需求。隨著電子通訊與傳播媒體的快速發展，自動化電腦的運用與輔助功能，可以縮短業者與消費者之間的距離，使雙方的溝通與互動更為簡便而頻繁。

根據Computer Industry Almanac於2000年所公布的調查結果及預測，指出在2002年之前，全球的上網人口將會達到四億九千萬人。根

據亞太網路調查公司Iamasia於2000年公布的台灣網路族行為調查研究報告，指出台灣網路的使用人數已達六百四十萬，佔台灣總人口32%。可見網路市場潛力龐大。網路上網人數及其所創造的年產值將會逐年成長，而成為業者所重視的商業契機。

電子商務（electronic commerce）在1990年代開始風行，隨著科技發展的快速演進，不僅降低了企業電腦化的使用成本，也簡化了業者與顧客間的溝通管道與商業買賣程序，許多全球性的交易行為都可以直接透過網際網路來進行，使得觀光市場的供給面發生跨時代的變革。

名詞重點

1.消費者涉入（consumer involvement）
2.期望值模式（expected value model）
3.認知風險（perceived risk）、財務風險（financial risk）、時間價值風險（time value risk）
4.人格特性（personality）
5.社會階層（social class）、意見領袖（ppinion leader）、自我概念（self-concept）、參考群體（reference group）
6.生活型態（life style）
7.家庭生命週期（family life cycle）

思考問題

1.就您的觀察，旅遊產品的購買是何種類型的購買行為？（1）複雜型；（2）尋求變化型；（3）降低失調型；（4）習慣型。
2.請說明觀光客與商務客在選擇住宿旅館時的思考模式。
3.您是一家旅行社的老闆，請問您如何去降低顧客的購買風險？

4.試說明五種購買角色中,哪一個角色對於選擇品牌的最後決定最
　具影響力?

5.試述各階段的家庭生命週期與旅遊產品的購買有何關係?

6.試述觀光市場的特性及消費趨勢。

4. 目標市場與市場定位

學習目標

1.說明市場區隔與目標行銷的概念

2.瞭解觀光市場區隔的基礎

3.探討市場區隔的方法以及有效條件

4.說明觀光市場如何評估與選擇

5.探討觀光市場如何定位

整個消費市場宛如一塊大餅，由競爭業者爭相分食。而目標市場是企業要去爭取、經營和照顧的市場。對行銷人員來說，如何利用公司的有限資源，選擇適合的目標市場，為顧客提供有效的服務是一個很重要的課題。本章首先介紹目標行銷的觀念，並對目標行銷的三大步驟，包括：市場區隔、目標市場選擇及市場定位等進行探討。

市場區隔與目標行銷

市場區隔的意義

　　市場的原本涵義是買賣雙方取得產品與服務交換的場所。但是對經濟學家來說，市場是指所有從事交易活動的買賣雙方。例如，速食業的市場就包括了：麥當勞、漢堡王、肯德雞等業者以及購買速食的消費者。但對一個市場行銷人員來說，這裡的「市場」是指現有與潛在的所有消費者所構成的集合。假設某一旅行社推出了一項新的套裝行程，那麼行銷人員就要來評估該行程是否具有足夠的市場潛力，也就是說是否有足夠的消費者願意購買這個產品。

　　所謂「市場區隔」乃是將一個市場分隔成數個較小與同質性較高的市場，其目的在選擇一個或一個以上的目標市場，並針對每一個市場特性發展出一套獨特的行銷組合，以滿足個別市場的需要。簡單地說，市場區隔就是要切割市場這一塊大餅，問題是為什麼要切割呢？有切割會比沒有切割好嗎？

　　沒有市場區隔的概念，就像是拿著一支散彈槍瞄準樹上的小鳥，假設您槍瞄的很準，十彈齊發的結果也僅有一彈命中，剩下的九顆子彈都浪費掉了。具有市場區隔的概念，就像是拿著來福槍，每發只有

圖4-1 商務設施的提供是爲了滿足目標市場的需要
資料來源：福華大飯店

一顆子彈，但假設您也是瞄的很準，在子彈有限的情況下，卻是最節
省資源的方法。因此，有效的市場區隔應該具備以下的好處：

將行銷經費作最有效率的運用

因爲有許多消費族群並沒有興趣購買我們的服務，所以沒有特定
的目標而試圖吸引所有的潛在顧客，是會導致事倍功半的。譬如說，
如果您經營的是一家簡單的汽車旅館，事實上並不需要針對高級的商
務客來作行銷。有明確的市場區隔之後，可以使有限的行銷經費作最
有效率的使用。

更瞭解目標市場之顧客群體的需要與欲望

目標市場是經營者根據本身的資源條件，選擇介入和經營的市場。在經過市場區隔之後，經營者可以適當地選擇目標市場，並透過研究來評估該市場顧客的需要與欲望。

更精確地選擇行銷媒介與策略

一般而言，特定的目標市場顧客具有特定的媒體接觸習慣，因此選擇合適的廣告媒體，並運用適當的時機與地點進行促銷，將可使行銷策略的使用更加有效。

自從Vendell R. Smith（1956）提出市場區隔的觀念以來，市場區隔一直是行銷理論與實務的主要核心，因為市場區隔不但是瞭解目標市場顧客的最佳途徑，同時也提供了制定整體行銷策略的準則依據，使企業在擬訂行銷策略時，能針對目標市場進行強而有力的出擊。

目標行銷

由於市場上的顧客需求因人而異，不可能是完全同質的（homogeneous），也就是不同的顧客具有不同的人口統計背景，甚至有不同的生活型態、個性與認知等，所以顧客對產品的需要是不同的，因此經營者應該清楚其行銷活動不可能涵蓋市場中的全部購買者。換句話說，不論企業如何努力，它都不可能讓所有的購買者滿意，企業應該選擇它能有效爭取且具吸引力的部分市場作為它的行銷對象，此即所謂目標行銷（target marketing）的觀念。

所謂「目標行銷」是指企業根據市場上不同顧客的特性或需要，把市場區分成幾個不同的異質性子市場（sub-market），再從中選擇一個或數個小型的區隔市場，分別針對各個目標市場的不同需求，設計不同的產品並規劃其行銷策略，以滿足消費市場的顧客。

經由上述定義，目標行銷具有下列三個基本步驟（參考圖4-2）：

```
市場區隔  ───────▶  目標市場選擇  ───────▶  市場定位
```

圖4-2 目標行銷之步驟

　　1.市場區隔：首先確認區隔化的基礎，將一個異質性的市場劃分為若干個同質性的子市場，並剖析各個市場的有效區隔條件。

　　2.目標市場選擇：衡量各區隔市場的吸引力，並選擇一個或數個區隔市場作為目標市場。

　　3.市場定位：為各個目標市場發展出競爭性的定位，並針對各目標市場分別研擬行銷組合與策略。

觀光市場區隔的基礎

　　行銷人員通常會運用不同的區隔變數來進行市場區隔，在執行技術上也會結合不同的區隔變數以區隔市場。一般常用的市場區隔基礎包括下列變數。

地理區隔變數

　　地理變數是觀光單位或業者最常使用的區隔變數，此變數係將市場區隔成若干具有相同地理區位的子市場。區域的範圍可能很大（國家或地區），也可能很小（居住地區）。一般政府的觀光組織會利用國家作為區隔基礎，例如，我國觀光局將來華旅客的市場依照居住國或地區，區隔為日本、美國、東南亞、歐洲等來華旅客市場，並進一步

針對區隔的市場進行來華觀光之推廣。另外，一般的餐廳則會使用較為細小的地理分區，例如，行政分區、郵遞區號等作為區隔基礎。而旅行業者將旅遊消費市場，依地理變數區隔成美西線、歐洲線、大陸線、東南亞線與東北亞線等不同市場。

地理區隔之所以廣受使用，主要是因為地理變數具有較為統一而被接受的定義方式，而且利用地理變數區隔出來的市場，大都具有相關的人口統計變數，例如，性別、年齡層、地區性分布等資料，可以進一步來描述或衡量該區隔市場。此外，大部分的廣告媒體，例如，電視、廣播、報紙、雜誌等，都有針對特定的地理區域來提供資訊服務與傳遞。例如，地方性的報紙與有線電視台都有針對地方上的需要來提供廣告服務。

人口統計變數

人口統計變數也是一般行銷人員經常採用的區隔變數，這類變數包括：年齡、性別、家戶規模、個人所得、職業、教育程度、宗教信仰等。人口統計變數也因為定義統一、容易取得及方便使用等因素，使其普遍受到採用。很多行銷人員同時將地理變數與人口統計變數合併使用，構成二階段式的市場區隔。常用的人口統計變數如下：

年齡

不同年齡層的顧客對於旅遊產品所產生的安全、刺激、舒適等效益，會有不一樣的需求或不同的體驗與感受。銀髮族偏好靜謐性、不具刺激的旅遊活動；年輕人則喜歡刺激性、富挑戰性的旅遊活動。因此，旅行業者通常依據顧客的年齡特性來設計各種套裝產品，以因應廣大的市場需求，例如，屬於年輕人的歐洲青春行與自由行、寒暑假所盛行的親子團、遊學團，以及針對銀髮族的溫泉之旅等。麥當勞每隔一段時間就會推出不同的兒童餐及玩具組合，來吸引兒童消費者。

性別

　　男女性別不同在購買動機和行為上大有不同，所以性別也是很重要的區隔變數。飯店為了配合女性顧客的需要，特別推出仕女樓層的規劃；住宿房間為因應女仕需要而增添許多女用備品；商品街的商品也特別因應女性採購的需要而設計。旅行業者還有特別針對女性規劃的美容及塑身行程。

所得

　　人們願意花費在旅遊支出的經費通常決定於個人的所得能力。家庭收入愈多，出門旅行所能負擔的消費能力就愈高。強調經濟和便利性的經濟型汽車旅館比較適合一般的消費大眾。許多高級的郵輪套裝行程是針對高收入階層而設計的。旅行業者推出的套裝旅遊產品，也常是經由不同等級的原料包裝，而產生不同價位的產品供消費者選擇。

職業

　　職業雖然與所得有相關性，但仍然是一種區隔市場的方法。不同職業的消費者，在所得、生活型態和教育程度上都有所差異。旅行業者針對各種職業人士，發展出不同的套裝遊程，例如，針對英文教師推出英國文學之旅，針對各種企業設計出不同形式的獎勵旅遊或商務考察團。

宗教

　　根據消費者的宗教信仰也可以區隔消費市場，例如，旅行業者針對回教信徒設計的麥加朝聖之旅。消費者常因宗教信仰的存在，而有特殊的餐飲消費習慣，因此餐飲業者也可以針對不同的宗教信仰者，選擇特定的區隔市場。

表4-1 AIO生活型態量表

活動	興趣	意見
工作	家庭	自我
嗜好	家事	社會
社交	工作	政治
渡假	社區	商業
娛樂	消遣	經濟
社團	時尚	教育
社區	食物	產品
購物	媒體	未來
運動	成就	文化

心理變數

行銷人員愈來愈重視消費者的心理因素,並以此作為市場區隔的參考變數。常用的心理變數包括:生活型態、個性特徵和社會階層等。

生活型態

生活型態(lifestyle)的區隔方式,是心理變數中最受普遍使用的。生活型態是人們支配時間、金錢與精力的一種方式。Plummer(1974)提出生活型態所包含的主要構面與內容(如表4-1所示)。換句話說,我們可以從某人從事活動(activities)的範圍,所感興趣(interest)的事項,以及各項意見(opinion)的表達,來衡量他的生活型態。行銷人員可以根據這三個層面所涵蓋的內容,製作成「AIO量表」的問卷,並透過調查訪問方式,來探討消費顧客的生活型態。

個性特微

　　個性變數也常用來作爲市場區隔的變數，行銷人員常以保守、獨立、自主、自信、衝動、善社交、親和力等變數來區隔市場，產品設計也賦予個性上的特徵，以符合區隔出來的市場特性。舉例而言，「高空彈跳」的活動專爲個性開放、具冒險刺激性格的消費者而設計。

社會階層

　　本書前面已經提到社會階層的劃分方式，不同階層的顧客具有不同的消費模式，因此行銷人員可以根據社會階層變數來區隔市場。例如，五星級大飯店的下午茶是針對上層與中上層階級的顧客而設計的。

　　利用心理變數進行市場區隔，大都是透過問卷調查方式來取得消費者的心理相關資訊。許多研究者利用多變量分析統計方法中的因素分析（factor analysis）與集群分析（cluster analysis）來定義並區隔市場。例如，黃奇賢（1980）以合家歡俱樂部的156個會員爲樣本，經因素分析後萃取13個生活型態構面，再經集群分析將消費者歸類成「工作導向群」、「守舊穩定群」、「積極行動群」、「追求新鮮群」等四個群體。雖然心理區隔的方法較爲複雜，但是該方法被視爲是可預測顧客行爲的有效指標。

　　心理變數並無法像人口統計變數或地理變數一樣，具有統一的定義方式。譬如，不同學者在定義「享樂族」的生活型態時，可能會採用不同的變數與標準。另外，心理區隔的最大缺點就是無法單獨運用，即使利用心理變數作爲主要區隔基礎，仍然必須配合地理或人口統計的變數，來進一步描述區隔市場的特徵，也就是構成二階段或多階段的市場區隔。

行為變數

行為變數是依據顧客的使用時機、尋求利益、使用者狀態、使用頻率、品牌忠誠度及對產品或服務的態度等變數來進行市場區隔。

使用頻率

依據消費者購買產品的次數可以將整體市場作一分割,某些行銷人員以「大量使用」、「中度使用」及「輕度使用」的區隔概念來取代「使用頻率」的變數。其中大量使用的區隔群體構成了產品大部分的佔有率,非常值得企業投入大量的行銷資源與努力。不同使用頻率的消費者在人口統計變數、心理變數、或媒體使用習慣上可能會有所不同。同時,由於使用頻率不同,對產品價格的敏感程度亦有所不同。觀光業者可採使用頻率作為區隔化的基礎,依據消費者的差異設計不同的行銷策略。

幾乎每一家航空公司或連鎖旅館都有提供常客優惠的專案計畫,也就是針對經常性的使用者提供獎勵措施。例如,航空公司會針對常客提供機票累積哩程酬賓活動或座艙升級的服務,旅館則為常客提供免費的機場、市區接送及VIP服務。由此可見,業者已經體認出使用量大的顧客對經營利潤的重要性。

使用者的狀態

行銷人員可以依據使用者狀態來區隔市場,將市場劃分為「未曾使用者」、「過去使用者」與「潛在使用者」等子市場。對於位居市場領導地位的經營者來說,開發潛在的使用者,才能維持企業營運的持續成長。但是對於規模較小,屬於市場追隨者地位的經營者來說,如何吸引過去使用者的持續性購買,才是業者必須關切的課題。

忠誠度

行銷者可以依據消費者的忠誠度型態來區隔市場，下列四種品牌忠誠度的類型：

絕對忠誠者（hard-core loyal）：此類型的消費者自始至終只購買一種品牌的產品。例如，某位消費者每次出國旅遊或出差都住宿於假日飯店。

適度忠誠者（soft-core loyal）：消費者同時對於二種或三種品牌表現忠誠傾向。例如，該位消費者總是固定住宿於假日飯店或希爾頓飯店。

轉移忠誠者（shifting loyal）：該消費者每隔一段期間會由某一種品牌轉移到另外一種品牌。

游離轉變者（switcher）：該消費者對任何品牌的產品都毫無忠誠度可言。

每個市場都有此四類數目不同的購買者所組成，但同一個消費者在某產品可能是「從一而終」型，在另一產品可能又是高品牌轉換者。例如，觀光客對於渡假目的地的選擇，大多有一地不二遊的心態。但是對於經常往來各地的商務客來說，投宿旅館大多有固定的品牌偏好。因為品牌忠誠度高的顧客，通常是穩定銷售的主要來源，所以行銷人員有必要去瞭解本身產品消費群中，核心忠誠者的特性，以精確地接觸到目標市場。

購買者準備階段

市場上有許多處在不同階段的購買者。有些人根本不知道此產品；有些只是聽說過；有些則曾接觸相關資訊；有些人深感興趣；也有些人希望有機會購買；有些甚至要買了。不同階段人數的相對不同，都會影響行銷計畫的設計。例如，某家綜合旅行社推出一個市場

上沒有的新行程，而大部分消費者都不知道此類產品。因此為了要說服消費者前來購買，業者辦理多場的推廣說明會，並邀請同業旅行社辦理出國考察團（agent tour），試圖打開通路以加強促銷。

使用時機

消費者在什麼時機形成需要、購買或使用某一產品，可作為市場區隔化的基礎。例如，旅館業者常利用一些特殊節慶（例如，母親節、情人節、聖誕節等）推出促銷方案。另外，提供顧客為了慶祝生日、退休與結婚而在飯店中舉辦宴會。甚至，旅遊產品中的蜜月團或二人成行的半自助旅遊等，都是以使用時機作為區隔化基礎的應用。

利益

根據消費者從產品中想追求的某項特殊利益來區隔市場，也是有效的市場區隔方式。因為顧客購買產品或服務的真正目的，是在購買產品所衍生的特殊利益。例如，參加旅行團可以獲得的利益包括：「接近大自然」、「增進生活情趣」、「遠離文明生活壓力和責任」以及「尋求冒險刺激」等。對於行銷人員來說，這些利益追求的資訊是極為重要的。

因為追求某些特定利益的消費者，通常具備特殊的人口統計背景、心理特質或購買行為等，所以利益區隔必須和其他區隔基礎合併使用，以便進一步地描述利益區隔的市場特徵。

旅遊目的

以旅遊目的作為市場區隔的方式，已廣泛地使用於觀光產業。最常見的區隔方式就是把觀光市場區隔成「商務旅遊」市場與「觀光旅遊」市場，這二類市場的需求特性是不同的，例如，商務客喜歡投宿於距離洽商地點較近的商務旅館，但是觀光客則偏好於距離遊憩據點

較近的渡假旅館；另外，一般觀光客對於旅館房間價格的敏感度要高於商務旅客。當然，旅遊目的不只是這二種，我國觀光局就將國際來華旅客的市場，依據旅遊目的之不同，區隔爲業務、觀光、探親、會議、求學等子市場。

產品相關區隔

產品相關區隔是依據企業所提供的產品與服務，來對顧客進行分類。例如，旅遊產品中的獎勵旅遊（incentive travel）以及主題旅遊（special interest tour）中的賞楓之旅、滑雪之旅與高爾夫球之旅等，都是根據產品的主題特性來加以區隔。

市場區隔方法與有效條件

前節中，我們已針對觀光產業較常採用的市場區隔變數作一般性的探討。本節將進一步說明如何應用這些變數來進行市場區隔。

市場區隔方法

一般來說，市場區隔的方法可歸納爲下列三種：

單一階段區隔

也就是選擇任何一種區隔變數來進行市場區隔。例如，旅行社依據旅遊目的將潛在消費者區隔成觀光旅遊及獎勵旅遊的市場。國際觀光旅館則根據旅行方式將潛在顧客區隔成團體客人及個別客人。

表4-2 觀光旅館之二階段市場區隔

地理變數 旅遊目的	日本	歐美	本國
觀光客 商務客	∨	∨	

註:表中「∨」記號者為市場區隔後之目標市場

二階段區隔

在選擇了主要影響顧客區隔的變數基礎之後,再選擇次要的區隔變數以進一步區隔市場,稱為「二階段市場區隔」。例如,觀光旅館利用旅遊目的將消費市場區隔成觀光客及商務客的市場之後,再選擇地理變數進一步將消費者細分為:日本旅客、歐美旅客與本國旅客(如表4-2所示)。我國亞都飯店及西華飯店就是選擇歐美商務客為主要目標市場,環亞飯店則是選擇日本觀光客為主要目標市場。

多階段區隔

在選擇了主要影響顧客區隔的變數基礎之後,再選擇二個或多個區隔變數來進一步區隔市場稱之為「多階段市場區隔」。例如,某家旅館首先根據旅遊目的來區隔市場,劃分出其中的一個子市場為會議市場,但因受限於本身會議場地空間的限制,而將會議人數限制在300人規模以下的會議市場(屬於產品相關區隔),之後再依據地理變數進一步細分市場,並選擇北部地區的公司團體為目標市場。

有效區隔市場的條件

市場區隔化有不同的區隔變數與方法,但是並非所有的區隔化都是有效的。一個理想而有效的區隔市場應具備下列的條件:

足量性（substantiality）

指區隔後所形成子市場的銷售潛量要夠大或獲利性夠高，值得投入個別的行銷努力來經營。二十年前，由於國人的平均壽命偏低，老年人的市場潛力不具吸引力，如今隨著年齡結構出現變化，並有人口老化的趨勢，使得老年人的消費市場成為具有足量性的市場。

可衡量性（measurability）

區隔後市場顧客的多寡、購買力大小和一般特徵，應能被行銷人員加以衡量。利用人口統計變數所區隔出來的子市場，其可衡量性通常要優於採用心理變數所得到的區隔市場。主要是因為人口統計變數所區隔的市場通常可以透過實驗觀察、調查訪問與相關的統計資料來衡量市場的特性，但是心理變數所區隔出來的市場，則不易經由觀察方式或擷取到相關的統計資料來衡量。

可接近性（accessibility）

指行銷人員對於所形成的區隔市場能夠有效接觸與服務的程度。許多區隔市場無法在行銷人員要求的精確度下有效地被觸及，而一些沒興趣購買的人反而被接觸，造成資源上的浪費。但是某些區隔市場是很容易接近的，例如，職業婦女市場（以性別和職業為區隔基礎）、年輕人市場（以年齡為區隔基礎），因為該市場具有特定的媒體接觸習慣，所以較為容易接近。

可區別性（differentiability）

市場區隔在觀念上必須是可以區別出來的，而且對不同行銷組合因素有不同的反應。如果已婚男性與未婚男性對商務旅館的選擇並無區別，那麼婚姻狀況就不是一個理想的區隔變數。

可行動性（actionability）

　　行銷者進行市場區隔之後，可能發現同時具有數個區隔市場是值得經營的。但是企業本身的資源，包括：人力、物力、財力與技術能力等，是否具備足夠條件則是必須予以考慮的限制因素。例如，某家小型航空公司找出六個區隔市場，但是基於機隊規模、人力資源等限制，無法為每一個區隔市場提供有效的服務，此時區隔對這家公司的意義就不明顯。

行銷專題 4-1
國際觀光旅館業的主要區隔變數

..

　　觀光旅館通常利用市場區隔方法，再配合本身的競爭利基來尋找目標市場。台灣國際觀光旅館最常用以區隔市場的變數是以「旅遊方式」及「國籍」來區分。茲說明如下：

旅遊方式

　　一般旅客的旅遊方式可區分為「團體旅客」與「個別旅客」。團體旅客大多屬於觀光客，個別旅客又稱為散客，大多屬於商務客或自助旅行者。以團體旅客為主要客源的旅館包括：國賓、美麗華、三德、晶華等大飯店。以個別旅客為主要客源的旅館包括：台北華國洲際、美麗殿華泰、國王、希爾頓、康華、兄弟、亞都麗緻、台北老爺、台北福華、力霸皇冠、台北凱悅、西華、遠東國際等多家大飯店。各旅館住客類別的比率詳如下表。

國際觀光旅館住客類別比率

旅館名稱	房間數	GROUP	FIT	合計
國賓	432	73.34%	26.66%	100%
美麗華	584	74.61%	25.39%	100%
三德	304	73.66%	26.34%	100%
晶華	569	87.22%	12.78%	100%
台北華國洲際	336	18.99%	81.01%	100%
美麗殿華泰	220	9.25%	90.75%	100%
國王	97	0.00%	100.00%	100%

旅館名稱	房間數	GROUP	FIT	合計
希爾頓	388	17.75%	82.25%	100%
康華	213	20.17%	79.83%	100%
兄弟	268	7.44%	92.56%	100%
亞都麗緻	209	0.00%	100.00%	100%
台北老爺	203	0.00%	100.00%	100%
台北福華	606	18.25%	81.75%	100%
力霸皇冠	228	6.55%	93.45%	100%
台北凱悅	873	18.4%	81.60%	100%
西華	349	0.00%	100.00%	100%
遠東國際	422	8.00%	92.00%	100%

資料來源：八十七年台灣地區國際觀光旅館營運分析報告

　　由上表可知，以團體旅客為主要客源的觀光旅館，其房間數的規模較大。以個別旅客為主要客源的觀光旅館，除了凱悅飯店與福華飯店之外，一般房間數的規模較小。換句話說，團體旅客的市場營運比較適合大型的觀光旅館。以力霸皇冠飯店為例，其個別旅客所佔的比例為93.45%，而團體觀光客所佔的比例為6.55%。就旅館的規模來說，其房間數僅二百餘間，不適合爭取團體旅客，為了滿足FIT旅客的需求，因而必須走向精緻高級的路線，以吸引商務旅客。一般來說，FIT的旅客市場具有下列的特性：

1. 市場的平均房價較高且平均停留天數較長。

2. FIT旅客所佔比例愈高的的觀光旅館，愈容易塑造高水準的現象。

3. FIT旅客市場較不易受季節性的影響，旅客來源較穩定且忠誠

度較高。

4.FIT的市場營運較適合中、小型的旅館。

國籍

各國際觀光旅館因其設備及經營方式之不同而吸引不同國籍之旅客，大致可歸類如下：

1. 以日本籍旅客爲主的旅館：台北國賓、美麗殿華泰、國王、三德及台北老爺。
2. 以日本及亞洲旅客爲主的旅館：美麗華及環亞。
3. 以本國、日本、亞洲旅客爲主的旅館：康華及兄弟
4. 以本國、日本、華僑旅客爲主的旅館：希爾頓。
5. 以本國、日本、北美、歐洲旅客爲主的旅館：福華。
6. 以本國、日本、亞洲、歐洲旅客爲主的旅館：台北華國洲際、亞都麗緻、台北老爺、晶華及西華。
7. 以本國、北美、亞洲旅客爲主的旅館：台北凱悅。
8. 以本國、北美、亞洲、歐洲旅客爲主的旅館：力霸皇冠及遠東國際。

根據調查，各國觀光客所重視的因素有顯著性的差異，例如，本國籍旅客較重視環境安靜、旅館形象與聲譽、停車、設備與裝潢、會議廳設備、建築外觀設計等六項因素；日本籍旅客較重視帳單正確、抱怨處理、娛樂設施等三項因素；美國籍旅客較重視清潔衛生、大廳寬敞等二項因素。旅館業者可針對不同國籍旅客加以強調其重視的項目，投其所好以吸引特定的消費者。

行銷專題 4-2
旅遊產品的市場區隔－時報旅遊分齡分眾族群

中國時報旅行社考慮到各個年齡層不同的需求，針對不同的族群，量身設計適合的旅遊產品。分述如下：

長春族：辛勞一生，開始可以享受生活清閒之樂的父母親

1. 航程儘量不超過12小時（長程飛行考慮適度休息時間）
2. 儘量安排旅館附近有公園（老人早起可就近運動、散步）
3. 行程不趕路，輕鬆自在
4. 全程用餐飲食安排安全、衛生
5. 考慮時差及睡眠習慣來安排每日出發及回程時間
6. 領隊一律接受CPR訓練，並提供守候式及巡房服務
7. 領隊具耐心、視長如親

甜蜜家族：假期帶領12歲以下小孩出遊的親子團

1. 行程強調「寓教於樂」
2. 所有行程均安排有主題遊樂園
3. 靜態參觀與動態活動兼顧
4. 隨隊機會教育（出入境、國際禮儀、餐桌禮儀）
5. 兼具生態及人文的行程
6. 有效掌控行程進度，不讓孩子因亢奮消耗體力
7. 每團設計親子遊戲活動

粉領新貴族：有自我消費主張、追求時尚、重視自我的上班族女性

1. 參團成員年齡相仿
2. 行程安排人文、藝術景點
3. 行程中有自由活動時間，並有建議行程
4. 安排走訪新奇、特色、時尚流行店頭
5. 每趟行程安排特色風味餐
6. 行程中深度體會異國生活情趣

休閒充電族：利用假期旅遊，抒解平日工作壓力的上班族

1. 航程近、短天數
2. 定點旅遊，不走馬看花
3. 旅館全數具特色之渡假村，休閒運動設施一應俱全
4. 有景點、但不趕，可充分享受渡假樂趣
5. 有大量屬於自己的時間

快樂自由族：不喜歡團體制式行程，喜歡獨立自由的旅遊者

1. 天數不長，尊重個性化的顧客需求
2. 團體機票操作，但顧客仍可享受充分自由
3. 領隊帶進帶出，多一點安全感
4. 提供多元透明化的自選行程
5. 目的地安全無慮，多屬國際化都會
6. 全程中文服務，無語言壓力

觀光市場評估與選擇

　　透過市場區隔，我們將消費者市場劃分為多個具有同質性的子市場，目的是在使經營者得以精準地掌握消費者的特性。市場區隔之後，行銷人員接下來的任務就是如何從區隔後得到的若干子市場選擇適合企業經營的目標市場。因此，以下我們將探討如何進行市場區隔之評估及選擇。

評估市場區隔

　　評估市場區隔時，企業必須要檢視下列三個因素：區隔規模與成長力、區隔的結構吸引力，以及公司的目標與資源。

區隔規模與成長力

　　首先要檢視該潛在區隔是否具有適當的規模與成長特性。所謂的「適當規模」是相對的，大企業較偏好高銷售量的區隔，而忽略小型市場；小公司則會避免進入需要投入龐大資源的區隔。區隔具有成長潛力也是很重要的，因為企業需要不斷提高其銷售量及利潤；同時競爭者也會進入那些快速成長的市場，影響原本的獲利能力。

區隔的獲利潛力

　　一個區隔或許具有適當的規模與成長力，但可能缺乏獲利的潛力。本書第一章曾提到，觀光企業所面臨的競爭來源可分成五種類型，即現有競爭對手的威脅、替代性產品的威脅、潛在競爭者的威脅、供應商的議價力、購買者的議價力。企業的長期獲利能力會受到這五個力量所影響。

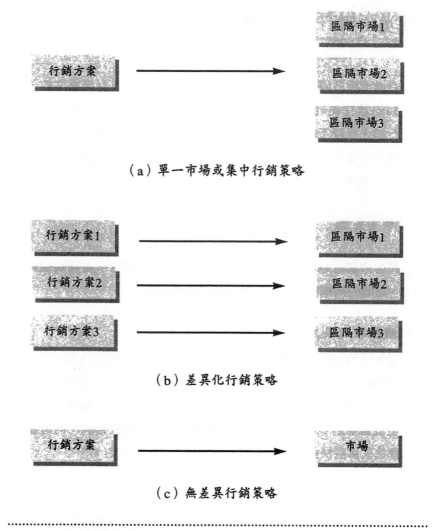

（a）單一市場或集中行銷策略

（b）差異化行銷策略

（c）無差異行銷策略

圖4-3 目標市場選擇策略

公司的目標與資源

除了區隔市場的規模夠大、有成長以及獲利的潛力之外，企業還必須考慮本身的策略目標與資源條件。如果公司缺乏在該區隔市場中

成功的必要資源與技術，就必須放棄該區隔市場。

選擇目標市場

市場選擇策略

市場選擇策略（market targeting strategy）又稱爲市場涵蓋策略（market coverage strategy）。一般採行的市場選擇策略，大致分類如下（如圖4-3）：

1.單一目標市場策略（single-target-market strategy）

也就是從若干個區隔市場中，只選擇一個目標市場，並針對該市場發展適合的產品及服務，來滿足市場顧客的需要。

這種策略主要是希望避免與市場上的領導者產生直接競爭，因此普遍採用於小型企業或總市場佔有率較低的企業。雖然這種策略傾向在市場上尋找利基，但卻很容易在市場上建立其專業服務的地位與形象。舉例來說，有些渡假中心專門以「會議市場」作爲目標市場，以一般公司行號或協會團體爲主要服務對象。部分旅行業者專門以「獎勵旅遊」（incentive travel）的市場作爲目標市場，包辦一般企業員工國外旅遊、獎勵業務員旅遊及經銷商旅遊等的活動，主要服務對象包括：直銷公司、保險公司、建設公司、汽車銷售業等。國內部分小型航空公司專門以偏遠航線作爲目標市場，服務偏遠地區的居民，而這類航線也是大型航空公司基於經濟性考量而不願投入經營的。

2.集中行銷策略（concentrated marketing strategy）

此種市場選擇策略類似單一目標市場策略，主要差異在於集中行銷策略所選擇的目標市場不只一個。舉例來說，前面談到的渡假中心雖然是以「會議市場」作爲目標市場，但是因爲會議市場的需求，容

易受經濟景氣的影響，加上會議市場的需求大多發生在上班期間，因此業者就提供一般例假日的時段，來服務休閒渡假的消費顧客。但是因為二種市場的服務特性和項目不盡相同，所以業者可能會增加某些服務項目，來滿足休閒渡假市場的需要。

3.差異化行銷策略（differentiated marketing strategy）
所謂差異化行銷是承認市場確實有差異化的需求，因而將重點放在各個區隔市場的需求上，分別針對各區隔市場，設計不同的產品及不同的行銷組合策略，以滿足其不同之需求。由於不同的區隔市場需要不同的推廣策略，同時選擇不同的媒體，以求能有效地接觸各區隔市場的顧客，因此為了應付不同的區隔市場，所需的推廣成本自然較高。

差異化的行銷策略較常受市場上的領導者所採用，品牌區隔的觀念就是一種實際應用的例子，例如，假期飯店（Holiday Inn）利用不同的品牌來區隔整個住宿消費的市場，它的經營品牌從Crowne Plaza Hotel、Embassy Suite Hotel到Hampton Inn，就是針對不同層級的消費者提供不同住宿等級的服務，來滿足各消費市場的需求特性。

4.無差異行銷策略（undifferentiated marketing strategy）
無差異行銷策略是把整體市場都視為目標市場，同時將行銷重點放在人們需求的共通處，企圖以單一行銷組合策略來吸引絕大多數的顧客。這種市場選擇策略主要是透過大量配銷、大量廣告的方式來爭取顧客的認同。換句話說，無差異行銷策略是忽略了區隔市場之間的差異性，而對不同的目標市場採用相同的行銷組合。

雖然經營業者瞭解不同區隔市場的需求有其差異存在，但是如果將重點放在需求共通處時，這些區隔市場就可以合併成為一個大型的目標市場。某些市場領導者採用無差異行銷策略卻非常有效，例如，麥當勞及其他速食業者常以標準化的廣告及促銷方式，來吸引不同區

隔市場的顧客。無差異行銷方式的推廣成本可因規模經濟的效果而大為降低。

市場選擇之考慮因素

上述幾種目標市場的選擇策略，各有適用的狀況。所以業者在選擇其中任何一種作為目標市場之選擇策略時，應該要考慮下列的因素：

1. 企業的資源：當企業的資源有限時，採取單一目標市場或集中行銷策略較為適合。如果本身資源寬裕時，可以採取差異化的行銷策略。

2. 產品的差異性：產品之間的差異性不大時，適合採取無差異的行銷策略，例如，一般大眾化的套裝旅遊行程。而產品之間的差異性較大時，則較適合採差異化的行銷策略，例如，具特殊性之主題旅遊行程。

3. 市場的同質性：如果大部分的購買者具有同樣的嗜好與購買行為，對行銷刺激也有相同的反應，則適合採取無差異的行銷策略。

4. 競爭者的策略：如果競爭對手採取差異化行銷策略時，我們最好也採同樣的策略來應對。如果對方採取無差異的行銷策略，而我們採取差異化的行銷策略，將可獲得較佳的競爭優勢。

觀光市場定位

在選擇了企業所欲經營的目標市場之後，行銷人員接下來的任務，就是如何讓產品在眾多的競爭品牌中，脫穎而出成為消費者的最

愛，這就是「市場定位」的概念。

市場定位之意義

所謂的市場定位（market positioning）是指「就產品的重要屬性而言，在消費者心目中相對於競爭品牌所佔有的位置」，又稱為產品定位（product positioning）。例如，王君想從台北搭機前往高雄，首先想到的航空公司就是長榮航空，那就表示該航空公司在王君心目中佔有一個位置。

面對市場充斥著各式各樣的產品，消費者在選擇購買時，可能會因為朋友或家人的推薦而選擇某一品牌，也有可能因為接觸到一則具有吸引力的廣告而決定購買。但由於我們處於傳播媒體過度充斥的年代，面對許多產品、廣告和訊息時，經常會令消費者產生抗拒心理，而自動地過濾、篩選龐雜的市場資訊，僅保留少許與自身知識或經驗相關聯的部分。因此，對企業而言，如何在消費者心目中建立起屬於本身品牌的獨特地位，亦就是塑造出自己的品牌個性，是非常重要的課題。

由以上定義可知，我們在規劃市場定位時必須考慮下列三項基本重點：

誰是目標消費者？

由於市場定位是從消費者的心目中來定位，因此掌握並描述目標消費者是市場定位運作的首要因素。

產品的重要屬性為何？

產品的重要屬性是指消費者購買產品時所考量或認為重要的屬性，這也是影響消費者購買的主要原因。

競爭者是誰？

市場定位的目的是為了要塑造品牌本身的獨特性，而此獨特性是相對於競爭者產品的比較。因此，行銷人員在規劃市場定位時，除了要清楚產品本身的優缺點之外，更須進一步瞭解競爭者產品的優勢和劣勢。

行銷人員規劃市場定位就是在為產品創造形象，而此產品形象的賦予，將會影響並決定消費者對產品的看法與認知。因此，行銷人員莫不投入大量的時間與精力，努力創造產品的最佳形象。

當產品經過有效的定位之後，形象便會對產品發揮影響力。然而產品形象的建立必須從小細節著手，從員工的制服到企業標誌以及產品廣告，每個環節的設計都和形象有密切關聯。舉例來說，假設您身為一家旅館的經理，為了創造企業的良好形象，所以您可能會在每一間客房都佈置了一束鮮花；將精緻的早餐放置在精美的瓷盤當中；甚至要求主管與員工都要熟悉旅館內的藝術品與古物的淵源。事實上，從旅館的命名到報章雜誌上所刊登的廣告，每一個事件都在表達業者所要傳遞的形象。

市場定位程序

市場定位是一項具體的行動，而不是紙上談兵，市場定位的作業規劃大致可以分為五個步驟，說明如下：

瞭解產品在消費者心目中的位置

為了瞭解產品在消費者心目中所佔有的位置，可經由市場調查的方式得到客觀、正確的資料，最好不要一味地相信行銷人員的主觀判斷。

行銷人員常會以定位知覺圖（perceptual map）來協助確認公司的市場定位，茲以旅館為例說明市場定位的選擇。假若目標市場的顧客

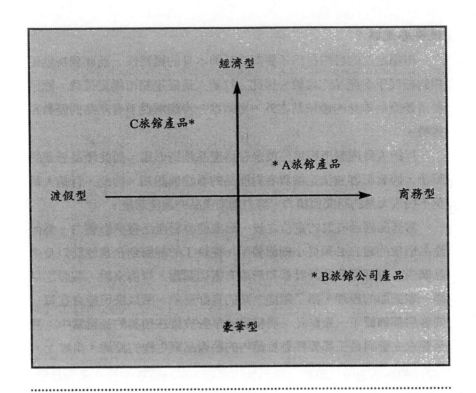

圖4-4 產品知覺定位圖

在選擇住宿時，最在意的是旅館型態和住宿價格二個屬性，我們針對
這二個屬性調查現有旅館，在潛在顧客心目中的地位，如圖4-4所示。
透過此圖，我們可以大致瞭解各種競爭品牌在顧客心目中的相對位
置。A被視為是經濟／商務型的旅館；B為豪華／商務型的旅館；C為
經濟/渡假型的旅館。

確認企業所希望擁有的定位

業者瞭解目前所處的位置之後，就可根據產品本身的獨特性以及
對競爭者的優劣分析，順應市場環境發展出適合自己品牌的定位。

以圖4-4為例，在瞭解各競爭對手的位置後，接著要決定的是將本

旅館的市場定位在何處？它主要有兩種選擇：一是定位在競爭品牌附近，並盡力爭取市場佔有率。此時，我們必須要考慮：（1）提供的品質及服務可否較競爭者優異？（2）目標市場能否容納兩個競爭者並存？（3）資源條件是否較競爭者爲佳？如果答案是肯定的，便可作此選擇。假如我們認爲將旅館定位在經濟／商務型的旅館，與A旅館相競爭，可能有較多的潛在利潤與較低的風險，則公司必須針對A旅館詳加研究，設法從內部設施、客房服務、品質等方面，選擇有利的競爭地位。

　　另外一種選擇就是規劃目前市場上沒有的旅館型態（圖4-4西南象限），由於競爭者尚未提供此類型的旅館，如果公司提供此類型的旅館，將能吸引有此需求的消費者。但是公司必須要考慮：（1）資源條件能否提供此類旅館的經營？（2）是否有足夠多的顧客來源？如果答案是肯定的，便可作此選擇。

配合定位方向規劃行銷活動

　　根據行銷人員對產品所規劃的定位，進一步研擬系列性的行銷活動來配合定位的執行。尤其是可以藉由廣告的宣傳，明確地告訴消費者其產品的定位。因此，廣告內容所傳達的意境和訴求必須要符合定位策略，如此才能發揮市場定位的效力。

　　定位對企業來說，是一種長期印象的累積工作，因此產品的定位策略一旦確定了之後，除非發生特殊的情況，否則即應全力以赴達成定位目標。行銷期間如果中途輕易改變定位策略，則容易混淆顧客的視聽，浪費先前的行銷投資與努力。

　　市場定位有一個很重要的觀念，那就是企業所要尋求的定位必須與其提供的服務範圍及等級相吻合。也就是說，企業組織必須要在能力所及的範圍來選擇定位。舉例來說，航空公司在媒體廣告中，努力塑造高服務品質的形象，但是卻無法提供準點的班機飛行記錄，當然

圖4-5 溫泉的重要特色是休閒旅館的一種定位方式
資料來源：春天酒店

就無法成功地建立高品質的形象。如果企業的承諾沒有辦法履行，那麼市場定位將會產生反效果。另外，市場定位本身就是要去區別我們產品和競爭者的不同，所以定位的主張，必須想辦法從競爭者當中區別出自己的品牌，以便建立本身想要塑造的形象。

市場定位的方法

　　市場定位能否成功，其關鍵因素在於是否能達成公司的行銷目標，如果定位方法無法獲致利潤或提昇銷售量，則無論定位方法如何地吸引人，但都不具任何實質的價值性。學者Wind（1990）提出六種定位的方法，供行銷人員參酌。

依據產品的重要特色定位

行銷人員可以根據消費者認為重要的產品特性或屬性以及影響購買意願的因素，來對產品進行定位。例如，「豪華型旅館」的產品特色是穿著筆挺制服的行李員、舖著昂貴地毯、佈置大批鮮花與精緻裝潢的精美大廳，以及陳設著各式各樣休閒設施的健身房。如此華麗的旅館就是為了迎合「豪華型」旅館的目標市場。相對於這類型的旅館，「經濟型旅館」或「汽車旅館」所提供的產品特色就大不相同，這類型旅館提供的是基本的住宿設備，包括：一張床、浴室和電視，至於其他服務項目就很少提供。即使如此，但對於以「經濟」、「方便」為訴求的旅客來說，卻已經足夠。

定位於利益、解決問題與需求

「○○飯店給您回家的感覺」、「讓您一次品嚐多樣精緻的潮州美味」、「經濟早點讓您省一點、快一點」，諸如此類的定位主張，就是為了要滿足顧客需要或解決顧客的問題為訴求重點。

定位於特定的使用時機

將市場定位於消費者的特定使用場合或適當時機，例如，旅館為配合節慶所推出的特定產品，例如，情人節的情人餐、聖誕大餐、尾牙特餐、除夕團圓大餐、春酒等。

以使用者來定位

以滿足特定的使用對象與顧客群來定位，例如，旅遊產品中的高爾夫球之旅、滑雪之旅，即是針對喜好此類運動的顧客群為訴求重點。麥當勞的「快樂兒童餐」以滿足兒童的需求來加以定位。「愛之船」的郵輪旅遊主要是針對單身、新婚或情侶為對象來加以定位。

以對抗競爭者來定位

例如,著名的美國租車業—艾維斯(Avis),早期將自己與美國最大的租車業—赫茲(Hertz)相對比,提出「我們是第二」的定位策略,結果獲得空前的成功,使業績開始轉虧為盈。

以產品類別來定位

組織嘗試提供與所有競爭者完全不同的服務項目來吸引顧客。例如,新加坡航空公司宣布其有史以來,一項最大規模的新產品與服務投資。總共耗資150億元,推出廿一世紀飛行客艙,讓新航一貫高標準的服務品質,再度嶄新高峰。根據英國名師所設計的頭等艙,新航稱之為「迷你套艙」的全方位新式座位,具備14吋折疊式個人電視、用餐時間與上菜速度由每位客人自行決定。這種企圖提供了異於競爭者的產品或服務,也是一種市場定位的方式。

名詞重點

1. 市場區隔(market segmentation)
2. 目標市場(target market)
3. 目標行銷(target marketing)
4. 多階段區隔(multi-stage segmentation)
5. 市場選擇策略(market targeting strategy)
6. 足量性(substantiality)
7. 可衡量性(measurability)
8. 可接近性(accessibility)
9. 可區別性(differentiability)
10. 可行動性(actionability)
11. 集中行銷(concentrated marketing)
12. 差異化行銷(differentiated marketing)

13.無差異行銷（undifferentiated marketing）

14.AIO量表

15.產品定位（Product Positioning）

思考問題

1.市場區隔後的子市場數目愈多愈好？還是愈少愈好？考慮因素為
　何？

2.「賞楓之旅」是屬於哪一種市場區隔下的產品？（請用力想！）

A.產品相關區隔（因為課本是這樣寫的）

B.行為變數中的使用時機區隔（因為產品推出有特定時機）

C.地理區隔（因為賞楓的地方在特定的地方才有）

D.人口統計變數（因為銀髮族比較會去；因為設計出來就是要給
　銀髮族去的）

3.根據您的細心觀察，目前旅行社的市場選擇策略是採取差異化、
　無差異或是集中行銷策略，為什麼？

4.「滑雪之旅」的產品是根據什麼來定位？（請用力想！）

A.使用者來定位（因為課本如是說）

B.使用時機（因為滑雪只能冬天去）

C.定位於利益或解決問題（因為能讓消費者獲取滑雪運動的利益）

D.都可以啦！

5.您要在陽明山經營一家旅館，請問您會如何設定您的目標市場？
　如何發展您的產品定位？

5. 觀光行銷研究

學習目標

1.瞭解行銷研究的目的

2.從行銷規劃的觀點探討行銷研究的範圍

3.說明行銷研究的程序與方法

4.瞭解觀光行銷資訊系統之目的與內容

如果您經營的一家飯店，最近營業額一直下滑，您該怎麼辦？如果您經營的一家旅行社，最近研發出一種旅遊產品，您想要測試市場的反應，您會怎麼做？這些問題都是行銷人員可能會碰到，而且必須要去解決的問題。有些問題可以透過專業人員的經驗與判斷就可以解決，但有些問題可能非得要透過行銷研究之後，才有辦法提供有效的決策資訊。本章首先將介紹行銷研究的目的，其次探討行銷規劃的過程中可能會碰到的行銷問題，以及如何來進行行銷研究。最後就觀光產業所需行銷資訊系統作一介紹。

行銷研究的目的

行銷研究（marketing research）是運用科學方法有系統的設計、收集、分析有關行銷問題的資訊，以解決行銷管理決策的問題。透過行銷研究可以協助企業達成行銷的目的，好的行銷決策必須具備足夠的決策資訊，而行銷研究正好可以達此目的。根據美國行銷協會的定義，行銷研究是透過資訊將消費者與行銷人員連結起來，發揮二者之間溝通的功能，而此資訊可以達成下列之目的：（1）界定行銷的機會與問題；（2）產生、改進與評估行銷活動；（3）檢視與監控行銷績效；（4）加強對行銷過程的瞭解。

行銷研究的目的在適時提供給行銷決策者所需的資訊，協助決策者制定合適的行銷決策。因此，它的重要性包括如下：

瞭解顧客的需要

行銷研究可以協助企業更加瞭解顧客的需要，包括：舊顧客與潛在顧客。我們通常經由問卷調查來瞭解顧客對服務提供的滿意程度，

以及企業在目標市場中的地位。另外，開發潛在的目標市場或提供新型服務或設施的可行性，也可藉由行銷研究來進行評估。

瞭解產業的競爭性

在觀光產業競爭日益擴大的今日，競爭力的研究顯得特別重要。透過行銷研究可以協助企業分析競爭環境，界定主要的競爭者，並瞭解企業本身的競爭優勢與劣勢。

增強企業的信心

經過良好的研究設計所得到的研究結果，將可以降低企業在行銷決策時所冒的風險，並加強企業經營的信心。所謂「知己知彼、百戰百勝」，當企業對目標顧客群體和市場競爭狀況都能瞭若指掌時，自然可以提高企業決策的信心。

掌握環境變化趨勢

國際與國內旅遊市場的環境隨時都在改變，尤其是消費者的品味與期望，企業必須經常追蹤並瞭解可能出現的變化，才能隨時因應調整企業經營的腳步。

行銷研究雖然有其重要性，但並非所有的行銷決策都需要透過行銷研究來提供決策資訊。因為行銷研究的過程也需要時間與金錢的投入，一個有經驗的行銷經理通常有能力去判斷問題的解決是否真的需要行銷研究？

實務上，許多行銷決策並不需要行銷研究也可以達成，在某些情況下，決策者只要根據過去的經驗、直覺與判斷就可以將問題解決。而這是否也意味著行銷研究並不需要呢？直覺與判斷是否可以取代行

銷研究呢？答案當然是否定的，因為直覺與判斷並無法完全取代行銷研究。反過來說，行銷研究也不能取代直覺與判斷。一位有遠見的行銷主管，不僅能洞悉行銷研究的優點，而且知道行銷研究的限制以及如何進行有效的行銷研究，同時也能整合直覺與判斷來提高行銷決策的品質。事實上，有效的行銷決策是整合了直覺、判斷與行銷研究的結果。

行銷研究經常受制於時間、經費預算與信賴度等因素。試想如果一項重要的行銷問題，必須要在幾週之內作成決定，但是行銷研究卻需要耗費幾個月的時間，那麼就時間來說，自然是緩不濟急。另外，行銷研究所需花費的預算也有可能超過行銷決策的價值，而某些行銷問題可能受限於研究方法的可信度，而使得行銷研究受到限制。

行銷規劃與行銷研究

既然行銷研究很重要，但是研究的範圍是什麼？企業會碰到哪些問題需要行銷研究呢？本節將從行銷規劃的觀點來談行銷研究的範圍。

行銷規劃（marketing planning）乃是將行銷觀念落實在企業的行銷活動中，所採取一連串的步驟。消費者每天都會接觸到許多企業的行銷活動。例如，王先生收到福華飯店所寄來的聯名卡驚喜專案憑證，到飯店住宿只要一千六百元。這些行銷活動的設計，都是企業費盡心思設計出來的。企業設計這些活動必須遵循一些原則與步驟，這就是所謂的行銷規劃。在行銷規劃的過程中，就會碰到一些需要行銷研究來協助解決的問題，也是本節所要介紹的內容。

一般來說，每家企業的行銷規劃程序都不盡相同，這與企業面臨的經營狀況、產品以及環境特性有關。但是，大部分的行銷規劃仍包

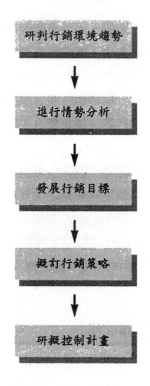

研判行銷環境趨勢

↓

進行情勢分析

↓

發展行銷目標

↓

擬訂行銷策略

↓

研擬控制計畫

圖5-1　行銷規劃之程序

合下列幾個基本的步驟（如圖5-1）：

研判行銷環境趨勢

在進行行銷規劃時，首先應將企業所面臨的總體行銷環境加以剖析，並研判未來可能的變動趨勢。

行銷環境不斷地在變動中，有些環境因素（例如，人口成長）的變動較緩慢容易預測的，但有些環境因素（例如，政府立法、新科技發展）則經常突如其來而不容易預測。隨著國內外旅遊市場的不斷擴

大和行銷環境的日趨複雜，不可掌握的環境因素隨時會影響企業發展的生態。譬如，八十七年的亞洲金融風暴及八十八年台灣發生的大地震，對旅遊業的營運造成相當大的影響。

行銷環境的影響因素大多是行銷人員無法掌控的外在因素，主要包括：產業的競爭性與發展趨勢、經濟發展趨勢、政策與立法管制趨勢、社會與文化發展趨勢、未來科技發展趨勢等。歸納可供研究的行銷問題包括如下：

1.未來觀光產業的發展趨勢與成長型態如何？
2.影響未來經濟發展的因素為何？
3.那些政策或立法將會直接影響到觀光產業？
4.未來消費大眾的生活型態以及文化價值觀念有何種改變？
5.未來科技發展對觀光產業會造成何種衝擊？

進行情勢分析

情勢分析（situation analysis）又稱為SWOT分析，主要是探討企業的強勢（strengths）、弱勢（weaknesses）、機會（opportunities）與威脅（threats）。首先，要找出企業內部主要的優勢及劣勢，接著要從外在環境中，找出對組織發展有利的機會與不利的威脅。

內部的優勢及劣勢通常是指企業能夠控制的內部因素，諸如：組織的使命、財務資源、研發能力、產品特色、人力與行銷資源等。譬如說，某家旅行社的優勢可能是旅遊產品極具特色，它的劣勢可能是行銷通路不佳。外部機會與威脅是指那些企業通常無法控制的外部因素，包括：競爭、經濟、法律、社會文化、科技等。這些因素雖然無法受到企業掌控，但是卻會對企業的營運造成重大的影響。例如，匯率的變動並非一般觀光業所能左右，但卻會影響業者的獲利程度。

情勢分析是要找出企業組織的優勢、劣勢、機會與威脅。包括：主要競爭對手的分析、市場潛力分析及市場定位分析等。其中可供研究的問題如下：

1.企業主要競爭者的強勢與弱勢為何？
2.目前的目標市場之消費特性如何？
3.潛在目標市場的大小與特性如何？
4.企業的顧客對組織及產品的定位如何？
5.企業過去的行銷計畫是否有效？

發展行銷目標

根據對行銷環境的研判以及情勢分析之後，企業應該發展一套希望達成的行銷目標。行銷最基本的目標就是利潤與市場佔有率，其他都是次要的目標。因為利潤是企業生存的必要條件，沒有利潤，企業就難以生存。而透過市場佔有率的擴大，就可以累積產品銷售經驗與創造規模經濟，使營運成本降低，市場競爭力增強。

企業獲利目標常與銷售目標有關，因此也經常以銷售目標取代之，而在設定銷售目標之前，通常需要進行銷售預測，並根據銷售預測的結果和其他因素的考量，設定一個可以實現又具有挑戰性的銷售目標。銷售目標可以銷售量（參團人次、房間數）或銷售金額來表示。

擬訂行銷策略

行銷策略（marketing strategy）包括：目標市場之選擇、市場定位與行銷組合策略。

目標市場之選擇

行銷目標確定之後，接著就要考慮到底要爭取那一部分的市場或顧客群，作為企業未來某一段期間內想要去經營的市場，這些市場即所謂的目標市場或目標顧客群體。

為了選擇目標市場，必須先將市場加以區隔。任何一個企業都無法為市場上所有的顧客提供滿意的服務，因為顧客的人數可能過多，分佈太廣，或消費要求差異過大，而無法對所有顧客提供有效而且滿意的服務。因此，必須按照人口統計變數、地理變數、心理變數或行為變數等，作為市場區隔化的基礎，將整個市場區隔成較小而具有同質性的子市場，然後根據企業本身的資源條件，選擇其中的子市場作為經營的目標市場。

市場定位

目標市場選定之後，企業應該發展出進入該市場以區隔市場的定位策略。每一個市場中的每一個競爭產品都會擁有一個定位，而這個地位就決定了消費者如何看待該項產品。所謂市場定位，即是指企業為建立一種適合消費者心目中特定地位的產品，所採取的行銷組合活動。良好的產品定位應具有獨特性，使其與競爭者之間具有真正的差別，同時要具有吸引力和競爭力。

行銷組合策略

行銷組合（marketing mix）是指企業用來影響目標市場的各種可控制變數及水準。凡是在企業的控制之下而能影響顧客反應水準的任何變數都屬於行銷組合的一份子。行銷組合一般可區分為：產品（product）、通路（place）、推廣（promotion）和價格（price）四種，即通稱的4Ps。行銷組合的內容可歸納如下：

1.產品：包括品質、品牌名稱、服務項目、保證與售後服務等。

2.通路：包括位置、可及性、銷售通路、涵蓋區域等。

3.推廣：包括廣告、人員銷售、促銷、公共報導與公共關係等。

4.價格：包括折扣、折讓、佣金、付款條件、顧客的認知價值等。

行銷策略之擬訂是行銷計畫的重要部分，透過行銷研究可以協助企業選擇目標市場、行銷組合與定位方法。一般常見的研究問題如下：

1.整個市場應如何區隔？

2.每個區隔市場的最近發展趨勢如何？

3.哪一個市場是企業可以經營的目標市場？

4.企業可採用各種定位方法的效果如何？

5.針對每個目標市場可能採用之行銷組合及其效果如何？

6.企業應採用何種促銷活動及其效果如何？

7.企業應採用何種行銷通路及其效果如何？

8.企業應採用何種定價方法及其效果如何？

9.企業應採用何種產品套裝方式？

10.在某些行銷企劃中應與那些組織合作？

11.企業應採用何種服務品質訓練計畫？

研擬控制計畫

行銷計畫一旦付諸實施之後，常會因為外在環境的改變或行銷人員未依行銷計畫確實執行，而未能達成預期的行銷目標。因此在行銷計畫的執行過程中，必須有一套控制計畫，以確保行銷計畫能依據外在環境或競爭情勢的改變而適時調整，確保行銷目標之達成。

行銷計畫之執行過程必須持續地監控並適時調整，以便檢視行銷

目標是否已經達成。本階段需要研究的問題如下：

1.企業是否會達成每個行銷計畫的目標？

2.選定的產品定位方法是否如預期中有效？

3.採用的行銷組合及行銷活動是否如預期中有效？

4.服務品質訓練計畫實施後的顧客滿意度是否改善？

5.企業在每個目標市場的目標達成度如何？

6.行銷計畫執行後顧客滿意度如何改善？

行銷研究的目的在適時提供行銷決策者所需的資訊，協助決策者制訂合適的行銷決策。而行銷規劃的過程中有許多需要行銷主管作成決策的問題，這些問題可能需要透過行銷研究的過程，方可提供進一步的決策資訊。

行銷研究的程序

行銷研究的程序，大致包括以下八個步驟：（1）界定研究問題與研究目標，（2）確定研究設計類型，（3）決定資料來源，（4）選擇資料收集方法，（5）設計抽樣架構，（6）收集資料，（7）分析資料，（8）提出研究報告。

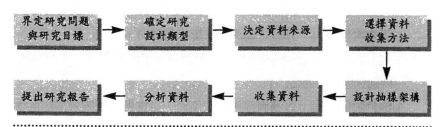

圖5-2 行銷研究的程序

界定研究問題與研究目標

行銷研究的第一個步驟就是界定問題，唯有將問題釐清並建立明確的研究目標，後續的研究計畫才能有效地規劃執行。界定問題主要是在找出問題的癥兆，以及影響的範圍。如果問題定義不夠清楚，恐會導引錯誤的研究方向，並產生錯誤的研究結果，同時也無法解決原來的問題。

確定研究設計類型

根據研究的目的，一般的研究設計可以分成三大類型，即探索性研究（exploratory research）、描述性研究（descriptive research）及因果性研究（causal research）。分別說明如下：

探索性研究

此類研究的主要目的是在協助研究人員釐清或發現問題的實況，並提供進一步的研究空間。如果過去的相關研究議題不多，甚至無法確認研究問題的成立性，則透過探索性研究可以幫助我們確立問題的真實性，例如，如果旅館的住房率突然下降很多時，就可先進行一項探索性研究，以找到原因。

探索性問題的研究方法相當具有彈性，研究人員可以依其經驗及能力決定資料收集的方法與來源。探索性研究經常使用的方法包括：

1.研究次級資料：分析企業內外部現有的資料。
2.進行深度訪談：找到對問題本身有相當瞭解的專家人士，表達對問題的意見和看法。
3.檢討類似個案：透過個案研究或模擬，從實例中去瞭解問題的本質，並找出可能影響問題變化的相關變數。

探索性研究之目的是在使研究人員對行銷問題的本質有基本的認識,希望從蒐集的資訊中,確定問題的存在與否,或發現問題的癥結。

描述性研究

此類研究在衡量或說明問題發生的現象。例如,旅館業者調查其消費者的人口統計資料,例如,年齡、性別、教育程度等的分配情形;或是一家餐廳的商圈調查;大型旅行社在各地分公司的出團銷售狀況等。由此可知,描述性研究之目的是在說明某些因素的分配狀況,例如,消費者年齡分配狀況,或在說明二種以上因素的關係,例如,銷售量與地區的關係。此類研究的特性,就是常會運用敘述性統計方法(例如,頻次分析)來陳述資料的意義。

描述性研究是假設對於問題已有相當的瞭解,在研究設計與樣本調查方面也很明確,所採用的衡量技術也比較可靠。換言之,在研究方法上沒有探索性研究的彈性來得大。

因果性研究

因果性研究的主要目的是在解釋變數與變數間的關係。例如,銷售量為依變數(dependent variable),而自變數(dependent variable)為廣告費用與價格。依變數會隨自變數變動而影響,例如,廣告費用增加、價格下降,則銷售量會增加。因果性研究的主要目的是在瞭解這些自變數對某一個依變數的關係。因此,研究中常會應用統計檢定的方法來驗證一些假設。

在描述性研究中已經收集了自變數與依變數的資料,也指出其間的相互關聯,但究竟是何種關係,則是因果性研究的任務。舉例來說,銷售量的增加是否因廣告費用增加的結果?從描述性研究的資料來看,銷售量與廣告費用顯然有關聯,不過有關聯並不一定表示兩者之間有因果關係,銷售量的增加有可能是競爭者的品質不佳,甚至退

出市場所造成的影響。因此，銷售量與廣告費用之間的關係是因果性研究應該解答的問題。

決定資料來源

研究人員根據研究目的，將所需的資料一一列舉，然後考慮時間、經費等問題，再決定資料的來源。一般來說，資料可分成初級資料（primary data）與次級資料（secondary data）二種。分別說明如下：

初級資料

初級資料係由研究人員根據研究目的需要，親自調查得到的資料。資料的時效性較佳，不會有因年代久遠而無法引用的情形發生。但是花費時間從事調查，有時會有緩不濟急或發生財力無法支應的情形。

次級資料

次級資料的來源包括：組織內外部的現有資料、政府出版品或公報、期刊雜誌等。由於資料的取得較快，而且成本較低，研究者不需要再花費太多心力去親自調查，所以使用上較為方便。但是得到的資料可能無法完全符合研究目的之需要，使其資料在應用上產生一些困難。

選擇資料收集方法

除了次級資料之外，對於初級資料收集較常採用的方法包括：調查法（survey）、觀察法（observation）、實驗法（experiment）、深度訪談（depth interview）及焦點團體（focus group）等。

調查法

調查法主要是以詢問問題的方式，收集受訪者關於態度、意見、動機、行為以及個人屬性等的資料。通常在調查時會預先設計問卷。一般常用的調查方法包括：郵寄問卷、電話訪問及人員訪問等三種。分別說明如下：

郵寄問卷法：是先將問卷作周全的設計，然後以郵寄方式寄給受訪者，由受調者自行填達後寄回。此法常用於無法直接訪問到受訪者，或是受訪者可能受到訪談人員的影響，而有所偏頗或扭曲時的最佳方式。郵寄問卷法的優點包括：調查範圍可較廣泛、受訪者有充裕時間可以審慎地回答。其缺點是：問卷的問題必須簡單明瞭而且回收率偏低。

電話訪問：就是依電話號碼簿上刊載的資料，採用隨機抽樣方式，挑選樣本再打電話進行問卷訪問的一種調查方式。由於調查時間不長，成本較低，只要受訪人願意配合即可獲得快速答覆，所以運用此種調查法非常普遍。此外，電話訪問的回應率一般也較郵寄問卷法為高。缺點是只能訪問到裝有電話且在電話簿上有登錄的人，而且訪問內容必須簡短。

人員訪問調查：是以人員直接面對面進行訪問，訪問員可以問較多問題，並可對受訪者作額外觀察。此法為三種方法中成本最昂貴者，同時調查過程中容易受到訪問員影響而產生偏見。

各種調查方式有其優缺點及使用場合，選擇時要考慮時間、成本、調查偏誤、回收等因素加以比較。最重要的是要慎選調查人員，給予良好的訓練，使每位訪員對於問題與情況能完全瞭解，以使調查偏誤降至最低。

觀察法

觀察法是研究人員直接對所要研究的人們、事物或事件進行觀測以收集資訊。觀察方式有人員觀察與機械觀察二種。例如，觀察旅館或餐廳員工的服務情形，利用自動計數器估計通過景點出入口的顧客人數。利用觀察法可以收集到精確的量化資料，但對於顧客的內在動機、態度、認知、行為的質化資訊就無法獲得。

實驗法

實驗法是採用實驗設計的方式來控制某些變數以及操弄其他變數，以測定這些變數的效果。舉例來說，某一連鎖餐廳想要測定價格不同對銷售量的影響，此時可以在性質相似的地區連鎖店，施以不同的價格，並在一段期間之後觀察銷售量的變化。這種實驗設計亦可進一步用相同的價格在不同類型地區的連鎖店。

深度訪談

此法是針對某些重要的課題，邀請特定人員接受訪問。對於有關問題的陳述或作答通常會較為深入，而且會利用錄音方式來作成記錄。舉例來說，我們想要知道觀光旅館業者，對於超額訂房策略的意見及作法，就可以用此方法來進行研究。深度訪談屬於質化（qualitative）的研究方法，試圖透過少數人的意見收集來瞭解一般的狀況，研究者必須憑靠個人的經驗及判斷，去歸納整理得到的一些意見，所以在資料的客觀性上會較受質疑。

焦點團體

焦點團體（focus group）是針對某些特定的課題，邀請六至十人的受訪者來共同討論，並由經驗豐富的主持人提出問題，導引受訪者來表示意見與看法。例如，我們想要知道顧客在旅館消費的感受及想法，就可以用此方法來進行研究。餐廳經理有時會利用團體客人的用

餐時間,聊聊餐廳服務應該改進的事項。有時我們也會利用錄影或錄音的方式來進行事後資料的整理。

設計抽樣架構

抽樣(sampling)是從母體中抽取具有代表性樣本的過程。舉例來說,某一個渡假村想要知道過去客人使用會議中心的滿意度,所以行銷人員從顧客資料庫(母體)當中,隨機抽取適合數目的樣本,來進行顧客滿意度調查。而抽樣架構要決定的是要對誰抽樣?抽取多少數目的樣本?如何來進行抽樣?

抽樣單位

抽樣單位(sampling unit)是研究人員要進行抽樣的目標對象。例如,針對旅館住宿顧客的滿意度調查,抽樣單位是商務旅客還是渡假旅客?是否針對所有樓層或只要仕女樓層的顧客?20歲以下的顧客是否要調查?一旦決定抽樣單位,就要發展出抽樣架構,以使目標母體中的每一個樣本被抽出的機率相等。

樣本數的決定

雖然樣本愈大,研究結果的可靠性愈高,但是樣本過大也會形成浪費,所以樣本的大小要以適中為宜。樣本大小的決定應該考慮幾項因素:(1)研究經費的限制,(2)可被接受的統計誤差,(3)決策者願意承擔的風險。Kotler 認為只要樣本抽取適當,樣本數約為母體的1%就可以得到良好的信賴度。

抽樣方法

一般來說,抽樣方法大致可以分成機率抽樣(probability sampling)與非機率抽樣(non-probability sampling)二種。所謂機率抽樣是以統

計上的機率理論為基礎進行抽樣，因此可以計算樣本的統計誤差。反過來說，非機率抽樣則無法計算樣本的統計誤差。各種抽樣方法簡述如下：。

　　簡單機率抽樣（simple probability）：將顧客資料庫的名單（譬如說，100,000人）列出，再利用電腦亂數或隨機的方式抽取其中的1000人作為樣本，此時每個樣本被抽中的機率皆相同。

　　分層機率抽樣（stratified probability）：依據顧客的某些特性，例如，性別、年齡等社經背景分成若干層，然後從各層中隨機抽取預定數目的顧客為樣本。特別適用於群組間的差異性很大之母體。

　　地區抽樣（area sampling）：當調查範圍涵蓋的區域很廣，而分配到每個地區的樣本數卻很少時，若要進行調查將會顯得很不經濟。此時可以隨機抽取幾個具有代表性的地區為樣本區，然後再從樣本區中隨機抽取適當數目的樣本進行調查。

　　便利抽樣（convenient sampling）：依研究者個人的方便性，來選擇樣本進行調查。例如，攔截路人訪問就是其中一例。

　　判斷抽樣（judgement sampling）：依研究者的經驗判斷來選擇特定樣本進行調查，此時研究者對於母體的有關特徵需有相當的瞭解。

　　配額抽樣（quota sampling）：此種抽樣方式與分層抽樣非常類似，也就是將總樣本數（例如，1000人）按照適當的比例，分配樣本數到各個層組。但是訪問者在選擇樣本時，是根據主觀判斷而非隨機方式。

收集資料

　　在決定出資料收集與抽樣的方法之後，接下來的工作就是進行資料的收集。如果決定利用調查法來收集初級資料，就應該設計問卷；

如果決定利用觀察法來收集資料，就應設計記錄觀察結果的表件；如果決定利用實驗法來收集資料，就該設計進行實驗時所需的各種道具。

進行調查之前，所有的準備工作都應妥善規劃，包括：受訪樣本的擷取、問卷的送印、訪問員的選擇與訓練等。調查進行時，必須查核、監督整個調查狀況，並注意可能發生的問題，以避免影響調查結果的正確性。

觀光產業中經常使用問卷作為初級資料收集的主要工具。進行問卷設計時，行銷研究人員必須小心的選擇問題、形式、遣詞用句以及順序。問題的形式會影響到回收及反應，一般問題的形式可分為：封閉式（closed-end question）與開放式（open-end question）問題。封閉式問題是指在問題中呈現所有可能的答案讓受訪者從中選擇，如表5-1所示。

開放式問題則允許受訪者以他們自己的話來回答。一般來說，封閉式問題較方便受訪者作答，每位受訪者的調查時間也比較節省，問卷分析時也較容易解釋與製表。開放式問題則常可透露更多訊息，惟調查時間會較拖長。

在問卷問題的用字遣詞上應該要謹慎，研究人員應該使用簡單、直接、不偏不倚的詞句。無論是哪一種問卷形式，在大規模調查之前，必須要小心的發展、預試與修正。

分析資料

初級調查的樣本回收之後，就要展開資料分析的工作，包括：樣本有效性的檢驗、編表與統計分析等。

有效樣本之檢驗

回收的樣本是否具有代表性，將會影響研究結果的客觀性與正確

表5-1 問題的型態（封閉式）

名稱	說明	釋例
二分法	每個問題只有兩個選擇答案	在安排這趟住宿時，您有親自打電話向飯店訂位嗎？ 是□ 否□
多重選擇	每個問題有三個以上選擇答案	您從事國內旅遊的主要住宿方式如何？ □當日來回 □旅館 □招待所 □親友家 □露營
李克尺度	受訪者表示同意或不同意的程度	「當您決定去旅遊時，住宿是最重要的考慮因素」 非常不同意 不同意 無意見 同意 非常同意 1□ 2□ 3□ 4□ 5□
語意差異法	兩個不同極端的形容詞，受訪者反應其意見的程度	中華航空公司 有經驗.....................無經驗 現代化.....................老舊的
重要性尺度	某些屬性的重要性程度	「當您決定住宿此飯店時，價格對您來說」 非常不重要 不重要 無意見 重要 非常重要 1□ 2□ 3□ 4□ 5□
評等尺度	對某種屬性從極差到極佳	「本飯店所提供的服務是」 非常好 好 普通 不好 非常不好 1□ 2□ 3□ 4□ 5□
意願尺度	描述受訪者的意願	「如果飯店提供網路訂位，您將」 絕對採用 可能採用 不確定 可能不用 絕對不採用 1□ 2□ 3□ 4□ 5□

性。最常採用來檢核樣本的方式，就是將樣本屬性，例如，性別、年齡、教育程度、職業等的分佈情形與母體作一比較，檢查是否有明顯的差異。

編表與統計分析

資料分析可以利用統計的電腦軟體（例如，SPSS）來進行。統計分析包括：敘述性的統計（例如，頻次分析、平均數）與統計檢定（例如，卡方檢定、變異數分析）等。

提出研究報告

行銷研究的最後一個階段，就是研究報告的撰寫與提出。書面報告要針對研究結果提出及解釋，撰寫上應儘量以簡要的文字與圖表來說明，並避免複雜的統計分析。研究報告要提出結論與建議，並提供經營管理上的可行方案。

觀光行銷資訊系統

觀光產業所面臨的競爭環境愈來愈複雜，消費者的品味與需求也愈來愈多樣化，如何掌握環境的變化及市場的脈動，已經成為行銷決策者所必須正視的課題。為了要尋求競爭優勢及市場機會，資訊的掌握是非常重要的。由於現代資訊技術的突飛猛進，已有許多企業建立龐大的資訊系統來處理所需的各種資訊。

Kotler定義行銷資訊系統（Marketing Information System）為：「收集、分類、分析、評估與分配決策所需要的、及時的和正確的資訊給行銷決策者的人員、設備和程序」。由上面的定義可知，行銷決策系統的目的是在滿足行銷決策者的資訊需要。

觀光產業所需要的資訊依其種類和內容大致可分成：「企業內部資料」與「外部環境資料」二大類。

企業內部資料

企業內部每天都會產生一些記錄、報告等內部資訊，提供行銷經理規劃行銷活動及評估行銷績效的參考。例如，旅館客房部門每天都有住房率、來客數、團體數、訂房未到人數及客房收入等的資料，餐廳部門每天都有營業收入及點餐人數的資料，會計部門每天都會產生財務報表、銷售量、訂單、成本及現金流量的資料。

觀光行銷資訊系統中，最重要的就是顧客資訊的獲得。所以企業內部除了每天固定的產出資料之外，也要收集顧客需求的資料。一般而言，與顧客有關的資訊包括如下：

顧客資訊管理

大部分的企業都會建立顧客的基本資料庫，包括他們的購買記錄、偏好、喜愛、厭惡的事項以及個人屬性等的資料，這樣才能幫助瞭解顧客的真正需要，並提供令人滿意的服務。另外，企業為了瞭解顧客對服務方面的意見，也多有顧客意見卡或意見信箱的設置。也就是將顧客意見卡放置在餐廳或顧客房間內，甚至交給即將離去的客人填寫後寄回。一般來說，只有產生抱怨或特別滿意的顧客會花時間來完成這張卡，因此觀光業者對於意見卡所提供的建議資訊均非常重視。

顧客趨勢資訊

收集並分析過去顧客的趨勢資料，對於企業營收管理及未來計畫上會有很大的幫助。在觀光業中經常收集的顧客趨勢資訊包括：訂位狀況、取消情形、超賣情形、淡旺季訂位、季節性的收益狀況等資料。

Rebar Crowne Plaza Hospitality Promise ...

Dear Guest,

Thank you for visiting the Rebar Crowne Plaza Taipei.

As we strive to continually improve our facilities and service, your comments and opinions are valuable to us. We would appreciate it greatly if you could take a few minutes to complete this questionnaire and present to our Restaurant Manager or Duty Manager at the front desk.

Thank you very much for your help and we hope you have thoroughly enjoyed our outlets.

Sincerely yours,

Gene Shen, CHA
General Manager

1. Which of our restaurants or bars are you visiting right now?
 - [] La Chinoisene Cafe
 - [] Lotus Garden
 - [] Les Saisons
 - [] Tea Lounge
 - [] Lobby Bar
 - [] Bar 17
 - [] Sierra

Which meal did you take in this particular outlet?
 - [] breakfast
 - [] lunch
 - [] dinner
 - [] afternoon tea
 - [] others

2. How would you rate this restaurant or bar?

	very good	good	satisfactory	poor	very poor
efficiency of service					
quality of food					
value for money					
decor and ambiance					
overall impression					

3. Do you have any favorite dish or drink in particular?

4. Would you visit this outlet next time?
 - [] Yes
 - [] No

5. Any other comments you wish to make (please write in block capitals)

Name:Mr./Ms. _____
Company: _____
Address: _____
Country: _____
Room No: _____
Tel: _____
Fax: _____
Birthday: _____
Date: _____
Reason for stay:
 [] business [] pleasure [] meeting

Please remember to present your completed questionnaire to our Duty Manager at the front desk.

圖5-3 「問卷調查」是觀光業者瞭解顧客需要與滿意度的途徑
資料來源：力霸皇冠大飯店

外部環境資料

　　觀光產業之間的關係非常密切，企業應該設法從供應商、仲介商、競爭者、產業工會、觀光局等單位擷取同業動態的資料。尤其是競爭方面的資訊，業者可以從競爭者的摺頁廣告、出版刊物、文宣等資料以及定期的雜誌（例如，旅報、博覽家等）和報告等來源取得相關的資訊。

　　政府單位所提供有關觀光市場整體消費特性的資訊，詳如表5-2所示。我國的觀光市場大致可以分為：來華旅客市場、出國旅遊市場以及國內旅遊的市場。觀光局定期針對各個旅遊市場進行旅客消費特性的調查，調查的項目涵蓋旅遊特性、遊客動向、消費狀況、滿意程度等。這些資料都有助於觀光業者擬具營運計畫與行銷策略的參考。表5-3則為觀光產業中，包括：國際觀光旅館、餐飲業和旅行業的營運狀況資料，主要項目也涵蓋營業成本、收入和產出等財務相關的資訊，亦可提供有關產業經營上的參考。

表5-2　我國整體觀光市場資訊類別與來源

市場別	資訊項目	起始年份	資料來源	調查期間	說明
來華旅客市場	1.來華旅客人次	68年	觀光統計年報	每年	指以業務、觀光、探親、會議、求學及其它目的之所有入境外籍旅客與華僑旅客
	2.來華旅客停留夜數	70年	觀光統計年報	每年	旅客出境登記表上之離境日期減除該入境旅客記表上之入境日期
	3.觀光外匯收入	45年	觀光統計年報	每年	來華旅客在我國境內直接或間接支付各項費用所獲得之收入
	4.旅客平均每日消費金額	45年	觀光統計年報	每年	來華旅客平均每日在台出費用
	5.觀光旅館住宿率	63年	觀光統計年報	每年	觀光旅館銷售之房間數除以觀光旅館可供出售的房間數
	6.住宿旅館設備印象	70年	觀光旅客消費及動向調查報告	每年	來華旅客在華期間對住宿旅館設備之滿意程度
	7.住宿旅館服務印象	70年	觀光旅客消費及動向調查報告	每年	來華旅客在華期間對住宿旅館服務之滿意程度
	8.住宿旅館消費印象	70年	觀光旅客消費及動向	每年	來華旅客在華期間對住宿旅館消費之滿意程度
	9.旅館使用（設備、餐飲、收費）滿意指數	70年	觀光旅客消費及動向調查報告	每年	來華旅客在華期間對住宿旅館使用加設備、餐飲、消費等整體之滿意程度
	10.來台滿意項目及其程度	70年	觀光旅客消費及動向	每年	指來華旅客在台期間之滿意度，包括中國文化、台灣風光、中國菜餚、旅費便宜、富有人情味、室內娛樂活動、戶外遊憩活動、氣候宜人、物品種類齊全、物品價格合理及社會治安良好等十一項滿意項目

續表5-2

市場別	資訊項目	起始年份	資料來源	調查期間	說明
	11.觀光競爭力比較項目及其大小	77年	觀光旅客消費及動向調查報告	每年	指來華旅客對鄰近之亞洲地區包括中國大陸、香港、新加坡、日本等九國旅遊滿意項目及程度之比較
出國旅遊市場	1.國人出國人次	68年	觀光統計年報	每年	內政部警政署電子資料處理中心根據「旅客出境」統計
	2.國人出國旅遊停留夜數	78年	觀光統計年報	每年	國人出國旅遊總停留夜數統計
	3.中正機場入、出境總機位數及載客數	41年	中華民國交通統計要覽	每年	出境總機位數及載客數統計
	4.每人次出國平均總消費金額	83年	國人出國旅遊消費及動向調查報告	每年	國人出國平均每人次消費支出金額
	5.觀光外匯支出	83年	國人出國旅遊消費及動向調查報告	每年	我國國民在他國國境內直接或間接支付各項費用之總金額
	6.旅遊品質滿意度	83年	國人出國旅遊消費及動向調查報告	每年	包括「出國飛機服務」、「回國飛機服務」、「住宿服務」、「餐飲服務」、「購物活動」、「海關檢查方便」、「當地旅遊安全」、「當地風光景色」度」、「參觀活動安排」、「當地導遊服務」及「隨團領隊服務」之整體出國旅遊滿意度。

續表5-2

市場別	資訊項目	起始年份	資料來源	調查期間	說明
國內旅遊市場	1.國內旅遊總支出	70年	台灣地區國人國內旅遊狀況調查	2年1次	國人從事國內旅遊總消費金額
	2.每次旅遊平均花費	70年	台灣地區國人國內旅遊狀況調查	2年1次	國內旅遊總支出/平均旅遊次數
	3.國內旅遊品質滿意度	70年	台灣地區國人國內旅遊狀況調查	2年1次	「資源維護與自然景觀」、「植栽美化」、「人工園景規劃」、「環境解說及路標標示」、「遊樂設施」、「餐飲住宿設施」、「停車場設施」、「環境管理與維護」、「聯外交通設施」、「展覽及表演設施」、「通訊廣播設備」、「廣告招牌」、「照洗衛生設施」、「旅遊安全設施」、「攤販賣店之管理」、「票價」、「遊客擁擠度」等十八項國內旅遊設施及服務之整體滿意度
	4.國內旅遊次數	70年	台灣地區國人國內旅遊狀況調查	2年1次	指一年內國人國內旅遊之總次數
	5.主要觀光遊憩區遊客人數	73年	觀光統計年報	每年	國內主要觀光遊憩區之遊客人數統計
	6.娛樂與文化服務費用消費支出	70年	中華民國個人所得分配調查報告	每年	國人個人所得分配中娛樂與文化服務之支出費用
	7.旅遊費用消費支出	70年	中華民國個人所得分配調查報告	每年	國人個人所得分配中旅遊支出費用

表5-3 觀光產業資訊類別與來源

產業別	資訊項目	起始年份	資料來源	調查期間	說明
旅館業	1.旅館業家數	70年	觀光統計年報	每年	國際及一般觀光旅館家數統計
	2.旅館業客房數	70年	觀光統計年報	每年	國際及一般觀光旅館總客房數
	3.員工人數統計(人)	64年	薪資與生產力統計年報	每年	國際及一般觀光受僱員工人數統計
	4.平均旅館住用率(%)	70年	觀光統計年報	每年	客房住用數/可供出租客房數
	5.平均實收房價(元)	74年	臺灣地區國際觀光旅館營運分析報告	每年	國際觀光旅館之平均房價,將客房總收入除以實際房出租數所得之值
	6.平均員工薪資(元)	73年	臺灣地區國際觀光旅館營運分析報告	每年	國際觀光旅館業平均員工薪資
	7.平均員工產值(元/人)	72年	臺灣地區國際觀光旅館營運分析報告	每年	國際觀光旅館每一員工一年平均為該旅館賺取之收入額,年總收入與平均員工數之比值
	8.平均營業收入	69年	臺灣地區國際觀光旅館營運分析報告	每年	財務績效指標,顯示國際觀光旅館經營績效
	9.平均營業支出	69年	臺灣地區國際觀光旅館營運分析報告	每年	財務績效指標,顯示國際觀光旅館經營績效
	10.營業利潤成長	69年	臺灣地區國際觀光旅館營運分析報告	每年	財務績效指標,顯示國際觀光旅館經營績效
	11.稅捐與外匯收入	69年	臺灣地區國際觀光旅館營運分析報告	每年	財務績效指標,顯示國際觀光旅館經營績效
	12.客房與餐飲收入比率	69年	臺灣地區國際觀光旅館營運分析報告	每年	財務績效指標,顯示國際觀光旅館經營績效
	13.餐飲收入與成本比率	69年	臺灣地區國際觀光旅館營運分析報告	每年	財務績效指標,顯示國際觀光旅館經營績效
	14.部門獲利率	69年	臺灣地區國際觀光旅館營運分析報告	每年	財務績效指標,顯示國際觀光旅館經營績效
	15.投資報酬率	69年	臺灣地區國際觀光旅館營運分析報告	每年	財務績效指標,顯示國際觀光旅館經營績效

表 5-3（續表 5-3）

產業別	資訊項目	起始年份	資料來源	調查期間	說明
餐飲業	1.飲食業家數	43年	中華民國財政部統一月報	每年	餐廳業、速食餐飲業、小吃店業、飲料業、餐盒業及其它飲食業之總計家數
	2.飲食業員工人數	64年	薪資與生產力月報	每年	餐飲業受雇員工人數
	3.飲食業員工薪資	64年	薪資與生產力月統計	每年	顯示產業平均勞動力報酬
	4.營業收入	70年	中華民國財政部統一月報	每年	指飲食業之營業績效指標
旅行業	1.旅行業家數	58年	觀光統計年報	每年	包括綜合、甲種及乙種旅行社總公司及其分公司之統計
	2.旅行業導遊人員統計	58年	觀光統計年報	每年	領有執照證、執行接待或引導來華旅客旅遊業務而收取報酬之服務人員
	3.領隊人員統計	68年	觀光局業務組	2年1次	領有執業證、執行接待或引導出國觀光團體業務而收取報酬之服務人員
	4.旅行社從業人員數	70年	觀光局業務組	2年1次	旅行社內從事相關業旅遊業務之人員
	5.平均薪資	76年	旅行業營運狀況調查	每年	顯示產業平均勞動力報酬
	6.營業淨額	77年	旅行業營運狀況調查	77年	產業財務績效指標
	7.資產總額	77年	旅行業營運狀況調查	77年	產業財務績效指標
	8.員工流動率	77年	旅行業營運狀況調查	77年	離職人數除以員工人數
	9.資產週轉率	77年	旅行業營運狀況調查	77年	營業淨額/資產總額
	10.平均生產力	77年	旅行業營運狀況調查	77年	營業淨額/員工人數
	11.營業費用比	77年	旅行業營運狀況調查	77年	產業財務績效指標

行銷專題 5-1
一份「有問題」的問卷

假如有一家航空公司，提出一份如下的問卷來訪問旅客，請問您對每一個問題有什麼看法？（答完再看題後的評論）

1.您的收入是多少？（以百元為單位）.

評論：人們未必清楚他們的收入到百元單位，而且即使有的話，他們也不想透露這麼精確的所得數字。進一步說，一份問卷不該以這麼私人的問題開始。

2.您是偶爾或經常搭乘飛機？

評論：您如何定義經常與偶爾？

3.您喜歡這家航空公司？

是（　）　否（　）

評論：「喜歡」是一個相對的名詞，人們不太會誠實回答。另外，用「是」與「否」的二分法來回答似乎過於武斷，介於中間的答案無法表示出來。

4.去年的四月和今年的四月，您看過多少航空公司的廣告？

評論：誰會記得？

5.您認為政府對機票課稅，且剝奪很多人搭乘的機會，合理嗎？

評論：此問題已對機票課稅存有主觀意見，有誤導受訪者嫌疑。

資料來源：*Marketing Management-An Asian Perspective*, Kolter, P., Siew Meng Leong, Swee Hoon Ang & Chin Tiong Tan. Prentice Hall, Inc.（1996）

1.行銷研究（marketing research）

2.行銷規劃（marketing planning）

3.情勢分析（situation analysis）

4.行銷策略（marketing strategy）

5.行銷組合（marketing mix）

6.探索性研究（exploratory research）

7.描述性研究（descriptive research）

8.因果性研究（causal research）

9.初級資料（primary data）、次級資料（secondary data）

10.調查法（survey）

11.觀察法（observation）

12.實驗法（experiment）

13.深度訪談（depth interview）

14.焦點團體（focus group）

15.抽樣單位（sampling unit）

16.簡單機率抽樣（simple probability sampling）

17.分層機率抽樣（stratified probability sampling）

18.地區抽樣（area sampling）

19.便利抽樣（convenient sampling）

20.判斷抽樣（judgement sampling）

21.配額抽樣（quota sampling）

22.封閉式問題（closed-end question）

23.開放式問題（ppen-end question）

24.行銷資訊系統（marketing information system）

思考問題

1. 企業為何需要行銷研究？其可取代行銷主管的經驗判斷嗎？

2. 試說明郵寄問卷、電話訪問及人員訪問等三種調查方法之優缺、點。

3. 觀光業者如何利用觀察法、實驗法、深度訪談與焦點團體等方法來作行銷研究？試舉例說明之。

4. 您想要瞭解台北市國際觀光旅館的經營環境，請問您該進行初級或次級資料的收集呢？

5. 如果您經營的是一家觀光旅館，請問您所需要的行銷資訊系統內容包括哪些項目？

6. 觀光產品與服務

學習目標

1.說明觀光產品與服務的內涵

2.瞭解產品在不同生命週期階段所採用的行銷策略

3.探討企業在不同市場地位所採用之行銷策略

4.瞭解服務行銷的觀念

5.探討服務品質的衡量方式

6.探討觀光業採用之服務品質管理策略

7.說明顧客滿意與關係行銷之內涵

觀光產業所銷售的「產品」，不僅包括有形的產品，還包括無形的服務。試想當您到大飯店喝下午茶時，您要的是什麼？您要的不僅是一杯茶和一份甜點，您感受到了飯店高雅、溫馨的氣氛，您接受了飯店員工所提供的殷切服務。這些都是旅館「產品」的範圍；換句話說，只要能夠滿足消費者需要的東西都可稱是產品的範圍。本章首先將介紹產品與服務組合的概念，其次探討產品生命週期、市場地位與行銷策略的關係，最後從品質管理與顧客滿意的角度，來探討觀光服務的傳遞。

產品與服務組合

產品的定義

　　所謂產品（product）是指在市場上可提供給消費者，滿足其欲望或需求的任何東西。廣義言之，它包括：實體產品、服務、人、地方、組織與理念。就觀光業來說，產品泛指有形產品與無形服務的組合。以旅館為例，一間客房或是一份餐點是旅館提供的有形產品，住宿登記或是上餐點的動作是無形的服務。一家好的餐廳賣的不只是一些食物所構成的一餐，而是顧客上門到離開餐廳的體驗。因此，如何提供親切的服務以滿足顧客完美的體驗，是業者必須關心的課題。

　　觀光業的產品具有三種不同的層次。最基本的層次為核心產品（core product），這是顧客購買產品時真正需要的東西。因為每一種產品的功能都是在協助顧客解決問題，所以經營者在設計產品時就要把希望帶給消費者的核心利益給定義出來。正式產品（formal product）則是把核心產品轉變成有形的東西，在市場上可供消費者辨認的產

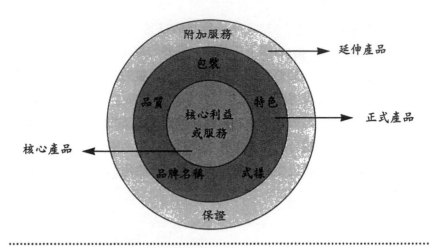

圖6-1 產品的三個層次

品。另外，業者會隨著有形產品提供某些附加的服務或利益給顧客者稱之為延伸產品（augmented product）。產品的概念可以圖6-1來說明，同時舉例如下：

核心產品

核心產品就是提供消費者產品的主要功能。例如，旅館提供安全、舒適的住房，速食店供應快速的餐點，高級餐廳提供輕鬆、浪漫的晚餐，旅遊業者提供印象完美的帶團服務。

正式產品

正式產品就是在市場上可見辨認的產品。例如，旅館所提供的客房、餐廳以及其他硬體設施。一位顧客住進一家便宜的經濟型旅館，他所需求的是一間乾淨舒適的客房、親切的大廳服務、快速的餐飲服務以及游泳池。另外一位顧客住進一家五星級的觀光旅館，他就會要求提供一間豪華客房、門房服務、高級餐廳及室內、室外的游泳池。事實上，顧客是根據正式產品來確認產品的等級。

延伸產品

延伸產品的功用就是提供顧客享用更好的服務，並使銷售系統更為完善。例如，全球性訂房系統、信用卡付帳、機場接送，甚至是托嬰服務、代付交通工具車票，或是任何一種可以讓顧客更為舒適、便利的服務。

產品組合

就觀光業來說，產品的型式與內容是很多樣化的，每一家企業都有它自己的產品及服務組合，來提供給特定的顧客群。所謂「產品組合」是指所有產品線及產品項目的集合，泛指企業能夠提供給顧客的所有產品，其中有形的部分包括如下：

員工行為、外觀與制服

服務業是依靠站在前線的員工來提供即時的服務，因此員工的接待技巧和表現經常是決定服務品質的重要因素。員工的制服也在傳遞一種服務的概念，例如，渡假旅館的員工制服帶給客人輕鬆、休閒的感覺，泰國式餐廳的員工穿著及禮儀，表達出泰國傳統文化的色彩。

建築的外觀

許多觀光業如旅館和餐廳，都是在建築物裡面提供顧客服務，因此建築物的外觀所塑造的意象，會影響顧客對產品的認知和定位。例如，老舊的建築就無法營造高品質的定位，因此企業應該努力去維持建築物的美觀性。

設施

觀光旅館的內部設施包括：商務方面（例如，電腦、傳真機）與休閒方面（例如，健身房、游泳池、三溫暖等）的設施；旅行社的內

部設備，包括：電腦、開票機、辦公桌椅等，這些看得到的有形設施都是顧客用來評估產品等級及服務品質的證據。所以業者平常就需要注重這些設施的保養及維修，以避免給顧客留下不好的印象。

內部裝潢

建築物內部的擺設與裝潢，所襯托出來的氣氛效果，是吸引顧客上門的重要因素。透過裝潢與燈光、色彩、音樂的搭配就可以營造出服務傳遞的意象。

標示物

標示物是產品組合中最常被遺忘的部分。大部分業者均備有各種標示物，包括：佈告欄、方向指示牌、內部說明指示標誌等，這些標示物的維護狀況也會影響顧客對企業的意象認知。

產品屬性

對觀光業來說，產品的屬性（attribute）包括了產品的有形屬性以及無形的服務屬性，這些屬性是消費者在競爭品牌之間得以互相比較的特性，所以會影響消費者對產品的選擇。經營業者必須瞭解顧客對產品屬性的重要性認知以及滿意程度，如此才能掌握消費者的消費動向。以套裝旅遊產品來說，包括的屬性變項如下：

行程特色：這是消費者用來區別產品類別的重要依據，為了吸引消費者購買旅遊產品，一般業者都會強調旅遊行程當中的特色及遊憩體驗。

價格：受制於產品的無形性，價格就成為消費者購買旅遊產品的重要考慮因素，而業者也會依據目標市場的消費特性，設計出適合消費者價格需求的產品。

旅遊天數：在工商發達的時代中，時間價值對消費者來說是很重要的。旅遊天數的多寡、能否配合顧客的假期也是消費者選購旅遊產品的重要考慮因素。

旅館等級：旅館等級代表住宿水準之差異，因此消費者也會將旅館等級列為選購旅遊產品的考慮重點。

餐食安排：旅遊行程中所安排的餐食與地方風味餐是旅遊產品的重要屬性。

參觀景點之安排：指遊程規劃設計中關於參觀景點安排的適切性與合理性。

交通工具之安排：指有關飛機航班與陸上旅遊景點間，有關運輸工具的安排是否安全、舒適。

自費行程之安排：自費行程的安排提供消費者選擇旅遊行程的彈性，因此自由活動時間的安排，可以方便消費者根據個人的偏好來選擇行程。

領隊與導遊之服務：領隊與導遊是遊程中的靈魂人物，帶團的服務直接影響遊客的旅遊體驗及與滿意度，所以在旅遊產品中扮演著極為重要的角色。

購買活動之安排：有些消費者會利用出國旅遊的機會，從事消費購買，因此業者為了滿足消費者的需要，都會在行程設計中安排購物的活動，但須考量安排次數的適宜性與合理性。

上述旅遊產品的屬性項目中，涵蓋有形與無形的部分。而行銷人員應該要關心的是，哪些屬性是受到消費者重視但卻感到不滿意的，這些屬性都值得經營者投入大量資源去進行改善的。

產品發展策略

所謂產品發展策略是針對產品的廣度、深度及品牌等方面的發展

作成決策。

產品廣度與深度

　　產品組合的廣度（width）是指企業所提供不同產品的項目。以旅行業來說，提供的產品類別包括：日本線、美西線、歐洲線、紐澳線等不同的產品線，這些產品線就構成了產品組合的廣度。產品組合的深度（depth）則是指同一類產品線中相關產品的項目。例如，美西線的旅遊產品可能包括：美西八天、美西十天等行程，這就構成了產品組合的深度。就組織層面來說，迪士尼公司除了在美國境內的加州及佛羅里達州設立主題遊樂園之外，東京迪士尼世界及歐洲迪士尼樂園的開放，就增加迪士尼產品組合的深度，但是當迪士尼公司購併ABC的電視網路，並成立迪士尼頻道以增加其銷售通路，就擴展了產品組合的廣度。

品牌決策

　　所謂品牌是指一個名字、符號、記號，或是這些元素的組合，用來認定企業所推出的產品，並藉以區隔競爭者所銷售的產品或服務。品牌的概念包括：品牌名稱（brand name）、品牌標記（brand mark）以及商標（trade mark）。

　　品牌名稱的設計是用來協助品牌的確認，例如，鳳凰旅行社的「鳳凰旅遊」以及亞美旅行社的「大鵬旅遊」都是品牌名稱。好的品牌名稱必須具有獨特性，最好是容易發音、指認及好記。有些品牌拓展到國外市場時，必須注意到翻譯之後是否有負面的意思。另外，品牌名稱設計出來之後，就必須註冊登記以便取得合法保護。

　　品牌標記也是品牌的一部分，標記是一種符號、記號或明顯的圖案，主要是方便讓人辨認，但是無法發音。例如，麥當勞的「金色拱門」、中華航空的「梅花」。標記是品牌的象徵，其設計最好能符合企業的理念、文化與企業目標。另外，商標是指向政府登記註冊，取得

圖6-2 品牌標記應能讓消費者容易辨識並符合企業精神
資料來源：中華航空股份有限公司

合法保護的標誌。商標一經合法登記，就能保護經營者有權去使用品
牌名稱及標記。

　　品牌的概念可以用來協助市場區隔。舉例來說，假期飯店
（Holiday Inn）集團根據經營等級，把產品區隔成Crowne Plaza Hotel、
Embassy Suite Hotel及Hampton Inn三種品牌，其中Crowne Plaza是最高
等級的品牌，適合追求服務品質的顧客；Embassy Suite Hotel是適合全
家出遊的家庭消費者；Hampton Inn的品牌則適合追求方便、經濟的顧
客群。透過品牌區隔的作法可以協助企業區隔市場，達成目標行銷的
目的。此外，如果能夠成功的建立品牌也有助於公司形象的塑造。

　　品牌的價值性來自於消費者對於品牌的認知，一個品牌能夠吸引

顧客上門，那就表示顧客認同該品牌的價值及品質。一旦顧客認同某一種品牌，他就會認為所有地方的這種品牌都是好的，因此許多連鎖飯店及餐飲業，都特別要求各地的連鎖公司去維持標準化及一致化的品牌水準。麥當勞能夠吸引世界各地的人們，主要就是每個人都熟悉並認同這個品牌，「金色拱門」得以成為麥當勞在世界各地的有力商標。

改善產品組合

　　企業需經常要透過市場情境分析或行銷研究，來決定何時需要改善產品的組合。Romada是加拿大著名的連鎖旅館，七〇年代中期曾經針對顧客進行調查，結果顯示造成旅館聲望不佳的主要原因，是因為旅館內部的裝潢過於老舊，而且也不易維護。於是公司決定把旅館重新定位，同時斥資百萬美元將旅館內部作現代化的更新。我們也經常發現航空公司，每隔一段期間就會改善產品的組合。例如，定期為機隊與人員換裝，包括：機身重新油漆、更換艙內座椅設備以及變換空服人員的制服等。

行銷專題 6-1
觀光旅館之產品屬性

‧‧

　　觀光旅館是為服務業的一種，提供的產品包括：客房、餐廳、商店、休閒設備等。在研究觀光旅館的產品屬性時，可以透過顧客對這些基本服務的認知與評價為出發點，將旅館所提供的屬性區分為：（1）企業形象；（2）旅館區位；（3）服務態度；（4）客房服務；（5）餐飲服務；（6）旅館設備；（7）旅館環境等七個構面，每個構面仍可分成若干屬性。其屬性結構如下圖所示。

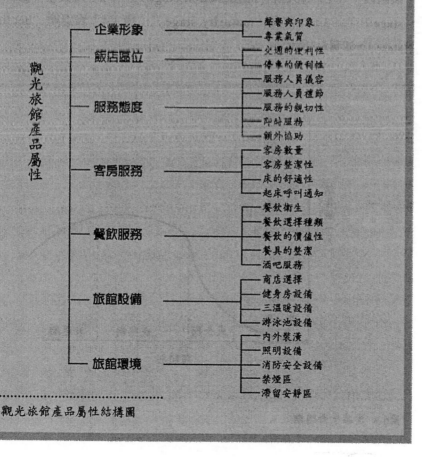

觀光旅館產品屬性結構圖

‧‧

產品生命週期與市場地位

產品生命週期

　　產品生命週期（product life cycle, PLC）的概念是針對產品銷售的發展歷史進行觀察，將其劃分為幾個明顯的階段，週期之間的盛衰變化，如同人類的生命始終。一般而言，產品的生命週期共可劃分為四個階段：（1）導入期（introduction stage）；（2）成長期（growth stage）；（3）成熟期（maturity stage）；與（4）衰退期（decline stage），如圖6-3所示。

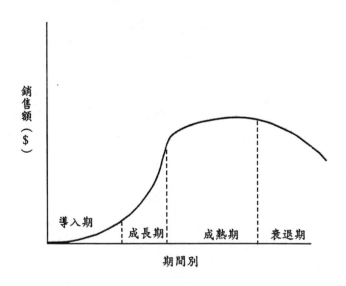

圖6-3　產品生命週期

產品生命週期的概念是描述產品在市場上發展的一個架構，但是如果用它來預測產品的生命週期階段，或預估每一階段的銷售量及時間長短，在實務操作上是不可行的。也就是說，我們可以利用產品生命週期的階段特徵，來幫助我們瞭解產品如何在市場上受到環境及競爭的影響，但是不能把它當成是一種預測的工具。

以下針對產品生命週期的每個發展階段，及階段性的行銷策略作一介紹。

導入期

是指產品剛開始進入市場的階段。在此階段中，由於消費者對產品並不太熟悉，所以銷售量呈現緩慢的成長。業者為了建立產品在市場上的立足點，通常需要較多的推廣花費，再加上產品的研發成本，因此一般只能賺取較低的利潤。面對這個階段，一般採用的行銷策略如下：

吸脂策略（skimming strategy）：吸脂策略乃是運用高價位的策略來進行產品的銷售，其目的是希望能夠快速地回收投資成本，並且讓消費者認為該產品具備較高的品質，而願意以較高的價格來購買產品。採此策略的條件是市場上未有同質性的競爭產品，且消費者願意付出高價。

滲透策略（penetration strategy）：滲透策略乃是採取低價位的策略來滲透市場，利用消費者對價格的高敏感度，以進一步提高市場的佔有率。一般在產品導入階段，消費者並不太熟悉該項產品，此時若能採取較為密集的促銷活動，應可快速地奪取市場的佔有率。採此策略的條件是市場龐大、市場對價格敏感並有競爭者威脅時。

成長期

　　成長期是指產品迅速地被市場消費者接受，而銷售量大幅成長的階段。隨著銷售量的增加，產品的單位成本有明顯降低趨勢，企業利潤也跟著大幅的提昇。在此階段中，開始有些競爭者覬覦市場利潤而進入該市場，而對原有的業者產生威脅，但因整體的市場需求量仍然處於成長階段，所以競爭態勢並不明顯。面對這個成長階段，業者後續可行的行銷策略如下：

　　1.改善服務品質或增加新的服務項目與特色。
　　2.將產品稍作變化或包裝，改進入其他類似的區隔市場，以吸引新的使用者與消費群。
　　3.改變廣告媒體的表現方式，強調「說服」消費者購買的廣告訴求，以加強顧客的購買意願。
　　4.拓展各種行銷通路使顧客容易接觸產品或訊息。
　　5.降低價格以吸引對價格敏感的顧客購買產品。

　　地中海俱樂部（Club Med）是名列世界頂級的連鎖渡假聖地，1970年至1980年代初期，俱樂部每年的銷售成長量都維持在15%至25%之間。為了讓業績能夠持續地成長，業者於1980年代到1990年代的初期，採行了上述的五種行銷策略。該俱樂部首先興建新式的渡假村，以確保容納量能夠因應遊客量的成長。其次，重新設定目標市場，不再侷限於單身貴族，新的目標市場包括：公司團體、家庭、蜜月旅行以及運動狂熱者等。廣告的策略也從整體市場的銷售廣告，轉移到針對各個目標市場所願意選擇的產品來進行強力廣告。業者並針對興建中的渡假村，規劃增加新式的服務項目，尤其是提供小孩使用的服務設備、個人電腦、帆船、潛水等設施。此外，也改變了過去直接銷售的通路方式，加強與旅行業者間的合作。

成熟期

當產品的銷售量到達某一高峰之後，成長率將會逐漸緩慢下來，緩慢的成長表示市場需求量可能已漸達飽合的狀況，但是仍然會持續一段較長的期間。在成熟期的階段，因為整體市場供過於求，競爭者開始降低價格、增加廣告及促銷，例如，「漢堡大戰」及「PIZZA大戰」就是成熟期產品導致的結果。為了要增加銷售量只好去爭奪競爭者的客源，價格戰及大量廣告是較常採用的方法，但也因此導致利潤下降，體質較弱的競爭者就會被淘汰出局了。業者如要維持此階段的銷售成長，可以採行的策略如下：

市場修正策略（需求面）：當產品面臨成熟階段時，業者可以設法開拓該項產品的潛在市場，嘗試改變原來的非使用者使其成為使用者，或刺激現有使用者的購買量。例如，麥當勞增加早餐、點心來吸引新的客人並且提高使用率；航空公司與旅館經常推出的優惠專案，針對常客加強促銷活動。

產品修正策略（供給面）：經營者也可以改變產品的品質、特徵、外觀、式樣等來吸引新客人或刺激使用的次數。一個產品績效改善的策略可以增加產品的口味、信賴感、服務速度等，面對重視品質的市場來說，產品修正的策略就能奏效。

行銷組合修正策略：經營者也可以改變行銷組合的任何元素。例如，價格降低以吸引新的客群，發展更好的廣告活動、促銷計畫、配銷通路等，都能改善公司的營運狀況。旅館在面對成熟的市場時，更應該要加強它的行銷通路，餐廳也可以利用折價券或其他的促銷活動來吸引人潮。

衰退期

衰退期係指銷售量下降的趨勢持續加快，導致產品出現虧損狀況

的階段。衰退的原因可能是科技進步、顧客需求改變或是競爭者增加。當利潤和銷售衰退了，有些公司就會撤出市場，剩下的公司就會減少產品的提供，減少推廣預算並降低價格。

在這期間，許多企業可能開始考慮是否要放棄該項產品，另外開發新的產品來取代之。例如，旅行業早期所開發之「走馬看花式」的旅遊產品，因遭受消費者品味改變的影響而逐漸退出市場，轉而取代的是「主題旅遊」或「深度旅遊」的產品。

產品生命週期的觀念，說明了產品的銷售狀況到了最後都會面臨消退，甚至退出市場的階段。但事實顯示仍有許多例外的案例，例如，許多過去老舊的旅館在經過整修或更新之後，仍然能恢復過去生意興隆的狀態；老舊餐廳的菜單如果能不定期的更新，將有助於餐廳營業額的提昇。而解決衰退期困境的有效方法就是尋找新的目標市場，或找尋新的銷售通路或者重新進行市場定位。

就旅遊業者所推出的套裝產品來說，新產品的研發常是耗費人力與時間的工作；加上旅遊產品沒有專利權保護，很容易被同業模仿，而導致利潤回收之不穩定性。因此，除非資金雄厚、客源豐富，或者取得航空公司、旅館與國外代理商的經銷權，業者才有實力從事創新、開發新的遊程，否則僅能就現有的產品重新組合或包裝。

市場地位

企業在競爭市場上的地位大致可以區分為：（1）市場領導者（market leader）；（2）市場跟隨者（market followers）；與（3）市場利基者（market nicher）。企業在市場上所處的地位不同，其採行之行銷策略亦有迥異。

市場領導者

大多數的產業都會有一個最為業界所熟知的市場領導者，該領導

者通常擁有最大的市場佔有率，同時也對其他競爭者產生強大的影響力，這種影響力經常表現在價格的制定、產品的標準規格或配銷通路上。這類市場領導者就像是速食業的麥當勞（McDonald's）、主題遊樂園的華德迪士尼（Walt Disney）、汽車租賃業的赫茲（Hertz）。市場的領導者通常會採用下列二種行銷策略：

整體市場拓展策略：因為市場領導者的市場佔有率很高，所以它會把企業資源投注在整體市場的拓展上，一旦市場逐漸擴大，業者本身就是最大的受益者。例如，麥當勞以廣告駁斥速食產品是垃圾食物的說法，鼓勵消費者安心食用速食產品。一般業者可以經由三種方法來拓展整體市場：（1）尋找新的目標市場；（2）開發產品的新用途；（3）刺激更多的使用量。例如，Club Med在1980年代中期引進「會議旅遊」與「週末渡假休閒」的新市場。麥當勞的「快樂兒童餐」，不停的更換玩具組合就是要吸引兒童再度光臨。

市場佔有率擴張策略：市場上的領導者經常會藉著提供新式服務、改善服務品質、增加行銷經費或組織併購等方式來拓展市場的佔有率。例如，台灣麥當勞引進雞肉塊的作法來因應國人的口味，推出方便駕駛人的外賣窗口來吸引消費者。美國假期飯店最早推出旅館內的衛星視訊系統以及常客優惠計畫，都能有效地提高其市場佔有率。

市場跟隨者

市場跟隨者是指位居產業中之第二、第三或名次更低的業者，他們實力雖然不如領導者，但是仍然握有足夠的資源、企圖心與運籌帷幄的能力。這類的業者像是速食業中的漢堡王（Burger King）、溫蒂漢堡（Wendy's）；汽車租賃業的艾維斯（Avis）等企業。

市場跟隨者通常採取跟隨領導者的方式來擬訂策略，但是仍然可能採取攻擊領導者的方式，以爭取更多的市場佔有率。例如，漢堡王在八十年代的廣告中，以較為軟性的訴求強調麥當勞的牛肉餅含量比

漢堡王少了20%，並且經過口味測試結果證實不及漢堡王。溫蒂漢堡也針對麥當勞與漢堡王等兩大品牌，公然爲消費者質疑「牛肉在那裡？」(Where is the beef？)，以彰顯溫蒂的產品特性。艾維斯租車業也以赫茲公司爲比較對象，提出「我們是老二」的廣告策略，設法在眾多的租車業中，說服消費者其經營能力僅次於赫茲公司。

市場利基者

每種產業都會有一些小型的企業經營者，其市場佔有率不高，公司規模較小，但是卻生存於各大企業之間，其生存之道便是尋求大型企業所忽略或放棄的區隔市場，同時提供有效的專業服務，以期佔領安全又能獲利的市場利基。例如，甜甜圈專賣店就是只提供單項甜甜圈的產品，並且拒絕增加其它速食產品。國內經營偏遠航線的航空公司，也是尋求大型航空公司因規模經濟不夠所放棄的小型市場，憑藉其專業能力來提供服務利基。

服務品質管理

觀光產業是一個競爭性高的產業，行銷人員常抱怨很難將其服務與競爭者作區別。顧客也認爲產品具有相當程度的同質性，導致重視價格更勝於服務的提供。因此，如何讓高品質的服務傳遞成爲區別競爭者的重要利器是非常重要的。

一個顧客對於企業所提供的產品要能滿意，除了實體產品的部分之外，人員的服務更是特別重要。在一個五星級的飯店中，出現不友善的服務，即使廣告、促銷做得多好都不能彌補服務的不足。因此，在以服務掛帥的觀光產業當中，如何保持優越的服務品質以維繫顧客的滿意度，並造就顧客的正面口碑，是經營者不可忽略的課題。本節

將針對服務行銷的觀念、服務品質的衡量方式以及服務品質的管理策略作逐一探討。

服務行銷觀念

　　Gronroos認為服務業的行銷不只要外部行銷，同時也要內部行銷與互動行銷（如圖6-4）。外部行銷（external marketing）是指由公司經由傳統的「4P」服務顧客的各項經常性工作。內部行銷（internal marketing）是指公司對員工訓練與激勵工作，以使員工提供更佳的服務給顧客。事實上，內部行銷應在外部行銷之前，員工未準備好之前，就要提供好服務給顧客是無意義的。Marriot飯店的總裁認為該公司要滿足三群人—顧客、員工及股東，其中，滿足內部員工最為重要。若公司能滿足員工，員工熱愛工作，並以在飯店工作為榮，就會將顧客服侍好，滿意的顧客會經常惠顧，重複的生意使公司有利潤給股東。當然，顧客是公司獲利的來源，因此對一個致力提供高品質服務的公司而言，其內部每位員工都要實踐顧客導向。Berry 認為行銷部門最重要的貢獻是「使組織中的每一個人都在做行銷工作」。

　　互動行銷（interactive marketing）則是有關員工服務顧客的技術。顧客判斷服務品質，不只是員工的技術品質（technical quality，例如，食物好不好吃），還有功能品質（functional quality，例如，餐廳所提供的服務）。因此，專業人員的服務是要「專業技術」與「感同身受」並重的。

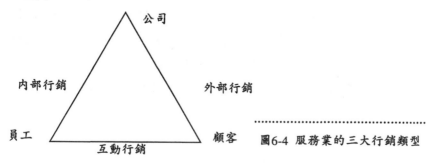

圖6-4 服務業的三大行銷類型

服務品質衡量

顧客對服務品質的認定，關鍵在於企業所提供的產品及服務能否滿足或超越其對服務品質的期望。顧客的期望是由其過去的經驗、口碑以及企業的廣告所形成的。顧客以此為基礎，來選定服務的提供者，等接受服務後，他們會將實際感受的服務與其期望的服務認知作一比較。如果實際感受的服務遠低於期望的服務，顧客就會對該服務提供者失去興趣。如果超過，他們就會再度光臨。

Parasuraman、Zeithaml及Berry 發展出「服務品質模式」（SERVQUAL），提出服務品質傳送的主要要求。如圖6-5，造成服務品質不佳的五個可能原因，說明如下：

顧客期望與管理者認知的差距：業者未能真正瞭解顧客對服務的期望。例如，餐廳業者可能認為客人需要較佳的食物，但客人可能更關心服務人員的態度。

管理認知與服務品質規格間的差距：即業者雖然瞭解顧客期望，但由於本身資源有限或市場狀況、管理疏失，而無法達到顧客對服務的期望。例如，餐廳管理者告訴員工要「快速」服務客人，但未說明多少時間內算是快速。

服務品質規格與服務傳遞間之差距：即服務人員可能訓練不佳、工作過度、無能力或不願意等原因，導致績效未能達到管理階層決定的服務品質標準。

服務傳遞與外部溝通間的差距：即業者有過度承諾的傾向，或缺乏傳達提昇服務水準的意向。例如，餐廳的簡介資料中有環境高雅舒適的空間，客人一到，發現環境吵雜不堪，可能會大失所望。

顧客對服務期望與認知間的差距：即可能由上述缺口1至缺口4所造成，是顧客實際體驗與期望的服務不一致所造成的。

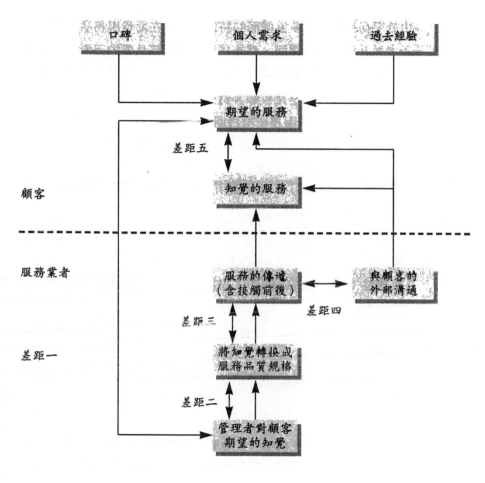

圖6-5 PZB服務品質觀念性模式

由於服務品質具有多重構面的特性，因此在衡量服務品質之前，首先須考量其所包含的構面，然後找出決定服務品質的因素。「服務品質模式」中，對於服務品質的衡量有較為明確的依循作法。PZB三人測量服務品質的方式是比較顧客對業者所提供服務品質的實際認知（perception），與其對該服務所抱持期望（expectation）認知的差異。他們利用下列五個構面來測量顧客對服務品質的認知。分述如下：

1. 有形性（tangibles）：指企業所提供的實體設施、設備及員工的外觀表現。
2. 信賴性（reliability）：指企業有足夠的能力提供可靠且正確的服務。
3. 反應性（responsiveness）：指服務人員能主動樂意提供迅速即時的服務。
4. 確實性（assurance）：指服務人員的知識、禮貌及態度能獲得顧客的信任。
5. 情感性（empathy）：指服務人員對顧客表現關心及個別關注的程度。

　　根據上述五個構面，PZB三人發展出SERVQUAL量表，透過問卷調查的方式來測量服務品質，該問卷共包含22了個問題陳述（如表6-1所示），由受訪者使用七點式的評量尺度（同意度）對每一個問題的期望與認知進行評估。舉例來說，在有形構面中某一個問題的期望陳述是：他們的員工應該穿著得宜；而實際認知的陳述是：A公司的員工是穿著得宜的。由受訪者就陳述的同意程度給予一到七分的評點，而服務品質的衡量就是實際認知的得分與期望認知得分的差距（如圖6-6）。以公式表示如下：

$$實際認知 - 期望認知 = 品質$$

表6-1 SERVQUAL中服務品質之衡量構面及組成變項

構面	組成變項
有形構面	1.具有先進的服務設備 2.服務設施具有吸引力 3.服務人員穿著得宜 4.公司的整體設施、外觀與服務性質相協調
信賴構面	5.履行對顧客所作的承諾 6.顧客遭遇困難，能表現關心並提供協助 7.公司是可依賴的 8.能準時提供所承諾的服務 9.正確地保存服務的相關記錄（例如，交易資料、客戶資料）
反應構面	10.告訴顧客何時會提供服務是不需要的（負面題） 11.顧客期待能很快得到服務是不切實際的（負面題） 12.服務人員不需要始終都願意幫助顧客（負面題） 13.服務人員太忙而無法迅速提供服務是可接受的（負面題）
確實構面	14.服務人員是可信賴的 15.從事交易時能使顧客感覺安心 16.服務人員服務週到 17.服務人員能互相協助以提供更好的服務
情感構面	18.顧客不應期待服務人員會針對不同客戶提供服務（負面題） 19.顧客不應期待服務人員會針對不同客戶提供服務（負面題） 20.期待服務人員瞭解客戶的需要是不切實際的（負面題） 21.期待服務人員以顧客的利益為優先是不切實際的（負面題） 22.顧客不應期待業者的營業時間能方便所有顧客（負面題）

資料來源：Parasuraman A., V. Zeithaml, L. L. Berry, "SERVQUAL, A Multiple-Item Scale Measuring Consumer Perceptions of Service Quality," *Journal of Retailing*, Vol.64, No.1, (1988), pp.38-39.

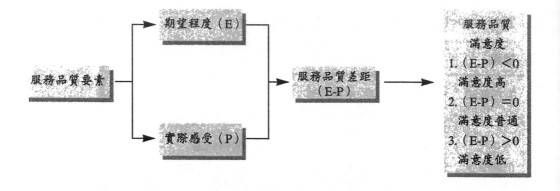

圖6-6 服務滿意度之衡量

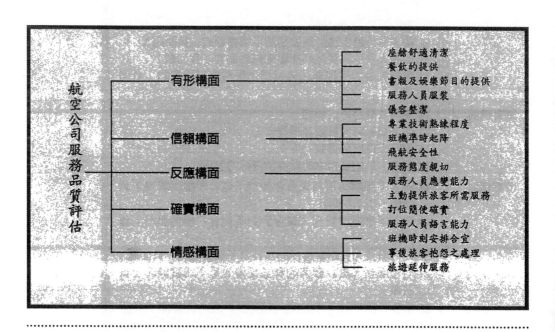

圖6-7 航空公司服務品質之評估項目

資料來源：黃明玉（1996），航空公司服務品質評估之研究，中國文化大學觀光事業研究所碩士論文。

上述認知的差距愈大表示服務品質愈好，PZB三人所發展出來的SERVQUAL量表已廣受學界與業界所採用，作為服務品質評估的參考。圖6-7是以航空公司為例，參考PZB三人所提出的服務品質五大構面，再依據產業特性進行修正，研擬出航空公司服務品質的評估項目。

服務品質管理策略

提供標準化的服務對一般觀光業來說，並不太容易。要為顧客提供完美無缺的服務更是難上加難。主要是因為服務的過程中，牽涉到人際間的互動的因素。服務靠人來提供，服務的對象也是人，因此不論是顧客或員工在服務品質的呈現方面，都扮演著極重要的關鍵角色。尤其是線上的員工更是行銷功能的執行者，在傳遞服務的過程當中他們也成為「產品」的一部分，因此對服務品質的重要性自然不言可喻。

為了達到維持服務品質的目標，可以採行的管理策略如下：

提出服務品質的承諾

在能力許可的範圍內對顧客提出服務品質的承諾。例如，新航、迪士尼、麥當勞等公司對品質的完全承諾。管理者不僅要注意每月的財務績效，也要注意服務績效。麥當勞公司堅持需持續不斷地衡量每個分店的QSCV（品質、服務、清潔與價值），加盟店無法達成者將予以取消資格。

建立服務的文化

企業文化是指組織員工有意義的分享價值和信念的模式，可以提供員工在組織中的行為準則。一個強而有力的企業文化可以引導組織員工的價值觀，並對組織產生認同作用。

建立強勢的服務文化是企業走向顧客導向的第一步，在企業對服務品質作出承諾後，管理階層必須發展出服務文化，透過政策、程序、獎勵制度及行動計畫來支持服務顧客的理念，員工才能在充分授權之下提供顧客最滿意的服務。

建立與顧客間的溝道管道

企業必須與顧客建立良好的溝通管道，才能夠追蹤並衡量顧客對企業的滿意度。溝通管道的建立可以透過抱怨與建議制度，例如，設置意見信箱、顧客服務專線，甚至進行顧客的滿意度調查，來實際瞭解顧客對企業所提供服務品質的滿意程度。經營良好的公司對顧客的抱怨，都能快速反應且大方的接受。例如，必勝客保證外送30分鐘到家，否則退錢。

旅行業經常會對出團返國的顧客進行問卷調查，觀光旅館也常透過制式問卷、顧客申訴熱線或設置意見箱，來鼓勵顧客提出建議、詢問，甚至抱怨申訴。觀光業者會設法維繫顧客的互動關係，運用的方法包括：寄送生日賀卡、電話問候以及寄送D.M.訊息，一方面讓顧客感覺到被重視，另一方面也藉顧客的「口碑宣傳」來作免費的廣告。

為了掌握顧客對服務品質的要求與期望，台灣麥當勞一年以一千多萬元的經費，委託外部顧問公司，每週針對麥當勞的顧客及非顧客進行意見調查，以廣泛瞭解台灣消費者對速食業的需求，並分析麥當勞與消費者期望的差距，甚至長期觀察、分析麥當勞各年的同期表現。

仔細甄選與訓練服務人員

服務人員的態度會直接影響顧客對服務品質的滿意度，因此慎選與顧客接觸的服務人員是相當重要的。雇用員工時應將服務品質列為優先條件，因此對於服務人員的甄選就要考慮他的溝通技巧、態度和個性。

員工在聘用之後，必須給予專業上的訓練。尤其是必須讓員工瞭解公司的過去歷史、目前的經營狀況、公司的使命和未來的願景等。試想，當顧客要求員工推薦旅館內好的用餐地點時，新進員工卻是無言以對！如果員工對公司所提供的產品都不太清楚，那麼如何寄望顧客對我們的產品會產生興趣呢？尤其是線上員工與顧客之間的服務接觸，員工表現的不得體將會損及顧客對公司的滿意度。

國內的國際觀光旅館都設有訓練部門，同時引進國外的訓練方式與制度，所以訓練與作法都比較上軌道。再者，對於新進人員也施予職前的講習與訓練，結束後分發到各個部門，由資深服務人員帶領實習與指導。管理制度健全的觀光旅館，對於在職人員的服務品質也都非常重視，並經常定期舉辦服務人員的講習訓練。也有旅館甚至派員到國外的知名旅館研習進修，以提昇旅館的服務品質。

員工情緒的管理

觀光業通常會要求員工表現出友善、有禮貌、具同理心與負責任的態度。但員工的情緒會影響到服務的傳遞，也會影響顧客對服務品質的認知。以旅館員工來說，長時間的工作常是造成員工壓力的主要來源。研究發現，旅館員工在工作十小時之後，就很難管理他們的情緒了。因此儘量避免超時工作、重複排班或者同事或主管的支援，將可以抒解緊張的工作情緒。

激勵員工士氣

由於個人的行為是受內在動機所引導，公司如果期望員工能朝著企業目標而努力，就必須要提供良好的激勵環境，讓員工感受到組織目標的達成，可以獲致個人目標的滿足；公司可以用獎金、員工福利及友善活動等方式來激勵員工的士氣。

滿足員工也滿足顧客

　　管理良好的企業相信，員工的關係會反應到顧客的身上。所以，管理階層應進行內部行銷，創造一個員工支持的環境。公司應該關心員工的家庭、幫助員工解決問題，並設法滿足員工的需要，有了滿意的員工才能創造滿意的顧客。

留住員工

　　離職率偏高一直是觀光產業的特有現象，主要是因為員工多屬基層，薪資待遇較低加上工時偏高，工作壓力亦較大造成離職傾向偏高的現象。根據調查研究顯示，員工流失會造成管理成本明顯增加，並使服務品質降低。因此，如何運用人力資源管理的方法，設法留住優良的員工來減少企業的營運成本，已經是觀光產業所面臨的共同問題。

顧客滿意與關係行銷

　　顧客滿意是企業成功經營的關鍵，一個具有顧客導向的公司知道如何來創造顧客滿意與終生價值，本節將探討顧客滿意的原理和關係行銷的策略應用。

顧客滿意

　　滿意是一個人對一產品的期望與知覺績效（或結果）間所產生的差異狀態。顧客有三種水準的滿意情況，績效不如期望時，顧客會不滿意。績效和期望剛好符合時，顧客會滿意。若績效超過期望時，顧客會高度滿意。

　　但顧客如何形成期望呢？期望是依個人的購買經驗、親朋好友的

圖6-8 顧客滿意是企業成功經營的關鍵
資料來源：長榮航空股份有限公司

陳述、行銷人員的承諾與競爭者的資訊所形成。如果旅行社的業務員致使顧客的期望太高，而出團之後發現無法達成，可能會造成顧客的不滿意。反過來說，如果公司訂的期望過低，雖然易使買者滿意，但卻吸引不到足夠的顧客。所以，公司要建立期望並能傳遞相當的績效。同時期望目標要訂得高，因為今天對公司滿意的顧客，明天可能因有其他較佳選擇而不會再來。根據一項研究顯示，滿意的顧客仍有44%會轉換品牌，但高度滿意的顧客則較不會轉換品牌。

一般而言，觀光客有一地不二遊的消費習慣；而有些顧客喜歡嘗試不同種類的飯店或餐廳；再加上有些對價格敏感的顧客較習慣購買便宜的貨品或服務。雖然如此，顧客滿意可以創造極佳的口碑廣告，所以業者仍然要以創造顧客滿意為企業的經營理念。

企業雖然要創造顧客的高滿意度，但不一定要顧客滿意極大化。因為公司可經由降價或增加服務來提昇滿意程度，但可能會因此減少利潤。因此，企業應衡量其資源條件的限制及應有利潤的前提下，在提供高水準的顧客滿意之經營理念下運作。

關係行銷

關係行銷（relationship marketing）自1983年Berry提出後，隨即成為企業組織與行銷界熱門的話題。依照Berry對關係行銷的定義為：凡能吸引、維持及強化顧客關係即稱為關係行銷。若是更完整的定義，關係行銷是「整合一般性的行銷技巧，以創造更有效率及效能的方式來接觸消費者。它的主要精神在透過一系列的相關產品及服務與消費者建立一種持續性的關係」。

企業與顧客之間的關係層級劃分為三種，我們以旅館房間的銷售為例，說明如下：

財務型：企業與顧客之間的關係建立在財務上的結合，也就是說，業者會提供價格上的誘因給顧客以吸引購買。例如，旅館業者提供價格折扣的優惠給消費者。

社交型：企業與顧客之間的關係除了財務上的結合之外，企業也為顧客建立個人檔案資料，從單純的買賣行為進展到個人化的溝通。例如，旅館業者建立顧客的個人資料，寄送生日卡與促銷資訊給消費者。

結構型：企業與顧客之間的關係除了財務與社交上的結合之外，企業更傳遞加值服務以提高服務的層次，與顧客更緊密的結合。例如，旅館業者瞭解顧客喜歡玫瑰花，因此事先在顧客的房間擺置一束鮮花以恭迎顧客前來。

關係行銷同時強調顧客、供應商以及下游業者之間應該建立、維持並強化長期的交易關係。就消費層面來說，關係行銷不但是針對不同的顧客提供不同的產品組合，還著眼於與顧客建立長遠的穩固關係，以創造顧客的終身價值。就組織行為來說，上、下游產業之間的合作與供銷關係，會影響到買方對賣方的滿意度，並進而影響買方對

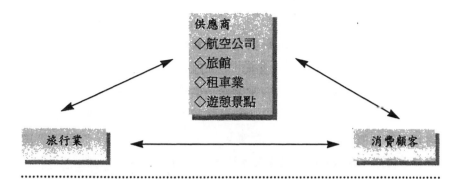

供應商
◇航空公司
◇旅館
◇租車業
◇遊憩景點

旅行業

消費顧客

圖6-9 觀光產業之關係行銷

賣方的忠誠度。因此，關係行銷的概念是基於買賣雙方的長期利益，利用關係管理來達成創造「品牌忠誠度」的目標，所以「關係行銷」又稱為「忠誠度行銷」。

對觀光產業而言，關係行銷的應用是非常重要的。舉例來說，旅行業與供應商（包括：航空公司、旅館）之間的關係是促成雙方交易的重要關鍵。就供應商而言，他必須面對旅行業與一般消費者二種顧客，而其間關係品質的好壞將會直接影響銷售利潤的多寡。三者之間的關係如圖6-9所示。

過去觀光業投資許多行銷資源在找尋新的顧客，但是現在業者已經發現「留住現有的顧客」將更為重要。有學者特別提出所謂的「20/80原理」，就是指20%的顧客將帶來80%的獲利。由此可見，建立忠誠的顧客群將是企業獲利的關鍵因素。關係行銷的最後目的就是要讓顧客感覺受到特別重視，同時相信企業所提供的服務是經過精挑細選的。因此個人化的服務策略常是用來建立關係品質的重要手段。一般常用的個人化服務策略，包括如下：

服務接觸面的管理：業者在提供服務的同時能讓顧客有親切、溫暖的感覺。例如，面對面接觸時能呼喚出顧客的名字並瞭解他的喜

好。

　　提供特別的服務選擇：針對常客或會員給予特別或額外的服務，例如，航空公司VIP的服務、旅館門房的服務。

　　常客價格折扣優惠：針對常客給予價格上的優惠或折扣以吸引顧客再度光臨。例如，航空公司的累積哩程優惠計畫、旅館給常客升級客房而不加價。雖然這種獎酬計畫可以建立顧客的偏好，但是極易被競爭者模仿，無法成為公司永久差異化的優勢。

　　建立顧客檔案資料：將顧客資料建檔管理，包括其：購買紀錄、個人喜好或偏愛等資料。透過對顧客的個別需要與欲求之瞭解，將其服務個人化，以與顧客建立關係，使顧客成為常客。

　　與顧客建立特殊溝通管道：利用非大眾傳播方式，例如，信件、定期簡訊、會員通訊等方式與顧客進行直接接觸。

　　根據研究顯示，增加5%的忠誠顧客可以增加25%~100%的利潤，吸引一位新顧客所花的成本是保有現有顧客所需成本的五倍。大部分的觀光產業都面臨著產品成熟的市場，也就是競爭愈趨激烈的結果，使得關係行銷的重要性也更加突顯。

　　觀光產業之間的供應及配銷關係非常密切，上、下游產業間的合作關係也非常重要。Morrison（1989）稱呼這種關係為「夥伴關係」（partnership），同時把它列為行銷組合之一。許多航空公司會提供優惠條件給特定的主力旅行社（key agency），來協助機票的販售。薑售旅行社與零售旅行社之間，觀光旅館與固定的旅行社之間，都會建立一種長期的特殊合作關係來維持組織之間的交易。

　　策略聯盟是組織間的一種合作關係。例如，旅館與航空公司及旅行社推行套裝行程，航空公司之間的策略聯盟，拓展了全球性地理市場的通路。透過策略聯盟的機會，可以提高服務顧客需求的能力，強化企業的形象和定位。

行銷專題 6-2
Ritz-Carlton旅館的服務品質
（資料來源：Morrison, 1996）

簡介

　　1992年Ritz-Carlton旅館獲得美國連鎖旅館中史無前例的殊榮，得到Malcolm Baldrige的國家品質獎。位於亞特蘭大的Ritz-Carlton總部，只花了十年的時間即榮獲這個大獎。自1983年起，Ritz-Carlton開始重視並堅持高品質的服務，直到1991年，這個連鎖旅館已在美國、澳洲、墨西哥、香港等地建立30家旅館據點。

服務品質的二大基本原則

　　Ritz-Carlton旅館執行下列二項品質保證的基本原則：

倒數七天

　　每一家新成立的Ritz-Carlton旅館有其「倒數七天」的規劃原則。所謂「倒數七天」即是在開幕的前七天內，由所有資深及高階職員（包括總裁）對全體員工進行密集式的適應訓練。

黃金品質標準

　　Ritz-Carlton旅館的第二個品質保證原則是「黃金標準」。包括四大要素：（1）信條；（2）服務三步驟；（3）員工服務基本要領；（4）「淑女與紳士服務淑女與紳士」的箴言。

信條：　Ritz-Carlton旅館的最大使命即是讓客人感受到衷心與舒適的服務，並保證能提供最細心的個人服務與設施，讓客人能夠享受到溫暖、輕鬆、優雅的氣氛。

　　服務三步驟：

1.誠心的祝福與問候，儘可能在問候時冠上客人的名字。例如，Good morning, Miss Huang。
2.預先知道客人的需要以便為其提供。
3.給客人溫暖的道別並冠上客人的名字。

　　員工服務基本要領：

1.員工必須瞭解信條，並為信條而打起精神。
2.公司的座右銘是「We are ladies and gentlemen serving ladies and gentlemen」，即發揮彼此協助的團隊精神來營造一個積極的工作環境。
3.所有員工都必須練習前項「服務三步驟」。
4.所有員工都必須通過訓練檢定，以要求他們達到工作標準。
5.每位員工都必須瞭解個人的工作職責與範圍，並知道飯店中的各項重要計畫與目標。
6.所有員工都必須知道客人的內、外在需求，以便傳送顧客所預期的產品與服務。
7.每位員工都應不斷地找尋旅館內的缺點，以便進行改善。
8.如果收到顧客的抱怨就應該馬上處理。
9.一旦發生問題時，要儘速安撫顧客並解決問題。規定員工在20分鐘內打電話給顧客，以確認問題是否解決，並符合顧客的要求。
10.顧客的言行是表達是否滿意的指標，當問題發生時，每位員

工都有權力和職責去解決問題,並避免日後重蹈覆轍。

11.嚴格要求整齊、清潔的環境是每位員工的責任。

12.「微笑—是我們的共同語言」,必須與顧客保持適當的目光接觸,並使用恰當的語言與其應對。例如,Good morning、Certainly、I'll be happy to、My pleasure等。

13.無論是否在工作場合中,每位員工都是旅館的代言人,應該積極地參與交談或提供意見。

14.護送客人到旅館內任何地方,不可以只用手勢來引導方向。

15.必須熟稔旅館內的服務資訊,例如,營業時間、服務項目,以便回答顧客的問題。

16.注意電話禮節。例如,應在鈴聲三響內按聽電話,並讓客人感覺您是微笑的。必要時輕聲細語地說「請稍等一下」,並避免大聲喊叫,同時應避免轉接。

17.員工必須注意個人的言行舉止,並以公司為榮。例如,保持整潔的制服、穿著合適的鞋襪、配戴名牌。

18.遇有火災或危及生命安全等緊急狀況時,員工必須知道危機事件的處理步驟。

19.一旦需要他人協助或發現危險設備時,應該迅速通知上司或主管。

20.必須隨時愛護、保持與維修旅館內的設備與物品。

Ritz-Carlton旅館內規劃有720個工作區域,每一個區域都有記錄服務品質的工作日誌,員工會在工作日誌中註明不利於服務品質或使顧客不滿意的缺失或問題。關於顧客抱怨方面,員工在獲知消息的10分鐘內,必須有所回應或提出解決之道,並在20分鐘內打電話詢問客人,以確認問題是否已經解決,而每位員工被授權可花費2000千元來彌補顧客不滿的事情。

1.核心產品（core product）

2.正式產品（formal product）

3.延伸產品（augmented product）

4.產品組合廣度（width of product mix）

5.產品組合深度（depth of product mix）

6.產品生命週期（product life cycle, PLC）

7.吸脂策略（skimming strategy）

8.滲透策略（penetration strategy）

9.市場利基（market nicher）

10.外部行銷（external marketing）

11.內部行銷（internal marketing）

12.互動行銷（interactive marketing）

13.SERVQUAL

14.關係行銷（relationship marketing）

思考問題

1.產品導入期可採用吸脂策略或是滲透策略，吸脂策略目的在獲取
利潤，滲透策略目的在攻佔市場佔有率，到底採用何種策略較
好？如何考慮呢？

2.請您根據PZB理論設計一份問卷（內容包括五大構面所衍生的問
題，以及問卷形式）來衡量旅行社海外出團的服務品質。

3.試以旅館業為例，說明服務品質存在的五個認知缺口。

4.您是一家旅行社的老闆，請問您如何維持您與消費顧客之間的關
係？（關係行銷）

5.告訴您一個故事！

　　一對即將結婚的新人，前往一家鑲鑽店訂作一對結婚鑽戒，在選完鑽戒之後，門市小姐告知這對新人三天後師傅可以磨好，屆時再請前來取鑽。過了三天，這對新人依約前來，並在看完鑽石之後，新娘子認為磨得很好，但似乎有點瑕疵，究竟哪裡出了問題又說不上來。門市小姐說：「沒關係！我們請師傅再看一下，把它修一下，請您過三天再來，我們會把它弄好」。過了三天，這對新人再度前來。看完之後，新娘子說：「我還是覺得怪怪的，但是不知道哪裡出了問題，就是怪怪的」。門市小姐說：「沒關係，我們請師傅再好好看一下是哪裡出了問題，您們明天再過來，一定會弄好！」。又過了一天，這對新人再度前來，看完後新娘子說：「我還是覺得有點怪怪的，不過算了，我們還是拿走好了」。之後，門市小姐把處理情形寫成報告轉呈給上級主管。

　　過了三天，這位門市小姐接到來自總經理的責怪，認為公司並沒有把問題給處理好。隨後，總經理寫了一封信給這對新人，表明沒有讓顧客獲得滿意而致上最大的歉意，並在信封內附上一對玉墜領取單，請這對新人有空再到門市部門領取。

　　請問：1.門市小姐做錯了嗎？
　　　　　　2.故事的涵意是什麼？

7. 觀光定價決策

學習目標

1. 說明價值觀念與價格競爭

2. 探討定價決策之影響因素

3. 討論價格制訂的方法

4. 探討價格策略與價格調整的方法

定價是重要的行銷組合決策之一。價格一旦決定，就好像磁鐵一樣會吸引著某一群體的消費者，同樣地也會排斥著某些群體的消費者。價格也是行銷組合中唯一產生收入的因素，其他三者則會產生成本。在各項行銷組合要素中，只有定價是影響利潤的直接因素。同時，價格也是行銷組合當中最具彈性的因素，可以很快地改變或修正，不像產品特色或行銷通路，若要改變，可能曠日廢時。本章將探討影響定價決策的主要因素和觀光業中經常採用的定價方法。

價值觀念與價格競爭

　　消費者在購買產品時首先考慮到的是該項產品所能感受到的價值，也就是所謂的認知價值（perceived value）。而顧客在購買產品或接受服務時，他所支付的是價格（price），此價格所要交換的是產品所帶來的認知價值。傳統上，價格一直是影響購買者選擇的主要因素。

　　不同的顧客存在不同的消費價值觀。對於追求美食與氣氛享受的消費者而言，在旅館用餐的價格雖然較貴，但卻符合他的美食品味，具有很高的產品價值。但是對於喜歡一般小吃的消費者來說，旅館用餐的價值遠低於其產品價格，因此他就不會去旅館用餐。然而，價格的高低並非決定產品銷售的唯一因素，而是要將價格和顧客所認為的價值互相比較，才能顯示出顧客的交換意願。對觀光業者來說，提高產品在顧客心目中的價值，往往要比採用低價策略要來得有利。

　　所謂「價格競爭」是指業者對於價格的決定會迎合競爭者的定價。當購買者只關心價格，對價格以外的其他行銷組合要素（例如，產品特色、服務品質、推廣等）漠不關心或難以區分優劣時，行銷人員依靠降價來促進銷售量，市場上就可能出現價格競爭的狀態。一般而言，價格競爭比較適合低成本產品的銷售，因為此類產品的定價空

間較大。

　　九〇年代初期，美國的航空業面臨經濟疲軟、成本上揚、產能過剩以及激烈的價格競爭。航空公司提供大量的促銷折扣來刺激民眾搭乘，引發了同業之間的價格競爭，也扼殺了產業的長期獲利。同樣的情況也發生在國內的航空業者身上，近幾年來國內的航空票價一直無法反應成本的增加，同業之間也採取各種價格折扣戰，造成整個產業的連年虧損。直到民國八十九年初，票價為了因應燃油成本提高與不堪常年虧損才開始進行價格的全面調漲。

　　同業之間削價競爭的結果往往使得整個產業面臨虧損。反過來說，如果業者不以低價來取得競爭優勢，而強調產品的特色、服務品質等因素來爭取購買者，則較容易創造產品在顧客心目中的地位與建立品牌忠誠度。

影響定價決策之因素

　　價格制訂是一項複雜的工作。許多因素，例如，需求狀況、競爭情形、政府法令規章和整體經濟情勢，都會影響價格的訂定。一般書本中利用供需分析所產生的價格，只是一種理論價格，與實際價格可能大有出入。因此，行銷人員應該先確定產品的定價目標，考量影響價格的因素，配合企業的資源條件與經驗判斷，訂定一合適的價格，並隨時因應環境條件的改變進行調整。

　　企業在執行定價時，通常會受到諸多內在與外在因素的影響，分別敘述如后。

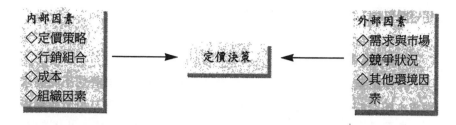

內部因素
◇定價策略
◇行銷組合
◇成本
◇組織因素

定價決策

外部因素
◇需求與市場
◇競爭狀況
◇其他環境因
　素

圖7-1 影響定價決策的因素

內在因素

影響定價決策的內部因素包括：公司的定價目標、行銷組合、成本以及組織因素。

定價目標

價格制訂必須考慮產品的目標市場與定位，例如，亞都飯店以豪華商務旅館定位，住宿價格就會高於一般的觀光旅館。一般來說，企業的定價目標愈明確，產品的價格就愈容易訂定。經常採用的定價目標包括：

1.追求存續

如果企業陷於產能過剩、市場低迷、競爭激烈和消費者需求無法確認的經營困境時，當務之急的目標往往是維持企業的生存。因為在此狀況下，公司求生存要比獲得利潤來得重要，所以企業可能會以成本價或更低的價格來吸引消費者，使得在此時的銷售量足夠支付變動成本，同時公司必須尋求有效的方法，例如，刺激需求、降低成本等方式來解決這種困境。

當整體經濟景氣不佳時，部分旅行業者常為了維持企業的生存發展，不得不採行超低的價格策略以吸引消費者。然而，求取生存只能

是短期目標，若長期如此，只有面臨倒閉的厄運。

2.追求當期最高利潤

許多企業以追求當期利潤最多的方式來定價。事先評估不同需求與成本組合的方案，然後選取能使當期利潤、現金流量及投資報酬率最大的價格方案。以投資的觀點來說，企業缺乏資金或對未來不確定時，可能希望早日回收現金，獲取較高的初期利潤。但是，公司若僅強調目前的財務績效，更甚於長期利潤，則容易忽視其他行銷組合變數、競爭者的反應及法令相關規定對價格的影響。

3.追求市場吸脂最大

許多企業偏愛設定高價格來榨取市場，故稱為市場吸脂定價策略（market-skimming pricing）。某些旅行社在推出新產品時，以本身產品的競爭優勢，訂定最高的價格。此價格使某些市場區隔的消費者覺得值得購買，一旦銷售減緩，旅行社就會降價以吸引下一層對價格敏感的顧客。

市場吸脂策略要能有效的條件是：（1）目前市場需求的顧客量足夠；（2）少量交易的單位成本不致比大量交易的單位成本高很多；（3）高價較不會吸引競爭者進入市場；（4）高價容易傳達高品質的形象。

4.追求市場佔有率

企業的定價目標是想獲得銷售量或擴大市場的相對佔有率，用以控制市場和維持利潤。企業為追求市場領導地位，可能先以低價策略來爭取市場佔有率，並認為銷售量擴增之後可以降低單位成本，所以願意以較低的單位利潤來換取較大的總利潤。此種定價目標假設市場是高價格彈性；也就是說，消費者容易因價格便宜而前來購買，這種策略又稱為市場滲透定價策略（market-penetration pricing）。

5.追求品質領導地位

有些企業自許以追求品質領導的地位為目標，產品的品質通常屬於偏高水準，但也配合採行高價策略，以賺取高品質所需的投資成本。一個以追求品質領導為目標的旅館，不但初期投資的興建成本極高，為維持尖端服務品質所需投入的營運成本也很高，因此旅館的產品價格也會高於同業。

6.其他目標

企業也可能以產品價格為手段，來達成其他特定的目標。例如，採取低價策略以防止競爭者介入市場；採取相同價格以保持市場競爭的均衡。總之，產品的價格始終扮演著企業達成目標與任務的關鍵性角色。

行銷組合

定價是行銷組合要素之一。為了達成公司的行銷目標，價格必須與產品、通路、推廣等要素互相配合，以形成一致而有效的行銷組合。其他組合要素的運用也可能會影響價格的決定，例如，蔓售通路的大量使用，使得價格必須調高以允許較多的佣金抽成；促銷活動需要價格上的折扣以提供足夠的誘因。

因此，企業在產品定價時應該考慮行銷組合的整體性，倘若產品定位不是以價格為主導依據，那麼產品的品質決策、促銷決策與通路決策等，都會對價格決策造成影響。反過來說，如果以產品價格為主要的定位考量，則該產品的價格便會影響其他行銷組合的決策。因此，大多數企業都著重在整體行銷組合變數的配合，以釐訂可行的行銷方案。

成本

產品的成本是產品價格的底線，產品的價格必須足以吸收該產品

的全部成本，並酌情加入適當的資金成本報酬率，才能涵蓋企業營運時所付出的努力與承擔的風險。

一般企業的成本有固定成本及變動成本二種。固定成本（fixed cost）是指不會因為銷售量多寡而改變的各種成本，例如，建築、設備、薪資、租賃與折舊費用等。變動成本（variable cost）則是指會隨著銷售量多寡而改變的各種成本，例如，原料、清潔維修等成本。總成本是在一定產量下，固定成本與變動成本的總和。企業訂定的價格，至少要回收一定銷售量下的總生產成本。

成本是價格制訂的重要影響因素。低成本並不一定代表低品質，許多公司都在尋求成本的降低，例如，麥當勞發展有效率的的採購系統來降低成本。低成本也不代表低售價，有些公司雖然成本較低，但是仍然與競爭者採取同樣售價以增加利潤。

企業必須謹慎地觀察成本的變動狀況，一旦發現成本高於同類型產品的競爭者，就必須知道本身已處於競爭劣勢。如果節流成本的機會不多，但是市場的需求殷切，同時消費者也能接受高售價時，就可以考慮提高售價。

組織因素

組織因素也是影響價格決策的內在因素之一。重點在於組織內部是由誰來負責產品價格的決定。一般而言，規模較小的企業大都由最高主管來決定產品價格，規模較大的企業則由專職管理部門或產品部門的主管來研議產品售價，再送由最高層的主管來做最後裁定。

以旅行業來說，旅遊產品的價格通常由最高主管來核定，但是業務經理以及銷售人員仍可在被授權的範圍內，和顧客進行價格談判。觀光旅館通常會有年度的行銷計畫，計畫中對於來年的住房價格及住房率都會有詳細的的規劃。行銷計畫在經管理階層核可之後，就會交由部門經理或銷售經理來負責，同時用來管控平均績效的達成。如果

客房需求量大時，住房率應可明顯地超出平均水準，但是如果需求量小時，住房率就可能會低於平均水準。所以管理階層允許經理人員可以針對不同住宿團體，給予價格上的彈性。但在財務年度終了，他們必須對整體的定價目標及住房率負責。

外在因素

需求與市場

一個產品所訂的每一個價格都可引導出不同水準的需求。在經濟學中，價格和需求量之間的關係稱為需求曲線（demand curve），此曲線說明了在一定時間內，各種不同價格下的可能需求量。在正常情況下，需求量和價格是呈現負相關，也就是價格愈高，需求量愈少。

行銷人員有必要知道，當價格改變時需求線會作何反應。以圖7-2之需求線作一說明。圖（a），當價格從P_1增加至P_2時，需求量只從Q_1減少至Q_2。圖（b）中，相同的價格增加，需求量從Q'_1減少至Q'_2。前者當價格改變時，需求量只減少一點點，我們稱為彈性需求小。後者價格改變時，需求量減少很多，稱為彈性需求大。需求的價格彈性為：

$$需求的價格彈性（e）＝ \frac{需求量變化的\%}{價格變化的\%} ＝ \frac{\triangle Q / Q}{\triangle P / P}$$

價格彈性的定義是價格改變所引起需求改變的敏感度。當$e>1$時，表示需求有彈性。亦即價格少量的變動卻引起需求量較大的變動；反之，價格呈同比例的變動引起需求量變動較小時（$e \leq 1$），則表示需求缺乏彈性。舉例來說，假設價格上漲2%，需求量減少了10%，需求的價格彈性就為5，此時銷售總收入是減少的。假設價格上漲2%，需求量也減少了2%，需求的價格彈性就為1，此時銷售總收入沒有改變。

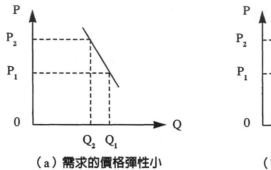
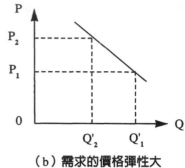

（a）需求的價格彈性小　　　　　　　（b）需求的價格彈性大

圖7-2 需求曲線與價格彈性

　　假設價格上漲2%，需求量減少了1%，需求的價格彈性就為0.5，此時銷售總收入是增加的。換句話說，需求彈性較小時，當價格上漲時，總收入會增加。

　　什麼因素會影響需求的價格彈性呢？在下列情況下，價格彈性會較小：（1）競爭者少或無替代性；（2）購買者並未注意到價格偏高；（3）購買者認為高價是因為品質改善，正常的通貨膨脹等。一般來說，需求的價格彈性高時，表示顧客對價格較為敏感，只要價格有些微的改變，就會產生立即的反應，此時對銷售者降價最為有利。因為降價可產生較多的銷售量及銷售額，只要單位成本不隨銷售量成比例增加。反過來說，如果目標顧客是屬於這類型的消費者，那麼調漲價格時就必須更為謹慎。

　　市場反應是價格制訂的重要參考因素。消費者通常會以價格的高低，來判斷產品內容以及服務的品質，也就是以對產品「價值」的認知作為產品購買的參考依據。如果產品物超所值，消費者便感覺滿意；如果物符所值，消費者通常覺得合理，如果物差所值，消費者便會感覺太貴或難以接受。所以價格是否合理，還是必須由消費者來判斷。

競爭狀況

企業在定價時必須考慮競爭者的可能反應。企業可能面臨的競爭結構包括：獨佔、寡佔、獨佔性競爭及完全競爭等四種市場。競爭結構和定價之間有密切的關係。

如果企業處於獨佔性的市場，基本上對於價格具有完全控制的力量。某些公營事業，例如，鐵路、捷運等都屬於獨佔性的事業，但是為了配合政府的政策並照顧一般社會大眾，通常價格都會訂在成本之下。即使是獨佔的民營企業，有時會擔心利潤太高引起政府干預，或吸引其他競爭者進入，因此也不一定把價格訂得太高。

在寡佔的情況下，賣方只有少數幾家，彼此之間對於價格及行銷策略都有極高的敏感性。在此情況下，新的競爭者也不容易進入。例如，國內線的航空市場就屬於寡佔的市場，只要某家航空公司調低價格，新的客源就會蜂擁而至，其他公司也就隨即跟進調低價格。除非所有航空公司都有調高價格的共識，否則機票的一般價格不易調高。

在獨佔性的競爭市場中有很多的競爭者，由於賣方所提供的產品在品質、特色、服務等方面都有明顯的差異，所以買賣雙方的交易價格並非單一價格。國內的餐旅業所面臨的市場就屬於此種市場。

在完全競爭的市場中，競爭者的家數太多，提供的產品也是大同小異，沒有任何一個買者或賣者能影響市場的價格。

其他環境因素

企業在定價時還必須考慮環境的其他外在因素。例如，經濟情勢對於企業定價的影響很大，舉凡通貨膨脹、經濟不景氣與金融利率等都會影響產品的生產成本。此外，政府機關的法令規定，例如，公平交易法、消費者保護法等，也是業者定價時所不容忽視的因素。

定價方法

　　企業在決定產品價格時，有許多不同的方法。這些方法可大致歸納為成本導向定價法（cost-oriented pricing）、需求導向定價法（demand-oriented pricing）及競爭導向定價法（competition-oriented pricing）三大類。

成本導向定價法

　　成本導向定價法又稱為成本基礎定價法（cost-base pricing），是以成本考量作為定價基礎的方法。這類方法是在成本之上加上某一金額或百分比作為價格。基本上，並不考慮需求面及供給面的問題。

成本加成定價法

　　成本加成定價法（cost-plus pricing）是最簡單的定價法，定價方式是以成本為基礎，加上某一利潤加成作為價格。例如，一客歐式自助餐的成本為300元，經過成本加價50%之後，以450元的價格出售，因此推算出該套餐食的毛利為150元，假定該客歐式自助餐的營業成本為100元，即可計算其淨利為50元。

　　成本加成法的優點是容易計算，但利潤的計算只與成本有關，而與銷售量、市場需求皆無關係是其矛盾之處。不過，有人認為成本加成法對購買者及銷售者而言均較為公平，因為銷售者不需利用市場需求殷切的情況下提高價格，而仍可得到公平的投資報酬。

損益平衡分析法

　　損益平衡分析法（break-even analysis）或稱為成本─數量─利潤分析法（cost-volume-profit, CVP），是一種決定價格的重要方法。此法

是在已知固定成本、變動成本及可能銷售量的情況下，將產品價格訂於能夠維持損益平衡的狀況。若以公式說明損益平衡法，舉例如下：

假設某一歐式自助餐廳的固定成本為600萬元，每一客餐的變動成本是200元，如果預測一個月可售出30,000份，並希望達到損益平衡，則價格應訂多少？在損益平衡原理之下，總成本應該等於總收入；意即：

$$固定成本＋單位變動成本 \times 銷售量 = 售價 \times 銷售量$$
$$6,000,000＋200 \times 30,000 = 售價 \times 30,000$$

此時，求出之售價應為400元即可達到損益平衡。也就是說，只要真實銷售量高於預測銷售量之30,000份，就會為公司帶來利潤。

圖7-3為一簡單的損益平衡圖，顧客購買的總數量以橫軸表示，成本與收益則以縱軸表示。圖中的固定成本曲線與銷售量無關，變動成本曲線則隨銷售量變化而變動，二者加總後可得出總成本曲線。

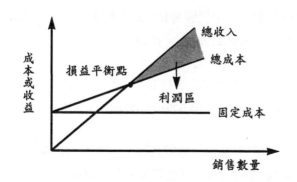

圖7-3 損益平衡點

圖中之總收入曲線，自原點開始並隨銷售量增加而上升，其斜率即代表產品的售價，而總收益曲線與總成本曲線相交時，交叉點就是損益平衡點。銷售量超過損益平衡點的部分，就是企業賺得的利潤（即圖中陰影部分）。該損益平衡點的銷售量為：

$$損益平衡銷售量＝固定成本 \div （售價－單位變動成本）$$

　　由此公式可知，決策者可就不同價格水準，推估達成損益平衡的銷售量。損益平衡點並非是一成不變，如果損益平衡點太高，市場需求可能會無法達成損益平衡狀態，此時就要降低成本或是提高售價，以達到損益平衡。

　　損益平衡的定價觀念在邏輯上仍有爭議之處。由於此法必須由公司先假定了某一個預測銷售量，再由銷售量導出價格。然而價格本身卻是影響銷售量的重要因素！

目標利潤定價法

　　目標利潤定價法（target-profit pricing）是結合損益平衡與成本加成的觀念，將決策者預訂達成的目標利潤列入考慮。再以前面的歐式自助餐廳為例，假設公司希望能有10%的目標報酬率，也就是120萬元的利潤（1,200萬元×10%=120萬）。此時，

$$固定成本＋單位變動成本×銷售量＋利潤＝售價×銷售量$$
$$6,000,000 ＋200 ×30,000＋1200,000＝售價 ×30,000$$

　　上式求出之售價為440元，也就是說，在預期銷售量為30,000份的情形下，只要將售價提高為440元就可達成利潤目標。

　　不論是損益平衡分析法或是目標利潤定價法，其定價方式都是由預期銷售量來求算價格。事實上，價格的高低會影響銷售量，以本例

來說，售價440元能否爭取到30,000份的銷售量可能還不確定。因此實務上，必須考慮產品價格變動對銷售量的可能影響，適當地調整價格以推估企業的目標利潤。

需求導向定價法

　　成本導向定價法完全不考慮市場需求的影響，而需求導向定價法則是以市場需求爲基礎的一種定價方式。也就是當市場需求高時，定價就高；市場需求低時，定價就低。

　　企業在定價時以顧客對產品的認知價值爲重要考量，已經成爲一種趨勢。因此，需求導向定價法又可稱爲認知價值定價法（perceived-value pricing）。舉例來說，一杯咖啡在麥當勞賣35元，在觀光旅館的咖啡廳可能要賣到150元。因爲旅館「氣氛」所營造出來的附加價值，使產品的價格也提高了。因此，當企業以消費者的認知價值爲定價基準時，必須確實掌握消費者所願意支付的購買價格。

　　認知價值定價法與市場定位的觀念相契合。市場定位強調要由顧客的眼光來看產品，認知價值定價也強調顧客願意支付的購買價格。當旅行社爲某特定目標市場研發一種新旅遊產品，產品部門會規劃出一定的「品質」與「價格」，在期望售價下估計所需的單位成本與可能的利潤。而這裡，品質與價格的規劃就必須參考目標市場的接受程度。

　　認知價值的定價關鍵在於必須正確地評估市場對產品價值的知覺。業者對本身產品價值的高估或低估，都會導致不良的定價結果。因此要能有效地定價就有必要進行市場調查，以瞭解市場對公司產品的認知價值。

競爭導向定價法

競爭導向定價法以競爭者的價格為參考基礎的一種定價方法。競爭導向定價法主要有追隨業界水準定價法及投標定價法二種。

追隨業界水準定價法

追隨同業水準的定價方法是以競爭同業的價格作為本身產品定價的參考基礎。由於該方法較不重視成本面與市場需求，因此訂出的價格通常是略高、略低或是與競爭對手的價格相同。當成本難以計算，競爭反應不確定時，此種定價方法是不失為一種好的解決方法。

此種定價方法普遍使用於觀光業，特別在於市場需求難以預測時，業者認為同業間的定價既然一致，則以同業「集體智慧」的定價結果為依據，同時認為此合理定價必可獲致報酬；而且採行追隨同業的定價策略，應該可以避免興風作浪的價格競爭。

產業當中的領導者，可能是一家或少數幾家公司在定價方面具有領導示範的作用。業者會密切注意產業中價格領袖之價格資訊，並據以決定本身產品的價格。跟隨領導者的策略是以領導者的價格作為標竿，但並非價格必須和領導者相同，而是與領導者保持一定的差距。價格也許較低，取決於本身產品的市場地位與產品形象。

投標定價法

當公司參與投標時，競爭導向定價是最普通不過的。公司定價的基礎在於競爭者會如何反應，而非公司的成本或市場的需求。企業參與投標志在爭取投標契約，因此報價過低可能使得公司利潤降低，甚至於不敷成本；然而報價過高，則可能減少得標的機會。因此，報價工作必須考慮公司的期望利潤，並能與競爭業者的價格相抗爭。許多企業在辦理員工旅遊活動時，會邀請多家旅行業者提出活動企劃書及報價資料，以便辦理旅遊招標事宜。

價格調整策略

　　價格的決定受到產品的成本結構、市場需求、競爭環境等許多因素的影響。公司不只設定單一價格,而是一價格結構,以反應出顧客差異、時間差異以及市場環境的改變,而作必要性的價格調整或修正。常用的價格調整策略如下:

折扣與折讓

　　幾乎所有的觀光業者都會因顧客的購買數量或淡季購買,而有回饋行動反應在基本售價上。

現金折扣

　　現金折扣是公司為了鼓勵顧客迅速付款所給予的價格折扣。此種折扣常用於旅行社與航空公司之間、旅行社與旅行社之間、旅行社與旅館之間的業務往來。例如,旅行社因提前付清機票的貨款,而享受航空公司所提供的優惠價格。此種折扣有助於改善銷售者的現金流動性、降低呆帳風險及收款的成本。

數量折扣

　　數量折扣是為了鼓勵大量購買所給予價格上的優惠,而且依據購買數量之不同而給予不同金額的折扣。數量折扣的形式可分成「非累積數量折扣」與「累積數量折扣」二種。舉例來說,「消費滿1000元以上打九折,2000元以上打八折」,此種形式稱為非累積數量折扣。如果購買者在某一特定期間內所購買的數量或金額累積到某一額度時即給予優惠折扣,此種形式稱為累積數量折扣。一般而言,數量折扣所給予顧客的價格優惠不可超過因大量銷售而節省的成本。

圖7-4 數量折扣的定價方式廣泛運用於速食餐飲業
資料來源：台灣百勝肯德基股份有限公司

從事大量出團的躉售旅行社，經常需向航空公司訂購機票用來包裝行程，旅行社每購買15張機票就可獲得一張免費機票。零售旅行業者將招攬到的顧客交由躉售旅行業出團時，後退佣金同樣可以獲得數量折扣的優惠。

季節折扣

季節折扣是對在淡季購買產品或服務的消費者提供價格上的優惠。尤其是觀光業者，不論航空公司、旅行社或渡假旅館等，都會在其旅遊淡季時提供季節性折扣。季節性折扣可使觀光業者在一年中儘量維持穩定的銷售量。

Club Med 機票自理之報價

Club Med	季節	成人	4 - 11歲	0 - 3歲	Petit Club 2-3歲
巴　里　島	淡　季	4,300	2,700	600	
	旺　季	4,800	3,100	700	
民　丹　島	淡　季	4,300	2,800	500	＊本村設有Petit Club
	旺　季	5,200	3,300	700	適合2-3歲
珍　拉　汀　灣	淡　季	4,000	2,600	600	小朋友參加，
	旺　季	4,300	2,700	800	需另付費，
石　垣　島	淡　季	5,600	3,500	700	每人每日800元
	旺　季	6,000	3,600	800	
北　海　道	淡　季	5,000	3,200	600	
	旺　季	5,300	3,500	700	
林　曼　島	整　季	4,400	2,700	500	
努　美　亞	整　季	3,500	2,100	400	
普　吉　島	整　季	4,300	2,800	500	無Petit Club
馬　爾　地　夫	淡　季	4,200			
	旺　季	4,800		村內無針對孩童的特別設施及活動	
波　拉　波　拉　島	整　季	5,400			
摩　里　亞　島	整　季	4,200		波拉波拉島、摩里亞島、模里西斯另有面海房價，請另洽.	
模　里　西　斯	整　季	3,500			

＊ 旺季住宿日期自07月08日~08月19日止。
＊ 此報價不含：機票、接送、會員費、機場稅及機位再確認。
＊ 所付機票日程之行程不接受4天3夜以下之訂位。
＊ Check in時間在下午14:00以後。Check-out時間在中午12:00前
(墨爾關接間，石垣地有，民丹島，北海道，石州島之check-out
時間為上午18.00前)

＊ 石垣島於05月12日-05月14日被包村，不接受訂位。
＊ 巴里島於05月21日-05月27日及9月30日-10月6日被包村，不接受訂位。
＊ 珍拉汀灣於06月11日-06月13日被包村，不接受訂位。
＊ 普吉島於10月15日 10月31日被包村，不接受訂位。
＊ 北海道開村自06月01日止-10月22日止(最晚10月22日離村)。
＊ 珍拉汀灣自10月29日之後關村，不接受訂位(最晚10月29日離村)。

圖7-5 配合季節性與顧客群的差異定價方式普遍運用於觀光業
資料來源：CLUB MED

折讓

折讓是另一種降低產品售價的方式。推廣折讓（promotional allowances）是最常見於觀光產業的一種折讓方式。航空公司或旅館對參與廣告或銷售支援計畫等活動的旅行業者，給予付款或價格上的優惠，甚至提供某種程度上的津貼補助，以酬謝其推廣工作上的協助。

推廣定價

在某些情況下，觀光業者會配合推廣活動而推出超低價格的優惠，有時甚至低於成本。例如，觀光旅館業者經常在某些特殊的假日，推出組合套餐之特價促銷專案。

差別定價

差別定價（price discriminatory）是指業者以二種以上的價格銷售相同的產品或服務，但並非反應成本上的差異。差別定價依顧客、產品與地點的差異而有幾種不同的形式。

顧客區隔定價

相同的產品或服務，依顧客群的不同，而有不同的價格。有時是基於社會習慣或政府政策而採行的。例如，風景地區及博物館常針對學生及老年人給予低於普通票的優待價格。航空公司的機票也依據顧客的身份而有成人票、兒童票之分；團體票與個人票之分。旅館的房間價格也依不同顧客身份而有一般散客、商務旅客、旅行團、以及航空公司空服員等不同區隔之分。

服務形式定價

服務形式定價是指不提供服務，但是提供的折扣比不提供該服務項目還要好。例如，旅行團在行程當中突遭不可抗力因素，而取消某一景點，因此旅行社退回一半之團費以示歉意。

地點定價

儘管產品成本相同，但是所處地點或位置的差異，可能導致不同的價格。例如，旅館的房間價格因為所在區位不同而有不同價格，面向沙灘、海邊的房價會比面向中庭的房價為高。音樂會、歌劇院或是球賽的票價，常因顧客偏好的位置不一，而有所不同。

時間定價

指價格因季節、日期甚至是時段的不同，而訂定不同的價格。例如，旅館、遊樂區等觀光業在淡、旺季的收費不同。

不管差別定價的基礎為顧客、產品或地點，若要其可行，必須具備以下的條件：

1. 市場必須有明顯的區隔，且每個區隔市場的需求強度不同。
2. 享有低價格的顧客無法轉售給高價市場區隔的顧客。
3. 市場區隔的管理成本不會超過因差別定價所增加的利益。
4. 差別定價不會引起顧客的反感而影響銷售收入。
5. 價格差異不能與相關法令抵觸，如違反公平交易法。

心理定價

心理定價是考慮消費者的心理或情緒反應來實施定價，包括下列幾種形式：

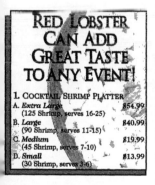

圖7-6 奇數定價可影響消費者的價格知覺
參考資料：Red Lobster

奇數定價（odd-pricing）

這是以某些奇數作為價格的尾數，試圖影響購買者對產品或價格的知覺。例如，海霸王火鍋價格299元，國外很多餐廳在菜單上的標價常常出現$14.99、$29.95等之類的價格。此種定價給人一種折扣或較便宜的感覺。如果公司希望產品在顧客心目中有高級的形象，就不宜採用此種定價方式。

聲望定價（prestige pricing）

這種定價方法主要是利用高價來建立產品聲望或品質形象。很多觀光產品不易直覺衡量或比較出其價值，所以只好相信高價位就是高品質的

觀念。許多觀光客到藝品店買東西時，經常受騙上當，就是因為產品品質與產品價格不易定位，所以經常買到價格偏高的產品。

價格線定價（price lining）

大部分的觀光業者會提供一系列的產品，並利用價格點（Price point）來設定產品線的價格。例如，某家旅行社所提供美西線的行程，分成「精緻美西八天」及「美西全覽十二天」二種產品價格，不同價位的產品線將可滿足不同顧客的需求。

習慣定價（customary pricing）

習慣定價是指某些產品會有習慣性的價格，且此價格改變將會使顧客難以接受，因此企業也接受這樣的習慣價格以避免風險。例如，公車、捷運等大眾運輸工具的票價。

行銷專題 7-1
台北晶華酒店之定價決策

..

國際觀光旅館為提供旅客住宿與餐飲為主之服務業，由於受到淡、旺季循環因素的影響，加上同業之間的價格競爭，因此晶華酒店對於客房及餐飲業務方面的定價，是以充分掌握市場動態及適時適度調整價格為其主要定價方式。茲就客房定價與餐飲定價的決策過程說明如下：

客房定價

該公司客房定價在每年下半年度編製下一年度預算時，就訂出次年的基本房價政策，訂定的方式是比較過去一年度同業的房價政策及住房率之情形，考慮公司的成本和利潤、市場佔有率及競爭優劣等情形，再分析下一年度可能影響觀光市場景氣之經濟、社會及政治等因素，同時掌握未來行業的脈動，並參酌同業之定價策略等諸項因素而定之。相關資料由業務部門及行銷公關部負責收集，經客房部主管研判後，交由協理裁定。

另為配合營運之淡、旺季循環及因應市場所需，針對專案促銷活動之宣傳，該公司業務部及行銷公關部主管得隨時依個案情形決定其價格，並經協理核准後採行。此外，該公司每週皆由總經理會同相關部門主管召開會議，討論市場狀況，以適時對房價做適度之調整。

餐飲定價

　　該公司之餐飲定價模式大致與客房定價模式相似，皆需配合淡、旺季循環及考慮同業競爭之影響，並以飯店各餐廳的定位及菜單材料之成本為依據，由各餐廳督導定期瞭解各項菜餚之點菜率，經分析後報協理核定後採行。

名詞重點

1. 需求曲線（demand curve）
2. 滲透定價策略（market-penetration pricing）
3. 市場吸脂定價策略（market-skimming pricing）
4. 成本導向定價法（cost-oriented pricing）
5. 需求導向定價法（demand-oriented pricing）
6. 競爭導向定價法（competition-oriented pricing）
7. 推廣折讓（promotional allowances）
8. 差別定價（price discriminatory）
9. 成本加成定價（cost-plus pricing）
10. 損益平衡分析（break-even analysis）
11. 目標利潤定價法（target-profit pricing）
12. 奇數定價（odd-pricing）
13. 聲望定價（prestige pricing）
14. 價格線定價（price lining）
15. 習慣定價（customary pricing）

思考問題

1. 高價位的旅遊產品常令人望塵莫及，但仍有人趨之若鶩，請您說明高價位旅遊產品的競爭優勢？
2. 消費者常有「出國前談價格，回國後談品質」的觀念，業界也經常出現所謂的「價格競爭」，使得旅遊的服務品質低落，請您說明價格與品質的關係，以及如何解決此問題？
3. 價格的制訂會影響到公司的利潤，請問觀光業者在制定價格時，會考慮到哪些因素？

4. 請說明下面例子所採取的定價策略爲何？

（1）「觀光遊樂區的門票價格分爲成人票、學生票、老人兒童票」
（2）「機票的價格分爲頭等艙、商務艙、經濟艙等價格」
（3）「風景區渡假旅館於非例假日之住宿房價打八折」
（4）「麥當勞配合週年慶推出麥克炸雞限時超低價」
（5）「海霸王餐廳每人299元火鍋」

5.暑假期間出國的團費要比平時高出許多，請您以需求的觀點說明價格上漲的原因。
6.瑞聯航空在開航時，推出「北高航線一元方案」，並遭民航局糾正罰款，請問這是何種價格策略？

8. 觀光通路決策

學習目標

1.說明行銷通路的性質與功能

2.解釋行銷通路的類型與特性

3.探討觀光產業之通路組織

4.說明行銷通路整合之意義與類型

5.探討通路選擇所考慮的因素

6.討論行銷通路之分配強度

7.探討行銷通路之評估與管理

如果您要到國外自助旅行而向航空公司購買機票，航空公司可能會建議您直接向旅行社購買。由於觀光市場的競爭性擴大，加上產品的易逝性，大部分觀光產品的供應商都需要透過多種類型的中間商或媒介，才有辦法將產品大量銷售出去，特別是大眾化的旅遊產品，更是要透過許多賣點才有辦法使產品普及化。本章首先說明行銷通路的功能及種類，其次就觀光產業的通路組織作一介紹，最後探討通路整合的方式與通路的相關決策。

行銷通路的性質

通路的定義

所謂行銷通路（marketing channel），又稱為配銷通路（distribution channel），是指生產供應商將特定產品與服務移至消費者的過程中，取得產品或服務的所有權，或協助所有權移轉的機構和個人。換句話說，通路是企業組織利用直接或間接的方式把產品或服務傳送給消費者的管道組合。任何企業都必須考慮如何把自己的產品或服務順利地傳遞給消費者，以方便其接觸、利用或購買。就製造業來說，傳統的配銷系統是在使工廠的貨品轉移到消費者的手中。就觀光業來說，配銷通路的目地是在方便顧客前往飯店、餐廳以及景點享用其設施與服務。

中間商的功能

行銷通路是由介於供應商與消費者的仲介機構或個人所組成。通路成員的主要功能在於提供時間和地點的效用，也就是經由仲介機構

可以使產品或服務，在適當的時間和地點提供給消費者。

就一般直覺來說，供應商可以採取直接行銷（亦稱直效行銷）（direct marketing）的方法，不透過中間商而直接將產品銷售給最終顧客，以省去中間商的酬勞。但是，幾乎所有觀光產業的供應商都願意把大部分的銷售功能交給中間商來執行，必然是運用中間商可以達成某些功能。因為觀光業所提供的產品具有易滅性，加上競爭產品的種類繁多，使得銷售通路的多樣化發展已經成為一種趨勢。

中間商的功能就像是開放對外預約的窗口，方便消費者購買產品，也為業者擴展銷售機會。中間商所扮演的功能可大致包括下列幾項：

提供組合效用

透過中間商的採用，將可創造產品的組合效用。例如，旅行業者將航空公司的機票、旅館的房間、餐廳的美食、遊樂景點的門票等原料，加以包裝組合成為套裝旅遊產品，提供消費者選擇。

擴展旅遊供應商的銷售網路

任何企業的產品或服務都無法遍及各地，因此經由中間商的服務方式與管道，將能拓展旅遊供應商的銷售網路，並且便利各地的消費者。

資金融通與分散風險

行銷通路扮演中間銷售的角色，供應商可以相對減少配銷方面的投資，多餘的資金可以挪作他圖之用，對於資金的運用將更為有效。此外，完成通路工作所帶來的風險也可避免。

提供專業化的服務

中間商憑藉其銷售經驗、專業能力、以及與市場的接觸面，來提

供旅遊供應商的相關資訊，可使產品更容易接近目標市場。消費者也會要求中間商提供適當的專業諮詢及建議，以方便其選擇。

通路類型

行銷通路的類型可以依照階層數來加以區分。每一個中間商都分擔了某些通路的工作，凡是使產品更接近最終消費者的中間商都構成一個通路階層，我們根據仲介階層的數目來決定通路的長度。

零階通路

零階通路又稱為直接通路，也就是旅遊供應商直接把產品賣給消費者。例如，消費者直接到旅館登記住宿或直接找航空公司訂票，沒有透過中間商居間銷售者稱之。

圖8-1 零階通路

一階通路

旅遊供應商透過一個中間機構把產品賣給消費者，稱為一階通路。例如，消費者欲前往國外從事商務旅行，透過某家旅行社買到機票，也訂到旅館房間。此時，這家旅行社就是扮演居間銷售的角色。

圖8-2 一階通路

二階通路

旅遊供應商透過躉售商把產品賣給零售商，再轉賣給消費者，稱為二階通路。例如，航空公司透過票務中心把機位賣給一般旅行社，再轉賣給消費者。換句話說，消費者向一般旅行社訂票，旅行社則轉向航空公司票務代理的票務中心訂票。

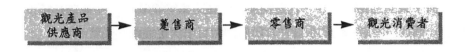

圖8-3　二階通路

三階通路

三階通路是指通路階層中有三個行銷仲介單位。例如，航空公司透過票務中心把機票賣給躉售旅行社作為套裝旅遊產品之原料，組合好的套裝產品再交由零售旅行社轉賣給消費者。

更高層的行銷通路雖然存在，但實際上較不常見。因為由供應商的觀點來看，隨著通路階層數目的增加，為加強對通路成員的控制能力，必須支付更高的成本。

觀光產業之通路組織

如果就整個觀光產業來說，旅遊產品的供應商泛指旅館業、餐飲業、運輸業、租車業、遊憩據點等相關行業，這些行業主要是在提供遊客前往目的地所需的運輸工具，以及在旅遊地區所需的一切服務。旅遊供應商可以不經由仲介業者（旅行業）的轉介，而自行承擔有關訂位、訂房、訂餐的相關服務，這種銷售方式方式，稱為直接通路的

銷售。大部分的旅遊供應商都會將訂房、訂位或推廣的相關項目委由一家或多家仲介業者來推動執行，此種銷售方式就是間接通路，而這些仲介機構大多為旅行業者。

　　觀光產業的通路系統是指經由供應商所規劃安排的特定通路，包括直接通路與間接通路。如圖8-4所示，大部分的產品供應商都會運用一個以上的通路來進行銷售。例如，航空公司經常透過主要薹售旅行社（key agency）來協助售票，薹售旅行社將取得的機票用來包裝旅遊產品。大部分的旅客也透過旅行業者直接訂位與開票，當然航空公司也提供個別旅客的服務。以觀光旅館來說，房間的銷售可以透過旅行社、連鎖訂房系統等方式來處理。

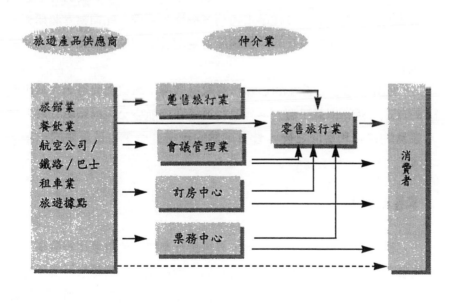

直接通路　------▶

間接通路　——▶

圖8-4 觀光產業之通路系統

觀光產業通路系統的主要成員仍以旅行業為主，就通路的觀點來說，可區分為躉售旅行業與零售旅行業。針對旅遊仲介業之種類，說明如下：

躉售旅行業

躉售旅行業又稱為批發旅行業，是指從事團體套裝旅遊之設計與包裝，並提供大量出團的旅遊業者。此類旅行業把取自於航空公司或旅館的機位與房間，用來包裝旅遊產品，之後再提供給下游的零售旅行業來協助銷售，或直接賣給一般顧客。

躉售旅行業是屬於規模較大的旅行業，業者通常需要隨時掌握旅遊趨勢，並有專業人員從事市場調查與產品開發。此類業者必須與下游的零售業者保持良好的業務關係，定期提供同業業務交流、協助諮詢的服務。

通常套裝旅遊產品的邊際利潤較為微薄，所以需要透過大量出團的方式來達到損益平衡，另外旅行業者在向航空公司或旅館訂得一定數量的機位和房間之後，會有定額的後退佣金，也是重要的一項收入。

零售旅行業

就旅行業的經營型態來說，零售旅行業所佔的數量比率最高，其主要收入來源是上游供應商與躉售旅行業的佣金。零售旅行業所經營的業務內容除了代辦機票、船票、鐵公路車票、訂房或代辦簽證等項目之外，通常也受理安排團體或個人的旅遊行程。某些企業與特定的旅行業者簽訂協議，由該旅行業者負責企業員工的相關旅遊活動。

旅館的銷售業務也非常依賴旅行業者，尤其是對於目標客源為團體旅客的業者。旅館不但會將經營項目、價格與促銷計畫等各種資訊

圖8-5 旅行社為旅遊供應商重要通路
資料來源：鳳凰旅遊、旅報

提供給旅行業者,並讓旅行業以最為方便容易的方式來預約訂房。航空公司所發展出來的電腦訂位系統(例如,ABACUS),除了提供旅行社訂票之外,也可提供旅館訂房。但大部分的旅行業者仍然透過訂房中心來向旅館訂房。

會議管理業

會議管理業主要在為一般企業、團體、非營利組織、教育機構與政府部門等設計、安排並規劃會議場地、議程等相關服務事宜,包括:純會議性質以及結合會議與旅遊之型態。

由於全球經貿、政治、社會、體育、文化、人文、民族等國際交流頻繁,參與會議的人數愈來愈眾多,使得會議規劃成為專業性的行業,並且極具發展潛力。許多大型會議的舉辦會把旅遊活動的安排結合在一起,因此也吸引一些旅遊供應商針對他們發展出特定的行銷計畫,並在相關的雜誌上刊登廣告。

訂房中心

旅館訂房中心是為國內的團體或個人代訂世界各國旅館房間的服務中心,通常是旅行社的組織型態。該業者通常以簽定合約之方式取得各地旅館之優惠價格,再將其旅館房間轉售給國內旅客,消費者完成訂房手續並付款之後,持「住宿券」(hotel voucher)依照時間自行前往住宿消費。此訂房中心為商務旅客與自助旅行者提供了便捷的服務。

票務中心

票務中心是指承銷各航空中心之機票批售為主要業務者,通常也

圖8-6 電腦訂位系統為觀光產業的重要通路
資料來源：Abacus

是屬於旅行社的組織型態。該中心通常與各航空公司訂立契約，以大量訂位或賺取佣金等方式，將機票轉售於一般旅行業或個別旅客。

　　除了仲介組織之外，電腦訂位系統與網際網路亦為常見的行銷媒介，說明如下：

電腦訂位系統

　　電腦訂位系統（computer reservation system, CRS）最早是由航空公司聯合發展出來，提供旅行社與航空公司的連線作業方式，例如，亞洲地區的Abacus系統、歐洲地區常見的Amadeus系統。目前的訂位系統已能提供飯店、租車以及各種旅遊產品的資訊，美國有96%的旅行社都已連結電腦訂位系統，我國亦有75%的旅行社取得電腦訂位系

統的連線作業。

網際網路

隨著科技的發展，網際網路已經成為有效的配銷通路。網路的優點是從不打烊，一天24小時，一週七天，可以環抱全世界。由於網路的無遠弗屆使得產品供應商與消費者的關係更為直接，並對觀光產業造成很大的衝擊。

旅行業者不但利用網站提供旅遊產品的資訊，更利用電子郵件（E-mail）來提供各項諮詢服務，消費者也可以在網站上直接訂票或報名參團。大型觀光旅館除了提供產品資訊外，也讓消費者可直接在網路上從事訂房；有些旅館更提供虛擬實境（virtual reality）的瀏覽方式讓消費者觀看旅館的設備及房間。航空公司除了在網站上面提供航線及航班起降資訊之外，也提供所謂的「電子機票」，也就是說，消費者可以在網路上訂位，然後在搭機當天直接前往機場取票。餐廳業者也在網站上提供各式菜單及照片，顧客上網可以選擇外帶或外送。

網站不只提供產品資訊，也提供促銷資訊。許多業者並在網站成立會員制的顧客服務站，隨時將促銷資訊透過電子郵件傳送給消費者。隨著網路行銷與電子商務的盛行，將對整個觀光產業的行銷環境造成極大的影響。

行銷通路之整合

傳統的行銷通路是由獨立的供應商及中間商所組成。每一個通路成員都有自己的目標和策略，追求自身利潤的極大化。各通路成員彼此之間常缺乏協調，甚至發生利益衝突，而影響整個通路績效。為了

改善這種缺失，將通路結構作適當的整合乃有其必要。

　　通路整合（channel integration）是指通路成員中的供應商或中間商，出現領導者把通路成員給組織起來，並且由領導者來設定通路政策，協調行銷組合策略，並對通路成員的績效加以嚴懲和控制。例如，麥當勞對其銷售的許多產品而言，皆是有權管理整個通路的通路領袖。通路中的各個成員可以在通路領袖的管理下，進行通路整合。整合之目的是在提高通路成員間的協調，並獲得穩定的供應來源、降低成本、提高服務品質、提高銷售額等各種利益。

垂直行銷通路系統

　　垂直行銷系統（vertical marketing system, VMS）是將供應商、中間商各階層的成員整合為一體，以追求通路內各成員的協調與合作。通路的成員有的同屬一個公司，有的是特許專售權（franchise）的關係。一個通路成員擁有另一通路成員的所有權或授權，因而有足夠的力量使其他成員與之合作。垂直行銷系統大都由供應商來掌控或主導，也可能是中間商。通路的掌控者將各層通路的作業加以整合，以提高作業的協調性。垂直行銷系統的特點是專業管理、集中規劃，透過精心設計可以使營運上較為經濟性，並擴大對市場的影響。垂直行銷通路系統一般可分成所有權式、管理式及契約式三種。

所有權式通路系統

　　所有權式通路系統（corporate VMS）是一家公司擁有通路中每一個成員的全部或部分所有權，因此這家公司對整個通路的產銷決策可有最大的控制權。不管是向前或向後都可以達成垂直整合的目的。例如，全美國規模最大而且垂直整合程度最高的觀光產業集團Carlson公司，旗下的關係企業包括：Radisson旅館企業、TGI星期五連鎖餐廳、四家旅行社及專執獎勵旅遊的公司。就產業上、下游的角度來說，

Carlson集團不但是一家供應商（旅館及餐廳），而且也具有旅遊仲介者的功能（旅行社、獎勵旅遊）。國內的復興航空公司成立國盛旅行社來經營票務代理，也是一種所有權式通路系統的例子。

管理式通路系統

管理式的通路系統（administered VMS）是由通路中某一個規模較大，管理上有較完善制度的成員，以通路領導者的角色來達成通路的整合效果。例如，某家專營票務代理的旅行社負責某外籍航空公司大部分的機位銷售，此時這家旅行社對於航空公司的機位票價、推廣策略都有很大的影響力，也因為彼此互相依賴而成為管理式的通路系統。

契約式通路系統

契約式通路系統（contracted VMS）是指不同通路階層的獨立公司，透過契約的訂定來整合產銷決策，其中特許加盟（franchising）是最常見的一種垂直行銷系統。被特許者（franchisee）通常可使用特許者（franchisor）的商標，也可以從特許者那裡獲得許多行銷、管理和技術方面的服務，但也要支付一筆費用給特許者。

特許加盟已經廣泛地使用於旅館業及餐廳業。例如，力霸皇冠大飯店加盟Holiday Inn的連鎖系統，由母公司來負責整體的行銷通路，加盟的飯店可以利用母公司旗下的連鎖訂房系統來進行銷售。另外，許多速食業，例如，麥當勞、漢堡王等也都屬於加盟型態的連鎖企業，在與母公司簽訂合約的方式下，由獨立的營運者擁有經營權。

水平行銷通路系統

水平行銷通路系統（horizontal channel integration）是把屬於同一通路階層的兩家或兩家以上的通路成員，結合成為一個聯盟（alliance）

來共同開拓行銷機會。例如，時下許多旅行社以同業和團的方式來招攬旅客出國，並成立所謂的「出團中心」，以利潤中心的方式來經營。航空公司之間的結盟，提供了跨足其他旅客市場的機會與通路。

水平行銷通路系統可以在廣告、行銷研究、上游採購等各方面得到經濟規模。但也有下列的限制：（1）參與的機構過多，將產生協調和控制上的困難；（2）協調上會降低彈性；（3）整個作業規模擴大，市場顯現高度異質化，將使得規劃和研究的工作增加。

行銷通路決策

觀光業者為了能夠有效地行銷其產品及服務，故須做好有關的通路決策。供應商的通路決策包括：通路的選擇、分配強度、通路的評估以及通路的管理。

觀光通路的選擇

行銷通路的選擇將影響到企業的獲利程度，觀光供應商在選擇通路時，通常要考慮下列幾項因素：

顧客的偏好

通路的主要目的是讓顧客很容易地接觸到公司所提供的產品，因此在其他因素的限制範圍內，應設法選擇顧客最偏愛或者是符合其購買習慣的通路。例如，有愈來愈多的消費者習慣上網尋找旅遊資訊，所以觀光業者也積極地在網路上建構網站，以滿足消費者的需求。

地理因素

顧客所在的地點是一項重要的考量因素。例如，某觀光飯店的目

標市場鎖定在日本來華的觀光客，因此在尋找旅行社通路時，就需要選擇專門接待日本來華的旅行社作為通路的考慮對象。另外，如果顧客規模小而且分散各地，利用直接行銷就不切實際；但如顧客規模大且地區集中，直接行銷就可能較為適合。

市場規模

從事直接銷售需要較多的人事、租金、設備等費用投資，而利用代理商所需要的投資就少得很多。因此，如果市場規模較小，就適合利用代理商。許多外籍航空公司剛開始進入國內市場時，都會委託國內的旅行社來專門代理機位銷售，但是當市場規模拓展到相當程度之後，航空公司就會收回代理權，而在國內設置分支機構。

產品因素

如果產品的數量較大而價格較低，則通常會透過多元而完整的配銷網路來進行銷售。例如，大眾化的套裝旅遊產品，通常會尋求各種通路來達成一定數量的出團目標。相反地，個人化的商務旅遊產品，則較常採用直接銷售的方式。另外，產品所要的形象和顧客的實際知覺會影響通路的選擇。如果將形象好的產品交由形象差的中間商來銷售，自然會危害到產品的市場定位。

中間商的特性

不同型式的中間商在執行各項通路功能上有其優缺點。例如，同時代理多家供應商的中間商，因為成本可以由這些供應商來分攤，因此成本較低，但是他們對個別供應商的服務或認同程度較低；相反的，供應商的獨家代理商和供應商之間休戚與共，較能認同並配合供應商，但其要求的利潤通常也較高。

企業行銷目標

供應商的行銷目標對通路的選擇會有很大的影響。一家尋求以提供優越服務來建立長期顧客忠誠度的公司和一家以低價來追求市場佔有率的公司，它們就可能不會選擇相同的通路系統。

企業資源

不同的通路需要不同的企業資源。如果採用直接銷售的方式，自然需要較多的投資，但是如果企業擁有較多的資源，就可以有較多的通路選擇。

通路分配強度

分配強度是指在各通路階層中，中間商的數目。供應商在選擇通路時，必須考慮分配強度的水準，也就是要找多少家中間商。一般來說，有獨家分配（exclusive distribution）、選擇性分配（selective distribution）和密集式分配（intensive distribution）三種策略可資運用。

獨家分配

供應商刻意限制中間商的使用數目。獨家代理是最極端的狀況，也就是只授權某一中間商享有獨家經銷的權力。例如，某外籍航空公司在國內選擇一家旅行社獨家代理機票的販售，其他旅行社或消費者欲購買機票即需向這家代理旅行社購買。供應商利用獨家代理的方式，希望在銷售方面對中間商擁有更多的控制權，而中間商也會較為積極，從而產生較好的銷售效果。

選擇性分配

選擇性分配是選擇一家以上的中間商來經銷產品，但其數目比所

有願意經銷此產品的中間商數目爲少。例如，某些航空公司在選擇旅行社爲主要通路時，會以該旅行社招攬到的出團人數爲考慮因素，來選擇主要的代理商。選擇性分配可使供應商獲得比密集式分配還要多的控制權，同時與中間商建立良好關係，能以較低的成本涵蓋較獨家分配還要廣的市場範圍。

密集式分配

密集式分配是盡可能把通路放在所有可能的銷售據點，採用此策略的主要目的是希望能接觸更多的消費者。由於觀光產品無法儲存，因此業者經常面臨如何在產品消失前將產品賣出去的問題。許多大量出團的躉售旅行業者在選擇銷售通路時，會以全省各地的零售旅行業爲其通路成員。多樣而密集式的行銷通路可以接觸不同的市場區隔，已經成爲業者普遍認同的策略。

觀光通路的評估

如果觀光企業已經找到能達成目標的通路方案，接下來應該就各通路方案中，選出最能符合長期目標的通路，這就是觀光通路的評估。評估時可以就經濟性、控制性和適應性三個標準來進行評估。

經濟性

每一個通路方案都會有不同的銷售業績和成本，所以經濟性就是要考量這二項因素。銷售業績的好壞代表通路銷售能力的高低，業績愈好表示愈能帶給公司較好的利潤。通路所需的成本通常包括行銷的費用及達成銷售所需的佣金，成本愈高表示獲利能力相對減少。因此，評估通路方案是否可行，就是要以銷售業績和成本作爲考量基礎。

控制性

因為每個通路可能都是獨立的企業,最關心的是自己的最大利益,所以對於委託者所提供的技術細節、推廣資訊,甚至是產品的理念,可能都不太會在意。因此,對上游的供應商來說,控制力的大小是衡量通路能否配合的重要考慮因素。

適應性

委託者與代理商之間具有某種程度的承諾,通常會透過合約的簽訂來規範雙方的權利和義務。在承諾期間,即使委託者發現更有效的通路方案,也不能任意取消這代理商的銷售權;也就是說,委託者沒有充分的彈性來因應環境的轉變。因此,如果通路方案涉及較長時間的承諾時,就必須要審慎考量,除非通路在經濟及控制方面具有相當優越的條件,否則不宜輕易建立長久合約的承諾。

觀光通路的管理

當公司決定了行銷通路結構後,即需對通路成員予以有效地管理。基本上,通路成員的管理包括:激勵通路成員、處理通路衝突以及評估通路績效。

激勵通路成員

公司針對中間商必須給予適當的激勵,才能提高中間商對公司的向心力以及銷售意願。一般而言,激勵中間商的作法通常採用賞罰兼施的策略。在正面激勵的作法上,通常包括:銷售折扣、促銷獎金、贈品、銷售競賽、廣告津貼、業務指導、教育訓練等。而在懲罰方面的手段上,則包括:威脅降低折扣、終止關係契約等。

處理通路衝突

通路成員間往往會因某些因素，或多或少會產生一些衝突。導致衝突的因素包括：角色差異、溝通不良、目標不一、認知差異等。衝突的種類則包括：垂直通路衝突與水平通路衝突。前者係指在同一通路體系內，不同階層間的利益衝突；後者則是指在同一階層中，各成員間的衝突。

某種程度的通路衝突有時會形成良性的競爭，讓通路成員更加賣力，有助於提昇整個通路績效。例如，有些Pizza Inn 的特許店抱怨Pizza Inn 的部分特許店用料成分不實，服務態度不佳，破壞了顧客對Pizza Inn的整體形象。但通路衝突過大有可能會造成力量的抵銷，降低通路的整體績效。爲了避免通路衝突所造成的不利影響，對通路衝突必須予以管理。平時應建立良好關係，明確訂出雙方的權力和義務，以雙方互利爲合作的基礎。

評估通路績效

公司必須定期或不定期地評估中間商的績效，以作爲修正中間商和提供協助的參考。通路績效的評估標準通常包括：銷售配額的達成率、對供應商推廣方案的配合度、付款情形及顧客反應等。對於評估結果優異的中間商，應予以表揚和獎勵；但對於評估結果不良的中間商，應設法瞭解其原因，提供必要的協助和訓練，但必要時可考慮撤換或終止合約關係。

行銷專題 8-1
航空公司的通路現況

··

　　航空公司在台灣市場的銷售通路，大致可分為：旅行社與直接銷售二種。其中以旅行社通路為大宗。在政府開放天空政策下，市場供給面增加使得彼此之間的競爭壓力加大，航空公司也較以往投入更多的人員宣傳費用。茲將航空公司的各種通路關係分述如下：

旅行社

總代理（general sales agent, GSA）

　　總代理商充分代表航空公司，成為一固定區域的最上游產品供應商，並絕對掌握票源基礎。但以現實面來說，總代理為航空公司針對某一區域的市場試金石，可為產品的行銷鋪路。例如，巴西航空的總代理為中大旅行社，阿根廷航空與西班牙航空的總代理為金界旅行社等。

票務代理（ticket sales agent, TSA）

　　指航空公司在機票銷售上的一般代理商。通常與航空公司或總代理維持票務代理的關係，並可能同時代理多家航空公司的機票銷售業務。例如，泰星、世國、中外、伯爵等旅行社。

協力廠商

1.躉售商（wholesaler）

　　指旅遊市場的大盤商。一般為綜合旅行社，也有少部分為甲種

旅行社。由於旅遊團體的出團量大，往往可自航空公司取得較低之價格與機位的優先分配，但也身負淡季為航空公司消化多餘機位的任務。

2.零售商（sales agent）

指旅遊市場的直接銷售商。一般為甲種旅行社，由於多為自有客源並自組團體，對機位的需求不如躉售商，也可接受較高的價格。

直接通路

業務部

各航空公司的分公司或總代理商都設置有銷售部門。業務人員代表航空公司，直接與協力廠商溝通聯繫，並在公司政策及權限內的考量下，滿足協力廠商需求。此外，業務員業必須隨時掌握市場變化，以提供航空公司決策時之參考。

客服部門

航空公司內設置專一的部門，功能為直接接觸消費者或各大公司機關行號，進行直接銷售與服務。例如，中華航空的直接客戶服務部，長榮航空的旅遊服務中心等。

網路銷售

1.電腦訂位系統

透過電腦訂位系統，旅行社可以直接掌握航空公司的機位銷售狀況，並可進一步作為票價計算、行程設計、艙等選擇與各種資訊

的查詢，以方便機位的銷售。

2.專屬網站

航空公司已都構建網站，利用網際網路來進行各種促銷活動，希望藉由網路的傳播力量，達到宣傳與銷售的目標。隨著電子商務的盛行，許多交易行為已經透過網路來進行。

行銷專題 8-2
旅行業的連鎖經營型態

連鎖制度	直營連鎖	加盟連鎖	特約經銷商
所有權	*非由契約結合而成，連鎖店屬總部所有 *以總公司的分公司名義登記	*由契約結合而成，連鎖店之所有權不完全屬於總部 *需另設公司執照	*所有權屬連鎖店主
經營成本	經營成本最高，投資店內所有裝潢、設備	經營成本次高，投資店內部分裝潢、設備	經營成本最低，不投資店內裝潢及設備
利益、費用分配	分享連鎖店利潤，並分擔其費用	按比例分享連鎖店利潤，分擔其部分營業費用	不分享連鎖店利潤，不分擔其費用
權利金	不收連鎖店權利金	不收連鎖店權利金，但有部分業者收取一定數額的保證金	不收連鎖店權利金，但收取部分教育訓練及廣告印刷品製作成本
對連鎖店之要求	對連鎖店主之素質要求非常嚴格	對連鎖店主之素質要求嚴格	對連鎖店主之素質要求較難
擴張速度	連鎖店數成長緩慢	連鎖店數成長較快	連鎖店數成長最快
企業形象	企業形象最易維持一致	企業形象易維持一致	企業形象難維持一致
經營控制	完全參與連鎖店之經營	控制連鎖店之經營	輔導連鎖店之經營
成立主因	*躉售旅行業為了控制行銷通路及獲取經營績效及	*躉售旅行業為了控制行銷通路，因而整合零售旅	*躉售旅行業為爭取最大市場佔有率、大量銷售、

	規模利益	行業擴增店數	降低成本
	*躉售旅行業為建立區域性的行銷通路控制中心	*躉售旅行業為解決人力問題（包括人事費用、人員招募等）。	*躉售旅行業為取得更多銷售通路
產品採購	*只限銷售母公司之旅遊產品 *如有母公司無法提供的旅遊產品，則可報備向他家採購	*部分業者只限銷售母公司之旅遊產品 *如有母公司無法提供的旅遊產品，則可報備向他家採購 *部分業者對旅遊產品的銷售來源不加以限制	*以銷售母公司所提供的旅遊產品為主 *大部分業者對旅遊產品的銷售來源無法加以限制

資料來源：黃榮鵬（1993），我國旅行業連鎖經營可行性之研究，中國文化大學觀光研究所碩士論文。

1.行銷通路（marketing channel）
2.直接通路（direct channel）
3.間接通路（indirect marketing）
4.通路整合（channel integration）
5.垂直行銷系統（vertical marketing system, VMS）
6.所有權式通路系統（corporate VMS）
7.管理式的通路系統（administered VMS）
8.契約式通路系統（contracted VMS）
9.水平行銷通路系統（horizontal channel integration）
10.獨家分配（exclusive distribution）
11.選擇性分配（selective distribution）
12.密集式分配（intensive distribution）

思考問題

1.通路的階數是愈多愈好還是愈少愈好？如何取捨與考慮呢？
2.試比較垂直通路系統與傳統行銷通路有何不同？
3.您是一家躉售旅行社的老闆，請問您該如何來選擇通路？
4.試述獨家分配、選擇性分配和密集式分配對觀光供應商的影響。
5.試述網路行銷通路的特性，請問它對觀光產業造成何種影響？

9. 觀光溝通與推廣組合

學習目標

1. 說明溝通的意義與溝通的過程

2. 分析達成有效溝通的步驟

3. 說明觀光推廣預算的編列方法

4. 探討觀光推廣組合的構成要素

5. 分析影響推廣組合的因素

行銷不只是研發新的產品、訂定價格和選擇合適的通路，還需要與顧客做有效的溝通。企業制訂整體的行銷溝通方案稱為「推廣組合」。推廣組合包括：廣告、人員銷售、促銷和公共關係等工具的組合。同時，溝通並不侷限於這些推廣組合，產品本身、價格、服務人員的態度、通路等都與消費者有一定程度的溝通效果。

本章針對推廣組合的四種工具進行概略性的介紹，第十章將專章討論廣告與促銷，第十一章則討論公共關係與人員銷售。

溝通的過程

觀光行銷所要求的不只是提供良好的產品及服務，訂定吸引人的價格，使消費者容易地接觸該產品而已，現代的企業還必須與現有或潛在的顧客進行溝通。為了達到溝通的目的，企業可以委託廣告代理商製作廣告，或是訓練友善、專業並具說服力的銷售人員。企業所在意的不只是溝通問題，而是要以多少經費及用甚麼方式來做有效的溝通。

觀光企業所面臨的是一個複雜而且多元化的行銷溝通系統。溝通存在於公司與中間商及消費者之間，溝通存在於中間商與消費者及社會大眾之間，溝通更存在於消費者彼此之間與社會大眾之間。而每個群體之間又存在著溝通和回饋的互動行為。

我們以圖9-1來說明這個複雜的溝通系統，旅遊供應商運用它的溝通方式（例如，廣告、促銷等）與旅遊仲介商、消費者及社會大眾進行溝通；旅遊仲介商為了能順利銷售產品，也訂出一套溝通方式以便快速地接觸到消費大眾；而消費者彼此之間或與其他大眾之間則透過口耳傳播來進行溝通；同時各群體也都提供溝通與回饋給其他的群體。

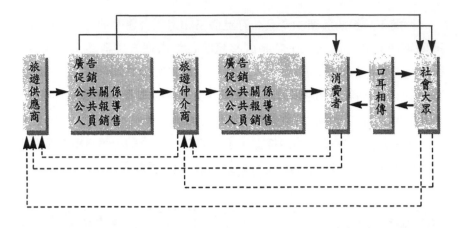

圖9-1 觀光行銷溝通系統

圖9-2 溝通過程之基本要素

行銷人員必須知道如何作有效的溝通，讓訊息透過傳達者與接受者的交互作用，而產生令人滿意的效果。溝通系統的運作方式，包括以下九項基本要素，如圖9-2所示。其中最重要的是發訊者及收訊者，兩項主要的工具是訊息和媒體，其他四項要素是編碼、解碼、反應及回饋，最後一項是系統中無法預期的干擾因素。

發訊者

意指發出訊息的組織（例如，旅館、航空公司、餐廳、旅行社等）或人員，也就是行銷溝通者。訊息的來源包括有二種，一種是「商業來源」，也就是透過企業的規劃設計，以任何推廣的方式來傳達的。例如，廣告與人員銷售都是常見的商業來源，廣告利用報紙、雜誌、廣播、電視等媒體傳遞訊息，銷售人員以聲音和行動來傳遞訊息。另外一種訊息來源是「社交來源」，也就是透過親朋好友及意見領袖等，以口耳相傳的方式來傳達的。

編碼

編碼是訊息來源把要發出的訊息轉換成一連串符號的過程。行銷人員通常會利用各種資源把一些思想或理念，轉換成文字、圖案、顏色、聲音、動作或是肢體語言，這種過程稱為編碼。例如，廣告商利用簡潔文字和電視卡通的方式來表達一種思想或概念。

訊息

訊息是發訊者想要傳達給收訊者，並希望收訊者能瞭解的各種標語或符號。例如，溫蒂漢堡所慣用的傳統標語「牛肉在那裡？」（Where is the beef？），所要傳達的訊息便是「溫蒂漢堡所使用的是百

分之百新鮮而非冷凍的牛肉」。麥當勞的廣告喜歡把餐廳的形象塑造成一個充滿歡樂的地方，所要傳達的訊息便是「歡樂、溫暖和親切」。

媒體

是指將訊息從發訊者傳達給收訊者所經的通路。經常是消費者接觸或使用的大眾傳播媒體，包括：電台、電視、報紙、雜誌等商業媒體。另外，也可能是經由銷售人員、或是親朋好友、同儕團體等，以人員溝通的方式來進行接觸。

解碼

指收訊者在收到訊息之後，將訊息解讀所得到的概念和意義。當您聽到或看到某則廣告，您可能會把這則廣告所傳達的訊息，依個人所理解的程度來進行解釋。編碼和解碼常造成溝通過程上的困難，發訊者和收訊者對文字或符號的意義可能因彼此的經驗和態度不同而有不同的詮釋，這是行銷人員應該要特別注意的。

收訊者

接受由他方傳遞訊息資料的訊息接受者。收訊者是指聽到或注意觀察訊息來源的人，而且有可能把訊息傳遞給他人。

反應

收訊者在接收到訊息之後，對訊息所產生的行為反應。例如，某人看到電視的「凱撒假期」廣告，就打電話到旅行社去詢問。任何形式的商業溝通都是為了要影響顧客的購買行為。

回饋

收訊者在接獲訊息之後，會將部分反應傳回給發訊者以形成回饋。發訊者可以經由回饋通路來獲悉消費大眾對訊息的反應情形。尤其是推廣活動對消費大眾的影響，通常必須透過意見調查或顧客回應的方式，來瞭解推廣活動的效果。

干擾

干擾亦稱噪音，是指溝通過程中非預期的情境因素，導致接受者接收到不同於原來所欲表達之訊息，而降低溝通效果。例如，電視的收視品質不良、廣告播出時的交談等都是干擾因素。事實上，目標視聽眾可能無法得到發訊者想要傳遞給他們的訊息，原因是：（1）選擇性注意：消費者不會注意到所有的刺激；（2）選擇性扭曲：消費者會依照自己的意思來詮釋訊息；（3）選擇性記憶，消費者只會記住所接觸到訊息的一小部分。

有效溝通的步驟

為達成有效的溝通，行銷人員應先確認目標視聽眾是誰，然後決定溝通的目標、設計訊息和選擇溝通的管道，最後還要評估溝通的效果（如圖9-3所示）。

確認目標視聽眾

行銷人員首先要確認的是公司產品的目標視聽眾是誰？一般來說，溝通的對象有可能是目前的使用者或潛在的使用者，也可能是購

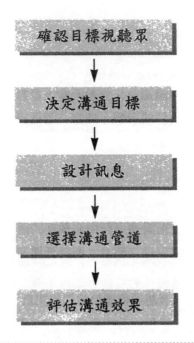

圖9-3 有效溝通的步驟

買的決策者或影響者。目標視聽眾決定著行銷人員要說些什麼,如何說,何時說,在何處說及對誰說等決策。

決定溝通目標

　　在確認目標視聽眾及其特性之後,行銷人員要決定的是希望得到何種反應。當然,最後的反應通常就是購買。但是購買是消費者經過冗長的決策過程下的最後結果,從需求的察覺、資訊收集、選擇方案的評估,到購買行為;行銷人員要說服的是那一個階段的消費者,並決定要向前推進到那一個階段。

設計訊息

在確認行銷人員所期望的的溝通目標之後，接下來就要設計有效的訊息。一個理想的訊息應該能夠引起視聽者的注意（attention）、感到興趣（interest）、激起欲望（desire）以及誘發行動（action）（AIDA模式）。事實上，沒有一個訊息可以將消費者，由注意階段直接導引到行動階段。但是AIDA模式對於訊息品質提出可達成的程度。

要設計一個有效的訊息，行銷人員必須決定要對目標視聽眾說些什麼？（即訊息訴求）以及如何說？（即訊息結構及訊息格式）。

訊息訴求

行銷人員必須設計一個可以吸引消費者的訊息訴求，也就是讓消費者知道為何要購買這個產品，以及購買時應該關注的重點。Kotler指出訴求有理性、感性和道德三種。

1.理性訴求

理性訴求（rational appeal）是假設消費者對產品的購買選擇是理性的，所以在廣告內容中，明白宣示該產品或服務能使消費者獲得的利益。對於認知風險性高、涉入程度也高的產品，消費者購買時會較為謹慎，也常會多方收集相關資訊並仔細比較。所以理性訴求的溝通方式特別適用於這類產品。

2.感性訴求

感性訴求（emotional appeal）是想要引起視聽者的情感作用，所以在廣告中所呈現的文案內容是以激發情感為主，運用抽象的概念來表達訊息的內容。例如，麥當勞打出「You deserve a break today」與「這一切都是為了您」的廣告標語，就是一種感性訴求的溝通方式。

3.道德訴求

道德訴求（moral appeal）之廣告目的在於提醒消費者什麼是正確而且應該做的，什麼是錯誤而且是應該避免的。道德訴求常被用來呼籲人們支持某些社會理念，例如，環境保護、協助弱勢團體等。

訊息結構

有效的溝通也有賴於訊息的結構。訊息結構要考慮：（1）是否提出結論；（2）單面與雙面的論點；（3）表達的順序。

溝通者可為視聽者下結論，或是讓視聽者自行作結論。有的研究指出，為視聽者下結論較有效果。但也有研究認為，讓視聽者自己提出結論的效果較大。一般來說，為視聽者下結論在下列情境時，會產生負面效果：

1. 若溝通者不被信任，視聽者可能會拒絕會影響他們的各種企圖。
2. 若論點很簡單或視聽眾很聰明，他們會對提出解釋的作法感到厭煩。
3. 若論點涉及個人隱私，視聽者可能會對溝通者的結論感到憤怒。

單面或雙面的論點是指溝通者只是單方面稱讚自己產品的優點，還是也要提及一些缺點。直覺上，單面論點的表達似乎會有較佳的效果，但答案並不明確。研究發現：

1. 視聽眾原本就傾向溝通者立場時，單面論據較為有效。視聽眾反對溝通者時，雙面論據較為有效。
2. 雙面論據對教育程度較高的視聽者較為有效。
3. 雙面的訊息對於可能接觸到反宣傳的視聽者較為有效。

表達的順序是指溝通者將最有利的論點放在最前面或最後面的問

題。在單面訊息的設計下，將最有利的論點放在前面將有助於引起視聽者的注意和興趣。

訊息格式

溝通者也必須發展出強而有力的訊息格式。例如，在平面廣告，溝通者要決定標題、文案、圖片及顏色；若是收音機的訊息溝通，溝通者要慎選字句、旁白及聲音的品質；若是經由電視或銷售人員來傳達，則還要考慮肢體語言、面部表情、手勢、服飾、姿態與髮型等。

選擇溝通管道

溝通者要選擇有效的溝通管道來傳達訊息。溝通管道一般可分成人員管道與非人員管道二種類型。

人員溝通

人員溝通是指二個人或二個人以上的直接溝通，他們可以面對面、透過電話或郵件等方式來進行溝通。人員溝通可以針對個別視聽者來設計表達的方式，並可得到回饋。

人員溝通管道可能是由觀光業者向目標市場的視聽眾進行溝通，或由具有專業知識的專家向目標視聽眾演講或說明，也可能經由鄰居、朋友、家庭成員、社團會員等管道向目標視聽眾提出建議。由於購買觀光產品的風險性偏高，一般大眾也會多方收集媒體資訊，更會尋求熟人與專家的推薦。因此口碑影響的溝通管道是非常重要的。

非人員溝通

非人員的溝通管道是不以人員接觸或互動來傳達訊息的管道，包括：媒體、氣氛及事件。媒體包括：印刷媒體（報紙、雜誌與直接郵件）、廣播媒體（收音機、電視）、電子媒體（錄音帶、錄影帶與光碟）

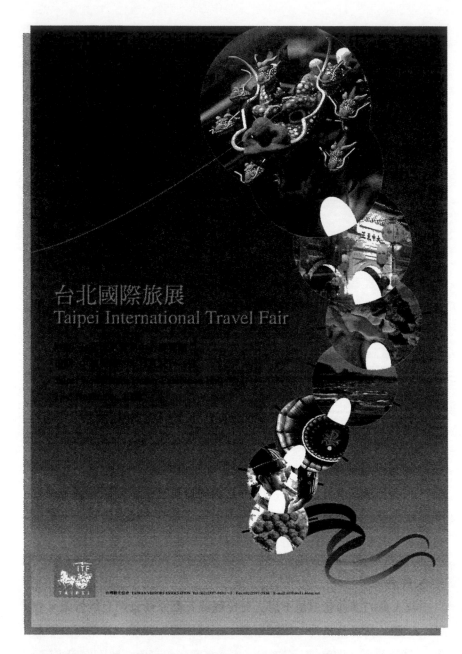

圖9-4 國際活動之舉辦儼然成為國家觀光組織的推廣工具
資料來源：台北國際旅展籌備委員會

圖9-5 美食展也成為觀光宣傳的方
式之一
資料來源：台北中華美食展籌備委員會

及展示媒體（看板、招牌與海報）。

　　氣氛是指設計的環境可以創造或強化購買者對購買產品的傾向。
例如，高級旅館中，氣派的大廳、水晶吊燈、大理石壁材、古董名畫
等都是豪華的表徵；主題餐廳中的裝潢擺飾和氣氛的營造更是餐廳特
色的表達方式。

　　事件是指為傳達特定訊息給目標視聽眾而設計的活動。例如，旅
館公關部門所安排的記者招待會、大型開幕活動；旅行業者的產品發

表會和旅遊主題的演講活動。

評估溝通效果

在實施某一推廣方案後，行銷人員必須衡量或評估對目標視聽眾的影響或效果。通常是針對目標視聽眾進行調查，詢問的項目包括下列幾項：

1.是否看過或聽過？看過或聽過幾次？
2.記得那一部分或那幾部分的訊息？
3.對這些訊息的看法或態度是正面的？還是負面的？
4.收到訊息後，對產品或公司的態度是否改變？變好或變壞？
5.收到訊息後，購買行為有否改變？

根據評估的結果，行銷人員可以瞭解推廣方案的優點和缺失，並可針對不足之處予以補強。例如，某餐廳針對消費者推出新的套餐組合菜單，推廣二個月後進行評估。發現約有80%的目標消費者仍未知道餐廳的推廣活動。這表示選擇的溝通管道出了問題，使推廣活動無法有效地接觸大部分的目標消費者。

觀光推廣預算

要花多少錢在推廣活動上是一個企業所面臨最困難的行銷決策之一。不同產業的推廣支出常有很大的差異，即使在同一產業內，不同企業的推廣費用比例也常高低有別。根據觀光局的國際觀光旅館營運調查報告指出，用在宣傳推廣的經費約佔總成本支出的2%。

推廣的目標會影響預算編列的多寡，預算太多形成資源浪費，預

算不足則無法凸顯推廣的效果。因此，如何編列合理的推廣預算是行銷人員必須要注意的。通常推廣預算的編列必須考慮到下列因素：

產品生命週期的階段

新產品在導入期階段，通常需要較多的推廣經費，來建立產品的知名度；相反地，對於已經建立品牌的產品就可以編列較少的預算。

市場佔有率

對於市場佔有率較高的產品而言，通常只需要維持適度的推廣來提醒消費者，但是對於市場佔有率較低的產品來說，如果業者為了建立品牌的市場地位，就必須投資較多的推廣預算。

競爭者的推廣支出

面對競爭者眾多而且推廣支出也多的市場，如果業者希望消費者能夠順利接觸到該公司所傳遞的訊息，就必須有較高的推廣支出來面對多重干擾的環境。

推廣頻率

需要傳達給消費者的訊息或推廣活動的次數愈多，所需花費的推廣預算勢必愈多。

產品差異

一個品牌在它的產品線上有太多相似的產品，而必須藉由大量的推廣來予以區分時，就需要較多的推廣預算。當產品與競爭者的產品

有較大差異時，也可利用各種推廣方式來傳達差異性。

決定推廣預算的方法有四種常用的方法，分別為：（1）量力而為法（affordable approach）、（2）銷售百分比法（percentage of sales approach）、（3）競爭抗齊法（competitive-parity approach）、（4）目標任務法（objective-and-task approach）。

量力而為法

此法是以公司本身的支付能力為依據來設定推廣預算。這種方法使用簡單，有多少錢可用就編多少的預算。但這種方法完全忽略推廣預算對銷售的影響，而且公司每年編列預算的多寡變動不定，將不利於公司的的長期規劃。

銷售百分比法

銷售百分比法是依據產品銷售額的某一個百分比來編列推廣預算。例如，某家旅館決定以預期銷售額的5%作為推廣預算，同時預期下一個年度的銷售額為新台幣4億元，所以下一年度的推廣預算為2000萬元。

銷售百分比法中對於預算編列的比例是參考過去的經驗或是與同業相互比較而設定。它的優點是計算簡單，而且推廣費用也能配合企業的財務結構與負擔能力。不過此法在邏輯上是仍有爭議之處，也就是銷售百分比法是以銷售為「因」，推廣為「果」；但在邏輯上，推廣應視為銷售的主「因」而不是「果」。此外，這種方法未能考慮產品生命週期、市場狀況和產品特性等因素，也是其缺點。

競爭抗齊法

競爭抗齊法主要是以應付競爭作爲推廣預算的重要考量。例如，某餐廳的競爭者編列了500萬元作爲下年度的廣告預算，於是這家餐廳也編列了類似的經費作爲廣告預算。

這種方法以競爭者的推廣支出、企業所處的市場地位和產業的平均水準作爲參考基礎，進行推廣預算的編列，較能反應市場的競爭動態。不過因爲每家企業的資源、機會、威脅、行銷目標等都不盡相同，以競爭者的預算來據以設定本身的推廣支出，也似有不妥之處。有人認爲採用競爭抗齊法，維持與同業間大致相同的推廣預算，可以避免引起推廣競爭；但在實務上，推廣預算相同，並無法保證推廣戰爭不曾發生。

目標任務法

目標任務法是根據所要達成的目標來編列推廣預算。行銷人員先要訂出企業所想要達成的目標，再決定達成目標所需完成的任務與工作內容，然後再估算達成這些任務所需花費的成本，並將各項成本累加起來，就可以得出該項推廣計畫的預算。

這種方法的編列過程較合乎邏輯，但是也較爲複雜。困難的地方是行銷人員必須瞭解推廣目標和推廣任務之間的關係。例如，某旅行社的推廣目標是希望在推廣期間內能讓80%目標市場的顧客知道公司所推出的新行程，但是要用多少的廣告量和促銷活動才能達成這個目標呢？這是個不容易回答的問題，但目標任務法可強迫行銷人員要認眞去思考這個問題。

觀光推廣組合

　　行銷溝通組合（marketing communication mix）也稱爲推廣組合（promotion mix），主要包括：廣告、促銷、人員銷售與公共關係等四種，公司如何把推廣預算分配給這四種工具，是一項重要的行銷決策。不同產業之間，分配推廣預算的方式，常有明顯的差異。即使在同一產業中，不同企業的分配方式也不盡相同。例如，目前旅行社對於套裝旅遊產品的推廣，大部分仍採業務人員銷售的方式，其次爲報紙與雜誌上的廣告；國際觀光旅館則將大部分的經費用於廣告及促銷活動。

推廣組合要素

廣告

　　廣告（advertising）是指任何由特定提供者給付酬勞代價，並以非人員的大眾媒體表達或推廣各種產品與服務。廣告是各種推廣活動中最廣受使用的一種，包括：電視、電台、雜誌、書報等都是廣告媒體。觀光產業經常投入大量的廣告來從事宣傳推廣的活動，我們經常可以在電視、報紙上看到旅遊產品的廣告，速食業，如麥當勞、肯德基等更是投入大筆的經費於廣告上面。一般廣告的優、缺點包括如下：

1.優點

　　平均單次接觸成本低：雖然廣告的費用動輒百萬元，但是因爲面對廣大的消費市場，所以每人的平均接觸成本可以相對地降低。例

如，電視廣告的費用雖極龐大，但是因有超過百萬人次的收視觀眾，因此平均每人的收視成本並不昂貴，只是仍然必須考慮目標市場消費群佔總收視觀眾群的比例。

接觸時間與地點不受限制：一般來說，業務員無法隨時隨地的跟隨著消費者進行推銷活動，但是廣告卻可在任何時間、地點融入消費者的生活時空。因此，廣告實為一種深具滲透功能的媒介。

容易創造形象：廣告是整合文字、美工、聲音、影像、動畫等創意性的設計，同時傳遞企業組織所要表達的訊息和意境，有助於創造產品定位與建立企業形象。

不會對消費者造成威脅：業務員是採用面對面的溝通方式，如果溝通方法不得要領或過度緊迫釘人，經常會使消費者倍感威脅，而產生自我防衛的心理。但廣告是一種非人員的溝通方式，因此不會對顧客造成壓迫或受監視的感覺。

可以重複傳達相同訊息：廣告企畫定案後，可在廣告媒體播放或顯現，重複傳達相同的訊息。根據研究指出，企業及產品的廣告訊息愈常出現於大眾媒體，愈容易讓閱聽大眾加深印象，並接受該產品的高品質定位，對該企業也容易產生健全組織的形象。業者重複傳遞產品的廣告訊息，將有助於提昇品牌的形象。

2.缺點

無法完成銷售：廣告的目的是在創造需求，包括增進顧客對產品的瞭解，進而改變顧客的態度，創造顧客的購買意願。但是廣告的效果無法直接促使消費者完成訂房、購票或預付訂金等的交易行為。相較於人員銷售的推廣方式，廣告在這方面的效果就沒有人員銷售來得好，特別是屬於高涉入產品的購買抉擇。

廣告訊息混雜：在媒體資訊爆炸的年代中，消費者每天接觸各式各樣的廣告訊息，但是卻僅能記得少數耳熟能詳的廣告。因為龐雜的

廣告隨時隨地以各種管道傳達給消費者,容易讓人產生混亂意象而無所適從。

顧客易忽略廣告傳達的訊息:廣告雖然可以接觸到目標市場的顧客,但卻無法保證每個顧客都會留意到廣告的內容。許多收到廣告信函的消費者,還沒打開信函就將其丟棄,多數人閱讀雜誌時總是跳過廣告部分而直接閱讀正文。由於消費者過度接受廣告滲透的影響,造成逃避廣告的反應。

無法獲得顧客立即反應:廣告的功能對於早期的購買決策能產生極佳的效果,但卻無法得到顧客立即的行動或反應,同時也難對組織產生回饋作用,進而協助業者調整廣告訊息。

廣告效果較難衡量:消費者的購買行為受到許多內、外在因素的影響,因此想要分辨廣告效果對消費者的影響並不容易。其最大的癥結是廣告是否會直接引導相費者的購買決策,或只是參考作用而已。

容易造成資源浪費:廣告訊息的傳遞是多元化的過程,不是目標市場的消費群體也會經常接觸到沒有實質意義的訊息。舉例來說,普及率高的報紙每天都有很多人閱讀,但是也有可能無法吸引到某一目標市場群體的注意。

人員銷售

人員銷售(personal selling, PS)是指業務人員和潛在消費者進行口頭溝通的銷售方式。利用面對面的溝通接觸,再佐以電話追蹤,通常可達到良好的效果。許多航空公司及旅館都有專門的業務代表直接對客戶進行拜訪銷售。旅行社也有針對一般顧客或同業的業務人員。人員銷售的優、缺點說明如下:

1.優點

可完成銷售程序:人員銷售的特色是具備完成銷售任務的功能。

在銷售的進行過程當中，銷售人員可以運用多種的溝通方式來說服顧客作成決定。

雙向溝通與立即回饋：由於業務員面對面的與顧客進行溝通，充份掌握顧客的需要與反應，透過雙向溝通來進行服務的解說，較能獲得顧客的立即回應，進而達成銷售產品的目的。同時，人員銷售的方式也可以依據顧客的反應作彈性的調整。

容易識別目標市場：一般的廣告較難掌握特定目標市場的消費者，但是一個訓練有素的銷售人員通常可以正確的辨識目標消費者，並針對顧客的需要與問題提出適當的介紹與解答。

容易獲得立即的購買行為：廣告能夠吸引消費者的注意並引發購買的意願，但是卻無法立即讓顧客採取購買行動。人員銷售的方式就比較可以讓顧客產生立即的反應，同時在推銷過程當中促成實際的購買行為。

掌握顧客興趣並延續人際關係：透過與顧客之間的溝通接觸，業務員可以掌握顧客的興趣，並瞭解顧客的真正需要。即使基於某些因素考量而無法現時完成交易，但仍有下次提供服務機會的可能。企業可經由業務員與顧客之間的互動，建立長期合作的關係。

2.缺點

接觸成本較高：個人化的銷售管道雖然可以增加顧客的購買誘因，但是基於人事費用高昂，如果銷售業績與支出費用無法平衡，或是銷售人員沒有發揮溝通的促銷效果，就會對企業造成較大的浪費。

無法有效地接觸某類型顧客：某些顧客無法抗拒廣告、促銷、宣傳報導等非個人化的滲透，但是基於時間或地點的限制，可能會拒絕推銷員的拜訪與介紹，或是反應出自我保護的行為，因此人員銷售的方式無法完全適用於各類的消費者。

促銷

　　促銷（sales promotion, SP）是指觀光業者利用短期的激勵措施，來刺激消費者的購買意願，以增加其銷售量。促銷方法可以對市場造成短期的強烈反應，但是影響效果較爲短暫，因此較無助於建立顧客對於品牌的長期偏好。有關促銷活動之優、缺點分述如下：

　　1.優點

　　刺激市場需求：因爲促銷活動是提供購買產品的誘因，所以在活動的舉辦期間內會吸引顧客前往購買，產品的購買量也會增加。許多舊有顧客也會受到刺激誘因的吸引而提前購買。所以促銷活動可以刺激目標市場的需求量。

　　產生快速回應：促銷活動是一種短期內刺激購買力的有效方法。促銷活動的舉辦通常有特定期間的限制，例如，消費折扣券通常會限制消費者在某特定期間之內兌換，抽獎活動的禮物也必須在活動截止期間內兌換。因此，促銷活動是希望在短期之內能夠吸引人潮，得到顧客快速的回應。

　　促銷時間具有彈性：業者可以在任何時間舉辦促銷活動，特別是在淡季期間更具促銷效果。觀光產品通常具有季節性，業者總會在淡季期間舉辦各種促銷專案來吸引潛在顧客。

　　2.缺點

　　著重短期利潤：促銷的主要功能是在短期之內增加產品的銷售量，但是卻也成爲其主要缺點，因爲短期遽增的銷售量並非長期利潤之象徵，尤其是促銷活動落幕之後，銷售量會回復正常或低於正常水準。

　　無助於建立品牌忠誠度：部分顧客在促銷期間的購買行爲，是導

因於促銷活動所提供的誘因，並不表示他們對該產品具有忠誠度，其實多數的企業更關心如何與顧客建立穩定的長期關係。

　　經常被濫用：促銷常會被用來解決存在已久的行銷問題，但是經常採用的結果反而會對企業造成負面影響。因為消費者面對企業經常舉辦的促銷活動，會質疑產品品質的可靠性與價格的真實性，所以企業運用促銷方法時，應該多加考慮。

公共關係與公共報導

　　公共關係（public relation）是指觀光業與其他企業或個人之間，為維持關係所從事的所有活動。公共報導（publicity）屬於公關活動之一，是指企業在出版媒體中刊登新聞，或者在廣告、電視、舞台等方面獲得有利的推薦。觀光產業經常會運用公關活動或公共報導來提高企業形象與知名度。其優、缺點分述如下：

1.優點

　　成本低廉：與其它的推廣組合比較，公共關係或公共報導的成本相當少，但是並非完全免費。要使公共關係或報導能夠發揮成效，需要投入時間與人力謹慎規劃、周詳管理才能克竟其功。

　　可信度高：公關活動或公共報導比較不會被消費者視為商業廣告，而對其視而不見。多數消費者認為公關活動的報導是出自於新聞媒體，所以在訊息的提供上較為可信。

　　具戲劇性：公關活動可以採取戲劇性的方式來詮釋產品特性或組織的功能。例如，旅館或餐廳安排戲劇性、引人注目的開幕儀式、航空公司新航線的首航儀式，都是讓企業提高形象的公關技巧。

2.缺點

不易維持安排的一貫性：因為公共關係並非行銷人員可以主導，而媒體也不一定能充分配合，所以在報導時機的控制上，無法像其它推廣方法擁有一樣的精確度。連帶地，在時間上也較難有持續而穩定性的安排。

缺乏控制性：公共報導的宣傳重點無法由企業自行掌握，報導內容可能未能詳述產品的關鍵特色與銷售理念，也可能在辭意上曲解眞象而失之偏頗。

影響推廣組合的因素

推廣組合的每項要素都有其優、缺點，那麼企業要如何來選擇推廣組合的構成要素呢？一般來說，影響推廣組合選用的考量因素，包括如下：

目標市場
不同的推廣組合運用在不同的目標市場所產生的效果也不盡相同，所以企業在選用推廣組合時要考慮目標市場的因素。例如，針對一般消費大眾的市場，餐飲業會採用較多的廣告或促銷，以及較少的人員銷售方式。旅館業要推廣它的會議設施時可能會發現，利用人員銷售的方式要比刊登廣告來得有效。

一般而言，如果產品的價格較貴，購買的風險較高，市場的規模較大而銷售者的數目較少，此時人員銷售的方式較常被採用。此外，潛在顧客所分佈的區位也會影響推廣組合的運用，如果目標市場群的分佈較為廣泛，那麼廣告的採用將是較佳的選擇。

行銷目標

企業在制定推廣組合時應該配合組織的目標。例如說,如果企業的行銷目標是希望達成知名度的提昇,那就應該規劃大眾媒體的廣告策略,如果組織的目標是希望提高短期的銷售量,那就應該採行促銷的策略。

「推」或「拉」的策略

推廣組合策略基本上有兩種,即推的策略(push strategy)和拉的策略(pull strategy)。「推」的策略是指供應商透過中間商把產品推向消費者,供應商針對中間商進行推廣活動,提供誘因給中間商,並鼓勵中間商多向消費者推銷供應商的產品。「拉」的策略是指供應商針對消費者進行推廣活動,鼓勵消費者向中間商要求購買供應商的產品。

一般來說,供應商採用「推」的或「拉」的策略,會影響推廣組合的運用。例如,針對消費者進行推廣,較常採用廣告以及贈送折價券、贈品等促銷活動。針對中間商進行推廣,則較常採用人員銷售以及獎金分紅、業績比賽等促銷活動。

購買者準備階段

針對購買者不同的準備階段,推廣工具的使用效果也會不同。在消費者的「認識」與「知曉」階段,廣告與公共關係扮演著極重要的角色。在消費者「喜歡」與「產生信賴」的階段,主要受廣告與人員銷售的影響,在接近購買決策的階段,人員銷售及促銷將是重要的影響因素。

產品生命週期階段

針對產品不同的生命週期階段,推廣工具也有不同的使用效果。在產品的導入期,廣告與公共關係是創造知名度的好工具,而促銷也

有助於消費者的提早使用。在產品的成長期，維持廣告與公共關係並增加人員銷售，將有助於產品的銷售。在產品的成熟期，產品已被廣泛知曉，促銷工具可以延長成熟期的時間，廣告則是在提醒消費者不要忘了產品的存在。到了產品的衰退期，可加強促銷活動以減緩產品的衰退速度，廣告則只是提醒作用而已。

考量競爭者

我們可以發現，相同的產業似乎會偏向採用類似的推廣組合。例如，速食業者比較偏好以電視媒體進行廣告，旅館與航空公司則喜歡運用酬賓優惠措施來吸引客源。因此業者在選擇推廣組合時，也要參考同業的採用情形，所謂「知己知彼，百戰百勝」。

考量推廣預算

推廣活動的可用預算將會影響企業推廣組合的採用。小型企業因為經費受限，所以較常採用低成本的促銷活動或公關活動；規模較大的企業則因為經費較為寬裕，所以採用媒體廣告或人員銷售的能力也較高。

行銷專題 9-1
福華飯店的推廣策略

..

飯店簡介

　　為響應政府發展國際政策，配合台北市大都會建設計畫，以建築業起業的廖欽福先生於民國七十二年創建了福華飯店。以台北市東區仁愛路與復興南路交會處的總店為據點，漸漸向外擴展。目前有台北福華、台中福華、高雄福華、翡翠灣福華、墾丁福華等多個據點。福華飯店基本上提供住宿的服務，但為順應台灣的趨勢，飯店已朝多元化的經營。主要業務包括：客房部門、餐飲部門、百貨精品、休閒服務設施等。福華飯店的推廣策略主要包括如下：

廣告

　　福華飯店由台北總公司統籌做聯合廣告，再向各飯店申請廣告費用。各飯店可由其行銷部自行決定是否做廣告。其每年的廣告費用約佔總預算支出的3-3.5%。台北、台中以及高雄福華以商業類雜誌以及工商類報紙為主要之廣告媒體；而墾丁以及翡翠灣福華則以休閒旅遊類雜誌以及報紙為主。

人員銷售

　　福華飯店的業務人員親自至各公司行號或較有生意往來的公司作推廣以及促銷，除說明飯店之營業內容外，親切的態度也能為飯店爭取到更多的顧客。

展覽促銷

　　展覽可分爲地區性、全國性或國際性等型式，其對象包括一般大眾以及專業團體。福華飯店藉由參加國際旅展、美食展等相關活動以開發潛在的客源。

網路行銷

　　網路行銷與線上訂購已成趨勢，福華飯店爲迎合此趨勢，亦設計一個資訊豐富的網站以提供消費者所需訊息。消費者不但可自網站取得產品內容，更可直接於網上訂房。

異業聯合促銷

　　爲開發客源，福華飯店會不定期與相關企業合作，例如，與航空公司、旅行社或信用卡公司聯合促銷，共同合作。

公益活動

　　爲提昇企業形象以及企業整體知名度，愈來愈多的企業開始參與公益活動，例如，舉辦活動免費招待孤兒院小朋友、參加環保活動等。

刊物

　　福華飯店每月定期出版《福華雜誌》，利用每月的期刊傳遞最新的訊息，例如，飯店之重要事件、活動、折扣、展覽、每日一菜、生活小常識等等，讓顧客可隨時掌握最新的消費資訊。此外，福華名品店每兩個月也會印製《福華名品生活月刊》，不僅提供一些飯店活動訊息，亦包括一些生活訊息。

1.推廣組合（promotion mix）

2.理性訴求（rational appeal）

3.感性訴求（emotional appeal）

4.道德訴求（moral appeal）

5.量力而為法（affordable approach）

6.銷售百分比法（percentage of sales approach）

7.競爭抗齊法（competitive-parity approach）

8.目標任務法（objective-and-task approach）

9.廣告（advertising, AD）

10.促銷（sales promotion, SP）

11.人員銷售（personal selling, PS）

12.公共關係（public relation, PR）

13.公共報導（publicity）

思考問題

1. 試述推廣（promotion）與促銷（sales promotion）有何不同？

2.推廣活動中的推廣過程中涵蓋哪些基本要素？對觀光業的經營者有何含義？

3.推廣預算的編列方式有哪些？各有哪些優、缺點？

4.試述各項推廣組合工具的優、缺點。

5.推廣策略中有推式策略與拉式策略，請比較二者的差異？

6.推廣組合工具的採用應考慮哪些因素？

10. 觀光推廣：廣告與促銷

學習目標

1. 說明廣告活動的規劃步驟

2. 探討廣告的類型與優、缺點

3. 討論促銷活動的類型

4. 探討促銷活動規劃之主要決策與步驟

廣告是將產品的訊息，由供應商利用大眾傳播媒體傳遞給目標消費群的一種行銷技巧。在所有推廣組合要素中，廣告是最具滲透性的一種工具。另在競爭激烈的行銷環境中，產品的差異性愈來愈小的狀況下，公司為吸引消費者，舉辦促銷活動是最直接、有效的手段，而促銷也是觀光產業經常採用的一種行銷技巧。本章將針對推廣組合中的廣告與促銷，作進一步的探討。

廣告決策

　　廣告是指由提供者付費給各種媒體所作的一種非人員的溝通方式。廣告對於日常生活的影響非常的廣泛，就觀光產業來說，廣告更是協助業者與消費者進行溝通的一種重要工具。廣告媒體的種類很多，包括：報紙、雜誌、電視、電台、直接信函（direct mail, DM）、戶外廣告、看板、車廂廣告以及網際網路等都是廣告可用的媒體。我們經常可以看到觀光產業的供應商、仲介商利用各式各樣的廣告媒體來達到宣傳的目的。例如，電視上許多漢堡、披薩的廣告大戰；每到旅遊旺季時，翻開報紙就可以看到整頁的旅遊廣告。

　　組織可由不同的方式來從事廣告的活動，獨立的餐廳通常由負責人或總經理來負起廣告的責任；連鎖型的餐旅業可能就委由當地的廣告公司來負責個別分店的廣告。有些公司設有廣告部門處理DM廣告，並編列預算和外面的廣告商合作，大公司通常利用外面的廣告商設計廣告活動。

　　廣告決策是指行銷人員在發展一個廣告設計方案時，必須要做的相關決策。一般而言，規劃廣告設計的步驟包括：（1）設定廣告目標；（2）編列廣告經費預算；（3）決定廣告訊息；（4）選擇廣告媒體；（5）評估廣告效果。

圖10-1 折頁廣告方式經常應用於觀光業
資料來源：春天酒店

設定廣告目標

　　發展廣告方案的第一個步驟就是要設定廣告目標。而廣告目標的設定也是要根據先前公司在目標市場、市場定位及行銷組合等方面所做成的決策。因為市場定位及行銷組合策略決定了廣告在整個行銷方案中所應執行的任務。

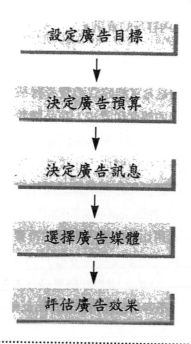

```
設定廣告目標
    ↓
決定廣告預算
    ↓
決定廣告訊息
    ↓
選擇廣告媒體
    ↓
評估廣告效果
```

圖10.2 廣告規劃的步驟

　　所謂的「廣告目標」是指在特定期間內，針對特定的視聽眾達成某特定的溝通任務。依據廣告想要達成的目的，我們可以把廣告目標分成：（1）告知性廣告（informative advertising）；（2）說服性廣告（persuasive advertising）；（3）提醒式廣告（reminder advertising）等三類。

告知性廣告

　　這類廣告經常用在產品剛上市的階段，目標是在告知產品與服務的內容以建立基本的需求。例如，當某家航空公司開闢一條新航線時，就會利用全版的廣告來告知市場這項新的服務。旅行業者也經常在報章雜誌中刊登有關旅遊產品的廣告，內容不外乎行程的出發日

期、天數、價格、行程內容等的資訊。

說服性廣告

這類型廣告的目的是希望能建立消費者對某特定品牌的偏好，或企圖改變消費者對產品的態度和認知。在品牌競爭激烈的市場中，說服性的廣告顯得特別重要，而且大部分的廣告都屬於這種類型。

有些說服性的廣告已經演變成「比較性」的廣告，也就是在相同的產品類別中，把自己產品與其他品牌透過特定的比較來塑造自身品牌的優越性。例如，漢堡王在與麥當勞的漢堡大戰中，以火烤漢堡對付油煎漢堡，成功地利用比較性廣告來協助特賣。德航曾經推出廣告「搭乘德航高人一等」，（可享受升等優惠），也是屬於比較性的廣告。在使用比較性廣告時，公司必須要能確實證明其產品較具優越性的說法，同時被比較的品牌不容易在此特性上作出反擊。

提醒式廣告

此類廣告之目的是在強化消費者對既有品牌的偏好或信念，使消費者能記住這個品牌。通常產品處於成熟期的階段，爲了使消費者想到該產品，就會使用這類型的廣告。例如，假日酒店（Holiday Inn）打出「遍佈亞太地區」的廣告標語，用來提醒消費者有機會使用到該飯店。麥當勞的廣告也是一種提醒式的廣告，因爲幾乎每個人都到過麥當勞用餐，廣告的用意只是在提醒大家前往消費。

不論是何種類型的廣告，如果要推行一個有效的廣告活動，行銷主管必須要先確認公司的產品可以達成廣告的宣稱，如果產品或服務與廣告所宣稱的不一致時，或許因爲廣告的投入而帶來了一些市場的成長，但卻有可能因此增加了大量不滿的顧客。

決定廣告預算

　　確定廣告目標後，公司接著要針對各項產品來編列預算。廣告所扮演的角色就是要提昇產品的市場需求，爲了達到銷售目標，希望以較低的成本得到較大的效益。在第九章中曾經討論過四種一般用來決定推廣預算的方法，包括：（1）量力而爲法；（2）銷售百分比法；（3）競爭抗齊法與（4）目標任務法。這些方法通常也用來決定廣告預算。

　　本書一再強調觀光產業，上游供應商與下游仲介商等相關產業之間關係密切的重要性。所有推廣活動都有可能透過彼此之間的合作來達成。所謂合作式的廣告就是指由兩家或更多家的組織來共同分擔活動的費用。例如，美國運通（American Express）公司與很多觀光產業合作，鼓勵更多人從事旅遊並以美國運通發行的信用卡來預定行程和支付費用。所以許多連鎖旅館、租車公司、航空公司刊登的廣告中，就會出現美國運通卡的標誌。許多航空公司、渡假旅館會把合作旅行社的名稱刊登在廣告的下方，有興趣的消費者就可以向旅行社詢問。

決定廣告訊息

　　在台灣，消費者每天必須承受著電視台、廣播、DM廣告、雜誌、報紙等衆多媒體所帶來的龐大廣告量。過多的廣告不但給消費者帶來很多困擾，同時也給廣告商帶來一些問題。很多觀衆會拿著遙控器不斷的轉台，廣告商在熱門節目中要花費百萬元去播放30秒的廣告，而同時段又有其他的廣告播放，使得廣告無法達到很好的效果。

　　不論廣告預算有多大，只要能引起視聽大衆的注意並引起共鳴，廣告就可以稱得算成功。因此，有創意的廣告訊息比大量的廣告更爲重要。爲了發展一個有創意的廣告，廣告訊息的規劃，可就訊息內容和訊息表現方式二個部分來探討。

訊息內容

訊息內容是發展廣告策略的核心部分，也就是企業所想要傳達的「廣告主張」。一個理想的廣告訊息應具備下列特性：

1.**強調利益**：廣告訊息的內容應該站在消費者的立場，提出消費者所關心的利益，或是消費者期望與感興趣的產品特性。例如，旅遊產品所要強調的不是到哪些景點玩，而是旅遊行程中可以享受到的各種體驗，麥當勞所推出的「超值全餐」也是強調價值性的利益。

2.**可信度**：訊息就是一種承諾，好的訊息應該要能獲得目標視聽大眾的信賴。許多廣告嘗試透過示範或邀請專家、知名人士，以現身說法的方式來表現，其目的就是希望能取得消費大眾的信賴感。

3.**獨特性**：具獨特性的廣告才能令人印象深刻。每一個廣告都應該能提出其「獨特性的銷售主張」（unique selling proposition, USP），目的是在指出該產品具有其他競爭品牌所缺乏的特色或優點。USP的發展可以是實質的產品差異，也可以是心理層面的認知差異。舉例來說，溫蒂漢堡打出「Where's the beef？」的廣告標語，就是想要突顯產品內容的比較。許多廣告從消費者的生活型態切入，將產品和消費者的情感作一連結，就是想創造出心理層面的認同。

4.**單純化**：消費者面對太多或太複雜的訊息，通常會有習慣性的排斥。廣告的訊息過多反而會讓消費者抓不住重點，甚至混淆不清，溝通的效果自然不好。因此，傳遞的訊息內容應力求簡單、清晰，使消費者能一目瞭然。

訊息表達方式

廣告訊息的影響力不僅取決於內容，同時也要考慮如何來表達。由於很少人會去注意廣告的正文內容，因此廣告的標題和圖案必須表現出銷售的主題。訊息傳遞可以運用各種表現方式呈現給消費大眾，

以下介紹幾種常見的表達方式：

　　1.生活剪影：利用消費者日常的生活片段，描述使用者購買該產品之後的使用情形。例如，Pizza Hut的電視廣告拍攝出顧客實地用餐的歡樂氣氛。

　　2.生活型態：強調該產品是專為某種生活型態的人士所設計。例如，利用影片重疊的表現方式，將航空公司商務客艙所提供的服務景象給表達出來。

　　3.幻境：結合產品或服務的用途與特色創造出如夢似幻的感覺，進而產生消費者所理想的自我形象。例如，晶華酒店推出「結婚在晶華」廣告篇，並傳達「依我倆的喜悅憧憬，合身打點出幸福盛宴！」，以引發不少待嫁女兒心的憧憬。

　　4.氣氛或形象：主要目的在喚起消費者對產品引發的聯想，例如，美麗、愛情、平靜、詳和等的感覺，以建立產品的氣氛或形象。它僅利用暗示的方式來傳達訊息，不為產品進行功能性的介紹。

　　5.音樂：運用流行音樂或自創朗朗上口的廣告歌曲來引起消費者的注意。例如，麥當勞的廣告歌曲能使消費者感受愉悅、輕鬆、活潑和體貼的感覺，結尾語—「麥當勞都是為您」，更是令人產生深刻的印象。

　　6.證言：此乃藉由某些較為可靠或深受歡迎的人物，例如，知名的運動家、影視紅人來為產品作見證。例如，影視紅人成龍先生即為香港旅遊局的代言人。

選擇廣告媒體

　　媒體是廣告主為了傳達訊息給目標視聽大眾，而使用的媒介工具。常見的廣告媒體包括：電視、電台、報紙、雜誌、直接信函等。

選擇廣告媒體的步驟包括：（1）決定廣告的接觸度、頻率和效果；
（2）選擇主要的媒體類型；（3）選擇特定的媒體工具及（4）排定媒
體的時程。

決定接觸度、頻率和效果

1.接觸度（reach）：指在某一特定期間之內，廣告傳達所遍及的
目標視聽大眾的人數比例。例如，某一媒體廣告預計將可接觸70%的
目標視聽大眾。

2.頻率（frequency）：指在某一特定期間之內，平均每一位視聽
大眾能接觸到該訊息的次數。例如，廣告主可能希望平均接受頻率為
四次。

3.媒體效果（impact）：指特定媒體對視聽大眾所展露的定性價值
（qualitative value）。例如，對需要示範的產品而言，電視的訊息效果
要比報紙的訊息效果為佳。

一般來說，廣告主希望獲得的接觸度愈廣、頻率愈多、效果愈
大，則所需的廣告預算也愈多。

選擇主要的媒體類型

不同廣告媒體的接觸度、頻率及效果等都不一樣，媒體規劃者有
必要詳加瞭解。表10-1為各種媒體的優、缺點比較。媒體規劃者在選
擇這些媒體類型時，必須考慮下列重要因素：

1.目標視聽眾的媒體習慣：廣告主應該尋找能夠有效接觸目標視聽
大眾的媒體。例如，針對旅遊仲介商的廣告，可選擇專業旅遊雜誌，
例如，《旅報》、《旅遊界》等雜誌刊登。針對一般消費大眾，則可選
擇地方性報紙、電台、直接郵寄等媒體來進行廣告。

表10-1 各類型媒體之優缺點比較

媒體	優點	缺點
報紙	具彈性；時效性高；可信度高；能涵蓋地區市場。	壽命短；廣告效果易受篇幅影響；印刷品質欠佳；轉閱的讀者不多。
電視	大眾市場涵蓋面大；單位展露成本低；具聲光效果；商品說服力強。	絕對成本高、廣告展露時間短、不易選擇收視者。
直接信函	對目標群體的選擇性高；彈性；在相同媒體內沒有廣告競爭。	單位接觸成本相對較高；「垃圾郵件」的印象。
廣播	成本相對較低；可作地區性選擇。	只有聲音；展露時間短暫；注意力低；聽眾散佈各地。
雜誌	具可信度及聲譽；廣告壽命較長；具傳閱效果；印刷品質精美。	購買廣告的前置時間長；高成本；刊登版位無法保證。
戶外廣告	彈性；可作地區性選擇；展露重複性高；成本較低；訊息競爭性低。	無法選擇目標觀眾、創造力受限。

2.產品的定位：例如，商務旅館要塑造成豪華導向的定位時，可以選擇高級的專業雜誌刊登廣告。

3.前置時間與彈性：前置時間是指「設計廣告與該廣告實際出現於媒體之間的時間間隔」。某些媒體的前置時間相當長，尤其是雜誌。某些媒體的前置時間非常短，例如，報紙。當前置時間愈短，必要時對廣告活動進行修正，使更能切合顧客需求的能力也會愈高，也就是媒體的彈性會愈高。

圖10-3 旅遊產品的廣告實例

資料來源：理想旅運社

4.成本：指廣告的總成本。電視廣告的費用很高，報紙的廣告費用就相對較低。

選擇特定的媒體工具

媒體規劃者接著要從各媒體類型中選擇最具成本效益的媒體工具，以達到最佳的接觸度、頻率和效果。由於媒體規劃者面對無數的媒體工具，所以選擇時必須特別謹慎。舉例來說，某家旅行社希望在雜誌上刊登廣告，媒體規劃者就必須去瞭解相關雜誌的發行量、不同廣告的大小成本、色彩的選擇、廣告的位置、頻率，還要評估雜誌的可信度、地位、品質、編輯的焦點等。

媒體規劃者在選擇媒體工具時，通常會以每千人的接觸成本作為評估依據。例如，如果在某旅遊雜誌刊登整頁的廣告，成本為10萬元，估計約有50萬名讀者，則其每千人的接觸成本為200元。媒體規劃者可計算出各種雜誌的接觸成本，再從中選出最低者作為主要的媒體工具。除了成本的考慮之外，媒體規劃人員還要考慮到閱聽者的注意力和媒體工具的編輯品質。

排定媒體的時程

廣告者必須決定如何安排整個年度的廣告計畫。廣告時程可以平均分散在各個時期，也可以針對市場狀況作重點式的安排。渡假旅館通常在旅遊旺季訂房前，就必須推出廣告。航空公司或旅行社也多配合旅遊淡、旺季來刊登廣告。

評估廣告效果

廣告的規劃與控制是否成功，關鍵因素在於廣告效果的衡量。一般來說，廣告效果的評估可分為溝通效果的評估及銷售效果的評估二部分。

溝通效果評估

　　溝通效果的評估是在衡量廣告和顧客是否能有效地溝通。例如，廣告是否能真正吸引視聽者的注意，視聽者看了廣告之後是否能記住廣告內容等。一般對於廣告效果的衡量，大都運用所謂的文案測試（copy testing），也就是在廣告正式推出之前或刊播之後實施測試。

　　1.事前測試： 事前測試的方法有以下三種：

◎直接評分法（direct rating）：讓一群消費者接觸一些設計好的廣告文案，並要求消費者給予評分。例如，在讓消費者看過雜誌廣告的設計文案後，請他們就「這個廣告能吸引您的注意嗎？」、「這個廣告能清楚的傳遞訴求或利益嗎？」、「這個廣告會影響消費者的購買意願嗎？」等問題在問卷上給予直接評分。雖然直接評分法無法完全顯示廣告的實際效果，但評分愈高者也表示其潛在效果愈好。

◎群組測試法（portfolio test）：讓消費者接觸一些設計好的廣告文案，等消費者看完或聽完之後，請他們回想剛剛接觸過的廣告（訪問員可給予提示或不給提示），並就記憶所及描述廣告的內容。測試的結果可用來判定廣告的凸顯能力，以及訊息被理解與記憶的能力。

◎實驗室測試（laboratory test）：在實驗室中利用一些儀器來測量消費者對廣告的生理反應，例如，心跳、血壓、瞳孔放大及出汗等情形。這種測試法可以衡量廣告引人注意的能力，但無法測知廣告對信念、態度或意圖的影響。

　　2.事後測試： 事後測試的方法有下列二種：

◎回憶測試（recall tests）：請曾經接觸過某種特定媒體的消費

者，試著回想並說出某一產品廣告的內容。回憶的分數可以指出廣告受人注意與記憶的程度。

◎認知測試（recognition tests）：以在雜誌刊登的廣告為例，請消費者指出他們在某一期雜誌所看過的廣告，以瞭解消費者注意、略讀或精讀的比率。

銷售效果評估

　　銷售效果評估是在衡量廣告推出之後對於銷售量的影響。一般而言，廣告的銷售效果比溝通效果更難衡量。因為除了廣告之外，影響銷售量的因素還有很多，諸如：產品特性、價格、通路、競爭狀況等。在衡量廣告對銷售量的影響時，應將廣告以外的其他因素過濾，才有比較客觀的評估。

　　廣告的銷售效果通常可以歷史資料分析來加以衡量。也就是應用統計分析技巧，估算出過去廣告支出量與銷售量之間的關係，然後據以推估廣告支出的銷售效果。

促銷決策

　　促銷是在所有推廣工具中，僅次於廣告使用的一種行銷手法。促銷（sales promotion, SP）是指觀光業者為了在短期內，提供誘因以刺激購買和提高銷售量所採取的活動。觀光業對於促銷技巧的使用非常普遍，尤其在旅遊淡季時，業者經常會有特別優惠方案的促銷。促銷之所以經常被採用的原因是廣告支出的費用較為昂貴，而且促銷的效果也比廣告效果容易衡量。

促銷的類型

依據促銷的對象不同，促銷的類型可以區分為：（1）消費者促銷，與（2）旅遊仲介商促銷。促銷的對象不同，其採用的促銷方法也會不一樣。

消費者促銷

消費者促銷是指針對消費者的促銷活動，主要目的是希望增加消費者的購買量，同時鼓勵非使用者嘗試使用。

1.免費樣品：免費樣品是指提供給消費者免費使用的試用品。例如，餐飲業者常利用新產品推出期間舉辦免費試吃活動，以吸引消費者前來。旅館業者會招待某些具有影響力的顧客或是旅遊作家免費住宿他們的飯店，一方面有助於與銷售源簽訂契約，另一方面則有助於口碑的建立。

2.贈品：贈品是指消費者購買觀光產品時，由業者免費贈送或低價提供的物品。例如，餐廳免費附贈的餐後水果或甜點；速食業以附贈彩色汽球或玩具來吸引兒童顧客；旅行業則贈送旅行袋、背包、盥洗用具組合包給參團者；旅館顧客一次付清三天的住宿費用，業者則提供免費續住一天，或是提供免費酒類、飲料、水果等優惠措施；航空公司特別為早、晚班機的乘客提供免費的早餐與宵夜，對於頭等機艙的旅客則提供接送機場的免費服務。

3.購買點展示：購買點展示（point of purchase display, POP display）是指在銷售點上利用展示或示範的方式來促銷產品。因為服務的無形性，使得觀光產品只能針對實體有形的部分來展示。例如，餐廳業者利用菜單、酒單與告示牌，來告知菜餚的種類與促銷的訊息；旅館業則在客房內提供各種目錄，包括：住宿指南、客房服務的菜單等，甚至電梯或大廳的展示空間，都可以用來介紹產品與服務；旅行業者經

常使用內附插圖的宣傳小冊、海報、幻燈片、錄影帶等輔助工具，來方便展示旅遊產品與特色。

麥當勞在點餐櫃檯中提供兒童玩具的展示空間，不但吸引許多小朋友的注意，也帶給麥當勞許多增加收入的機會。夏威夷有一家Farrells餐廳在客人準備結帳時，設計了一個特別的走道，展示各種禮品和糖果，吸引了許多小朋友的注意和購買，使這家餐廳在未降價及增加客源的情況下，增加了10%的營收。

4.折價券：折價券是最常見的促銷工具之一。折價券可以印在雜誌的插頁上，或夾在報紙內隨報附送，或夾在汽車的雨刷上，或甚至可以派人在街頭分送。消費者拿著折價券前往消費就可以享受折價優惠。

折價券常用來鼓勵顧客是用新的產品或服務來吸引顧客重複購買。折價券的好處是可以回饋現在的產品使用者，找回以前的使用者，並鼓勵大量購買。目前折價券已經普遍使用於速食業及餐廳，幾乎每一家披薩連鎖店或漢堡、炸雞連鎖店都會發送各種折價券。同業競爭的壓力，已使得業者不得不經常使用。然而大量使用的結果，反而容易導致業者之間的惡性競爭，使公司的產品價值大打折扣，許多消費者只使用折價券來消費，也使得折價券的促銷效果受到質疑。

5.價格折扣：價格折扣是指單純價格上的降低，通常都侷限於某些特定的服務（例如，航線、行程、菜色），或目標市場（例如，銀髮族、學生、商務旅遊者），期間（例如，母親節），或地理區域。

價格上的折扣通常可以明顯地提昇產品的銷售量。旅館業者經常配合週年慶實施打折促銷活動，並於淡季期間彈性調降價格或推出促銷方案，例如，獎勵公務員休假優待方案、國人憑身分證享受優惠專案等。航空公司與旅行業者也經常於淡季期間，實施特價優惠以鼓勵消費。

6.常客優惠計畫：顧客的終身價值是業者永續經營的資產，觀光業

者經常會對忠誠顧客實施優惠措施。例如，航空公司提供常客「累積哩程」的優惠方案。也就是說，消費者經常搭乘該公司的班機，且又是該航空公司的會員，那麼在規定的時間內，只要累積到一定的哩程數，就可以獲贈免費機票或享受座艙升等的優惠。旅館業者也有類似的酬賓活動，藉此提高顧客忠誠度與再購意願。

旅遊仲介商促銷

　　旅遊仲介商促銷是旅遊供應商針對仲介商所做的促銷活動。目的是為了擴展通路、爭取同業合作並激勵仲介商的促銷意願。經常採用的促銷方法如下：

　　1.銷售獎勵：銷售獎勵是旅遊供應商提供獎勵誘因給旅遊仲介業者以鼓勵其加強銷售。例如，旅行業代售航空公司機票，當銷售量達到一定數額後，航空公司就會按銷售量提供定額的後退佣金。淡季銷售的機票數達到某一配額，就可在旺季期間享有較多的機位分配。此外，躉售旅行業者與零售旅行業者之間也利用佣金折扣、優惠付款條件以及其他獎勵方式來維持合作關係。旅遊供應商為維繫長期合作關係，也會運用廣告贊助與聯合促銷等方式來結合同業、異業或旅行業者。

　　2.旅遊產品展示會：觀光業者經常舉辦旅遊產品發表會，或參加大型的旅遊博覽會，對旅遊仲介商展示他們的產品和服務。我國觀光局為了達成聯合推廣與國際交流的目的，也結合國、內外觀光相關行業與單位，定期舉辦台北國際旅展。參展單位可以藉此場合，接觸中間商以增加銷售契機。

　　3.熟悉旅遊：熟悉旅遊（familiar tour）是旅遊供應商為了讓旅行業者熟悉供應商的產品，所以規劃旅行考察團，並邀請旅行業者參加，一方面讓旅行業者熟悉整個行程的特色與操作，一方面也讓業者

在對消費者介紹產品時能有較為具體的說明，間接提高旅行業者的銷售意願。

4.銷售競賽：銷售競賽是用來激勵仲介商努力銷售，對銷售表現優越的仲介商提供獎金或獎品。為達成有效的激勵效果，銷售競賽的獎金或獎品必須有足夠的吸引力。例如，新加坡航空公司曾舉辦世界各分公司及據點的銷售競賽，提供獎金給榮獲前三名的公司據點，鼓勵的對象包含行銷人員及服務人員。

主要的促銷決策

各種促銷活動的功能、成本、實施方式都不一樣，企業在進行促銷活動時必須謹慎地規劃。主要的促銷決策包括：設定促銷目標、選擇促銷工具、擬訂促銷方案、執行促銷方案和評估促銷效果。

設定促銷目標

促銷的目標在短期內是為了增加銷售量，長期來說則是為了爭取市場佔有率。行銷主管應該謹慎考量本身條件與市場競爭狀況，來決定促銷活動的目標。促銷的目標大致如下：

1.*讓顧客嘗試新的產品或服務*：我們常看到速食業者在推出新產品時進行促銷。例如，購買麥當勞的超值全餐只須加價十元，就可以享受新的產品。

2.*增加新的使用者*：促銷活動是在提供消費誘因以刺激銷售。許多過去未曾購買本公司產品的消費者，可能會覺得有利可圖而前來消費，公司的銷售量也因此大增。

3.*增加離峰時間的銷售量*：由於觀光服務具有季節性，觀光業者經常利用淡季期間進行促銷。旅館推出降價優惠促銷方案，航空公司也因應淡旺季作價格的調整，旅行業也配合航空公司推出淡季促銷活動。

圖10-4 觀光旅館業者經常舉辦促銷活動
資料來源：力霸皇冠大飯店

4.增加特別假期或節慶的銷售量：飯店業者經常配合節慶推出各種
促銷專案，例如，情人節的情人餐、聖誕大餐或除夕團圓餐等。

5.鼓勵旅遊仲介商致力於銷售：航空公司經常提供後退佣金、免費機票、團體優惠價格等方式，來鼓勵旅遊業者加強銷售。

選擇促銷工具

行銷人員選擇促銷工具時必須考慮市場型態、促銷目標、競爭環境與促銷工具的成本效益。針對消費者促銷或是仲介商促銷，分別都有各種促銷工具可供選用。觀光業者應該根據本身資源條件、促銷目標選擇適當的促銷工具。

擬訂促銷方案

在確定促銷目標和促銷工具之後，行銷人員必須擬訂周詳的促銷方案，完整的促銷方案應該要考慮誘因的大小、促銷對象、訊息如何傳遞、促銷期間的長短、促銷時程的安排、促銷預算的編列等因素。

1.誘因的大小：促銷活動要提供足夠的誘因。通常誘因愈大，促銷的效果也就愈大。但是誘因條件愈好，所需要的促銷成本也愈大，因此行銷人員要在二者之間做一個權衡。

2.促銷的對象：參與促銷活動的對象可以是所有人，或是限定某些群體，行銷人員要在資格上作一些規範。例如，旅館實施公務員休假優待方案，限定具備公務人員資格才能享受優惠。

3.訊息的傳遞：行銷人員必須要決定如何把促銷活動的訊息傳遞給消費者，透過報紙刊登、沿街發放傳單或是郵寄給顧客等。許多旅館或速食業者將促銷訊息放置在網站上面，消費者可以直接印製網頁上的折價券前往消費。訊息的傳遞必須把握時效性，以避免影響促銷的效果。

4.促銷的期間：促銷活動的期間如果太短，可能會有消費者或仲介商來不及參加，而影響促銷活動的效益。當消費者拿著折價券被告知

時效過期了，可能會為公司帶來負面的印象。但是促銷期間如果太長，也會失去「立即反應」的效果。因此，促銷期間的長短如何決定，常要考慮訊息傳遞、產品特性、活動性質等因素。

5.促銷活動的預算：行銷人員編列促銷活動的經費預算時，除了衡量誘因成本（贈品、或折扣成本）之外，還須考慮印刷、郵寄、人員處理等管理成本。促銷預算的編列常以公司推廣預算中的某一百分比作為促銷經費，百分比的決定則依市場或品牌的差異而不同，也受產品生命週期階段及競爭性推廣支出的影響。

執行促銷方案

對行銷人員來說，促銷活動最好能按計畫構想執行，過程中嚴格控制，並作必要的檢討與修正。針對各項工作內容，例如，贈品購置，宣傳資料印製，發布新聞稿，安排工作人員分工等，訂定工作進度表，來管制工作流程與進度並作適時的修正。

評估促銷成效

一般而言，促銷活動的效果評估可以銷售資料或消費者調查的方式來評估促銷的效果。

1.銷售資料：直接比較促銷前後的銷售量來瞭解促銷的效果。舉例來說，某渡假中心促銷前的市場佔有率是5%，促銷期間上升到10%，促銷結束後立刻降為4%，而後又回升為7%。顯然此一促銷活動吸引了新的顧客群，通常在促銷結束後銷售量會下降，那是因為促銷活動使得部分原想到此渡假的顧客將渡假行程給提前了。就長期來說，佔有率上升至7%，顯示公司已經爭取到一些新的顧客。如果市場只回復到促銷前的水準（5%），就表示促銷改變的只是需求的時間型態，對於總需求來說並無改變。

2.消費者調查：透過消費者調查可以瞭解消費者對促銷活動的評價，調查內容可包括對促銷活動的看法、記憶、接受度以及如何影響購買決策。此外，促銷技巧不同，其成效評估的方式也有其差異。以大型旅展的促銷活動為例，通常可藉由參觀人次統計、詢問服務、完成交易與簽約的數量，或進行事後追蹤與員工評價等方式，來評估促銷活動的效果。

行銷專題 10-1
觀光產業之促銷實例

..

長榮Y2K黃金海岸自由行—比單買長榮機票還便宜

1. 產品內容：含經濟艙機票及旅館、早餐、接送機、半日觀光、海洋世界門票、自助晚餐一份、剪羊毛秀旅遊卷及BBQ午餐。

2. 活動期間：2000/02/21-2000/06/15

3. 出發限制：12歲以下兒童，一大一小以大人雙人及兒童雙人計，機票可延回，亞洲線為30天效期，美歐線為180天效期，不接受任何折扣卡，會員卡使用

4. 旅館：LEGENDS

5. 價格：成人（單人價，34,300元；雙人價，31,000元）
 兒童（雙人價，25,500元；加床價，24,600元）

時時樂「完美火烤牛排」飛盤樂

1. 活動內容：點選任一火烤牛排類全餐、享受鮮嫩多汁的美國上選牛肉、搭配美式精緻火烤烹調，不必抽獎就可立即擁有限量發行的「可口可樂飛天飛盤」乙只，讓您享受飛天的暢快樂趣，限量4000個，送完為止。

2. 活動期間：2000/06/01-2000/06/30

晶華酒店2000年謝師專案

1.活動內容：鳳凰花開，驪歌輕唱的季節即將到來，台北晶華
　酒店將在四個餐廳推出「謝師宴專案」，以豐盛的佳餚、貼心
　的服務、以及贈送果汁飲料、免費場地佈置等多項超值組
　合，為各校營造最雋永的回憶！

*活動時間：五月一日至七月三十一日。

1.告知性廣告（informative advertising）
2.說服性廣告（persuasive advertising）
3.提醒式廣告（reminder advertising）
4.獨特性的銷售主張（unique selling proposition, USP）
5.接觸度（reach）
6.頻率（frequency）
7.熟悉旅遊（familiar tour）
8.購買點展示（POP display）

思考問題

1.廣告媒體之選擇對於廣告效果之影響很大，請問選擇媒體時應考慮哪些因素呢？
2.試問旅行業者經常採用的廣告與促銷方式為何？
3.試問觀光旅館業者經常採用的廣告與促銷方式為何？
4.觀光供應商如何針對旅遊仲介商來進行促銷？
5.根據您的觀察，哪些觀光產品比較適合在網際網路上打廣告？

11. 觀光推廣：公共關係、人

學習目標

1.瞭解公共關係的定義

2.探討公共關係經常運用的工具

3.討論執行公關計畫時的相關決策

4.闡釋公共報導的功能

5.說明銷售人員的特質與任務

6.瞭解銷售方式的類型

7.探討銷售力組織

8.討論人員銷售的過程

9.說明銷售人力的管理

公共關係是行銷組合中推廣活動的一種，是關於企業與其他團體機構或公眾的關係，這種關係會影響到企業目標的達成能力。對觀光業而言，其重要性自然不言可喻，尤其是在各種媒體中爭取公共報導已經成為關係維持的重要利器。另外，人員銷售是一種重要而且雙向的溝通管道，在面對消費決策日益複雜的環境，銷售人員通常是決定銷售與購買雙方關係的關鍵因素。本章將針對推廣組合中的公共關係與人員銷售，作進一步的探討。

公共關係

公共關係（public relation）的定義：「是指一組廣泛的溝通力量，被使用在創造、維繫組織與消費大眾之間的良好關係」。因此，公關人員必須盡力運用各種可以溝通的管道，以取得溝通對象的共識，從而達成公共關係的目標。溝通的對象包括：內部員工、投資者、供應商、經銷商、媒體記者、政府機關以及社會大眾等。換言之，公關人員所扮演的角色是在協助公司主管與溝通對象建立良好的關係。

公共關係具有成本低廉的優點，而且人們通常不會把公共關係當成商業化的廣告，因此具有相當高的說服力。觀光產業的組織，不論規模大小，都必須有一份明確的公關計畫。

主要的公關工具

公共關係使用的工具，由於工具內容不同，會有不同的型態。一般而言，公共關係經常運用的工具有下列八種，茲說明如后。

新聞

　　發布新聞稿是最常見的公關工具。公關人員的重要任務就是要創造對企業或其產品、或其員工有利的新聞題材，並主動提供給媒體。有些新聞題材是自然發生的，但有時公關人員也會利用一些事件或活動來創造新聞題材。新聞稿像是一則短篇的新聞故事，它提供了有關企業和產品的各項資訊，以及聯絡電話，以便有興趣的人索取更多資料。

　　公關人員為了能有效地獲得媒體的報導，常有必要瞭解新聞的處理作業與報導風格，同時也要和媒體記者建立良好的關係，以取得媒體的合作。

演說

　　演說是創造組織與產品相關報導的一種工具。公關人員可以安排相關主管在各種銷售會議或場合公開演說，並回答媒體相關問題。有些旅行業者為了配合新產品或行程的宣傳，會安排專家名人的演講活動，來進一步配合造勢。

事件

　　觀光業常會主辦或贊助事件（event）的方式，來引發社會大眾對產品的注意力。一般習慣運用的事件包括：記者招待會、研討會、旅遊活動、展示會和週年慶等。公關人員經過周詳的規劃，運用各種可形成「事件」的場合，安排各種活動來吸引媒體和大眾的注意。我國觀光局每年都舉辦台北燈會、中華美食節、國際旅展等活動，許多觀光業也會配合這些機會來進行宣傳活動。

公益活動

　　觀光企業也常藉由公益活動將時間與金錢回饋於社會，以塑造良好企業形象。例如，民國八十八年發生九二一大地震，許多企業都慷

圖11-1 公益活動之舉辦乃企業提昇公共關係之利器
資料來源：力霸皇冠大飯店

慨解囊，救濟地震災民重建。長榮航空公司提出「重建家園的路」活動，由每一張的旅客機票中提撥一百元，總共募集二千二百萬元作為重建經費。麥當勞也經常贊助各種公益活動，並成立「兒童慈善基金會」來幫助需要幫助的兒童，並協尋失蹤兒童。力霸皇冠大飯店亦曾與相關單位合辦「麵包有愛」活動，贊助貧窮的孩童。

出版品

　　企業也可以利用出版品與目標市場進行溝通，例如，藉由年報或公開說明書，可以增進社會大眾對公司業務與財務狀況的瞭解，或宣傳其展望以吸引投資者。宣傳小冊也具廣告效果，並可告知、介紹新產品。許多旅行社都會印製宣傳小冊，介紹各式各樣的旅遊產品。

企業所發行文章、書籍也可傳達公司的經營理念與成果。企業的定期刊物與簡訊更有助於傳遞訊息、溝通消費者或建立組織形象。國內許多飯店都有發行定期的刊物，例如，西華飯店的《西華月刊》、永豐棧麗緻酒店的《麗緻風》等。

視聽資料

出版物並不以印刷品為限，也包括視聽材料在內。許多旅行社都備有幻燈片、宣傳影片、錄影帶等視聽資料，甚至可以放在網際網路上，有助於業者與消費者之間的溝通。

企業識別媒體

觀光企業為了加強社會大眾對其認識，所以建立本身企業的識別媒體（identity media）。首先設計出獨特並具吸引力的圖案，並在公司的信封、信紙、宣傳小冊、名片、建築物、制服、車輛都印上公司的標誌圖案。如果企業識別系統具有吸引力、容易識別，將是一種有效的公關工具。

免費服務電話

企業為擴大服務消費大眾，紛紛設置免費服務電話以提昇服務效率。例如，花旗銀行提供利率、匯率、存款餘額、轉帳、投資理財等諮詢服務。許多旅行業者也提供080的免費服務專線。

主要的公關決策

公關決策是指行銷人員在運用公共關係時，必須要做的相關決策。一般而言，公關設計的步驟包括：（1）設定公關目標；（2）選擇公關訊息及工具；（3）執行公關方案；（4）評估公關成果。

設定公關目標

每一項公關活動都有特定的目標。公關目標大致包括如下：

1.提高知名度：引發社會大眾對產品、服務及組織的認知。

2.建立形象：藉由媒體的傳播功能取信於消費者，並塑造或改善組織與產品在大眾心目中的形象。

3.鼓勵銷售熱忱：新型產品於推出之前發布預告消息或報導，有助於銷售人員與中間商的銷售任務。

4.降低推廣成本：公關的成本遠低於媒體廣告、促銷等其他推廣工具的成本。推廣預算愈少，愈需使用公關活動作為推廣工具。

每一項公關活動都需設定特定的目標。例如，東部某飯店為改善消費者對東部地區的印象，並配合政府的溫泉觀光年推廣溫泉觀光，所以發展出一套公共關係方案。該飯店設定以下的公關目標：（1）撰寫關於東部山地文化與觀光資源的報導，並刊載於旅遊雜誌或報紙專欄；（2）以醫學觀點發布溫泉浴有助於人體健康的報導；（3）針對銀髮族、團體旅遊與政府機關為目標市場，規劃特別的公共報導方案。

選擇公關訊息及工具

公關目標設定之後，公關人員便要進一步確認產品報導的內容並著手搜尋可資運用的題材。公關人員不僅只是找出新聞題材，還要能製造新聞題材。新聞的製造方式可以透過會議舉辦、邀請名演說家或記者招待會的方式來進行，而每個事件或活動都可以是製造新聞與宣傳的焦點。

在許多情況下，公關工具的運用也需要發揮創意，才能收到確實的效果。例如，飯店在聖誕夜晚設計燭光晚餐，配合別出心裁的活動來吸引消費者。

執行公關方案

公關計畫的執行通常需要傳播媒體的配合，通常具有重大新聞價值的公關訊息比較容易被披露，而大多數的題材都無法引起媒體的注意。因此，公關媒體人員需與傳播媒體人員維持良好的人際關係，使媒體人員願意且持續刊載對企業有利的訊息。

評估公關成果

公關計畫通常會配合其它的推廣計畫的執行，所以較難評估真正的公關效果。衡量公關效果時，較常採用的方法包括：展露次數、知曉和態度的改變以及對銷售利潤的貢獻。

衡量公關效果最簡單的方法，就是計算它在媒體的展露次數。公關活動在媒體的展露次數愈多，表示效果愈好。但是展露度的衡量也無法指出到底有多少人實際看過，以及看過後的反應。因此，若能實際評估公關活動前後，視聽者對產品理解度以及態度改變，或是對銷售利潤的影響，將是比較客觀的衡量方式。

公共報導

公共報導（publicity）是公共關係的一種運用技巧，主要是利用公司本身的新聞價值，在無須支付廣告費用的情況下，透過媒體以新聞或節目形式報導，以提高組織或產品知名度，進而塑造良好的形象。由於好的公共報導能促進銷售能力，因此許多公司都會竭盡所能地運用此策略，製造一些有關公司或產品新聞性事件，以便新聞媒體之採用與報導。

公共報導的應用場合很多。例如，餐廳推出新的美食、航空公司引進新的座椅設備、主題遊樂區的動土典禮等，都可以用來作為公共報導的題材，其前提是這些必須要是社會大眾所關心而且具有新聞性的。

公共報導有多種媒介，而新聞稿是最常用的方式。新聞稿大多由300至500字的文案所組成，同時提供公司名稱、住址及聯絡人員。針對特殊事件發布的新聞稿除了文字說明還需附上圖片，此在介紹新產品時特別有效。

成功地運用公共報導，能夠以遠低於廣告的成本，來創造社會難忘的印象。企業不需要支付媒體時段和版面的費用，只要能提供生動有趣的題材給媒體報導，其效果相當於花費龐大廣告經費的投入，而且要比廣告更受社會大眾所信賴。

危機處理

航空公司發生班機安檢問題，旅館發生火災、餐廳發生食物中毒，旅行團被放鴿子等事件，經常在新聞媒體中出現。如果公司沒有事先的預防措施與事後的良好處理，將對企業的形象與口碑造成嚴重傷害。

隱藏的危機可以透過良好的管理來排除，通常危機發生之前會有些微徵兆，例如，廚房衛生報告欠佳、排氣管滴油、飯店出現可疑行為的人等。有效的預防應該從事物的平常維護管理做起，每個公司都應該有妥善的危機處理計畫，且將危機處理列為員工基礎訓練的一部分。

危機發生時的資訊發布處理非常重要。首先，公司應該指派發言人對外發布訊息，這樣可以避免媒體的報導與事實不一。第二，發言人應該蒐集事實，並且只依照事實發言。第三，如果公司把公關事務交由公關代理公司負責，那就應該與其密切聯繫，危機發生時即應尋求公關公司的協助。第四，公司發生危機時，應該要通知媒體並保持資訊更新。媒體會知道發生什麼事，所以最好是從公司方面得到資訊。

人員銷售

　　人員銷售是推廣工具中非常重要的溝通管道。銷售人員一方面將產品的資訊傳達給顧客，一方面也將顧客的需求及對產品的反應帶回公司。在不同的公司，銷售人員有不同的名稱，例如，銷售員、業務代表、業務經理等。

　　觀光業的銷售人員通常是組織中首先與消費者接觸的人員。優秀的銷售人員不僅能為企業建立形象，其銷售能力經常也成為公司業績的指標，銷售人員與顧客所建立的良好關係，也成為組織的最大資產。

　　旅行社的業務人員除須具備旅遊專業知識外，還須配合消費者所處的購買決策階段，採取適當的溝通。如果消費者對旅遊產品有興趣，業務人員可透過書面、圖片的資料增進消費者對產品的瞭解，並運用專業知識解析產品的特性與價值。就旅館業來說，目前許多旅館都有業務經理或專員統籌銷售業務，經常拜訪旅行社與大型企業。某些國際觀光旅館甚至在國外設有辦事處，並定期派遣高級主管前往宣傳。

銷售人員的特質與任務

　　成功的銷售人員通常具備兩個基本的特質：（1）同理心（empathy），即設身處地為顧客著想的能力；（2）自我趨力（ego drive），即個人想達成銷售任務的強烈意念。以顧客的觀點來說，銷售人員應該具備誠實、可信賴、知識豐富，且樂於助人的特性。至於銷售人員的任務，大致可歸納為下列幾項：

　　1.發掘顧客：銷售人員要積極尋找或發掘潛在的顧客。

圖11-2 人員銷售是觀光業者的推廣工具之一

2.瞄準顧客：銷售人員要決定如何將有限的時間，分配給潛在的顧客。

3.溝通：銷售人員要提供顧客有關公司的產品資訊，並與顧客溝通意見。

4.推銷：銷售人員必須熟悉推銷的技術，接近顧客，推薦產品，回答問題及完成交易。

5.服務：銷售人員提供各種服務使顧客滿足。項目包括：疑難問題的諮詢，財務融通的安排，催促產品的提供等。

6.收集資訊：銷售人員也需要進行市場研究，偵測市場的動態，並向公司提出市場趨勢報告。

早期銷售導向的公司，比較關心的是銷售量和利潤；但是公司從銷售導向走向行銷導向時，銷售人員也愈來愈關心顧客需要的滿足。從長期觀點來看，發展與顧客之間的關係才能創造永續經營的條件。

銷售方式的類型

就觀光產業而言，主要的人員銷售方式可區分為三種類型，包括：（1）戶外銷售；（2）電話銷售與（3）室內銷售，分別說明如下：

戶外銷售

戶外銷售又稱為外部銷售，也就是在公司以外的地點來進行人員銷售。通常也稱為業務拜訪，也就是對顧客作面對面的簡報或說明。例如，旅遊供應商會到各大企業進行拜訪工作，航空公司、旅館的業務代表也會拜訪旅行業者。這種人員銷售的方式通常需要支付出差及交際費用，是一種較為昂貴的銷售方式。

電話銷售

電話銷售是觀光業者利用電話聯絡來達成直接銷售的目的，電話可用來安排會面洽談的時間，及追蹤確認銷售的細節。在某些情況下，尤其是當戶外銷售顯得不划算時，通常都會用電話銷售來取代親自拜訪。

電話的另一項功能就是接受預約訂位或訂房，以及處理顧客的詢問。一個訓練有素的電話銷售員會有效的處理顧客的電話詢問並注意時間的掌控。

室內銷售

室內銷售又稱內部銷售，是指由銷售員在公司內接待來訪客戶，

並提供產品說明、問題解答等相關服務，以便達成交易目的的銷售行為。

銷售力組織

人員銷售的成敗與銷售力組織及其規模有很大的關係。此處所謂的「銷售力」就是前面所指的銷售人員，也就是說，銷售力的編組對於銷售的成效影響很大。

不同性質、規模的觀光產業，其銷售力組織也大不相同。大型旅館或渡假村的銷售部門可能還細分成會議銷售與團體客房的銷售，小型旅館則可能是總經理兼任銷售經理。旅行社的銷售部門大概可分成同業銷售與直客銷售。銷售力的組織結構，有地區、產品、顧客和混合式四種。

地區式組織

最簡單的銷售組織就是由每位銷售人員負責一個地區，在該地區內代表公司負責全部產品線的銷售任務。此種銷售組織的最大優點就是責任分明，在責任區域內的所有銷售業績都是他個人努力的結果，可藉此作為激勵的依據。加上銷售員的活動區域只在某一範圍內的地區，銷售訪問的出差旅費可以降低很多。

躉售旅行社中負責同業銷售業務的部門，通常會根據地理位置劃分所謂的「責任跑區」，由不同的業務員負責不同責任跑區的同業銷售。航空公司或連鎖旅館也會按照地理區域，派駐負責不同地區的銷售代表。

產品式組織

產品式的銷售組織是以產品類別作為組織分工的基礎。此種銷售組織是基於產品或品牌管理的需要來設計，特別適用於大型而擁有多

種產品或品牌的公司，常見於大型住宿及餐廳連鎖業。例如，假日飯店集團所提供的住宿品牌有Crowne Plazza Hotel、Embassy Suite Hotel及Hampton Inn三種，不同品牌提供的產品內容及等級也不同。不同品牌的旅館，各有其銷售人員來負責銷售業務。

產品種類多樣化尚不足以構成產品式銷售組織的充分理由。以旅行業來說，雖然旅遊產品的種類包括：美西、日本、歐洲等各種產品線，但是同樣的顧客可能購買公司不同產品線的產品，如果用產品式組織結構來組織其銷售人員，將會造成同一公司的不同銷售人員拜訪相同顧客的現象，不僅浪費人力也會造成顧客的困擾。

顧客式組織

顧客式組織是顧客的類型或區隔市場來組織銷售人員。許多大型旅館針對不同類型的區隔市場，例如，餐飲、客房及會議等市場分別有不同的銷售人員來負責產品的銷售。顧客類型也可根據交易量的大小（例如，航空公司的代理旅行社），配銷通路的類別（例如，旅行社的同業與直客銷售）等方式來劃分。

顧客式組織的最大優點是銷售人員可以深入瞭解顧客的需要，與顧客建立密切的關係。缺點就是顧客可能散佈各個地區，導致銷售人員的銷售地區重疊，而增加銷售成本。

混合式組織

當公司擁有多種產品，在廣大的地區範圍銷售給不同類型的顧客時，可能需要採取混合式的銷售組織。也就是按照「地區－產品」、「地區－顧客」、「產品－顧客」等方式來組織銷售力。在此情況下，每個銷售人員可能要向好幾個不同的經理報告銷售業績。因此，權責劃分必須要很清楚，以避免權責重複甚至發生衝突現象。

人員銷售的過程

銷售人員透過何種方式來進行銷售呢？一般的銷售步驟大致可歸納為七個階段，分述如下：：

顧客之發掘與確認

銷售過程的第一步驟就是辨認潛在的顧客。雖然公司會提供一些線索，但是銷售人員也要有能力自行發掘顧客。可用於發掘潛在顧客的方法如下：

1. 邀請對公司產品感到滿意的現有顧客推薦可能成為潛在顧客的名單。
2. 發掘其他相關的資訊來源，例如，供應商、相關產業公會、非競爭同業的銷售員等。
3. 查閱各項資料來源，搜尋潛在顧客名單，例如，報紙、工商名人錄、會員名冊等。
4. 利用電話或信函往來建立潛在顧客資料庫。
5. 隨時前往機關、團體、組織等辦公處所進行不速之客式的拜訪。

銷售人員需要知道如何篩選顧客，以避免浪費時間與資源；也就是要把顧客名單的範圍縮小到那些最有可能的購買者。銷售人員可以根據對象的財務能力、特殊需求和後續往來的可能性等準則，來評估潛在顧客。一種常用的方式就是把舊顧客和潛在顧客區分為不同的客戶類型。舉例來說，A級的客戶是指能夠創造高銷售量或利潤的顧客，B級的客戶則是指銷售量或利潤屬於次一等級的顧客。針對不同等級的顧客，來決定是否要安排實地拜訪或電話銷售的方式。

事前準備

銷售人員找出可能的銷售對象之後，接下來便是在正式接觸前，做好事前的準備工作。包括：

1. 深入瞭解潛在顧客的詳細資料，例如，需求特性、決策的過程與參與者。
2. 設定訪問的目標，例如，收集進一步的資訊、完成立即銷售，或是評估成為真正顧客的可能性。
3. 決定訪問的時間。銷售人員要根據訪問對象的工作特性或作息時間來決定拜訪時間。拜訪前，先以電話聯繫或是直接前往訪問。

接觸顧客

在此步驟當中，銷售人員應知道如何與顧客接觸，以便建立良好的關係。銷售人員的儀表、言談、舉止都非常重要。開場白要明確、愉快，例如，「曾經理，您好！我是某某旅行社的業務代表王志中，請多指教！本人謹代表敝公司感激您的撥冗接見，我會盡己所能為您及貴公司服務。」。開場白後，就可以簡單寒暄並問一些重要問題，或是展示相關的資料。

展示與說明

在與顧客作初步接觸之後，接下來銷售者就可以向潛在顧客介紹產品。一般的介紹過程可採用AIDA模式，也就是先引起對方的注意（attention），再激發對方的興趣（interest），並誘導對方的購買欲望（desire），最後促使其採取購買行動（action）。銷售人員在介紹產品時，應該要強調顧客可以獲得的利益（顧客導向）。所謂的「利益」就是產品的優點，例如，價格便宜、品質極佳、體驗超值等。產品的特色雖然重要，但是不宜過度強調以免犯了「產品導向」的錯誤。

因為觀光產品無法呈現在顧客眼前，所以銷售人員必須善用幻燈片、錄影帶、圖片等資料來輔助介紹。一般而言，銷售人員在推薦產品時可採下列三種方式：

　　1.制式介紹：制式介紹就是熟記產品介紹的台詞。前提假設是顧客處於被動狀態，銷售人員透過適當的言詞、圖片來引導顧客反應。

　　2.公式化介紹：公式化介紹就是把顧客的需要和反應套用在「公式」當中，銷售人員先將產品作初步地介紹，引導顧客進入話題，以瞭解顧客的需要與態度，接著提出最適合顧客的產品並作詳細地產品介紹。這種方法不像制式台詞一成不變的介紹方式，而是依循一般化的公式來作介紹。

　　3.滿足需要法：滿足需要法是鼓勵顧客表達他的意見，由銷售人員以傾聽方式瞭解顧客的真正需要，並幫顧客解決問題。基本上，銷售人員的角色就像顧問一樣，希望能幫顧客節省一些經費，並找到真正適合顧客的產品。

　　無論是那一種介紹方式，在整個銷售過程中，銷售人員會提供各種與公司及服務有關的資訊；顧客的各種需求及問題也會互相討論，並加以確認。此時，對銷售人員來說，仔細聆聽與意見表達是同等重要的。以下列出業務拜訪與成功銷售的幾項重要關鍵：

　　1.對業務拜訪與銷售簡報進行事先規劃
　　2.每次業務拜訪都有特定的原因與目的
　　3.對每次的業務拜訪，準備充足、完整的相關資訊
　　4.清楚地對自己作一介紹
　　5.精確地篩選與確認拜訪對象
　　6.簡述服務如何符合顧客的需要
　　7.顧客表達意見時，應仔細聆聽而且不中途打岔

異議的處理

在銷售過程當中，顧客可能會質疑銷售人員所介紹的產品甚至提出一些反對意見，此時銷售人員不可存有辯護的心理，而應有相當的耐心，以誠懇的態度解釋清楚，並嘗試化解對方的疑慮。銷售人員也可藉由公共報導或他人的經驗來佐證，以取得顧客的信賴。此外，銷售人員也應該加強談判技巧的訓練，培養處理異議的應變能力。

完成交易

在處理和克服異議之後，銷售人員應該試圖完成銷售。也就是讓顧客在適當時機與公司簽訂合約或約定付款的方式。銷售人員在銷售過程當中，不可太早催促顧客做決定，但也要把握時機以免喪失成交機會。

當顧客拒絕交易時，表示此次的銷售拜訪沒有成功，但不表示未來不會再有為此顧客提供服務的機會。因此，銷售人員必須感謝顧客的詢問，並表明希望日後能有提供服務的機會。

追蹤

銷售人員完成交易之後，接著要為顧客辦理後續事項。以旅遊產品的購買為例，銷售人員要收集顧客的證件資料，以便辦理護照及簽證，同時邀請顧客參加行前說明會。當顧客出團返國之後，銷售人員必須追蹤瞭解顧客的感受與滿意度，並分享其旅遊體驗。

銷售人力的管理

銷售人力的管理包括：銷售人員的招募、遴選、訓練、薪酬、激勵及考核等管理工作。

人力的招募及遴選

一般而言，銷售人員依其工作角色的不同，可分成訂單爭取者、訂單處理者二類。

1.訂單爭取者：訂單爭取者（order getter）的工作就是爭取訂單，開發新的商業關係。他們要設法增加對現有顧客的銷售，或開發新的顧客。他們的工作就是負責銷售的過程，包括：尋找與確認顧客、做好業務拜訪的事前準備、展示與說明各項服務、處理各種異議及問題、完成銷售，以及執行銷售後的追蹤。在觀光產業，這類人員的大部分時間都花在客戶的拜訪以及電話銷售上。

2.訂單處理者：訂單處理者（order dealer）就是所謂的內部銷售人員，例如，餐廳的服務生，旅館的櫃檯人員、航空公司接受訂位的人員、旅行社內勤的業務員等。他們的主要工作是接受預約、訂單或詢問，同時處理這些預約或提供服務。

進行人員招募時，可透過銷售人員的推薦、校園求才、職業介紹所的介紹、刊登求才廣告等管道來尋求應徵者。甄選的作業可透過書面的甄選或面談、筆試、推薦函等方式來進行。業者可以根據本身的情況和需要，設計一套合適的招募與甄選程序。

銷售人員的訓練

企業在雇用了新進的銷售人員之後，應該對他們作必要的訓練。銷售訓練計畫通常包括：對組織、所屬產業和目標市場進行瞭解；並熟悉公司提供的各種服務以及責任區的管理。訓練中可以使用的方法包括：一般講授、個案討論、實習模擬演練、在職進修等。

觀光產業新進員工的流動率普遍較高，做好新進人員的照顧與協助就非常重要。以旅行業來說，由於規模不大，加上內部資源有限，因此要有完整的訓練計畫，事實上有其困難。一般新進員工的訓練大

多屬於非正式的在職訓練，經由資深員工帶領、工作資訊的累積以及公司活動專案的學習來達成。目前旅行社的進修管道，也多利用航空公司、觀光局、工會、協會、領隊協會等單位所提供的課程。

銷售人員的薪酬

企業必須制訂一套有吸引力的薪酬制度，才能吸引與留住優秀的銷售人員。一般來說，薪酬的項目包括：固定薪資（底薪）、變動薪資、費用津貼及福利。固定薪資一般可滿足銷售人員對穩定收入的需求；變動薪資，例如，佣金、獎金、紅利等，可用來激勵銷售人員更加努力；費用津貼是指支付銷售人員出差、食宿及應酬的費用；福利包括：休假、疾病或意外事件給付、退休金及其他福利等。

根據固定薪資和變動薪資的處理，可得到三種基本的薪資給付方式，即薪水制、佣金制和混合制。薪水制是定期付給銷售人員固定的薪酬；佣金制是根據銷售人員的銷售業績（銷售額或毛利）付給一定比例的佣金作為薪酬；混合制是前述二種方法的混合，除支付給銷售人員固定薪資外，並根據銷售人員的銷售表現來支付佣金。現行旅行業的銷售人員多採底薪加佣金的混合制度，超過最低銷售配額的部分，以比例抽成的方式取得佣金。近年來，隨著能力薪資理論的發展，愈來愈多的旅行社將固定薪資降低，而以銷售人員對公司營運的貢獻度作為給薪標準。

銷售人員的激勵

大部分的銷售人員都需要足夠的鼓勵與誘因，才能全力投入銷售工作。為激發銷售人員的努力，公司都會運用各種積極性的激勵因素。一般用來激勵銷售人員的工具，除了薪酬之外，還有改善組織氣候、訂定獎金制度及舉辦銷售競賽和會議等方法。

1.改善組織氣候：所謂組織氣候是銷售人員對其服務公司的感受，

包括有關他們的薪酬、工作環境和在公司的發展機會的感受和看法。如果公司非常重視銷售人員，如在收入和升遷機會給予最大空間，則可減少銷售人員的流動率。

2.訂定獎金制度：「獎金」顧名思義是爲了要獎勵員工的績效表現所設，因此是員工薪資之外的給予。以旅行業來說，業務人員的獎金發放可以考慮營業額（或毛利）目標的達成、新客戶的開發、客戶服務、帳款催收等因素。尤其旅行業的競爭激烈，業者爲取得業績及利潤，在組織策略上要求對新產品積極推廣，所以可以採取單一的激勵獎金制度。例如，某旅行社正在推「粉領貴族之旅」旅行團，凡是招攬團員一個人獎金可達500元。

3.舉辦銷售競賽和會議：許多業者利用銷售競賽和銷售會議，來激發銷售人員的熱誠，使他們更加投注於銷售工作。銷售競賽可用來激勵銷售人員專注於特定的銷售任務，例如，爭取新客戶、提高特定產品的銷售量、加強淡季的銷售量、導入新的產品或服務等。銷售競賽的獎品必須具有吸引力，競賽規則必須公平合理，並讓足夠多的銷售人員有機會獲得獎品，才能達到激勵效果。

銷售會議可以提供銷售人員與銷售主管或高階主管會面和晤談的機會，同時可供大家社交、敘談、讓銷售人員表達心聲、溝通意見和發洩情感，增強對組織的認同。

銷售人員的督導與考核

許多觀光業者對銷售人員都訂有銷售責任區和銷售配額（sales quota）。所謂「銷售責任區」是指分派給銷售人員負責的特定區域，通常以地理性、顧客群、服務或產品作爲基礎。責任區的劃分有助於銷售人員掌握目標顧客，並容易培養與顧客之間的關係。目前航空公司或躉售旅行業都有針對下游的合作業者，分配其銷售人員的「責任跑區」。所謂的「銷售配額」是定期針對銷售人員設定各種績效目標，這

些配額可以銷售數量、銷售金額、創造毛利、拜訪活動次數、和產品類別來表示。一般而言，銷售主管是根據整體的銷售量預估，並參考過去責任區的績效來分派銷售配額。

銷售主管要對銷售人員的工作績效予以定期衡量和評估。績效評估的內容與重點通常與企業的經營理念及企業文化有關，例如，公司將銷售人員對客戶的服務行為（例如，微笑、招呼、回答問題的態度等）列為考核項目之一，表示公司很重視員工對顧客的服務水準。

銷售主管通常可透過銷售人員定期提出的銷售報告、訪問報告或其他書面報告來取得銷售人員活動的資訊。另外，銷售主管也可經由平日對銷售人員的觀察與銷售人員的日常交談、以及顧客的信函與抱怨情形等管道，來獲得有關銷售人員績效的資訊。

目前大多數企業績效考核的資訊來源都是以主管為唯一的評核根據。但是觀光產業是一具有顧客導向特性的產業，績效評估者不應侷限於銷售主管，而可以擴及同事及顧客，因為他們往往對於員工的工作態度、行為和結果有不同的觀察與領會，所以藉由他們的參與可以做出更全面且公平的評核。

名詞重點

1.公共關係（public relation）
2.公共報導（publicity）
3.AIDA模式（AIDA model）
4.同理心（empathy）
5.自我驅策力（ego drive）
6.訂單爭取者（order getter）
7.訂單處理者（order dealer）

1. 請您拜訪一家觀光旅館的公關經理，瞭解該旅館公共關係計畫的內容。

2. 請您參閱幾份報紙，尋找觀光產業中與公共關係有關的資料，並帶到課堂上討論。

3. 請說明公共關係的主要工具，並說明其具備的特性。

4. 您是一家旅行社的業務員，請在課堂上向同學介紹某一種旅遊產品。

5. 請您選擇一家觀光業者進行深度訪談，探討其在銷售人員的管理工作上如何進行？

12. 觀光行銷計畫

學習目標

1. 說明行銷計畫的性質與功能

2. 解釋組織使命的設定

3. 討論市場情勢分析的觀念

4. 探討行銷目標與行銷策略之訂定

5. 探討行銷計畫如何執行與控制

行銷規劃乃是將行銷觀念落實在企業的行銷活動中所採取一連串的步驟。若將行銷規劃的結果行之於文字，就成為行銷計畫書。一個缺乏行銷計畫的組織，就好像一架沒有飛行計畫的班機一樣，無法順利達到目的地。本章將整合前面章節所談到的一些觀念，例如，行銷環境、市場區隔、市場定位、行銷組合等，透過循序漸進的方式，探討觀光行銷計畫所應該具備的內容。

行銷計畫的利益與內容

行銷計畫（marketing plan）是企業為了達成行銷目標所擬訂的詳細計畫，其功能在於提供企業各種行銷活動的執行依據，使整個組織的行銷活動都能配合目標市場的需要，並達成行銷的目標。好的行銷計畫要能指出企業的優勢和劣勢，辨識市場的機會與威脅，並且要能協助企業建立長程目標，為公司的永續經營提出保證。

行銷計畫所涵蓋的內容與範圍會因企業需求而有差異，有些公司僅著重於單一的產品或服務，有些企業則涵蓋包羅萬象的產品與服務。一般來說，行銷計畫可能屬於短期性的計畫，或稱為戰術性的（tactical）計畫，例如，常見的年度行銷計畫就屬於這一種。另外也有長期性的計畫，或稱為策略性的（strategic）計畫，通常是指期間長達五年以上的行銷計畫。短期的行銷計畫比較強調企業的行銷組合、詳細的經費編列以及工作計畫的流程。策略性的計畫就比較重視未來市場的解析，例如，外部行銷環境以及企業所面臨的機會與挑戰。

對任何企業而言，行銷計畫是最有用的工具之一。一份良好的行銷計畫具備下列五項好處：

1.**成為公司行銷的重要參考**：行銷計畫通常需要投入許多時間、人

力，以及反覆的討論和修改，以達集思廣益、上下共識的效用。因此，良好的行銷計畫可以協調組織內外參與行銷工作的每一個人，有助於正確導引每一個人都向同一目標努力。

2.**促使行銷人員檢討與思考**：行銷計畫的研擬可以讓高階主管、行銷主管、行銷企劃人員對行銷目標、策略、方案等作有系統的思考，而能發掘行銷機會。

3.**使行銷活動能配合目標市場**：行銷計畫中必須要確保所有的行銷活動都是針對選定的目標市場而設計。撰寫計畫時可以每個市場為基礎，詳述其行銷組合。

4.**使預算編列結合公司資源與行銷目標**：有了行銷計畫便可根據行銷的目標與策略，協調整合行銷的力量，透過合理有效的方法來分配行銷資源與預算。

5.**協助檢視行銷績效**：行銷計畫中必須包含各種可量測的目標和判定成效的方法，以便在計畫進行期間，瞭解其過程是否正確地朝著目標的方向前進。一個良好的行銷計畫會提供期中的查核點，以便在目標未達成時及時調整策略和戰術。

行銷計畫的內容大綱（如**表12-1**所示），大概可以分為下列八個部分：（1）執行摘要；（2）組織使命；（3）市場情勢分析；（4）行銷目標的設定；（5）行銷策略的訂定；（6）執行計畫的研擬；（7）行銷預算的編列和進度；（8）計畫執行的控制與評估。簡要敘述如下：

1.**執行摘要**：執行摘要是指在行銷計畫的開端，先簡潔扼要地說明行銷規劃欲達成的目標及擬採取的作法，以使管理當局能很快的掌握行銷規劃的方向及核心內容。

2.**組織使命**：組織使命是指組織的長期承諾和長期目標，它奠基於組織的歷史、管理階層的偏好、資源、獨特能力以及環境因素。組織

表12-1 行銷計畫大綱
..

執行摘要
I.組織使命
II.市場情勢分析
III.行銷目標的制定
IV.行銷策略的訂定
V.執行計畫的研擬
VI.行銷預算的編列和進度
VII.計畫執行的控制與評估

使命也被稱為公司使命、願景以及信念或信條。

　　3.市場情勢分析：市場情勢分析亦稱為SWOT分析，是指對組織的內部優勢和劣勢以及外部機會和威脅進行分析。

　　4.行銷目標的制定：是指對銷售目標、市場佔有率目標和其它行銷目標的設定。

　　5.行銷策略的訂定：包括選擇目標市場、決定定位和行銷組合策略。

　　6.執行計畫的研擬：執行計畫包括活動的設計、責任、成本、時程表。

　　7.行銷預算的編列和進度：在完成全部的執行方案後，行銷人員必須研擬出一份預算說明書，詳列可能銷售的產品與服務之種類和數量，列出各種行銷活動的成本，以及預計的利潤，供高層主管檢視與評估。

　　8.計畫執行的控制與評估：列出欲達成各目標的進度，以作為控制計畫之執行及評估執行成果的依據，並方便作適度的調整以確保組織的利益。

界定組織使命

　　行銷計畫首先要提出的就是組織的整體目標和長期承諾。尤其是對「策略性行銷計畫」而言，是極爲重要的。組織使命可用組織所服務的顧客群體、所提供的產品或服務、所執行的功能、及所使用的技術來表達。許多成功的組織把他們的組織使命用文字寫下來，稱爲「使命聲明」（mission statement）。組織使命聲明對組織有下列的好處：（黃俊英，1997）

1.使命聲明對所有員工及管理人員傳達了一個明白清晰的目標。例如，麥當勞的QSC&V（品質、服務、清潔及價值）信條是公司內部所有員工所熟知，並奉爲圭臬的使命。

2.使命聲明敘述組織的獨特目標，協助它與其他類似的競爭組織有所區別。一般來說，公司獲利的目標在使命聲明中不會以明確的數字來表示，但是可以就利潤分配的比例和用途來呈現，例如，某家速食餐廳在使命聲明提出「稅前盈餘的百分之十五用於員工紅利，百分之五用於慈善、教育和文化機構」。

3.使命聲明讓組織專注於顧客需要，而非它自己的能力。例如，某家速食餐廳在使命聲明中提出「服務沒時間吃飯的客人的需要」或是「提供給預算有限的客人高品質的產品」，以表達該餐廳的核心訴求。

4.使命聲明提供給高階主管在選擇不同的行動路線時特定的方向和標竿，幫助他們決定去追求和不去追求那些企業機會。

5.使命聲明提供指引給組織的所有員工，使聲明像膠水一樣地把組織凝聚在一起。

使命聲明的構成要素包括：（1）產品或服務的顧客群體；（2）

公司的目標。舉例來說，一家速食餐廳業者的使命聲明如下：

「我們出售高品質的漢堡及三明治，用的麵包是每天餐廳現烤出
來的。份量比任何競爭者的產品都還大，並且所有的食物都是
即點即煮。顧客想要的新產品，我們都會儘量來考慮。

我們會提撥5%的利潤作為慈善機構的捐款。身為社區的一員，
我們會積極參與幫助那些沒有我們幸運的人們。」

書面使命聲明常會被視為是毫無意義的陳腔濫調，這對一個毫無
方向感的公司來說或許是真的。但即使它聽起來跟別家公司的使命大
同小異，但把公司應該採取的整體方向化為書面記錄還是絕對必要
的。擬訂一份書面使命聲明並不困難，但要讓使命聲明有效地執行，
就需要管理階層的全心投入了。根據《商業週刊》的一項研究調查顯
示，有書面使命聲明公司的平均股東權益報酬率是16.6%，而沒有使命
聲明公司的平均報酬率則為9.7%（Rarick & Vitton, 1995）。著名的Ritz-
Carlton酒店集團將「品質願景」的使命聲明放在員工手冊當中，並自
我期許會在全世界被公認是飯店業的品質與市場領導者。

市場情勢分析

市場情勢分析又稱為SWOT分析，是要探討組織的優勢、劣勢、
機會和威脅。也就是找出組織最重要的內部優勢和劣勢，以及組織所
面對的外部機會和威脅。SWOT的意義如下：

1.優勢：組織內部的優點，能提供組織競爭利益，使組織以少獲多
者。

2.劣勢：組織內部的缺點，一旦被認清之後就能做某些改進或補償的情況。

3.機會：是指市場上對組織有利的情況，如果這些情況能與組織的產品和服務結合，就可使組織的產品容易被市場所接受。

4.威脅：是指對行銷努力有不利影響的外部情勢，可能會使組織的產品和地位受到侵蝕的挑戰。

SWOT分析就是把企業所面臨的各種情勢加以分析，內容大致可分為外部分析與內部分析。在獲取內部分析之優、劣勢資訊後，考量外部分析之機會、威脅資訊，經由兩者的配對分析，所得之結果即可進而擬訂行銷策略。

外部分析

企業針對外部環境的探討，即稱為外部分析（external analysis）。外部分析可進一步分成環境分析、主要競爭者分析和市場潛力分析。

環境分析

觀光產業的外部環境因素，包括：產業的競爭性、政策與立法、社會與文化、科技變化等，這些環境因素通常是組織無法控制的外部因素，但卻對組織的營運有重大的影響。

主要競爭者分析

競爭對手的弱點代表市場的機會，競爭對手的優點則意味著市場威脅。競爭者分析的項目包括：對競爭者的確認、競爭者的目標、競爭策略以及能力的分析，甚至是對競爭者未來的可能行動都需要進行探討，如此才能協助企業擬訂有效的行銷策略。

市場潛力分析

市場潛力分析是要去瞭解市場的潛在特性，以進一步瞭解市場的潛在機會和威脅。許多市場上的因素可能會影響企業的機會，包括：市場的區隔、市場的需求和市場規模。

市場的區隔： 市場上並非所有人都會購買本公司的產品，因此公司必須要先確定「誰是購買者」。即使同是公司產品的購買者，對於不同類型的產品也會出現不同的偏好，因此我們將購買者加以區隔，並探討這些區隔內的顧客特性。企業可以選擇人口統計、地理、心理、行為、旅遊目的等變數，作為市場區隔化的基礎。

市場的需求： 市場上所有的潛在購買者對於他們想要購買的產品和服務都會有所期望，包括：產品的價值、特性、品質等。因此行銷人員必須要經常去檢視其行銷策略是否真正滿足了顧客的需求。

市場規模： 衡量市場機會最方便的方法，就是衡量市場可能銷售量的多寡，而市場規模所指的就是銷售量。潛在市場規模的衡量通常可以利用人口統計變數來指出市場的大小及所在位置。另外，市場規模的衡量也必須考慮到消費者的購買力及意願。

內部分析

內部分析（internal analysis）是要去瞭解組織內部的優勢和劣勢，諸如：組織的使命、財務資源、專業能力、組織文化、人力資源、產品特性、行銷資源等。例如，某家旅行社的優勢可能是產品極具特色，劣勢可能是通路不佳。

行銷部門可能對企業的營運或財務層面的影響不大，但是還是有必要去瞭解其他部門的執行潛能。舉例來說，假如有個策略是要擴大舉辦促銷活動，財務部門能夠支援促銷的相關經費嗎？假如廣告主張

要傳達的是員工的親和力，營運部門可以做得到嗎？內部分析的目的除了要找出公司的優勢和劣勢之外，也要瞭解各部門的配合能力。

SWOT分析之策略矩陣

SWOT分析所使用的重要工具為配對矩陣，如表12-2所示。表中，橫列為外部分析，包括：機會點與威脅點；縱行為內部分析，包括：優勢點和弱勢點。至於中間矩陣的部分，則包括：前進策略、暫緩策略、改善策略與撤退策略。

前進策略

外部機會點與內部優勢點交集的方格，應採取前進策略。也就是說，當市場機會存在，而企業內部又具有優勢可以配合時，採用前進策略的成功機會就會大為增加。例如，某蔓售旅行社因政府實施週休二日政策使得旅遊市場發展的機會大增，加上該旅行社的下游通路網強，就適合研發新的旅遊產品。

表12-2 SWOT分析之配對矩陣

策略方向　　外部分析　　內部分析	機會點 * ------ * ------	威脅點 * ------ * ------
優勢點 * ------ * ------	前進策略 （Go）	暫緩策略 （Hold）
弱勢點 * ------ * ------	改善策略 （Improve）	撤退策略 （Return）

改善策略

外部機會點與內部弱勢點交集的方格，應採取改善策略。也就是說，當企業內部有明顯的弱勢點，但外部機會點仍然存在時，應該想辦法先改善本身企業的體質。任何改善策略都會涉及公司資源的運用，包括：人力、財力、物力、時間等。例如，政府雖然實施週休二日政策，但因旅行社的下游通路不佳，所以想辦法先改善通路才能配合市場的機會。

暫緩策略

外部威脅點與內部優勢點交集的方格，應採取暫緩策略。也就是說，當外部環境處於不利地位，即使企業內部存在足夠的優勢時，仍然應該採取暫緩的措施。例如，當市場面臨經濟不景氣時，雖然旅行社的財務非常健全，但是仍然不宜在此時貿然研發新產品，開源節流的保守策略較為可行。

撤退策略

外部威脅點與內部弱勢點交集的方格，應採取撤退策略。換言之，當外部環境處於不利地位，企業內部又面臨明顯弱勢時，策略上應朝撤退方向進行。例如，當市場面臨經濟不景氣時，而旅行社的財務又不穩定，此時應設法降低人事、推廣、通路等成本的開銷。

在獲得企業內、外部完整的資訊後，透過SWOT策略矩陣表的構建，即可進一步研擬策略的方向。

行銷目標與行銷策略訂定

行銷目標

在發展行銷策略或行銷組合之前，必須先爲每一個目標市場建立其個別的行銷目標（marketing objective），因爲行銷策略是否能夠成功，取決於策略之執行可否達成行銷的目標。行銷目標的設定，不但可以提供行銷主管，衡量行銷標的（goal）達成與否的基準，同時可以作爲行銷計畫適時調整的依據。

設定行銷目標時，應注意下列四點：（1）針對特定的目標市場要載明期望達成的結果，例如，銷售額增加或市場佔有率提高等；（2）目標要具體明確，最好能以量化的數據來衡量；（3）必須載明目標達成的日期。舉例來說，某家旅館針對團體客人（目標市場）加強促銷活動，希望十月份（載明時間）的住房率能夠提高15%（數據結果之衡量）。另外，目標的設定也必須具備可達成性，如果目標訂的太高而永遠無法達成，此時只會令人沮喪，對員工無法造成激勵作用。反過來說，目標也必須具有挑戰性，太容易達成的目標也無法激發有關人員的潛力與鬥志。

行銷策略的訂定

行銷策略是企業預期在目標市場中達成行銷目標的廣泛性指導原則，策略所探討的範圍應該涵蓋目標市場、市場定位和行銷組合策略（如圖12-1所示）。

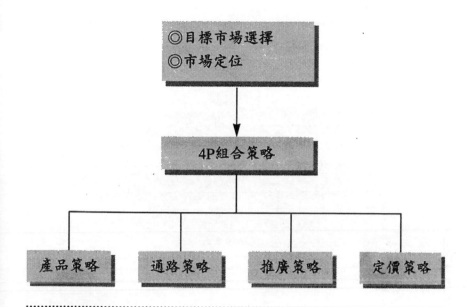

圖12-1 行銷策略規劃

目標市場的選擇

　　行銷目標確定之後，接著要考慮哪一部分的市場是企業在某一期間內想要去爭取或經營的市場，也就是企業的目標市場。在前面一節的市場潛力分析中，企業已經進行市場區隔並探討不同區隔市場的特性。

　　為了進一步選擇目標市場，企業可以依據本身所能提供的服務及其能力採取無差異行銷、集中行銷或多區隔市場的選擇策略。無差異行銷是不考慮市場區隔上的差異性，而對整個市場只提供一種產品或服務，去滿足消費者的一般需求。集中行銷則是承認市場區隔上的差異，但是基於公司資金有限，或是該市場區隔無競爭對象等原因，而只選擇一個市場區隔為目標對象。多區隔策略是指企業針對數個不同的區隔提供產品或服務，而前提要件是每一市場區隔的條件都能配合企業的目標和資源。針對目標市場的選擇，企業必須指出目標市場的

圖12-2 業者針對遊學市場擬訂廣告方案——遊學手冊製作
資料來源：紐西蘭王家牧場、中國時報旅行社股份有限公司

規模大小以及選定的原因。

市場定位策略

　　根據所選擇的目標市場，企業必須發展一套使產品進入該市場區隔的定位策略。每個市場中的每一個產品都會擁有一個地位，這個地位決定了消費者如何來看待該產品，從而決定出消費者是否願意購買該產品。所謂市場定位就是企業為產品規劃出一種適合消費者心目中的特定地位。

　　市場定位策略決定之後，才有助於後續的行銷組合決策。因為企業必須把期望塑造的定位，反應在各個行銷活動的設計。例如，企業決定將產品定位成高水準的產品時，則必須推出高品質的產品，採行高價格以及高層次的通路，並採取格調高貴的促銷方式或廣告，以共同為此產品烘托出高級的形象。

行銷組合策略

　　行銷組合是企業用來影響目標市場的各種可控制變數及水準。行銷組合一般區分為：產品、定價、通路、推廣等四類，也就是通稱的4Ps。行銷組合的內容如下：

　　1.產品策略：產品包含了實體產品、服務和意見。企業要決定的是何種產品和服務才是企業希望提供的，而產品的等級、品質、品牌、保證與售後服務等都可以是產品的一部分，因此企業所提供的產品，究竟包含那些部分也是重要的決策之一。除此之外，企業也要決定產品的廣度和深度，研究如何設計產品組合，針對目標市場提供適當的服務。

　　2.通路策略：通路是企業利用直接或間接的方式把產品或服務傳送給目標消費者的管道組合。通路策略包括：位置、通路成員、涵蓋區域等的相關決策。通路的選擇不僅與定位決策有關，而且會對推廣和

定價決策有重要的影響。例如，某家飯店選擇旅行社作為通路成員，其推廣策略即可考慮聯合促銷的方式，而旅行社的議價空間也會影響價格制訂的彈性。

　　3.推廣策略：行銷計畫中亦需詳述如何運用推廣組合的工具。推廣決策包括如下：

◎廣告：企業付費並透過大眾媒體表達或推廣各種產品與服務。
◎促銷：企業利用短期的激勵措施，來刺激消費者的購買意願，
　　以增加其銷售量。
◎公共關係：觀光業與其他企業或個人之間，為維持關係所從事
　　的所有活動。
◎公共報導：企業在出版媒體中刊登新聞，或者在廣告、電視、
　　舞台等方面獲得有利的推薦。
◎人員銷售：由業務人員和消費者進行溝通的銷售方式。

　　4.定價策略：價格是影響消費者選擇的主要決定因素。價格也是行銷組合中唯一能創造收入的要素。定價不只是要能反應成本，它還可以是一種策略性的競爭工具。定價決策的討論重點包括：定價方式、折扣、佣金、付款條件、顧客的認知價值等。

計畫執行與控制

　　行銷策略指出了在目標市場中達成行銷目標的廣泛性指導原則，策略所探討的是屬於大方向的，執行計畫則是根據各個目標市場所制定的行銷策略，進一步研擬更具體明確的行銷活動。一套完整的執行計畫應該列出具體的活動內容、時程表、負責人、成本以及預期的成

效。行銷計畫的最後一個階段是控制與評估，目的在確保行銷計畫能夠因應外在環境和競爭情勢的改變而適時調整。

執行計畫的研擬

為了落實行銷策略，企業必須設計行動方案以訂定行動的種類及內容、負責承辦的部門或個人，以及舉辦活動的時間流程表等。事實上，行動方案的內容必須要能回答下列的問題：

該做些什麼？

所有的活動方案都應該以公司的整體目標與特定目標為指導原則，根據各目標市場所制訂的行銷策略來研擬具體的行動方案。表12-3是一般行銷活動計畫的設計表格，內容涵蓋行動方案的實施步驟、時程和負責人。行銷人員可以利用這張表格來設計活動方案。

表12-3 行銷活動計畫設計表格

事業名稱：　　　　　　　　　　　行動計畫名稱：

年度：　　　　　　　　　　　　　市場區隔：

部門：

目標：

策略：	行動步驟：	日期：	負責人：
_____	_____	_____	_____
_____	_____	_____	_____
_____	_____	_____	_____
_____	_____	_____	_____
_____	_____	_____	_____

在何處進行？

　　企業必須與目標市場的消費者進行溝通，行銷人員則有必要在研擬行銷策略時，評估各種溝通工具的適宜性。一般來說，溝通的方式可採人員溝通（人員銷售）與非人員溝通（大眾媒體）的管道。若需要透過大眾媒體與目標消費者進行溝通時，究竟要選擇報紙、雜誌、電視，或是廣播或戶外看板呢？假如選擇的是報紙，接下來要決定的是那一份報紙？那一個版面？假如選擇的是電視，接下來要決定的是那一個電視頻道？那一個節目時段？

何時完成與何人負責？

　　行銷計畫中應該列出各項行銷活動的時間表和活動行程。表12-4為這類時程表的格式範例。表中列出活動名稱以及負責該活動的人員。

表12-4 行銷活動時程表

事業名稱： 年度：		行銷活動計畫時程 部門：											
活動 名稱	負責 人員	一月	二月	三月	四月	五月	六月	七月	八月	九月	十月	十一月	十二月

行銷預算的編列

　　行動方案所涉及的成本即爲預算的範疇。企業如欲充分發揮行銷計畫的功能，必須協調計畫中的每個活動，而預算就是達成協調的最佳媒介。

　　根據行銷目標、行銷策略、執行方案以及活動的單位成本，即可編列行銷預算。例如，爲增加5%的市場佔有率，估計需在報紙刊登10次全版廣告，在查詢廣告費率之後即可算出報紙的廣告預算。又如需要5位銷售人員才能達成銷售目標，則可根據銷售人員的本薪、出差費、獎金、津貼等項目來估算銷售費用。行銷預算通常可分成：部門別、月份別、季別、產品別、地區別、活動項目等方式。

計畫執行的控制與評估

　　行銷計畫之執行能否落實預期的目標，則需要規劃一套控制的程序來加以監督。例如，可預先設定各項活動的檢核點（checking point），或定期回饋資料，或定期口頭報告。行銷主管必須查核行銷目標的達成程度和預算的使用程度。

　　每項活動計畫的執行進度與預期效果，都必須配合實際的狀況予以調整或修正，這樣才能循序漸進地完成行銷任務。另外，控制部分可能還需包括所謂的「應變計畫」（contingency plan），要求對可能發生的事項研擬應變措施。

行銷專題 12-1
台北晶華酒店行銷計畫之研擬

··

組織使命

台北晶華酒店本著服務並滿足每一位旅客與顧客所需的經營理念,以提供優良住宿與餐飲服務為其經營宗旨,提供客人賓至如歸的服務,並超越顧客的期望是晶華酒店最大的目標。

市場情勢分析

情勢分析是在所有行銷策略制訂之前,針對必須考慮的情勢因素進行研究。情勢分析是由外部分析、內部分析所組成。

外部分析

1.環境分析
◎市場狀況

近十年來,來華旅客人數由七十九年之193萬人次,成長至八十八年之241萬人次,平均年成長率為2.23%。根據觀光局八十八年資料顯示,國際觀光旅館之住宿旅客仍以外籍人士及華僑約佔59%為主,本國旅客約為41%。因此,來華觀光旅客人數之多寡深深影響觀光旅館之經營成敗。

◎產品趨勢

觀光旅館業為提供旅客住宿與餐飲為主之服務業,由於屬於消費性產業,故產品之未來發展趨勢,除仍以餐飲銷售為訴求重點

外，更以結合商務、會議、休閒、運動、購物等多元化服務為標竿，並配合電子資訊運作之完整服務體系，為未來旅館業發展趨勢。

◎競爭狀況

大台北地區之國際觀光旅館除遠東國際大飯店於八十三年中開幕營業外，霖園大飯店及台糖漢口大飯店仍於籌建中，故未來大台北地區之可供住房數將有限增加。隨著我國經濟穩定成長，持續推展觀光事業及政府積極推動台灣成為亞太地區之營運中心，故來華觀光及商務考察之旅客將可穩定成長，因此大台北地區旅館供需將可維持穩定。

2.主要競爭者分析

本公司於八十六年度總營業收入約佔市場值11.5%，其主要競爭對手有台北凱悅大飯店、福華大飯店、來來大飯店，以及遠東大飯店。這些飯店在客源基礎都以商務旅客為主，並擁有各式各樣的餐廳，在旅館區位與價格等級上也都相近。

3.市場潛力分析

◎目標市場

本酒店的主要客源市場包括：日本旅客（佔55%）、北美旅客（佔16%）、歐洲旅客（佔13%）等市場。日本旅客和歐美旅客高達八成以上，至於本國顧客則僅佔6%。本酒店的住宿房客以簽約的長期商務旅客為最多，約佔五成，透過簽約旅行社安排的團體住客約佔28%，上述客戶多由直接消費人員付款，並非透過旅行社或簽約客戶付款。另有特價活動的旅客約佔10%左右。

近幾年來國人至旅館的餐飲消費風氣逐漸盛行，導致餐飲營業收入佔總營業收入的比例增加，許多旅館業者逐漸重視開發餐飲部

門的功能，由於晶華酒店的立地條件佔有優勢，因此餐飲部門的目標市場以國人為主。同時也積極開發宴會和會議業務，提供多元化的餐飲服務以滿足各團體機關的集會和餐飲需求。

內部分析

公司為提昇服務品質，對於客房消費者實施意見調查，以瞭解客戶的滿意程度及抱怨原因，並可達到及時改善之目的。根據《天下雜誌》八十三年所做「標竿企業競爭力評估調查」，本公司位居全國各大企業第十九名，並曾於八十三至八十五年連獲Business Traveler台北市最佳旅館獎。

由於國際觀光旅館為勞力密集之產業，勞工意識抬頭，勞工成本上揚，無形中增加旅館業經營之困難。基層員工離職率偏高無形中也增加旅館的經營成本。

SWOT分析

1.優勢

◎客房採「簡單」、「素雅」之居家風格，親切溫馨、有效率之服務態度，致使公司能夠維持高住房率。
◎公司地處台北之商業、娛樂及購物中心，緊鄰政府中樞，附近公司林立，交通薈萃，為各餐廳帶來豐富客源。
◎經常舉辦耳熟能詳的促銷活動，例如，Michael Jackson演唱會、宮澤理惠訪台、歐洲時裝展等，塑造公司的特定形象。
◎旅館用地地上權取得時間早，成本負擔較輕，財務狀況佳。
◎自創品牌走向連鎖經營，市場競爭力高。

2.劣勢

◎勞工成本上揚，增加旅館經營的困難。

◎對於餐飲客人無法提供充足的停車位。

◎員工離職率過高。

◎網路功能與電子商務交易能力有待加強。

3.機會

◎政府規劃台灣成為亞太營運中心之努力，帶動國內觀光旅館業之蓬勃發展。

◎全球旅遊市場之發展，政府戮力推展觀光事業，促成來華旅客之成長。

◎產業具資本密集特性，競爭者不易進入，市場供需狀況穩定。

4.威脅

◎短期市場景氣不佳因素依然存在。

◎二家主要競爭者開始整修內部裝潢與設施。

◎競爭者較容易雇用到基層員工。

行銷目標的制定

本年度之目標在經評估，淡、旺季等特定期間及合約公司與團體訂房等各項因素之後，仍以維持高房價和高住房率的走向為目標。整個年度的目標為住房率提高5%，營業額報酬率15%為年度目標。

行銷策略的訂定

產品

執行年度維護及重新裝潢之作業，並更新設施。

價格

將公司最具市場競爭力之精緻客房、豪華客房及主管客房之房價調高約2%。套房部分，精緻套房則調高與其他飯店同等級套房相仿之價位。

通路

維持並加強既有通路之關係。

推廣

1. 促銷：推出淡季特惠專案、配合節慶（聖誕節、新年、母親節、情人節等）推出促銷專案、與Four Season 集團之全球連鎖飯店共同促銷計畫
2. 廣告：電台、雜誌、報紙等媒體之廣告
3. 人員銷售：至美國、日本、歐洲等地作業務拜訪
4. 公關：記者招待會、秘書之夜回饋專案、合約公司之宴會、旅行社感恩週、名人高爾夫球賽

行動計畫的研擬

列舉部分活動計畫供作參考之用。

新年度行銷活動計畫

活動	記者會	秘書之夜	晶華浪漫情人餐	名人高爾夫球賽
活動目的	*與媒體記者聯絡感情 *達成消息發布之目的	*鞏固原有客層 *開拓新客層	*吸引本地客源 *同時擴大餐飲與客房業績	*形象塑造 *對準目標市場的公關活動
對象	台北、高雄主要媒體記者	台北、高雄各大企業秘書	夫妻、熱戀男女	企業主管與老闆
預定日期	二個月　次	90年7月	90年2月14日	90年5月11日
內容說明	活動以餐敘方式進行	*以餐會方式進行 *原有顧客優光 *會後贈品發放	*客房內燭光晚餐 *專人伺候用餐 *當晚客房九折	*地點：林口球場 *合作對象：TVIS *邀請對象：高爾夫名人 *觀球證可成為PR工具 *藉比賽於媒體大量曝光
負責人	XXX	XXX	XXX	XXX

名詞重點

1. 行銷計畫（marketing plan）
2. 戰術性計畫（tactical plan）
3. 策略性計畫（strategic plan）
4. 使命聲明（mission statement）
5. SWOT分析
6. 外部分析（external analysis）
7. 內部分析（internal analysis）
8. 行銷目標（marketing objective）

思考問題

1. 完整的行銷計畫應涵蓋哪些內容？
2. 請您比較組織使命與組織目標有何不同？
3. 試說明外部分析與內部分析所涵蓋的構面與內容。
4. 試選擇一觀光企業，依循SWOT分析形式探討該企業所面臨的優勢點、弱勢點、機會點與威脅點，並條列出策略方向。
5. 請選擇一觀光企業，根據該企業的基本資料研擬一份年度行銷計畫。

13. 觀光行銷績效評估

學習目標

1. 說明行銷組織之規劃原則
2. 討論行銷組織之類型
3. 探討觀光業之行銷組織
4. 探討行銷控制的型態
5. 說明行銷稽核的觀念與內容

適當的行銷組織規劃是確保行銷目標與策略達成所不可或缺的基本要件。而在行銷組織部門架構下，執行行銷計畫的過程當中，會有許多意想不到的狀況發生，使得計畫執行結果不如預期理想，因此有必要在計畫進行中加以監控。本章將先介紹行銷組織的基本型態，其次探討行銷控制及績效評估的方法，最後提出行銷稽核的概念，協助經理人檢視並修正行動以完成既定之績效目標。

行銷組織之規劃

行銷功能要能有效地發揮，必須建立一個適當的行銷組織。本節首先探討行銷組織的規劃原則及一般行銷組織的類型，其次舉例說明觀光業的行銷組織。

行銷組織的規劃原則

一般而言，行銷組織的規劃並無一致的模式，即使是從事相同行業的企業，也不一定具有相同的行銷組織結構。因此，行銷組織的設計應是隨著經營者的經營哲學與企業性質而有所差異。但是為了減少不必要的人力重複與行銷花費，行銷組織的規劃仍須把握幾項重點原則。

組織的專業與分工

隨著公司的經營成長，行銷活動必然增加，在各種活動成效的歸責上也較為困難。此時，適當的責任分配與工作授權則極需要，透過專業分工的原則才能使個人得以發揮所長。

組織的溝通與協調

　　組織目標的達成，需要組織內部的協力合作。因此組織的規劃必須讓個人的目標能夠配合公司的目標，促使組織內的個人意願向著共同的目標邁進，此時溝通協調即顯得特別重要。為了達成協調與平衡的目的，可以利用各種教育、訓練課程、定期開會等方式，並作適當的監督以及保持雙方意見的交流。唯有整個行銷部門組織的各種活動都能互相保持適當聯繫，才能使行銷部門獲得最大的成效。

組織權責的確定

　　組織規劃的基本原則是一個部屬不應接受兩個以上的上司命令，假使一人受多人指示，就會使員工產生無所適從的情況。在進行工作分工時，應讓每一工作負責人充分瞭解本身具有的權責，以避免不必要的磨擦。

行銷組織之類型

　　本書第十一章曾提及銷售力組織的型態，此處對於行銷組織也有類似的歸納與分類。一般的行銷組織類型大致可分成：功能式組織、產品式組織、地區式組織、顧客市場式組織以及混合式組織等五大類。

功能式組織

　　所謂功能式組織（functional organization）是根據行銷執行的功能來規劃組織的型態。一般來說，行銷功能要能發揮所需包含的行銷活動，例如，產品發展、服務品質管理、廣告、促銷活動、銷售、公關等。公司可以依據這些功能各自成立一個單位或部門來推動行銷活動的執行。

　　當企業所生產的產品類別不多，而且市場涵蓋度有限時，按各地

圖13-1 功能式行銷組織

行銷功能設置獨立作業單位的功能別組織，將可達到專業分工的優點。此外，在功能式組織中，因為各功能別的行銷人員皆隸屬於行銷主管之下，所以在行政管理上較為簡便。

功能式行銷組織仍然存在著缺點。第一，由於行銷活動的各項功能彼此相關，如果把執行各項功能的個別部門整合在一起（即實務上之整合行銷），則較可以發揮整體效用。反過來說，如果公司把行銷的責任分配給各部門的主管及其團隊時，則可能會導致部門各自為政而顯得較無效率。第二，許多大集團不只擁有一種產品或品牌（例如，連鎖住宿業），甚至擁有完全不同型態的觀光產品（例如，航空公司、旅館、租車公司），而這些同屬於該母公司旗下的各種產品，極可能需要各自不同的行銷方法，因此根據產品的需要來成立各自的行銷組織也就有其必要性。

產品式組織

所謂產品式行銷組織（product organization），乃是基於產品或品牌管理的需要來構成行銷組織。此種方式特別適用於大型而擁有多種產品或品牌的公司，常見於大型住宿及餐廳連鎖業。舉例來說，假日飯店提供的住宿品牌等級有Crowne Plazza Hotel、Embassy Suite Hotel及Hampton Inn三種品牌，各品牌因目標市場不同而有不同的行銷方

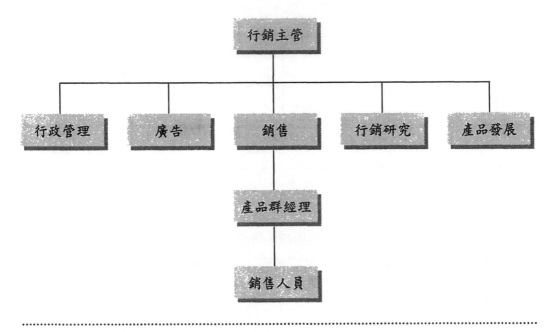

```
                            ┌─────────┐
                            │ 行銷主管 │
                            └─────────┘
         ┌──────────┬──────────┼──────────┬──────────┐
    ┌────────┐  ┌────────┐  ┌────────┐  ┌────────┐  ┌────────┐
    │ 行政管理 │  │  廣告  │  │  銷售  │  │ 行銷研究 │  │ 產品發展 │
    └────────┘  └────────┘  └────────┘  └────────┘  └────────┘
                                │
                          ┌──────────┐
                          │ 產品群經理 │
                          └──────────┘
                                │
                          ┌──────────┐
                          │ 銷售人員  │
                          └──────────┘
```

圖13-2 產品式行銷組織

式。

　　產品式組織並不是取代功能式行銷組織,它只是屬於另外一種層面的管理。產品管理制度是由一位產品銷售經理來領導,他必須督導數個產品線經理的作業(如圖13-2所示)。如果這些產品的差異性頗大,或產品的數量超過功能式行銷組織所能管理的範圍,產品式組織就更有其存在意義了。

　　一般而言,躉售旅行社所提供的旅遊產品常包括:美西、歐洲、紐澳、東南亞等多種產品線的產品,而各產品線也通常會有所謂「線控」經理來負責該線產品的出團與銷售控制。此種以產品類別所建立的銷售模式就是產品式組織的一種形式。

　　產品式組織具有若干優點。第一,產品銷售經理能協調產品所需

的各種行銷功能；第二，產品經理可以迅速解決市場上所發生的問題。但是此種制度也有幾項缺點。第一，產品經理沒有足夠的授權，以致無法有效達成行銷任務，他們必須靠其說服力，以取得廣告、銷售以及其他部門之合作。

地區式組織

　　所謂地區式組織（area organization）乃是按照組織的不同地區來構成行銷組織。當企業所涵蓋的市場範圍遼闊，且顧客特性因地區不同而有所差異時，適合採用地區式組織。

　　一般市場擴及不同國家、不同區域的公司，都會配合地理區域來安排銷售和行銷人員。一般常見於許多跨國性的觀光飯店和餐廳連鎖企業。另外，具有官方或非官方型式的駐外觀光單位也是一種地區式的組織。例如，新加坡旅遊局，南非觀光局以及我國派駐外地的觀光單位等。一般屬於多國籍經營的觀光產業，隨著各地觀光產品的銷售

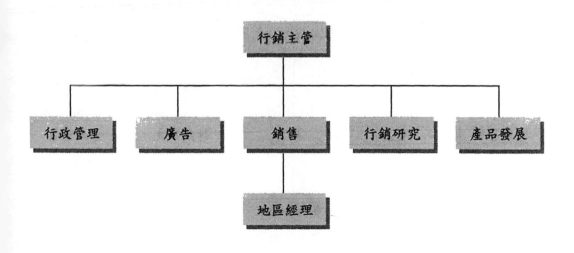

圖13-3　地區式行銷組織

與經營，即有必要在當地增設辦事處或分公司以方便銷售。

顧客市場式組織

　　所謂顧客市場式組織（customer organization）是以不同的顧客市場來構成行銷組織。一般公司常會經營不同的目標市場，當各個市場區隔的顧客特性差異很大時，就可採用顧客市場式組織。例如，旅行社將旅遊產品的銷售對象區隔成團體旅遊市場、商務旅遊市場及FIT市場。各個市場顧客的購買習慣或消費行為有其差異存在，此時顧客市場式的組織即有其存在意義。

　　顧客市場式組織相當類似產品式組織。在市場管理組織當中，由市場部門的經理來管理各市場的經理，並可向其他部門作功能性的支援與諮詢。市場經理的職責在擬訂長期的年度銷售計畫及分析市場的變動情形。此種制度的最大優點是能使行銷活動配合顧客群體的需求。

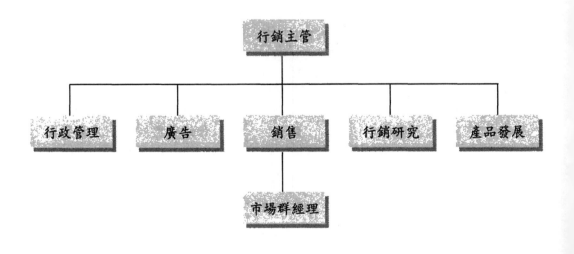

圖13-4　顧客市場式行銷組織

混合式組織

混合式組織（mixed organization）是將行銷組織依據上述四種規劃方式進行混合設計。其中一種較具代表性的設計就是根據顧客群體及行銷功能作混合式規劃。舉例來說，觀光業中的旅館、餐廳常有連鎖經營的情況，母公司通常會準備一套全球性的行銷計畫，而區域性參與連鎖的公司也會根據地區性的需求與特性，來發展各別公司的行銷計畫。此種行銷作業方式就是根據顧客特性及地區特性來進行混合式規劃。

觀光業之行銷組織

觀光業與其他服務業在行銷歷史的演進過程中，都較一般的製造業落後約二十年之久（Morrison, 1996）。其主要原因有二點：首先，許多觀光產業的經理人都是出基層升遷上來的。例如說，餐廳的老闆過去是大廚師，旅行社的老闆過去是導遊領隊。這些管理階層過去所受的職務訓練或教育，都著重在業務上的技術細節，而非強調顧客服務及滿足個人需求。因此，對於行銷觀念的認知較為不足。第二，服務業在科技應用方面的突破較一般製造業來得遲。因此，服務業經理人應用行銷技巧的年代也遠落後於製造業。

在觀光產業中，「銷售」與「行銷」常被視為相同。旅館中最常見到的是銷售經理（sales manager）的頭銜，而非行銷經理。尤其是觀光產業中有許多中小企業，受限於組織規模而沒有行銷部門的編制。

以旅行業為例，旅行業大部分的組織系統是就其重點營運項目來設計的。以專辦出國團體旅遊的躉售旅行社為例，其內部組織型態如圖13-5所示。業務部門擔負了重要的產品銷售角色，行銷部則隸屬產品企劃的一部分。

台北市晶華酒店之組織結構如圖13-6所示。其主要的行銷功能是由公關部來負責，包括：廣告計畫之擬訂執行、對外公關事物之處理

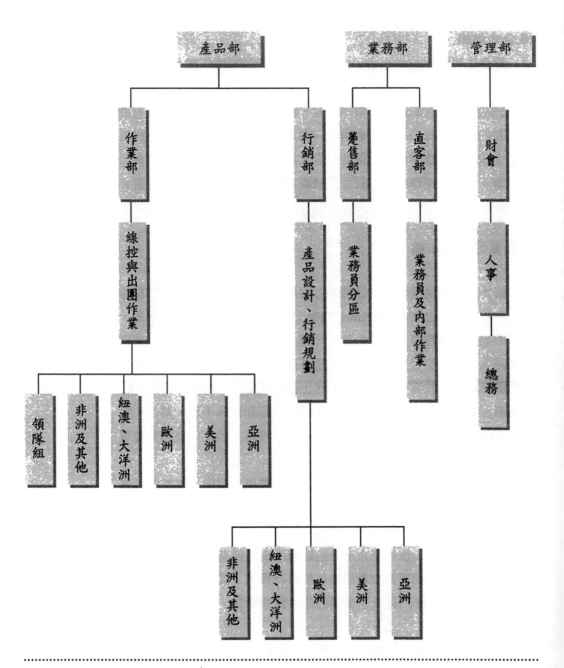

圖13-5 躉售旅行社之組織型態

圖13-6 台北晶華酒之組織結構圖

資料來源：晶華國際酒店股份有限公司公開說明書，民國87年3月。

及促銷推廣活動之規劃。但客房部門仍負責客房銷售業務之推廣，餐飲部門仍需負責餐飲促銷活動之執行。換言之，一般銷售及促銷活動仍由營業部門來負責，而整體對外行銷功能之規劃與執行則由公關部門來負責。

績效評估與控制

　　行銷部門的工作是規劃、執行與控制行銷活動。企業投入大量人力、財力與時間來企劃行銷活動，但是在執行的過程當中，有可能因為突發事故或人為疏忽，使得計畫執行的結果不如預期理想。因此，有必要在計畫進行中加以監控，才能確保執行的效率與成果。績效評估與控制就是在行銷計畫執行的過程中採取某些控制步驟，使實際結果與期望結果更接近。因此控制的方式可在計畫執行的前、中、後三個階段來加以控制。

　　事前階段：此階段為行銷計畫執行前之規劃階段，包括：各種行銷資訊的調查、行銷研究的設計、行銷目標的設定乃至於行銷計畫的擬訂。在行銷計畫執行前，能事前對於成果加以預測並隨時檢討將有助於績效之控制。

　　執行階段：此階段為行銷計畫之執行階段。在年度行銷計畫的執行過程中，每日所從事的行銷活動為整體行銷計畫的一部分，必須經常檢視並作必要的調整。

　　事後階段：此階段為行銷計畫完成後的階段，對於行銷結果加以衡量，檢討整個行銷目標之達成度並進一步找出改善績效的方法。

　　行銷控制的型態可分成：營運控制（operating control）、品質控制

（quality control）、效率控制（efficiency control）與策略性控制（strategic control）等四種。

營運控制

營運控制主要是針對一般年度行銷計畫中所欲達成的績效加以評估，檢視目標的達成與否，因此又稱為年度計畫控制。年度計畫控制的核心是目標管理（objectives management）。在執行步驟上，首先為每個營運部門設立每個月或每季應達成的目標；其二，監視市場的績效；第三，找出重要績效不彰的原因；第四是採取修正行動，以縮短目標與績效間的差距。

此種控制模式可用在公司的任一個階層。高階管理階層設立年度的銷售與利潤目標，這些目標再細分成下一個階層的特定目標，每個產品線經理都有要達成的銷售目標與成本水準，每個地區的銷售經理與銷售代表也有特定的目標。

一般常用以檢視計畫績效的方式有銷售分析、市場佔有率分析、行銷費用分析、利潤分析等項目。

銷售分析

所謂銷售分析是衡量並評估實際銷售目標與預期銷售目標的差異，其目的在找出未能達成銷售目標的原因，並提醒行銷主管是否應考慮加強行銷力量。舉例來說，假設某一旅行社的國外出團業務中有美西、日本及歐洲三條主力產品線。其預期八月份銷售量分別為2,500人次、2,000人次及1,800人次，總計6,300人次。但實際銷售量僅為4,500人次，比預期少了28%。以產品線區分，三條產品線分別為1,200人次、1,800人次及1,500人次。因此，美西線低於預期銷售量52%，日本線低10%，歐洲線低17%。由上述狀況可知，美西線的銷售不足是問題的重心，因此有必要針對該線產品的市場狀況或造成銷售不佳的原

因來加以瞭解。

市場佔有率分析

若是僅由銷售業績的好壞有時無法判斷公司相對於競爭者的表現，因為銷售量增加有可能是整體經濟成長的結果而使得所有業者均互蒙其利。因此為了能進一步瞭解該公司相對於競爭者的表現，即有必要進行市場佔有率的分析。

1.總市場佔有率：總市場佔有率是以該公司的銷售額佔全部產業銷售的百分比。佔有率的計算可以銷售金額或銷售數量來計算。若以銷售數量計算時，所呈現的結果是各家競爭業者在銷售數量上的分配。若以銷售額計算時，所呈現的結果具有價格與數量上的綜合效果。

2.相對市場佔有率：如果市場上的競爭業者極多，而以總市場佔有率衡量時，常因比值極小而不易比較。此時，可以相對市場佔有率的概念來進行比較。例如，以公司本身的銷售額直接與市場中的領導企業進行比較。另外，亦可將自己的銷售額與認定的競爭對手作比較。市場佔有率分析可根據產品類別（例如，團體旅遊或商務旅遊）、銷售區域別（例如，美西線、歐洲線、日本線）、通路別（例如，直客或同業）及顧客型態等不同層面來加以區分，觀察市場佔有率的變化情況。

行銷費用分析

行銷費用分析是在於瞭解公司達成銷售目標時，行銷費用是否有過度消耗的現象。一般控制的方式是計算行銷費用佔銷售額的比例。行銷費用大致包括：銷售人員費用、廣告費用、促銷活動費用、行銷研究費用及銷售管理費用等。行銷主管可以依照實際狀況為上述各項費用佔銷售額之比例設定上、下限的標準值。當各項費用之比例超過正常差異範圍時，即有必要找出發生原因。

利潤分析

企業經營的最終目標在於利潤的獲得，因此不僅需要關心公司整體的獲利能力，更須檢視每一個「利潤中心」及產品部門的獲利狀況。例如，團體旅遊的操作必須觀察每一個出團行程的個別獲利能力，而旅行社的業務經理必須瞭解每一個賣出行程或服務的獲利程度。由於觀光事業具有淡旺季的營運特性，所以運用季節性的調整措施來維持獲利水準是極為重要的。

品質控制

品質控制是檢驗公司的產品或服務是否有達到既定的標準。實體產品的品質控制極為簡單，透過品管的程序即可檢查出不符標準規格的產品，但是旅遊產品的品質控制卻是不太容易的事。許多無法掌控的因素都會影響著旅遊服務的品質。因此，旅遊業者需要經常檢視評估其服務水準是否符合公司以及顧客的要求。警覺性高的公司會設立顧客、通路、與其他利害關係人的態度與滿意的監視系統。

顧客對產品的態度將直接影響顧客的購買行為，因此觀光業者特別重視顧客對產品及服務的態度反應。旅館業者常於客房內放置顧客意見調查表或設置顧客建議信箱，以找出服務上的缺失，使公司能夠真正瞭解顧客的需要，俾使顧客獲得最大的滿意。航空公司或旅行社也都針對搭機旅客及出國返國的客人進行顧客滿意調查，以實際瞭解顧客的感受。近幾年來，ISO 9000系列品質認證制度引進國內後，部分觀光業者也導入ISO品保制度，將與觀光產品及服務品質有關的活動，利用制度化、書面化及內部稽核的手段，來確保觀光產品及服務的品質。

效率控制

　　假如營運控制已經指出公司在某些產品或市場上出現弱點，此時就有必要針對行銷是否有效的問題來加以分析。某些公司設置行銷控制長（marketing controller）來協助行銷人員改善行銷效率。其主要職責在於行銷支出與結果的財務分析，檢視與利潤有關的計畫，衡量促銷的效率，分析媒體製作成本，評估各目標市場的獲利率。

銷售人員效率評估

　　一般旅行社或旅館通常會有業務代表或銷售人員前往各大企業拜訪客戶及從事銷售行為。旅行社並有針對一般直客或同業的業務員，採責任分區的方式來從事銷售。一個銷售經理則有必要監視在具銷售區域內銷售人員的執行效率。可供銷售人員檢視效率的幾項關鍵性指標（Kotler, 1988），包括：

1. 平均每位銷售人員每天所作的銷售訪問次數。
2. 每次銷售訪問的平均時間。
3. 每次銷售訪問的平均收益。
4. 每次銷售訪問的平均成本。
5. 每次銷售訪問的交際費用。
6. 每百次銷售訪問的成功交易百分比。
7. 每一時期新增的顧客數。
8. 每一時期流失的顧客數。
9. 銷售人員成本佔總銷售額的百分比。

　　這些指標的分析結果可以用來瞭解某些問題的所在，例如，銷售人員的拜訪次數是否太少？每次拜訪是否花費太多時間？交際費用是否用的太多？成功交易的百分比是否太低？是否爭取到足夠的新顧

客？是否流失掉太多老顧客？利用這些指標來分析銷售人員的效率常可找到需要改善的地方。

廣告效率評估

一般而言，廣告效果較難衡量，但是仍有一些指標數據可供參考。例如，廣告媒體接觸到目標市場顧客的平均接觸成本，注意或閱讀到媒體廣告內容的觀眾百分比，消費者對廣告內容與效果的意見，因廣告而產生詢問產品的次數等。管理階層可以運用一些步驟來改善廣告效率，例如，將產品定位得更清楚，設定廣告目標，預先測試訊息、廣告事後測試等工作。

促銷活動效率評估

要改善促銷活動的效率，管理階層應紀錄每一促銷活動的成本及其對銷售的影響。評估促銷活動效率的指標，包括：促銷活動所帶來的銷售量，因展示而產生的詢問次數、折價券抵換率、消費者對促銷活動的回應等。

策略性控制

公司偶爾也需要對整體的行銷效率作嚴格而全面性的檢驗。因為目標、政策、策略與方案的變化非常快速，遇有不合時宜者即有需要調整，以應付商業環境上的機會及威脅。行銷稽核（marketing audit）是達成上述控制的主要工具。所謂行銷稽核是指對公司的行銷環境、目標、策略及行銷活動，進行全面性、系統性、獨立性及定期性的檢討，期能發掘問題與機會，來改善公司整體的行銷成效。

行銷稽核的對象涵蓋一個事業所有主要的行銷構面，而且是一種有次序的診斷步驟，診斷內容包括：組織的行銷環境、內部行銷系統及特定的行銷活動。行銷稽核通常是由一客觀及有經驗的外界人士來

擔任，有時可請內部另一個部門的員工來做稽核。稽核的發現有時會對管理階層造成一種震撼，稽核的結果可以協助公司掌握行銷的問題和機會，提供資訊給公司研擬計畫以改善公司的行銷績效。

此外，行銷稽核應定期舉行，以反應公司活動的本質。例如，一家小型獨立式的旅館可分四季來檢驗內部的操作狀況；而連鎖式旅館群的行銷部門一年可能只需檢驗一次。稽核的頻率可依照行銷環境變化的速度來斟酌，例如，匯率的改變影響觀光客人數，或是新的競爭者及產品加入市場時。至於行銷稽核的問題內容可參考表13-1所示。

表13-1 行銷稽核總表

..

第一部 行銷環境稽核

總體環境

A.人口統計（demographic） 1.有何重要的人口發展趨勢對企業產生機會或威脅？

2.企業對於這些發展趨勢採取何種反應行動？

B.經濟（economic） 1.所得、價格、匯率、景氣等方面有何重要的發展會影響企業？

2.企業對於這些發展趨勢採取何種反應行動？

C.生態（ecological） 1.有關企業所需的自然資源與能源，其成本及可取得性之未來遠景如何？

2.企業對於環境污染及保護生態角色，所表現出的關切程度如何？而企業又採取何種步驟？

D.技術（technological） 1.電腦技術發生何種重要的變化？企業在這些技術裡所處地位如何？

2.有何重要且一般性的替代品可能會取代此項產品？

E.政治（political） 1.哪些正在提案的法律會影響行銷策略及戰術的運用？

2.對於政府及地方性的哪些行動要加以注意？哪些可能影響行銷策略的應用？

F.文化（cultural） 1.公眾對於企業的營運以及所提供的產品抱著什麼態度？

2.消費者的生活型態及價值觀有何改變會對企業有所關聯？

工作環境（task environment）

A.市場（markets） 1.市場的大小、成長、地理分佈和利潤發生何種變化？

2.主要的市場區隔是什麼？

B.顧客（customers） 1.顧客以及潛在顧客對於企業及其競爭者的聲譽、產品品質、服務、銷售人員和價格的評價為何？

	2.不同市場區隔的顧客如何做購買決策？
C.競爭者（competitors）	1.誰是主要競爭者？其目標和策略為何？它們的優點、弱點以及規模和市場佔有率為何？
	2.何種趨勢將影響未來之競爭及產品的替代性？
D.配銷與經銷商 （distribution and dealers）	1.將產品銷售到顧客手中的主要配銷通路為何？
	2.配銷通路的效率水準和成長潛力為何？
E.供應商（suppliers）	1.產品及服務所需的關鍵資源，其未來可獲得性如何？
	2.各供應商的銷售型態發生何種趨勢變化？
F.協助者與行銷公司 （facilitators and marketing firms）	1.通路成本及可利用性的未來展望如何？
	2.財務資源成本及可利用性的未來展望如何？
	3.企業的廣告代理商及行銷研究公司是否有效？
F.社會大眾（publics）	1.那些社會大眾對企業而言是代表著機會或威脅？
	2.企業採取何種步驟以對每個社會大眾有效的處理？

第二部分　行銷策略稽核

A.企業經營使命 （business mission）	企業經營使命是否有明確地述及？是否合適？
B.行銷方針及目標 （marketing objective and goals）	1.公司及行銷的方針是否以明確目標的方式敘述，以指導行銷規劃和績效衡量？
	2.在企業的既定競爭地位、資源及機會下，行銷目標是否適當？
C.策略（strategy）	1.管理階層是否清晰地訂出行銷策略，以達成其行銷目標？此策略是否令人信服？此策略對於產品生命週期的階段、競爭者的策略以及經濟情況而言是否適當？
	2.企業是否使用市場區隔的最佳基礎？是否有健全的標準來評估其區隔，並選擇最佳的區隔？是否對每個區隔的目標描繪出精確的輪廓？
	3.企業對於每個區隔的目標是否已發展出精確定位及行銷組合？行銷資源是否最佳地配置到行銷組合的主要元素—亦即產品品質、服務、銷售人員、廣告、促銷及配銷？

4.是否有足夠的資源（或過多的資源）來達成行銷
目標？

第三部分　行銷組織稽核

A.正式結構（formal structure）

1.行銷高級幹部對於影響顧客滿意程度的企業活動
，是否有足夠的權力和責任？

2.行銷活動是否沿著功能性、產品、最終使用者以
及區域範圍作最佳的組織？

B.功能性效率（functional efficiency）

1.在行銷與銷售之間是否有良好的溝通及工作關
係？

2.產品管理系統是否有效運作？產品經理能否規劃
利潤或只能規劃銷售量？

C.界面效率（interface efficiency）

是否有任何問題存在於行銷、製造、研究、發展、
採購、財務、會計及必須加以注意的法令之間。

第四部分　行銷系統稽核

A.行銷資訊系統（marketing information system）

1.關於顧客、潛在購買者、配銷及經銷商、競爭者
、供應商以及社會大眾的市場發展狀況，行銷情
報系統能否提供正確、充分且及時的資訊？

2.企業的決策者是否需要足夠的行銷研究？他們是
否會使用這些研究結果？

3.企業是否使用最佳方法來作市場和銷售的預測？

B.行銷規劃系統（marketing planning systems）

1.行銷規劃系統構想是否良好？是否有效？

2.銷售預測和市場潛力之衡量是否穩健地實行？

3.是否在一個適當的基礎下訂定銷售配額？

C.行銷控制系統（marketing control systems）

1.控制程序是否以保證達成年度計畫目標？

2.管理階層是否定期地分析產品、市場、區域以及
配銷通路的獲利力？

3.是否定期地檢查行銷成本？

D.新產品發展系統（new-product development systems）

1.企業是否組織良好，而能聚集、產生及審查新產
品構想？

2.在對於新構想作投資之前，企業是否做過充分的概念研究及經營分析？

3.在推出新產品之前，企業是否做過充分的產品及市場測試？

第五部分　行銷生產力稽核

A.獲利力分析
（profitability analysis）

1.企業的各種產品、市場、區域以及配銷通路之獲利力如何？

2.企業是否應該進入、擴張、縮小或退出某些業務經營範圍？而其對於長、短期利潤有何影響？

B.成本效益分析
（cost-effectiveness analysis）

1.是否有些行銷活動成本過高？

2.是否能採取降低成本的步驟？

第六部分　行銷功能稽核

A.產品（product）

1.公司產品的目標為何？這些目標是否穩當？目前的產品是否符合這些目標？

2.公司的產品是否該向上、向下或兩方面同時擴充或緊縮？

3.那些產品應該取消？那些產品應該增加？

4.購買者對於企業及其競爭者的產品品質、特色、名稱以及品牌名稱等的瞭解及態度為何？產品策略的那些範圍需要改善？

B.價格（price）

1.定價目標、政策、策略及程序為何？價格配合成本、需求以及競爭標準的程度如何？

2.顧客是否認為企業的定價與其所提供的價值相等？

3.管理階層是否瞭解需求的價格彈性、經驗曲線效果（experience curve effects）以及其競爭對手的價格及定價策略？

4.價格政策對於零售商和供應商的需要以及政府規定的配合程序如何？

C.配銷（distribution）	1.配銷的目的及其策略為何？
	2.是否有足夠的市場範圍及服務？
	3.配銷通路成員的有效程度如何？
D.廣告、促銷及公共報導（advertising promotion and publicity）	1.組織的廣告目標為何？是否妥當？
	2.廣告的費用是否恰當？此預算如何決定？
	3.廣告的主題和內容是否有效？顧客及社會大眾對於廣告的看法如何？
	4.是否妥善地選擇廣告媒體？
	5.內部的廣告幕僚是否足夠？
	6.促銷預算是否足夠？是否有效且充分地運用促銷工具，諸如：樣品、贈券、展示以及銷售競賽？
	7.公共報導的預算是否足夠？公共關係幕僚是否勝任並富創造力？
E.銷售人員（sales force）	1.組織銷售人員的目標為何？
	2.銷售人員是否有能力完成目標？
	3.銷售人員是否遵循適當的專門化原則（例如，區域別、市場別、產品別），而加以組織？是否有足夠（或是太多）的銷售經理來指導各地的銷售人員？
	4.銷售報酬水準及結構是否提供足夠的誘因獎賞？
	5.銷售人員是否表現出高昂的士氣、能力與努力？
	6.設立目標配額及評估績效的程序是否適當？
	7.企業的銷售人員與其競爭者的銷售人員相比結果如何？

資料來源：Kotler, P .(1994), *Marketing Management : Analysis. Planning, and Control.* 8th ed.

1.功能式組織（functional organization）

2.產品式行銷組織（product organization）

3.地區式組織（area organization）

4.顧客市場式組織（customer organization）

5.混合式組織（mixed organization）

6.營運控制（operating control）

7.品質控制（quality control）

8.效率控制（efficiency control）

9.策略性控制（strategic control）

10.目標管理（objectives management）

11.行銷稽核（marketing audit）

思考問題

1.行銷組織的規劃原則有哪些？試說明之。

2.行銷組織可分成五大類型，試繪圖並說明之。

3.何謂效率控制？檢視效率的評估指標有哪些？

4.試述行銷稽核的定義與內容。

5.您是一家旅行社的老闆，試利用行銷稽核表來檢視公司的行銷績效。

14. 目的地行銷

學習目標

1. 探討觀光發展與旅遊目的地之間的經濟關係
2. 討論旅遊目的地之種類及構成要素
3. 討論旅遊目的地之行銷
4. 說明國家觀光組織之型式
5. 探討國家觀光組織之行銷

旅遊目的地可說是旅遊產品的一種，同樣可以被當成行銷的對象來定位和推廣。廣義而言，目的地可以是一個旅遊景點，也可以是一個國家或是地區。觀光發展對於一個地區、一個城市、甚至一個國家都有很大的影響。本章首先探討觀光發展與旅遊目的地之間的經濟關係，其次針對一般有管理體制的觀光遊憩區，以及國家觀光組織所進行的觀光推廣為對象進行討論。

觀光對目的地的經濟影響

　　所謂「目的地」（destination）是指民眾從事觀光旅遊所到達的地點。例如，某人利用假期前往墾丁或劍湖山世界遊玩；或是安排出國到美國、加拿大觀光。這些國家或地方都是觀光旅遊的目的地。

　　根據世界觀光組織（World Tourism Organization, WTO）1999年的預測，到了2000年全球國際觀光總人次將達七億，國際觀光收入將達621億美元，提供的工作機會也將達一億個。觀光旅遊對全世界每個國家的經濟都帶來深遠的影響。尤其是第三世界國家和資金貧乏的東歐地區，已經將觀光事業視為加速經濟發展與促進現代化的主力之一。觀光發展對當地經濟帶來的正面效益如下：

增加就業機會

　　與觀光發展直接有關的行業包括：運輸、住宿、餐飲、旅行業、會議籌組、零售商品及免稅商店、金融服務、娛樂業等。觀光發展不但可以促進這些行業的發展，同時也可以帶動輕工業、商業、工藝美術和農副產業的發展。根據澳大利亞工業經濟部門的分析與推算，觀光的發展涉及到當地國民經濟29個部門與108個行業，所產生的關聯經

濟效益極大。

　　觀光事業是勞力密集的產業，需要大量的員工來提供服務。因此，觀光發展可以促進就業，增加觀光事業本身及相關行業的工作機會。除了觀光事業之外，支援性的產業，例如，旅遊或餐旅顧問公司、旅遊資訊業、觀光相關科系教師等都是相關的行業。

提高政府稅收

　　觀光發展可以增加政府財源收入，充裕地方建設經費的正面效益早已受到肯定。直接的稅收包括：（1）觀光產業繳交政府的營業稅和規費；（2）從業人員的所得稅；（3）機場稅等。間接的稅收包括：（1）遊憩區開發的土地稅；（2）地價稅等。美國夏威夷州的稅收有40%來自於觀光業，內華達州更高達45%的稅收來自於觀光賭場。政府的觀光稅收則可用於公共建設的投資、社會服務及對當地居民的回饋等項目。觀光稅收與國家稅制有關，對於觀光事業的發展也有重要的影響。

增加國民所得

　　觀光客的花費在一個國家的經濟體系內層層移轉，每次轉移都創造出新的所得，此種效果稱為「乘數效果」（multiplier effect）。例如，觀光客在旅館的消費金額，將分配於旅館員工的薪資、支付餐飲原料費用、維護設備費用、貸款利息等；而旅館員工將其薪資用於日常生活、房租、娛樂費用等；餐飲原料供應商用於向廠商批購原料。其結果會直接或間接地提高國民就業機會，增加國民所得及政府稅收等。由於觀光收入的乘數效果高於一般產業，其所創造的所得效果亦較大。

刺激當地產品出口

根據我國觀光局「來華旅客消費及動向調查報告」及「國人出國旅遊消費及動向調查報告」指出,來華旅客用在購物的費用約佔17%,國人出國旅遊的購物費用約佔總支出的15%至25%。這些費用一般用於購買禮物、服飾及紀念品等,對於地方產業的收益有極大的幫助。

雖然觀光可以為目的地帶來經濟利益,但是並非所有的目的地都會歡迎觀光客的出現。有些地方受限於區位、氣候、產業資源等關係,除了發展觀光之外別無其它的經濟選擇。有些地區居民對於觀光客懷有複雜與矛盾的心理。例如,居民一方面希望觀光發展帶來經濟效益,一方面又不希望觀光客大量擁入之後影響生活環境,並擔心價值觀的破壞與傳統文化的流失。許多具有傳統文化資源的地區,例如,印尼巴里島及中國境內的少數民族部落,每年大量擁入的觀光客對當地的文化資源造成衝擊。當生活問題比保持傳統文化來得迫切時,文化的流失則恐難避免。

許多觀光地區的發展常構建在自然資源和文化資源的條件上,這些地方成為觀光吸引力的景點時,就應該好好的保護珍惜。而觀光地區的景點開發必須在經濟、自然環境、生活品質當中取其平衡點。當居民能夠負擔責任並引導觀光以最適合的情況成長時,就可以在獲取觀光所帶來的經濟效益的同時,避免許多負面的衝擊。

旅遊目的地行銷

旅遊目的地的分類

旅遊目的地是指具有自然資源或人爲設施，提供遊客休閒遊憩使用的場所。一般的旅遊目的地可能是單一的據點，例如，故宮博物院；也有可能是多個據點所構成，例如，東北角國家風景區就是由多個遊憩據點所構成。

不論是單一據點或是多個據點所構成的旅遊目的地，一般都有專責的管理單位。最明顯的區分方式就是公營與民營的區別，公營據點是由政府部門的行政單位或公營事業單位來負責管理，一般比較沒有經營利潤上的壓力。民營據點則是由民間企業所投資，而且必須擁有固定的客源及收入才能維持據點的正常營運。國內公營的遊憩據點包括：營建署所屬的國家公園、林務局所屬的森林遊樂區、輔導會所屬的觀光農林場，以及觀光行政單位所屬的各級風景區等。至於民營的旅遊目的地就是一般所指的觀光遊樂業，根據觀光局對於遊樂區的分類大致可區分爲下列的經營主題：

1. 自然賞景型：園區主要是提供自然景緻的觀賞，設施也是配合觀賞、遊憩或體驗其自然風景者。
2. 綜合遊樂園區：係指一般的主題樂園，以機械活動設施爲主，配合各種陸域、水域遊憩活動者。
3. 海濱遊憩區：園區主要提供海水浴場或應用海水從事的各項活動設施者。
4. 文化育樂型：園區的主要內容爲民族表演、民俗活動、文物古蹟展示活動或爲具教育娛樂性質的各項活動設施者。

5.動物展示型：園區的主要內容是動物的靜態展示或動態表演者。

6.鄉野活動型：園區主要以農果園、農作採擷、野外健身活動及配合野外活動設施者。

1970年代之後大型的主題遊樂園紛紛出現，最有名的就是Disney公司在美國佛羅里達州以及加州、日本東京、法國巴黎等地的Disney樂園。以國內來說，像是劍湖山世界、六福村、小人國、月眉育樂世界等，都是由民間企業投資的旅遊目的地。隨著民眾休閒價值觀的提昇以及政府週休二日政策的配合，國內新興的旅遊景點也在增加當中。

旅遊目的地之構成要素

從供給面來看，旅遊目的地是由吸引力、設施與服務、交通及資訊四個部分所構成。

吸引力

在世界各地，觀光景點的吸引力都是觀光事業的生命。一個旅遊目的地必須提供足夠的吸引力才能引起顧客的興趣。吸引力的來源包括：風光景色、歷史文物、遊憩設施、物品價格等因素。從消費行為的觀點，遊客也會比較目的地可以享受到的各種利益及花費。有人為了享受大自然的景致而前往國家公園，也有人為了培養親子感情和教育目的而前往博物館。無論是何種旅遊動機，一個旅遊目的地愈有足夠的吸引力來滿足遊客的旅遊動機，表示愈有足夠的市場潛力。為了創造足夠的吸引力，旅遊景點的投資除了在產品組合上提供誘人的發展條件之外，目的地必須符合消費者旅遊時所考慮的因素，例如，便利性、費用、旅遊風險等。

設施與服務

　　旅遊目的地的投資可能包括：景點、遊樂、住宿、停車等相關的設施。除了私人的投資之外，通常也需要政府配合進行基礎公共設施的建設。由於遊客對於品質的要求愈來愈高，因此投資興建的景觀、建築已經逐漸重視美學與藝術的要求。對於遊客的服務，例如，提供服務檯諮詢、解說資料、多媒體幻燈片、展覽室以及個人化的服務等也愈來愈重視。另外，對於旅客在旅遊安全上的維護，包括：機械遊樂設施、水域、消防等公共安全方面更是業者非常重視的課題。

交通

　　交通運輸的基本功能乃在提供旅遊目的地之「可及性」，讓遊客以快速、方便的交通方式到達旅遊目的地。基本上，觀光遊憩系統的「吸引力」必須在交通運輸系統「可及性」的提供下，克服空間的障礙，才可發揮目的地的吸引效果。

　　對觀光遊憩地區來說，交通的可及性和方便性固然可以減少旅行時間與成本，促進觀光地區的發展。但是同時運輸系統所帶來的大量遊客，也會對既有的景觀環境與環境資源造成相當程度的負面衝擊，因此在運輸系統的規劃中，應加入對觀光資源維護與生態環境保育的理念，以將負面衝擊減至最小程度。

資訊

　　由於交通可及性提高與人們旅遊意願的提昇，觀光景點也隨之增加。但由於選擇的機會增加，再加上宣傳廣告訊息的龐雜，使得旅客的消費決策愈來愈複雜。旅遊資訊的提供包括：旅遊手冊、活動宣傳海報及摺頁文宣品等。旅行社提供給遊客的資訊服務以團體旅遊為重點，資訊的內容則以旅遊地區、遊程時間、遊程路線及費用為重點。另外，透過旅遊節目、網際網路也可提供消費者各種旅遊訊息。

旅遊市場之區隔與檢視

旅遊需求的形成來自許多心理層面的影響因素，例如，放鬆情緒、逃脫現實生活、學習新知、社交互動、凝聚家庭感情等。這些因素都可以構成遊客的旅遊動機，因此也可以作為旅遊市場的區隔變數。

步入高齡化社會的國家，因為年老退休的人口增加，使得銀髮族佔旅遊人口的比例增加。另外，雙薪家庭增加也同時帶動短天數、高頻率的旅遊風潮。飯店及渡假村業者為了配合短天數的旅遊型態，紛紛推出經濟型的週末套裝產品。許多地區性的觀光景點也積極推展適合全家旅遊的觀光活動。

對於一個旅遊目的地之規劃者來說，到底要吸引多少遊客以及那一個區隔市場的顧客，是必須要認真考慮的問題。不是每個旅客都會對某個特定的旅遊目的地感到興趣，因此不必嘗試吸引所有的客人前來，否則只會平白浪費宣傳經費而已。

目標市場之確認

旅遊目的地的目標市場該如何確認呢？一般來說，可以透過現有訪客的資料收集，瞭解顧客來自何處？為何前來？顧客的人口統計特徵？滿意度如何？再度造訪的比例有多少？花費情況如何？經由這些問題的檢視，經營者可以決定目標市場的所在。另外一種確認目標市場的方法，就是審視旅遊目的地的吸引力所在，並選擇在邏輯上可能會對該目的地產生興趣的市場區隔。目的地的氣候、自然資源、人文資源、遊憩設施等都是吸引力的影響因素。例如，一個以機械活動設施為主的遊樂區可能會吸引某些喜歡尋找刺激、富挑戰心的年輕族群。一個以原始自然景觀為主的旅遊地區可能會吸引著某些喜歡大自然、尋幽訪古的銀髮族群。

在確認出目標市場之所在後，接下來就要研究如何找出這些具有強烈動機和途徑來享受這個目的地的目標族群。例如，以青年學生族群為目標市場之目的地，可以透過學生從事班際旅遊、畢業旅行或寒暑假社團活動的時機來找出客源。

如果經過上述分析後找出的目標市場很多，那麼就應該評估每個目標市場的相對潛在利潤。潛在利潤的估算必須考慮到目標市場的顧客消費量和服務該市場區隔的成本支出。推廣成本依據預算而定，服務成本則要考慮必須提供那些相關的服務需要。最後，將這些潛在的旅客市場依其獲利能力來給予排序和選取。

如果經過分析後找出的目標市場太少，那就可能需要在旅遊景點和基礎建設方面進行投資。景點的投資計畫包括了新景點的開發、旅館、交通等各項設施的建設與改善。這些投資計畫的利益回收可能要等待多年以後，但是為了在日趨競爭的市場中成為活躍的參與者，這種投資與等待是有必要的。

旅客市場之類型

最常見的旅客市場分類就是以旅客為團體旅遊或是獨自旅遊的方式來區分。團體旅遊通常是向旅行社購買套裝行程，以集體行動的方式前往旅遊地區。個人旅遊就是由旅客自行規劃行程前往旅遊地區的旅遊方式。此種分類方式可作為目的地經營者在通路設計上的參考。

Shoemaker（1994）根據旅遊動機將遊客區分為下列四種：

1. 教育文化動機：期望瞭解人類在文化中的扮演、瞭解特殊風俗習慣、參與特殊節慶、參觀當地寺廟或廢墟、融入當地歷史。
2. 娛樂休閒動機：期望暫離每天例行事物、獲得美好時光、擁有心靈上的浪漫經驗。
3. 民族情節動機：期望尋找家族的根源、拜訪過去親人及朋友曾經拜訪之地。

4.其他動機：基於氣候（例如，避寒、享受陽光）、運動（游泳、滑雪、釣魚）、經濟（價格合理、能夠負擔）、冒險（新地點、人群和經驗）等動機。

根據上述的分類方式有助於旅遊目的地檢視其遊憩資源的提供，確認想要吸引的旅客族群。

旅客市場之監視

旅遊市場是一個詭譎多變的市場。因為受到許多內、外部因素的影響，市場的旅客類型與數量經常出現變化。為求能夠確實掌握市場的變化，任何旅遊目的地之經營業者都需要有完善的行銷資訊系統，以密切監看該目的地的市場狀況。行銷資訊應該包含已存在以及潛在的市場資訊，而且經常需要透過旅客意見調查來收集相關的資訊。舉例來說，美國拉斯維加斯的會議與遊客機構（Convention and Visitor Authority）在經過遊客調查之後發現，絕大多數旅客一天當中花在賭博的時間不超過四小時，大部分的旅客來到賭城是為了大型休閒與娛樂設施，這項資訊也吸引了許多新式餐廳的開設。

旅遊目的地需要資訊來維持競爭力。觀光產品必須順應市場變化的需求而加以調整，潛在的市場必須能夠被確認出來以便提供合適的服務，能以現有產品來服務的全新顧客群也必須加以辨別。這些工作如果沒有良好的資訊系統來輔助，恐怕任務不易達成。

旅遊市場之推廣

旅遊市場的推廣主要是希望透過各種推廣工具的使用，誘導和說服遊客前往旅遊目的地。遊客對旅遊地區的瞭解可能是遊客尚未到達目的地之前，原有就存在的印象或認知。印象的形成是長期從報紙、廣播、電視、雜誌等所累積出來的，經由親朋好友到過景點後的狀況

陳述，更可加深人們的印象。

在電影、電視節目中出現的旅遊目的地圖像，往往對該目的地的形象塑造影響很大。例如，伯朗咖啡的廣告利用宜蘭冬山河作為拍片場景，傳遞出該地的吸引力和意象。許多舉辦奧運的城市經由國際媒體的宣傳，加深了國際之間對該地旅遊的意象認知。

遊客對旅遊地區的瞭解也可能是來自觀光業者誘發性的宣傳。旅遊目的地與旅行社、旅館業者聯手宣傳，共同在全國性雜誌及旅遊出版刊物上刊登廣告，或是自行出版旅遊手冊、旅遊地圖及風景月曆分送當地居民。參加旅遊展或研討會可透過相關主題來推薦旅遊目的地。另外，配合當地文化及產業舉辦各種觀光活動已經成為重要的行銷策略。例如，宜蘭三星的蒜頭節、台南白河的蓮花季、台北元宵燈會等。這些活動透過政府單位、民間社團、觀光業者的聯合舉辦，對於旅遊目的地的形象宣傳和產品認知常有出其不意的效果。

旅遊目的地所辛苦塑造出來的美好形象，必須讓遊客能夠實際感受的到，而不是令遊客大失所望，否則將有失去信譽和招致負面口碑的危險。相關單位對遊客意見的迅速回饋和反應是非常重要的。

國家觀光組織行銷

國家觀光組織（National Tourist Organization, NTO）是一個國家的正式或非正式的官方，或授權行政或專責推廣的機構，其主要功能在負責該國家有關觀光推廣、統計、制法、規劃與發展研究等多方面的工作。NTO是把國家當成一個旅遊目的地來加以行銷的組織。對大部分的NTO來說，他們通常不是旅遊產品的生產者或是經營者，也不直接賣產品或傳送服務給旅客，而是執行該國觀光旅遊的行銷計畫，扮演著國家觀光推廣的重要角色。基於推廣計畫執行的方便性，NTO通

常有針對特定的目標市場，設置駐外的辦事處。以我國來說，目前觀光局在美國、德國、新加坡、澳洲、韓國、香港、日本等國家或地區設有駐外辦事處。各國的NTO為了爭取來自台灣的旅客，也紛紛相繼在台設置駐台辦事處。

在開發中或已開發國家之間的觀光旅遊經常是因商務關係，或是非休閒目的，這些旅遊目的之旅客吸引，通常不會受NTO推廣預算所影響。尤其在某些旅遊目的地，遊客的造訪是因為朋友推薦或是觀光產業的行銷努力，而不是NTO行銷所帶來的。換句話說，NTO的行銷努力會相對影響旅遊人口的移動，但其影響力只是相對性，NTO的行銷應視為整體觀光行銷努力的一部分。

NTO之組織架構

因為每個國家的觀光政策不同，NTO的組織架構也不盡相同。有些國家的NTO可能是一個部、局、秘書處或委員會等，通常也可能是中央政府內的一個獨立的部門或附屬於某一個機構，專門負責旅遊及觀光行政工作。

世界觀光組織（WTO）將各國觀光行政機構的組織，大致分成以下四類：

1. 由中央政府的部級機構負責觀光行政及有關的實務。
2. 觀光行政組織為附屬於一個部級機構內的獨立組織（類似我國交通部觀光局）。
3. 係由中央的部級或次一級機構負責行政，而由一全國性的民間組織或半官方社團組織負責實務。
4. 由配合政府觀光政策的民間觀光組織負責實務，而政府則不另設立專門的觀光機構。

我國交通部觀光局主管全國的觀光事務，除了國內觀光事務的規劃與推動外，有關國際觀光的宣傳與推廣也是重要的業務。根據觀光局的組織條例，為了推廣國際觀光業務得派員駐國外辦事。目前派員駐國外的辦事處計有：美國紐約、舊金山、芝加哥、日本東京、大阪、韓國漢城、新加坡、澳洲雪梨、德國法蘭克福、香港等地。

外國NTO在台辦事處設置的組織形式，大致也可分成下列四種類型：

1. 館外獨立辦事處：由外國NTO直接在台灣設置獨立的專門辦事處，並派員駐台為專職主管，例如，馬來西亞觀光局。
2. 館內附屬辦事處：由外國NTO直接在駐台的大使館、領事館或代表處內設置觀光部門，並派員駐台為專職主管，例如，駐台北印尼經濟貿易代表處觀光部。
3. 館辦事處：外國NTO並無在台設置辦事處或部門，而由其大使館或領事館或代表處代理觀光業務，並由官方派駐或當地聘請專職主管人員，除了行使觀光推廣任務外，仍須兼任其他商務工作，例如，土耳其辦事處。
4. 代理辦事處：由航空公司、旅行社或公關行銷公司代理外國NTO在台之觀光業務，並由代理公司為其在台主管人員，例如，澳門政府旅遊司海外市場代表。

觀光組織之行銷策略

觀光組織之行銷策略的理論基礎與運用方式和一般企業的原理是相同的，必須根據觀光市場調查、目標市場的特性、競爭狀況以及國家觀光政策與環境的配合，策略的執行才能達到行銷宣傳的目的。常用於NTO間的行銷策略如下：

產品

1.提高產品本身的觀光吸引力以及相關服務設施的品質。

2.塑造與強化產品本身在國際觀光客之目的地形象。

3.提供國際觀光客友善的旅遊環境,例如,在公共場所、景點之標示,使用國際共通語言。

通路

1.增加旅客來訪之簽證、交通以及資訊取得的便利性。

2.針對各種來訪目的者,例如,商務、會議、展覽等不同旅遊目的旅客,提供造訪活動之便利性。

廣告

1.在一般性及專業性的雜誌、報紙、旅遊業刊物上付費刊登廣告,印製印刷品宣傳,包括:傳單、摺頁、指南、海報等。

2.製作觀光宣傳短片與紀實紀錄片,提供媒體、旅遊業者或於電視媒體中播放。

3.在重要國際機場及公共場所刊登燈箱廣告或影片。

4.在機場、車站、捷運站等入出境及交通轉運場所,設置觀光資訊查詢中心,提供詳盡的交通諮詢與觀光資料服務,以便利旅客獲取觀光資訊。

5.設置全球旅遊資訊網站提供旅遊相關資訊,利用網際網路行銷。

圖14-1 各國NTO的廣告折頁

人員銷售

1.由組織機構之人員與各流通管道接觸聯繫,包括:觀光客與一般
　業者。
2.針對目標市場收集有關旅遊需求及顧客偏好的資訊。

公共關係

1.邀請國外報導媒體與旅遊媒體、記者、作家及相關業者組成熟悉
　訪問團,前來本國或地區親自體驗,並瞭解本國觀光活動之發展
　與現況。
2.舉辦各種觀光宣傳說明會,並主動發布觀光有關的新聞稿。

圖14-2 參加國際旅展是目的地行銷方式之一

　3.針對目標市場的媒體，上節目或接受專訪以增進目標客源對本國
　　觀光的瞭解。
　4.製作具有本國特色與保存價值之紀念物品，提供給相關單位或個
　　人。

促銷活動

　1.舉辦各種國際性的展覽、休閒活動競賽、民俗文化表演等活動，
　　以吸引國外旅客前來旅遊。例如，我國舉辦之元宵燈會、中華美
　　食展、台北國際旅展、宜蘭國際划舟競賽、國際童玩節等。
　2.鼓勵民間學術組織、相關業者、觀光推動團體等單位，經常組團
　　或派員參加國際性觀光研討會、旅行會議、旅遊展覽會與各式觀
　　光交流活動，推廣國際視野並發揮國民外交之功能。

行銷專題 14-1
「台灣依舊美麗」國家形象廣告發表

（資料來源：行政院新聞局，民國88年11月5日）

文宣角度─危機也是轉機

　　921大地震，乃是凝聚政府與民間共識與力量之契機!福爾摩莎-台灣，一個充滿奇蹟的地方，從經濟奇蹟、政治奇蹟、科技奇蹟到無煙囪工業奇蹟。921大地震，重創我國觀光事業，亟待重新整裝出發。

宣傳目標

　　塑造國家觀光形象，提振台灣觀光事業！

傳播概念 ─ 神奇台灣飛躍2000

　　從經貿奇蹟、政治奇蹟到科技奇蹟，台灣善於創造奇蹟的形象已隱然建立「站在巨人的肩膀上可以看得更遠」，因此，站在既有的堅實基礎上，讓台灣觀光業形象，與中華民國長久以來，辛苦建立的台灣奇蹟形象結合，在2000新世紀來臨之際，創造出如彩蝶蛻變般之「充滿神奇的台灣」-Miraculous Taiwan-Island of 2000 Miracles

整合行銷組合

　　1.廣告：全球性雜誌廣告、全球燈箱廣告

2.DECOR：懸掛彩色大布條或旗子於機場、飯店、重要道路
上，營造繽紛歡樂及現代感的氣氛。

3.事件：配合廣告設計相關旅遊促銷活動，運用標語和標誌設
計於相關宣傳贈品上。

4.直接信函：製作DM放置於國外機場外站、國外旅行社，或郵
寄予航空公司外籍會員。

創意說明 — 水晶球篇

1.畫面呈現：台灣柔美女子低頭微笑，額頭輕觸手中美麗的水
晶球？水晶球意味著 種神奇的感覺，就如同台灣從經貿奇
蹟、政治奇蹟到今日的科技奇蹟，台灣充滿了神奇的色彩，
神奇的水晶球中清楚呈現出台灣傳統舞龍舞獅、精緻美食、
現代化摩天大樓、流行服裝秀 、傳統與現代的表演藝術等精
彩畫面。

2.標題：The Beauty of Taiwan - More Accessible than Ever，更
進步的台灣更豐富的文化活動，更吸引人的台灣，當然也讓
您更易接觸了!

創意說明 — 燈籠篇

1.畫面呈現：西方小孩充滿好奇與歡喜地仰望，並伸手觸摸一
盞含濃厚東方風味的燈籠，美麗的燈籠吸引人一探究竟，而
台灣貢獻予世人的正是一連串的神奇與驚喜，例如，台灣傳
統的節慶活動、精緻可口的餐飲美食、現代化的都市景觀、
流行前衛的服裝秀、傳統與現代的表演藝術等。

2.標題：「Radiant as Ever」—「從未有過的璀璨」標題中帶

出台灣豐富迷人的觀光資產，而充滿神奇的台灣，亦將帶給
旅客們無限驚喜（特別配合明年元宵節台北燈會製作）

媒體刊登計畫

1. 目標市場：主要為亞洲地區（日本為主，其次為香港）、美洲
 地區（美國為主），次要目標市場為亞洲地區（新加坡、韓
 國、馬來西亞）、歐洲地區（德、英、法為主）。
2. 目標對象：除商務旅客外，亦包括每年皆固定安排出國旅遊
 的消費大眾；另外，亦包含旅遊業界，例如，旅行社、旅遊
 局、航空公司、飯店、觀光協會等。
3. 一般性媒體選擇：針對目標市場選擇當地發行量大且閱讀率
 高的報紙與雜誌。

◎日本：《產經新聞》、*President*、*Nikkei Business*
◎亞洲：《遠東經濟評論》（*FEER*）、《亞洲週刊》
◎美國：《富比士》（*Forbes*），或其他刊物
◎歐洲：*Business Traveler Europe*

4. 機艙雜誌：選擇台灣飛航國際線的航空公司機上雜誌，接觸
 全球來華人士。

◎《長榮航空機艙雜誌》（*VERVE*）
◎《中華航空機艙雜誌》（*DYNASTY*）
◎《日亞航空機艙雜誌》（*ASIA ECHO*）

5. 旅遊業界刊物（Trade Publication）：選擇旅遊業界閱讀之專
 業旅遊刊物，透過旅遊業界的影響力，達到吸引消費者來華

觀光的目的。

◎亞洲：*Travel News Asia*
◎日本：*Travel Journal*

6.廣告版面：因考慮此次創意以彩色表現更能吸引讀者目光，
　故廣告版面皆購買彩色廣告頁，其中報紙採二分之一版，雜
　誌則爲全頁。

7.廣告刊登時間：爲讓廣告能在短時間內達到最高的廣告曝光
　度，發揮最大廣告效益，故廣告刊登時間採取集中刊登方
　式，在1999年11月至2000年2月間密集刊登。

名詞重點

1.目的地（destination）
2.國家觀光組織（National Tourist Organization, NTO）

思考問題

1.觀光發展對當地經濟可能帶來的正面效益如何？
2.試述旅遊目的地之種類及構成要素。
3.試述外國NTO在台辦事處設置的組織形式。
4.試以某一外國駐台之NTO為例，探討其常用之行銷策略。

15. 網路行銷

學習目標

1.瞭解網際網路的功能

2.說明企業網站的類型

3.探討網際網路與行銷組合的關係

4.探討觀光業之網路行銷

根據Computer Industry Almanac於2000年所公布的調查結果及預測，指出在2002年之前，全球的上網人口將會達到四億九千萬人。換句話說，即是每一千人就會有79.4人上網，到了2005年，則更會增加到每一千人中有118人上網。另外，根據美國旅遊業協會（Travel Industry Association of America, TIA）在2000年公布的一份報告指出，1999年美國有1,650萬人曾經透過網際網路來訂票及預定房間，較前一年增加了146%；有3,570萬人透過網際網路來規劃旅遊行程，再透過電話或傳真來訂票及預定房間。由此可見，網際網路在資訊傳播與服務功能上急遽地發展，改變了旅遊消費者的購買行為。網際網路已成為觀光業者的重要行銷利器。

網際網路的資源與功能

網際網路的前身是美國國防部於1960年代末期，為了軍事用途發展的通訊系統，它原本僅提供軍事、研究、教育以及政府單位使用，並且由美國國家基金會（National Science Foundation, NSF）所管理。1991年，NSF正式宣布開放網際網路供商業用途使用。自此之後，網際網路的使用者數目便大幅攀升，同時也帶動網際網路在商業應用上的蓬勃發展。

根據亞太網路調查公司Iamasia於2000年七月公布的台灣網路族行為調查研究報告，台灣使用網路的人口已達640萬，佔台灣總人口的32%。由於網際網路突破了時間和空間的限制，不但可以提供全年無休的服務，並可以降低成本提供全球性的服務。

網際網路的服務資源

目前的網際網路提供各式各樣的資源與服務。對於企業而言，網際網路不僅是資訊的傳遞工具，同時也是企業行銷計畫的利基工具；諸如以E-mail、BBS、I-phone、Newsgroup、IRC、Mbone等傳遞工具達成人際溝通或服務的目的；例如，Telnt遠端電腦簽入；FTP檔案傳送；例如，電子期刊、書籍、時事新聞、資料庫、參考書目等文字資料，以及常見的YAHOO、蕃薯藤、台灣學術網路等網路資源搜尋等，均使得資訊的運用日益多元化而無遠弗屆。

網際網路的發展已經落實真正的資源服務，並且完全超越原有的含義；在某一範圍或程度的網路系統，所有的使用者可以同時產生訊息，並以雙向互動的溝通方式將其資訊公開分享；網際網路被公認具有強烈的影響力，除了快速流通的訊息之外，還能發揮使用者的直接心理效應，也就是讓網路使用者以「虛擬實境」的方式親身體驗「接近」的感覺。消費者在以往的行銷環境中係處於被動的角色，但是網路行銷的運用則使得昔日的情況產生變化，消費者不再處於被動的情境，而是轉為主動、積極的探尋。

網際網路的功能

網路行銷對於業界所產生的優勢不僅是銷售通路的擴充而已，而是形成廣大的網路市場。超媒體電腦環境（Hypermedia Computer-mediated Environments, CMEs）之引進亦帶動國際化市場行銷網路的概念。透過電腦軟、硬體設備，供需雙方能直接對話，並進而完成交易，同時提供深具人性化的圖片、聲效與影像等量化功能。此外，網路還具有持續行銷、提供資訊、即時更新、節省成本及顧客服務等特質，茲歸納如下：

連結性強

網際網路提供全天候24小時、不受時間及地域限制的連結服務，資訊的流動沒有所謂營業時間的限制。

提供資訊

網際網路上訊息的接受者同時也可是訊息的提供者，資訊是在開放的環境下，不斷的被製造與累積。透過網路可以儲存並顯示大量的產品資訊，詳盡地描述產品特色、規格、價格、功能、使用方式、服務等，效益可能勝過於傳統的廣告媒體。而網際網路上存在許多特殊興趣的社群，企業可透過網際網路滿足特定族群的特殊需求。

即時更新

網際網路可以深入瞭解市場並掌握消費者的行為與特質，迅速地提供新產品或更新產品訊息。

節省成本

網際網路提供數位式目錄，其商品目錄的生產時間縮短，建置與更新維護成本較低並可重複使用。由於低的建置成本，相較於廣播、電視、報紙的高成本，使小企業能利用網際網路與大企業競爭。同時，低成本使得小眾傳播成為可能。

線上交易

消費者可透過網路查詢與線上交易的方式，購買自己所需的產品。而一個完整的網路交易系統必須配合一個完整的網路付款方式，以免產生交易糾紛的現象。

顧客服務

網際網路具有雙向互動溝通的能力，可以加強企業與顧客的聯繫

工作，透過網路的意見反應，獲得滿意與抱怨的回饋，以提昇對顧客的服務。

企業網站的類型

目前網路上最有效的互動式行銷工具就是全球資訊網（World Wide Web, WWW）的首頁（home page）。利用全球資訊網可透過超媒體（文字、圖像及聲音混和的媒體）來構建一個虛擬的購物環境，藉此讓消費者能夠接觸並瞭解你的公司、產品，同時進行交易行為。一個首頁通常包含了公司的簡介、產品資訊、服務資訊、線上型錄、訂購資料選項等。由於高度的互動性，公司可以依照消費者個人的需求來安排銷售相關的資訊及表現方式。

Cohen等人（1996）將網站類型依其涵蓋企業活動的完整性與執行功能的複雜度區分成八大類：

靜態的網頁

企業所構建的網站若僅單純地提供靜態網頁，其內容特色為訊息傳遞與大眾行銷，例如，登載企業的年度報表或最新動態公告。

可搜尋的站台／動態的網頁

此類網站之內容特色為網站內容可隨使用者輸入的查詢條件而動態產生，例如，中時電子報的讀者可以設定作者、標題、關鍵字，選擇性的閱讀電子新聞。

結合作業性資料庫

此類網站的內容特色是可支援企業的商業性活動，例如，聯邦快遞公司的網站連結企業內部的包裹追蹤系統，提供客戶查詢包裹流向。

支援企業內部活動

此類網站的內容特色是可執行企業的例行性活動,例如,有些公司的員工透過網站可存取人事記錄、更新工作流程安排出差行程專案管理等。

提供產品零售

此類網站的設計內容可作為產品銷售的通路,例如,銷貨公司提供產品目錄、訂購單、線上付款、售後服務。

促使客戶利用網際網路達成交易

此類網站的內容特色是方便消費者取得所需服務,通常販售的是一種無形的商品,例如,金融機構之客戶利用網路線上申請貸款、買賣股票。

全面性的電子交易

此類網站的目的是達成企業整體性的商業活動,包括:行銷、採購、收付款、客戶服務等。例如,Wells Fargo銀行客戶可經由網站獲取多方面的電子金融服務,包括:開戶申請、查詢帳戶、轉帳、付款等。

虛擬企業

此類網站的內容特色是專門提供網路服務的獨立企業,例如,Security First Network Bank為第一家在網際網路上設立的虛擬銀行,它沒有實際的營業場所,一切金融服務或交易均能利用網站執行。

企業網站服務品質

就網站服務的觀點來說,顧客對於企業網站的服務品質大致可從

下列幾項標準來加以評估：

1.網頁的設計友善而吸引人。
2.網頁的讀取無須長時間的等待。
3.網站的設計能關切與反應顧客的個別需求。
4.網頁的廣告能以消費者的語言進行溝通。
5.網站的資料庫內容能滿足顧客諮詢的需要。
6.提供客戶服務中心，回應顧客的電子郵件信箱（e-mail）。

網際網路與行銷組合

　　從網際網路的發展現況及未來的前景，顯示傳統的商業行為將受到相當大的挑戰，行銷戰場的層次也將因而提昇，網路行銷勢必成為企業經營策略中不可或缺的一部分。網際網路的蓬勃發展對傳統行銷上的行銷組合也會產生影響。

網際網路與產品

　　網際網路能提供消費者更多的產品選擇，消費者不需出門就可以自行處理產品種類和價格資料的蒐集，且因網際網路上有許多產品資訊及使用經驗的流通，養成消費者會先參與網際網路上的言論廣場，瞭解其他使用者意見，再購買產品的新習慣。因此，與過去傳統的購買方式比較，消費者可以擁有更多的產品資訊與議價能力。

　　就產品的研發、產品的特性而言，找出哪些產品能夠滿足消費者的真正需求是非常重要的。傳統的行銷模式是利用市場調查的方法來尋找消費者的偏好，但對網路行銷人員來說，可以透過電子信箱讓消

費者反應其意見，並可在網路上架設電子佈告欄，讓消費者的意見能夠互相交流，再從討論紀錄中瞭解消費者的需求和偏好。就產品的品牌來說，藉由全球資訊網首頁（homepage）可將企業、品牌形象作完整的介紹，這也是目前在網際網路上被應用最多的功能。

毛穎崙（1995）指出線上購物商品具有下列特質：（1）不需寄送商品的產品，例如，可直接由線上下載授權的軟體產品；（2）可以在線上直接試看試聽的商品，例如，錄音帶、錄影帶、光碟等商品；（3）消費者無須親自觀看檢查的商品，例如，慣於使用的產品；（4）產品品牌功能爲消費大眾所熟知的商品；（5）高科技資訊類需要充份規格文件說明的及使用指導的商品；（6）以網路族群爲目標市場的商品，例如，高速數據機、護目鏡。由上述產品的類別可知，適合上網交易的產品以實體有形、規格固定、購買金額較小及風險性較低的產品較爲適合。

就旅行社所提供的套裝旅遊產品而言，由於產品本身的無形性，加上領隊、導遊的隨團服務品質無法從網站取得資訊，甚至旅行社的品牌形象也並不容易經由網站內容來加以判斷。因此，套裝產品直接透過網路來進行銷售的比例仍低。截至目前爲止，網站上面直接交易的旅遊產品仍以單純的機票、旅館房間或是自助、半自助的行程爲主。

網際網路與市場區隔

企業要尋找目標市場，就必須先進行市場區隔。網路上經常會有各種誘因來讓瀏覽者留下資料，例如，玩遊戲、下載軟體、線上購物等，都有可能會留下會員資料或交易資料。有了這些資料，企業就可以依照不同的地理區域、國家、使用時間、日期、電腦平台、性別、職業及喜好等變數，來區隔不同特性的消費群，同時分派不同的廣告頁給消費群。舉例來說，某個網站根據用戶登記的資料，來篩選適合

的目標消費群，所以月薪十萬的王先生收到網頁廣告的是價格昂貴的旅遊產品，職業為學生的李同學收到的則是暑假遊學的廣告。

網際網路與定價

網際網路對定價、折扣、付款期限、信用條件等交易活動也能發揮很大的功能。行銷人員可輕易地依銷售程度、季節等因素更新價格表，也可經由顧客資料庫選定交易條件（例如，付款期限、信用條件、消費者特別需求、個別條件等）來決定價格。甚至可經由網路的互動性，進行議價的過程。例如，旅館訂房的網站可依消費者的身份、需求的住房日等訂定不同的價格。

網際網路與通路

過去傳統的行銷手法中，消費者只能被動地接收行銷訊息，較不易在行銷過程中陳述自己的意見。而網路的互動行銷則是強調消費者對於資訊接收的控制權，進而讓消費者能積極主動的參與行銷過程，增加行銷效果。

由於網際網路的互動方式與成本低廉的特性，使得過去無法負擔傳統媒體通路成本的企業，可以設置專屬的網站，創造了針對特定消費者的無店舖行銷方式。隨著網際網路在全球的快速發展，電腦網路不但是新媒體，而且是一種行銷通路，蔚為無店舖販售的新寵。

Andeson and Choobineh（1996）指出，網際網路具有結合傳播媒體及資訊通路的特性，非常適合作為企業之行銷通路，其特色包括以下五項：（1）減少傳統行銷通路的層級；（2）可以跨越時空障礙；（3）成本低廉，實體投資小；（4）交易處理程序高度電腦化，可以連結企業內部的資料庫及交易系統；（5）增加服務品質，包括：客戶服務與技術支援。

網際網路可以建立生產者和消費者之間的直接溝通管道，因此傳統中間商的的生存空間會被壓縮，整個產品銷售通路的層級將大幅簡化。網際網路的出現使中間商不再具有資訊上的優勢，因此新型態的中間商應該擔任專家的角色，其主要的工作是蒐集資訊、過濾資訊、判斷資訊的真偽以及累積資訊，在使用者有需要的時候，提供有用、正確的資訊給消費者。

　　根據PC Data於1999年針對美國感恩節購物季所做的調查顯示，有32%的網路用戶直接透過網路訂機票，31%利用電話直接訂票，僅20%透過旅行社訂票。另外，根據美國旅遊業協會（Travel Industry Association of America, TIA）一份名為「網路的旅遊使用者（Travelers Use of the Internet）」的報告（2000）指出，經常旅遊者與網路訂房有很密切的關係，在1999年1,650萬實際透過網路交易來從事旅遊的人口中，將近一半比例（820萬）的人擁有五個以上的旅遊計畫。由此可看出，過去航空公司和旅館長期透過旅行社販售機票與房間的機會，將有可能隨著網路使用人口的急遽增加而減少，而對旅行業造成不小的衝擊。因此，旅行業者必須提供不同附加價值的服務，例如，提供旅遊經驗建議、遊程諮詢及旅遊服務等，而非只扮演傳統通路的角色。

網際網路與廣告

　　網站上利用WWW圖文並茂的方式提供產品完整的資訊，由於可以具備圖形、動畫、聲音與文字的整合式與互動式的表達，除了具備傳統紙張上的宣傳，也同時具備了電視上廣告的效果。網際網路與傳統媒體廣告的最大區別在於後者是強制性的接收，而網路廣告則是由瀏覽者主動地尋找。技術層面的最大區別是網路上的通訊訊息將紙張轉換成螢幕上的各種數位化資訊。因此，當資訊傳送給使用者時必須考慮版面配置、設計、式樣和美術等原則，同時網路具備了雙向互動的功能，不像印刷紙張或電視廣告為單向傳播，若公司只是簡單地將

廣告上載到線上服務，將會喪失利用線上服務技術和工具以強化銷售訊息的機會。

網路資訊不需印刷即可出版，固定成本少了很多。不像傳統印刷刊物，沒有相當數量的訂閱者，就無法突破收支平衡點。網上資訊刊物是只要投入人力、時間，上網後每增加一個訂閱者就會多一份利潤。網路廣告雖然不能完全取代傳統的媒體廣告，但可以作爲輔助媒體以節省開銷。例如，以低成本的電子郵件廣告信函取代傳統郵遞，或是以年輕人爲訴求對象的產品，則可將電視廣告削減，改上年輕人青睞的熱門網站。

網際網路上的廣告方式大致可分成：設置網站廣告、電子郵件廣告與橫幅廣告三種。網站廣告是在全球資訊網上設置企業本身的網站將產品資訊與廣告放在同一網頁內，是最爲常見的一種網路廣告。電子郵件廣告是利用電子郵件來傳遞特定廣告的方式，傳送的名單可由平日與客戶往來所蒐集到或是購買得來的資料，經過分類整理就可將正確的訊息透過網路傳遞給適當的客戶，並可避免被視爲「垃圾郵件」。橫幅廣告是指在一些受歡迎的網站，例如，蕃薯藤、奇摩等入口網站刊登布條式廣告，又可稱爲招牌廣告。通常瀏覽者在熱門網站上看到這種布條式廣告，會感到興趣或好奇，只要用滑鼠點選該廣告，就可因超連結的功能而跳到廣告主的網站上。這項特性同時可以讓廠商確實知道該廣告被點選了幾次，以評估廣告的效益。

根據《天下雜誌》1999年的網路大調查發現，有35%的網路族在購物前會利用網際網路蒐集產品資訊或比較價格。尤其是電腦硬體、行動電話及旅遊行程等三項，雖然目前仍很少透過網路購買，但有關產品的網站是購買前重要的資訊來源。另外，上網者最常瀏覽的前五大網站，依次是新聞、電腦軟硬體、電影娛樂、理財金融和旅遊資訊。由此調查結果可知，消費者透過旅遊網站來擷取相關旅遊資訊已經成爲旅遊消費市場的一大趨勢，網路廣告則是旅遊市場創造交易的

一大商機。

網際網路與公共關係

　　網路行銷已逐漸成為企業公共關係的重要工具。透過網路，除了將公司或產品傳遞給消費大眾外，也可以提昇公司的形象，建立與顧客間的良好關係，增加消費者對產品的認知。利用網路建立公共關係較以往傳統的公關提供更明顯的優勢，因為線上系統可為公司提供豐富的機會來直接面對觀眾，經由論壇、布告欄、新聞討論群、電子郵件等方式來推動形象和發布新聞稿。常用的網路公關作為如下：

1. 利用網路發布新聞稿將公司與產品資訊傳遞給消費者。
2. 將公司的網址印在公司信封、信紙、名片、印刷廣告等各種可用的媒體上。
3. 通知您的上、下游廠商、現有及潛在客戶，讓他們知道您的網址，並以贈送小禮物、在網站舉辦促銷活動等方法，鼓勵人家到您的網站瀏覽。

　　企業平時應留意網路上新聞討論群（newsgroup）的內容。因為網路上各種主題的新聞討論群多達數萬個，網友們根據特定的主題交換意見，與企業有關的各種消息經常在此出現，同時也透過電子郵件方式在網路上廣泛流傳。網友之間也經常會收到對某公司的抱怨信函，而對公司形象造成嚴重傷害。以英代爾電腦公司為例，其公關部門利用Alta Vista等搜尋引擎的服務，每日過濾出新聞討論群中，有關英代爾的各種討論。透過對負面訊息的立即反應，即時發掘潛在問題，研擬解決之道。

觀光業之網路行銷

　　由於網際網路在資訊傳遞與服務功能上急遽地發展，而消費者利用網際網路搜尋資料省時又方便，因此網站上各類消費資訊的需求與日遽增。受到網際網路快速發展之衝擊，各種行業業者已紛紛將其原有的櫃檯業務延伸至網際網路平台。因此，在網際網路上應如何建構一個包含行銷導向的線上服務與資訊提供網站，乃成為觀光業者發展行銷策略必須重視的一項課題。

　　根據Janal（1995）對網路行銷（internet marketing）所下的定義為「網際網路行銷係針對使用網際網路和商業線上服務的特定用戶，銷售產品及服務的系統，其配合公司的整體行銷規劃，藉由線上系統促使用戶可利用線上工具和服務獲取資訊和購買產品」。在此定義中蘊含兩個特性：（1）網路行銷必須支援企業整體的行銷計畫，因此網路行銷應被視為是另一種配銷通路的建立；（2）在網際網路上可呈現出特定的消費市場區隔。

　　從行銷的觀點來看，消費者選擇旅遊產品的過程依序為：問題認知、資料收集、評估方案、選擇行為與售後服務。而其中影響消費行為最顯著者為資料收集的便利性，包括：旅遊目的地的資訊取得、遊程中所需的訊息等（Kotler, 1984）。而消費者在選擇旅行社時也以資訊取得之便捷性為優先考量的要件。旅行業者必須為消費者提供足夠的資訊，包括：比較性資訊、決定交易的資訊以及旅遊準備事宜的資訊。因此，透過網站設置來提供旅遊消費資訊，並善盡利用網路的各種功能與特性，已經成為旅行業行銷管理的重要趨勢。

　　容繼業（1997）以網際網路的消費者為對象，進行旅行社網路行銷的需求認知調查。結果發現，消費者最強烈需求的前三項目為「保障個人資料的安全措施」、「提供代訂機位服務的資訊」及「提供新式

遊程訊息」。由此顯示，民眾對於網路交易安全尚有疑慮，如果能在這方面多加努力，對於整個市場的開拓將會有很大的幫助。

楊景雍（1999）針對國內197家旅館飯店業在網際網路行銷參與程度與網站提供服務型態進行歸類分析，結果如表15-1所示。由數據資料可知，旅館飯店業者（在奇摩站搜尋得之）在網際網路行銷內容著重於提供「旅館內之客房與設施的圖片影像與動畫」（91％）、「網站上提供最新房價」（80％）、「提供營業處電話與地址」（78％）、「提供營業處地圖與交通資訊」（75％）、「網站上提供公司電子郵件郵址」（70％）、「介紹餐飲服務與設施圖片」（68％）、「企業形象廣告」（65％）、「提供線上客戶指定客房條件選擇」（61％）。而在「連結至其他同業旅館（非連鎖店）」、「提供線上傳輸安全系統」、「本月模範員工介紹」、「介紹公司內營業部門之人力資源」、「提供線上預約後之訂房確定查尋」是現階段業者比較不重視或忽略的項目。

國內自從中華航空公司在1998年11月開始以電子機票（e-ticket）銷售國內機票後，台灣的航空市場，有聯合航空、新加坡航空、國泰航空等相繼投入電子機票的銷售行列。電子機票的特色是將原本應登載在機票上的資料，改為儲存在航空公司的電腦中，旅客透過電話或至票務櫃檯完成訂位及付款手續後，會得到電子機票的確認憑證。之後，在機場報到時，只需告知票號或出示憑證、信用卡即可。電子機票可以為乘客節省時間，減少攜帶不便，或是機票遺失的風險。結合電子機票與網路訂位系統（internet booking system）已經成為航空公司提昇服務效率的現代化票務服務。目前許多航空公司都在網站上提供網路訂位購票、查閱班機時刻表、選擇班次、訂特別餐、選擇座位等更方便的多樣化服務。

圖15-1 旅遊網站的廣告首頁　資料來源：ezfly

圖15-2 觀光旅館的訂房網頁　資料來源：福華大飯店

表15-1旅館業者之網站行銷機能

網站行銷機能	家數	百分比（%）
最新活動（優惠）快訊	57	29%
訂閱電子報	19	9.6%
企業形象廣告	128	65%
提供餐飲促銷廣告	97	49%
周邊景點介紹與建議	69	35%
生活情報提供（當地氣候，民俗與物產）	41	21%
介紹公司內營業部門之人力資源	5	2.5%
提供公司工作機會（人才招募）	33	17%
本月模範員工介紹	0	0%
顧客反映區	33	17%
常見問答集（Q&A）	19	9.6%
線上公開討論區	15	7.6%
提供線上傳輸安全系統	0	0%
提供針對不同顧客群優惠價格	34	17%
網站上提供最新房價	157	80%
提供公司的自己的網址	84	43%
提供營業處電話與地址	154	78%
網站上提供公司電子郵件郵址	139	70%
提供營業處地圖與交通資訊	147	75%
提供多國語言網頁查詢環境	116	59%
連結至關係企業	43	22%
連結至其連鎖店分店	63	32%
連結至其他同業旅館（非連鎖店）	2	1%
網站上提供搜尋公司設備與設施內容之搜尋引擎	18	9%
介紹餐飲服務與設施圖片	134	68%
提供旅館內之客房與設施的圖片影像或動畫	179	91%
提供線上結帳作業（如使用信用卡）	26	13%
提供線上預約後之訂房確定查尋	8	4%
提供線上客戶指定客房條件選擇	119	6%

資料來源：楊景雍、萬金生（2000），臺灣旅館飯店業網際網路行銷現況，第一屆觀光休閒暨餐旅管理研討會。

行銷專題 15-1
Mariott飯店的網路訂房

..

　　Mariott飯店集團是全球性的連鎖型旅館，年度營業額超過百億美元，於1996年開始啓用網際網路訂房系統，而於該年底即達成一百萬美元的網路交易。1997年初，Mariott飯店成立網際網路專案小組—銷售與行銷部（Sales and Marketing Department），透過網際網路所形成的通訊環路（communications loop），以更快、友善與更個人化的方式來提供服務。Mariott飯店的行銷研究部門發現，網際網路確可用來提高飯店的服務水準與開發新顧客群，1997年以後每個月都能創下兩百多萬美元的網路業績。

　　Mariott飯店是最早製作互動式網頁的公司之一，飯店的網站與上千個網站連線，無論何時何地均可透過其他受歡迎的網站找到Mariott飯店並預訂食宿。此外，使用網站上的搜尋工具可以找到Mariott飯店與其鄰近飯店的相關資訊，包括：飯店地點、設施、房間舒適度、娛樂項目、商務中心等，一旦找到您喜歡的飯店，就能輕易地查到空房和房價，並順利完成訂房作業。或者你可以輕按「建議」鍵，寄出需要回覆的電子郵件給飯店。互相連結的功能涵蓋了飯店附近的商店、餐廳和景點，整合式的地圖系統提供全球一千六百多萬個商家和景點的資訊，同時配上全彩路線地圖提供您詳細的開車指引。如果您想上中國餐館或找出最近的影印店，地圖系統會提供您半徑二十哩內的六個選擇，在您選擇後它還會告訴您如何前往。

　　企業網站都會善用數位資訊、頻繁互動和量身訂作等特色來提高顧客滿意度。Mariott飯店首先利用虛擬實境的多媒體功能，讓潛

在顧客在訂房前可以瀏覽飯店的實景，包括：樓層設計、大廳、餐廳、客房等設施。根據Mariott內部資料顯示，利用網路訂房的顧客其平均房價高於整體顧客的平均房價，表示其網站能夠吸引一些喜歡住高級客房的富有客戶。Mariott飯店也發現，網站的互動功能愈多就能獲得愈多的生意，其中的「顧客檔案」（customer profiling）項目，不僅在建立顧客的個人檔案資料，還能獲知顧客的個人偏好，不但有助於個人化服務功能的發揮，更具有區隔市場的功能。

Mariott飯店的網站功能從單純的「單向告知」進步到「雙向對話」，再從「雙向對話」發展到「集體討論」。讓顧客間維持聯繫與溝通，這是一種創造附加價值的做法。多數的飯店客房現在都會提供方便的連接數據機，商務中心也能讓房客使用更多的電腦設施；未來，飯店會整合網際網路的功能，使它不再只是提供旅遊和食宿資訊，而是也能發揮客房內的網際網路功能。

行銷專題 15-2
易飛網（ezFly）的行銷網路

易飛網（www.ezFly.com.tw）成立於民國八十八年七月，是一家由遠東航空公司轉投資的線上票務網路公司，八十九年四月結合復興航空、立榮航空合資新台幣一億五千萬成立易飛網科技公司。主要目的是為推廣網路票務系統及滿足電子休閒商務市場的需求，藉由完整複合型網路，建立虛擬社群以及消費者的忠誠度，達成休閒資訊的傳播性與互動性。

ezFly的經營目標在於將網路票務延伸成為代售休閒產品的電子商務，包括：國內外機票、旅遊行程、飯店訂位、租車服務、保險等，整合休閒旅遊的相關服務，希望提供消費者更貼心及優質性的產品服務。ezFly的服務內容包括如下：

國內機票網路訂位購票

代理國內各大航空公司機票之網路訂位購票業務，提供線上付款機制及客服服務、票務促銷活動，促銷活動之主要族群包含：學校學生、上班商務客、信用卡卡友、通信業者（大哥大業者）會員及其他航空公司會員等，皆可透過網路行銷及網站媒體方式做交叉促銷，以吸引更多族群進行線上訂位購票。

國、內外長短期旅行套裝行程之交易

代理國內外旅行套裝行程之網路直接交易、網路組團DIY、行程DIY、旅行社客戶服務及共同套裝行程促銷活動。促銷活動同時

針對不同旅遊習性之族群，例如，高爾夫球、浮潛等，以俱樂部方式集眾。結合國內外航線及飯店、餐廳串結成網路套裝行程之交易平台，提供消費者旅遊相關服務。實體商品部分之營業項目包括：代理旅遊相關戶外用品之網路交易、產品型錄說明、線上申請及產品客戶服務等，並主動配合產品提供廠商共同促銷及舉辦活動。

與其他媒體合作

除了網站經營網路訂位購票外，另外亦與其他入口網站、大哥大通信業者等媒體合作，針對媒體會員進行合作促銷。

網站廣告業務

提供網站廣告版面刊登及廣告定期上架服務，配合網站流量控制及整頁報表瀏覽，提供廣告主明確的族群分析及彈性媒體空間。另外針對網站廣告版面規劃部分，亦可彈性及配套運用，擴充網站空間之流動性與利用性。

易飛網網站是由遠東航空公司董事長崔湧先生一手推動成立的。結合國內三家主要航空公司的策略聯盟，已使得交易量突飛猛進。民國八十九年七月份的每日交易量，已經達到一千多張，每日營業額可達三百萬元。成立僅一年多的時間，業績已是一年前的16倍。崔湧董事長認為，以往傳統的銷售通路是窄頻的服務，只能透過旅行社或機場櫃檯販售機票，提供的產品也只有二、三種，現在航空公司必須利用網路寬頻的服務機制，不僅多了個管道提供消費者訂位售票，也多了個通路提供消費者更多的旅遊產品。

雖然易飛網已在B2C（企業對消費者）的電子商務市場闖出一片天空，但崔湧董事長真正看好的是B2B（企業對企業）的電子商

務市場，他強調易飛網並非要搶走旅行業的飯碗，反而要和旅行業者合作做生意。但一般旅遊業者大多仍將易飛網視為競爭對手。

資料來源：易飛網網站、《商業週刊》第662期

1.全球資訊網（World Wide Web, WWW）

2.電子郵件信箱（e-mail）

3.電子機票（e-ticket）

4.網路訂位系統（internet booking system）

5.網路行銷（internet marketing）

思考問題

1.假如您計畫在畢業之後出國留學，請問您如何利用網路來提供協助？

2.假如您是一家旅行社的老闆，請問您該如何來規劃您的企業網站？

3.請您上網到某家知名的航空公司及觀光旅館，實際瞭解並比較其網路訂位與訂房系統的功能。

4.假如您想規劃一趟三天二夜的國內自助旅遊，您該如何利用網路來安排您的行程？

5.網際網路的通路功能對於旅行業的經營產生影響，旅行業者該如何因應？

16. 觀光行銷個案研究

學習目標

1.探討知本老爺大酒店之行銷策略

2.探討劍湖山世界之行銷策略

3.探討長榮航空公司之行銷策略

4.探討麥當勞企業之行銷策略

5.探討旅行業之行銷策略

6.探討觀光旅館業之行銷策略

觀光產業所涵蓋的範圍很廣，本章將選擇國際觀光旅館、主題遊樂區、航空公司、速食餐廳、旅行業等主要行業作爲個案研究的範圍，進行行銷策略的探討。

國際觀光旅館個案研究－知本老爺大酒店

企業簡介

　　知本老爺大酒店原爲互豐育樂事業公司所成立，該飯店於1991年加入台北老爺酒店之連鎖會員，於1992年11月正式開幕，1998年9月更名爲知本老爺大酒店（股）公司。營運至今，先後與台北老爺簽定連鎖會員與委任人員管理服務契約；由台北老爺同意知本老爺酒店使用商名及商標，並提供訂房及銷售系統、行銷及廣告、訓練及總經理人選等服務，知本老爺除支付商店使用年費、訂房服務費與會員會費外，並應維持國際觀光飯店之設施與服務標準，以及接受台北老爺酒店之指導與監督，雙方共同開創連鎖旅館業務。

業務分析

　　知本老爺酒店爲建立企業形象與品牌，積極落實「精質」、「團隊」、「創新」的企業文化，以教育訓練方式培養專業員工，進而提昇產品附加價值與服務品質。

地理位置

　　知本老爺酒店位於台東縣卑南鄉溫泉村，爲該地區第一家國際觀光旅館，且爲一家結合溫泉與旅遊的渡假型觀光飯店。該飯店位於三

面環山之地形區域，具有完整獨立與渾然天成之地理優勢。

業務內容

該公司經營之業務內容包括：

1.國際觀光飯店：客房出租、附設餐廳、酒吧間、國際會議廳等，
 經交通部核准與觀光旅館有關之業務。
2.各種練習場：高爾夫球場、棒球場、網球場、羽球場、籃球場等
 練習場、游泳池、溜冰場、射箭場、健身房等運動育樂設施之經
 營。
3.運動用品買賣。
4.食品買賣
5.上述營業項目與所佔比例如表16-1所示。

表16-1 85-87年度各營業收入與比例分析

單位：仟元；%

營業項目	85年度		86年度		87年度	
	金額	%	金額	%	金額	%
客房收入	207,164	60.93%	240,877	58.92%	245,087	60.69%
餐飲收入	107,947	31.75%	130,381	31.89%	124,012	30.71%
其他收入	24,897	7.32%	37,563	8.6%	34,740	8.60%
合計	340,008		408,821		403,839	

營運管理

1.**客務課**：設有客房部與房務部。客房部主管訂房作業與顧客接待服務，包括：行李運送服務、機場或車站接待服務、車輛調度管理；房務部主管客房服務與清潔管理，客房設施維護保養與修繕等房務事項，大廳、餐廳、樓梯與公共場所等環境清潔管理。

2.**餐飲部**：統籌管理飯店各種宴會、會議等訂席作業及策劃各種促銷活動；提供多樣化之餐飲服務俾供住客與外來旅客選擇，包括：歐式自助餐、中式蒙古烤肉（Bar B. Q.）、日式鐵板燒、原住民風味之DaDarLa中庭咖啡廳，並於台東豐年機場二樓設有機場餐廳。

3.**膳務部**：統籌管理飯店飲料、食品等採購，食品、飲料之調製與烹製技術之研究改進。

4.**育樂課**：經營與規劃飯店內育樂、健身設施及育樂活動，包括：露天浴場、露天舞台、游泳池、溜冰場、射箭場，以及各類練習場、K.T.V.歡唱與健身房。

5.**開發企劃管理**：開發企劃部門設有行銷公關課、台北業務課與高雄業務課等；行銷公關課主管公司業務策劃與推廣事宜，業務課專責市場調查、推動市場行銷、業務公關與拜訪客戶。

產業概況與市場分析

產業概況分析

根據觀光局統計資料顯示，1999年來華旅客人數達2,298,706人次，觀光外匯收入為33.72億美元。而由於國人對休閒品質之重視，與隔週休二日政策之實施，國民旅遊風氣已蔚為風潮，國民每人平均每年從事國內旅遊之次數，由1991年之2.4次，提昇至1999年之4.85次，

顯示全民性之觀光旅遊時代已經來臨。另根據主計處資料顯示，國人平均每年之休閒娛樂支出佔最終總支出的7.5%，預估觀光產業約有4,000億產值。

　　隨著國際經貿蓬勃發展與週休二日之利基因素，財團競相投入旅館事業，使得市場競爭日益激烈，而旅館業者亦面臨激烈的競爭環境。依據觀光局統計資料顯示，台灣地區截至八十七年底共計55家國際觀光旅館，房間總數為16,341間；而至八十八年四月為止，施工中或經觀光局審查通過准予籌建之國際觀光旅館共計31家，房間數共計8,182間，國際觀光旅館業之競爭態勢將指日可待。

　　為瞭解知本老爺大酒店在國際觀光旅館業之市場現況，分別將該飯店之客房、餐飲收入與營業總收入在台灣地區與風景區之市場佔率列於表16-2。其中客房、餐飲與總收入之市場佔有率於風景區市場中均呈現下降情形，但於整體市場中其客房佔有率由1.86%提昇為2.04%，餐飲佔有率則由0.75%提昇為2.23%。

表16-2 85-87年度知本老爺酒店營業收入之市場佔有率

項目	85年度		86年度		87年度	
	風景區	台灣地區	風景區	台灣地區	風景區	台灣地區
客房收入	26.7%	1.86%	27.84%	2.03%	20.54%	2.04%
餐飲收入	20.58%	0.75%	20.55%	0.76%	15.40%	2.23%
總收入	27.22%	1.31%	25.79%	1.28%	19.12%	1.27%

市場競爭力分析

知本老爺酒店為一溫泉渡假旅館,該公司以國際觀光休閒旅館著稱,故以風景地區之四、五朵梅花級國際觀光旅館為主要競爭對手,共計七家,茲將風景地區八家國際觀光旅館於86-87年度之住房率、市場佔有率與市場排名狀況如表16-3所示。

表16-3 風景地區國際觀光旅館86-87年度排名分析

旅館名稱	86年度			87年度		
	住房率	市場佔有率	排名	住房率	市場佔有率	排名
墾丁凱撒	75.11%	30%	1	70.03%	20%	1
知本老爺	77.63%	26%	2	76.94%	19%	2
溪頭米堤	41.40%	17%	3	47.27%	15%	4
高雄圓山	49.38%	10%	4	50.02%	7%	6
中信日月潭	61.66%	6%	5	67.18%	5%	7
陽明山中國	44.93%	5%	6	48.44%	3%	8
天祥晶華*	37.41%	4%	7	62.87%	12%	5
墾丁福華*	39.61%	2%	8	60.80%	18%	3

註:*86年下半年度開始加入營業。

就八十六、八十七年休閒旅館業的營運收入觀之,知本老爺之市場排名均位居第二位,市場佔有率從26%下降為19%,此現象係因為墾丁福華與天祥晶華飯店於八十六年度陸續加入,因而瓜分市場佔有率,該飯店之年度營業總收入均在4億元以上,僅八十七年度之營收小幅下降1.2%,但相較於墾丁凱撒飯店,其八十七年度營業總收入則比前期下降約14.5%,可見知本老爺所受到之市場競爭衝擊小於凱撒飯

表16-4 85-87年度台灣地區國際觀光旅館住房率分析

旅館別／年度	85年	86年	87年
知本老爺	67.88%	77.63%	76.94%
風景地區旅館*	58.55%	57.54%	61.61%
國際觀光旅館**	63.39%	63.74%	62.50%

註：*風景地區包括：陽明山中國、中信日月潭、高雄圓山、墾丁凱撒、知本老爺、溪
　　頭米堤、天祥晶華、墾丁福華（後二者86年始有資料）。
　　**指台灣地區55家國際觀光旅館之整體住房率。

店。

　　客房出租為國際觀光旅館業之重要營業項目，茲將台灣與風景區
國際觀光旅館之住房率與知本老爺酒店之住房概況比較如表16-4所
示。

　　知本老爺酒店於87年之房間總數為2,184間，僅多於高雄圓山、中
信日月潭與陽明山中國等飯店，屬於小規模之國際觀光飯店，因此較
易維持高住房率，同時亦連續數年高居同業之冠。

行銷現況分析

　　國際觀光旅館為因應行業特性故採行連鎖經營型態，連鎖飯店通
常運用總體行銷策略與集中訂房管理制度，除有效提昇住房率，並可
降低行銷費用，同時亦可確保服務品質與增加飯店知名度。知本老爺
由於位處偏遠地區，因此必須以高度知名度才能吸引旅客，故藉由與
台北老爺酒店之連鎖會員契約，可以達到集客效果與行銷目的。

　　該飯店依據休閒旅遊之市場現況與產業屬性，積極規劃動態活動
區與靜態休閒區，以符合消費市場之需求，並朝向定點旅遊休閒化與

園區景觀精緻化之經營目標。

目標市場與利基

　　知本老爺酒店以經營國際觀光旅館為主要業務，提供客房住宿、餐飲、會議服務、溫泉浴池與育樂活動等。

表16-5　知本老爺大酒店87年度客房業務銷售統計表

旅客別/地區	比率	旅客種類	比率
北部旅客	58.23%	直接訂房	20.06%
中部旅客	10.43%	旅行社	25.82%
南部旅客	21.36%	散客	10.65%
花東旅客	2.45%	國外團體	7.69%
日本旅客	7.03%	套裝假期	18.90%
其它地區	0.51%	團體訂房	4.62%
		合約公司	10.32%
		其他	1.94%

資料來源：知本老爺大酒店股份有限公司公開說明書

　　房客之組成結構以個別旅客為主，約佔65%，以團體旅客為輔，包括：旅行社團客、簽約企業、套裝假期旅客等。飯店之主要市場客源以本國旅客為主，包括：北部旅客（佔58.23%）、中部旅客（佔10.43%）、南部旅客（佔21.23%）、花東旅客（佔2.45%）等市場；國外旅客以日本旅客為主（約7～10%）（參見表16-5）。知本老爺酒店為維持原有市場佔有率，特別針對國內遊客設計套裝遊程與優惠專案，

以吸引家庭式旅遊之人口。

　　知本老爺酒店於八十七年度之營業收入僅次於凱撒飯店，位居國際休閒旅館業之第二位；其客房規模雖然不大，但住房率達高76.94%，住房績效明顯優於風景地區（61.61%）與其他國際觀光旅館（62.50%）之平均住房率。該飯店自營運以來深受消費者喜愛，公司形象、住房率、獲利能力、平均房價、服務品質等，均居同業領先地位，分析其市場利基如下：

　　1.產品深具特色：以「溫泉原湯休閒保健」爲產品之訴求重點，每間客房均提供溫泉泡湯設備，並設有室內大型溫泉浴場提供旅客共浴體驗，露天浴場則提供天人合一的泡湯新感受。

　　2.價格物超所值：該飯店之平均房價爲4,500元／間，明顯高於多數休閒旅館業，但是知本老爺酒店以提供精緻化設施與高品質服務爲號召，讓旅客置身於溫馨、安全、SPA的休閒渡假環境，因此能連續維持渡假旅館住房率之第一名，足見其旅館設備與服務品質頗能迎合消費者偏好並滿足其需求。

　　3.同步行銷方式：該公司採行多管齊下的行銷方式，除了刊登平面媒體外，並結合旅行社、航空公司與同業推出套裝遊程（package），同時亦與銀行信用卡業務搭配聯合促銷方案，藉著上下游產業間之整合行銷機制，增強同業與異業間之合作關係，並獲致廣大之廣告與宣傳效益。

　　4.專業品牌形象：該公司秉持顧客至上之經營理念，以「體貼入心更甚於家」的服務宗旨，提供優良的服務品質。爲塑造觀光旅館業之專業形象，其營運初期委由台北老爺酒店推薦專業人員，協助其飯店實務之經營管理。

　　5.獨特飯店風格：該飯店裝潢與佈置風格兼具傳統與現代感，配合原住民文化與知本溫泉、知本森林遊樂區，爲一結合自然景觀與人文采風之休閒觀光飯店。

知本老爺酒店為因應景氣變動以提昇競爭力，除上述競爭優勢外，特針對所處環境推出具地方特色之餐飲，規劃與設計深度、知性與精緻的套裝行程，並以聯合行銷方式來擴展促銷活動，以吸引遊客的青睞。

產品定位策略

　　旅館為一綜合性的觀光產品，為因應現代化與國際化的潮流趨勢，知本老爺大酒店定位為國際觀光渡假飯店，並結合溫泉與旅遊首先推出SPA Hotel。該飯店之客房收入與餐廳收入比例分別約佔整體營運比例之60%與30%，餐飲業務主要作為客房之附屬服務。依據知本老爺酒店八十八年度之營業計畫概要，僅就該公司之主力產品和服務說明下：

　　1.客房定位：隨著政府實施隔週休二日政策，以及國人對休閒活動之重視，觀光旅遊業與旅館業已日益蓬勃發展。知本老爺大酒店提供182間客房設備。為因應競爭激烈的觀光旅館業市場，該飯店採區隔市場策略，企劃出迎合市場需求之高附加價值的商品，強調實體設施與高品質的服務，包括客房設備的維護更新與精緻化的服務。

　　2.餐飲定位：知本老爺酒店之餐飲服務主要為客房之附屬服務，隨著國民生活水準之提昇與國人消費習慣之變化，該飯店將致力於開發原住民之特色餐飲，例如，當地特產、茶餐、花卉料理等風味餐飲，並積極爭取休閒市場之客源，以提高餐飲收入，該飯店之餐飲促銷活動主要鎖定對象仍為國內遊客。為提昇該飯店之餐飲服務品質，每年均加強硬體設施之維護檢修、裝潢作業與餐具更新，並定期增添新菜單，提供旅客不同的用餐氣氛。

　　3.育樂活動定位：該飯店致力於經營溫泉浴場，亦規劃旅遊套裝商品，朝向精緻化服務，除定期更新原住民舞蹈之節目內容與活動，並加強與房客之互動與服務，以服務滿意度調查來維持服務品質；同時

增設溫泉泡湯之醫療設施，以溫泉養生為主題，吸引更多的休閒旅遊客源。

價格策略

知本老爺酒店之定價策略是基於淡旺季循環特性，同業競爭之影響，並考量成本利潤與市場景氣等因素，以市場需求預估的方式，將客房業務區分為淡（9，10月）、旺（2、7、8月）季節，其定價策略採適時調整價格之方式，維持旺季高房價、淡季高住房率之目標，並針對團體旅客採取彈性價格之調整策略，以迎合消費者需求。

餐飲定價策略則定位於價格公道、服務品質第一，即物美價廉、物超所值，並積極降低進貨成本，給予顧客最佳的享受。而配合節慶所推出之特製套餐，則採取提高價格之定價策略，並以免費附贈飲料、鮮花、蛋糕及紀念照等方式提高產品附加價值。宴會業務則採專案方式，依婚宴、尾牙、謝師宴、生日壽宴等性質研訂合理的價格。

通路策略

觀光商品通常經由多元管道作為銷售通路，知本老爺酒店為擴大行銷通路，未來將結合相關業者發展帶狀旅遊路線，茲就知本老爺大酒店之銷售通路歸納如下：

1.直接銷售：該飯店之開發企劃部門設有行銷公關課，並於台北、高雄設置地區業務課，統籌銷售直客業務；而由台北老爺酒店之連鎖訂房中心代辦旅客訂房業務；該飯店通常也提供walk-in散客的住房服務。

2.旅行社：知本老爺酒店通常與辦理國內旅遊之旅行業者簽訂「年度訂房契約」，每年提供某一數量房間，委由旅行社代為銷售或供其團客使用。旅行社則將該飯店所提供的折扣價，以加碼後之較高價格（仍低於原來之房價）出售予最終消費者，此種方式類似傳統的供應商

一零售商模式。

　　3.航空公司：知本老爺酒店亦與國內航空公司合作舉辦套裝旅遊或主題旅遊，以聯合促銷或異業聯盟方式促銷淡季商品。

　　4.特定契約公司：知本老爺酒店並與國內企業簽訂「專案購買契約」，提供住宿、餐飲與會議服務，或接待企業員工旅遊與獎勵旅遊等。

促銷及推廣策略

　　知本老爺酒店為提昇產品吸引力，特結合台東四季之美與溫泉飯店之資源，籌劃與搭配各項促銷推廣活動，茲將其八十八年度之促銷計畫說明之。

　　1.客房促銷計畫：該飯店之客房促銷活動將創新推出「知本老爺護照」，使住宿旅客均能充份利用並享受飯店的設施，體驗與眾不同的旅遊風情。針對一般消費者之促銷方案包括：逍遙假期、情人假期、會議假期、知本森林傳奇、雙城記part2、Lady's優惠活動、觀光溫泉年活動（溫泉祭）等，另針對同業實施優惠活動。

　　2.餐飲促銷計畫：該飯店之餐飲推廣活動除配合節慶推出特製套餐外，另依據地方風味、特產資源與季節特色，規劃一系列促銷活動，包括：酋長豐年岩石燒烤料理、茶香花卉水果美食、歐鄉美食節、健康美容素食料理、知本特產美食節、台灣鄉土風味料理等。

　　3.促銷與推廣方式：（1）外部促銷：利用報紙、雜誌、廣播、電視等媒體廣告增加飯店的曝光率，使消費者容易獲得訊息。運用直接信函提供舊客戶活動訊息及優惠專案，提高顧客的參與興趣。另以業務拜訪方式深入瞭解市場並拓展業績，亦可利用傳播媒體、網路行銷、異業聯合促銷、參與公益活動等方式，進而提昇企業整體形象，達成促銷與推廣的目的。此外，展覽促銷（國際旅展）的宣傳方式可

以有效地接觸消費者，因而引發潛在市場的商機。（2）內部促銷：該飯店定期安排原住民舞蹈節目，藉以加強與房客之互動與提昇服務滿意度；另針對特殊節日（迎接千禧年活動）舉辦推廣活動，以招攬遊客前來消費，並配合各式美食節活動以掀起促銷活動的熱潮，旅館內所提供之各項健身設備、溫泉浴湯、K.T.V.歡唱節目等，均可引發房客與旅客在飯店內的的消費動機。

主題遊樂區個案研究－劍湖山世界

企業簡介

劍湖山世界成立於1986年，為一複合式的大型主題遊樂園，其經營目標為「追求第一，永遠領先」，並為國內第一家通過ISO 9002國際品保標準驗證的遊樂業，成功的遊樂區應該創造有別於日常經驗之另類空間，劍湖山世界自許為販賣夢想與歡樂的園地，為遊客營造出超現實的立體世界。

業務分析

位於雲林縣古坑鄉的劍湖山世界，以「休閒」、「遊樂」、「文化」、「科技」為遊樂區之經營主題。茲將其業務內容、營運管理與經營方針分述之。

業務內容

1. 營業內容包括下列項目，營業項目所佔比例如表16-6所示。
2. 渡假飯店：客房出租、附設餐廳、酒吧、咖啡廳、夜總會等，經交通部核准與觀光旅館有關之業務。
3. 天然風景區之經營與規劃、花卉植物進出口、園藝庭園綠化、動植物園之經營。
4. 遊樂場經營、表演節目規劃製作。
5. 特產品買賣、超市經營、攤位出租。
6. 遊樂設施、休閒運動器材、藝術品繪製及買賣。

表16-6 88年度各營業收入分析

單位：仟元；%

營業項目	金額	%
遊樂收入	466,000	77.7%
餐飲收入	52,660	8.78%
商品收入	81,097	13.52%
合計	599,757	

經營方針

　　劍湖山世界未來將朝向「室內化」、「科技化」、「精緻化」、「主題化」、「複合化」的目標發展，茲將該公司八十九年度之營業計畫概要中之經營方針加以說明。

1. 推出「室內化」的耐斯影城五大劇場和兒童玩國，克服遊樂區靠天吃飯的產業特性。

2.獨創「科技化」的「擎天飛梭」與「飛天潛艇G5」二項遊樂設施，滿足遊客新奇的需求。

3.以「精緻化」、「高價值」的遊樂設施與高品質的服務，蟬聯民營遊樂區經營管理及環境督導考核競賽之特優獎。

4.以「主題化」遊樂設施吸引喜愛速度、刺激與驚喜的新世代族群，並針對祖孫三代同堂歡樂的親子客源，設計遊樂活動，以提高遊客重遊意願。

5.規劃興建「定點化」的渡假飯店與另類式的「遊戲化」休閒娛樂消費商圈，以豐富遊樂產品種類並產生集客效果。

6.規劃「複合化」的會議中心、健身運動休閒俱樂部等相容性產業，發揮互利與共生之綜效，突破遊樂區淡旺季時遊客數懸殊之特性。

產業概況與市場分析

產業概況分析

　　自民國九十年起公務員全面實施週休二日，再加上勞工工時調降政策等利多消息，即將燃起國內休閒旅遊產業的商機。由於交通建設四通八達，私人交通工具日益普及化，縮短國人前往遊樂區之可及性，因此國民旅遊風氣已蔚為風潮。國民每人平均每年從事國內旅遊之次數，由1991年之2.4次，提昇至1999年之4.85次，顯示國內旅遊人口將持續成長。另根據主計處資料顯示，國人平均每年之休閒娛樂支出佔最終總支出的7.5%，預估觀光產業約有4,000億產值。

　　國人對休閒品質的需求已日漸朝向精緻化，近十年來，台灣遊樂業的產業發展生態，由買方市場萌發階段，逐漸發展為賣方市場的成長階段，產品類別亦從大眾化單一產品轉變為分眾化多元產品。台灣

地區自然資源有限，卻由於遊樂業市場競爭激烈，遊樂設施同質性太高，以致於遊樂區的生命週期普遍縮短。觀光事業被喻為21世紀的產業金礦，不僅是政府部門大力推動，各大財團所主導的大型遊樂區開發案亦紛紛投入競場，加上高科技產業的相輔相成，使得台灣地區的遊樂事業即將進入戰國時代，並朝向於規劃大型遊樂區。

市場競爭力分析

遊樂業為一提供經驗的產業，其經營發展必須發揮集客魅力，才能充份掌握集客效果，故需以A（adventure）冒險性、B（beach）親水性、C（casino）挑戰性、D（dream）夢幻性、E（education）教育性等五項要素來營造遊樂區的主題；其次，利用4F（family家庭、friendly友善、funny好玩、festival熱鬧）來滿足遊客的需求；再藉由ART（attraction集客設施、ride遊樂機具、theme主題）的藝術化營造歡樂的氣氛，達成4S（show精采演出、story故事背景、safety安全的承諾、service滿意的服務）的遊客體驗，並以3K（kind體貼化、knowledge知識性、know-how專業化）的服務提供遊客新奇的娛樂價值。

融合高科技所營造出的歡樂時空，是體驗式遊樂業掀起新風貌的創意，能夠提供遊客超現實與立體感的新體驗。結合教育與娛樂效果的新式遊樂園區，即是講求速度、高度與驚險、刺激的體驗，此一遊樂設施正帶動本土遊樂業之新浪潮。為瞭解劍湖山世界在國內主題遊樂區業之市場現況，分別將其與同業之加以比較分析。

劍湖山世界於八十六、八十八年度的市場佔有率僅次於六福村主題遊樂園，曾於八十七年初新設「狂飆飛碟」與「擎天飛梭」等設施，因而發揮集客效果，遊客數首度突破200萬人次，而佔居市場第一名。八十八年亦推出「勁爆樂翻天」、「霹靂飛梭」、「淘氣Bee Bee」等設備，卻因為臨近中部地震災區，該年度之遊客遽降，但市場佔有率僅與第一名相差2%。

表16-7 86-88年遊樂區業遊客量與市場佔有率分析

遊樂區	86年度		87年度		88年度	
	遊客數	%	遊客數	%	遊客數	%
劍湖山世界	1,657,024	25%	2,281,264	36%	1,393,080	27%
六福村	2,039,198	31%	2,001,096	31%	1,542,238	29%
九族文化村	796,152	12%	950,635	15%	602,554	12%
台灣民俗村	1,121,244	17%	1,158,364	18%	944,801	18%
小人國	950,716	14%	730,000	11%	746,141	14%
合計	6,564,334	100%	6,391,359	100%	5,228,814	100%

遊樂區產業之前三大業者即「三、六、九」，其中「三」是指劍湖山世界，因此以六福村主題遊樂園及九族文化村為其主要競爭對手，惟台灣民俗村與小人國之集客力亦不斷成長，而有急起直追之勢。

行銷現況分析

夢幻式的主題遊樂區經常引發遊客重遊之動機，體驗式的遊樂商品必須能創造主題，並且配合主題所傳達的意象，將商場變成劇場，使遊樂區呈現出遊戲化與戲劇化的夢想世界，才能創造出獨特的新市場。茲將該公司之產銷政策，包括：目標市場、市場區隔策略、產品策略、價格策略、通路策略、促銷與推廣策略分述如后。

目標市場

劍湖山世界定位於複合式主題遊樂園，並將渡假飯店、會議中心、健身休閒俱樂部等相容性產業組合為一，以發揮複合式之集客效

果，擴大潛在市場商機，其當前之目標市場包括：

1. 開拓性客源：團體旅客、學校團體、機關團體、公司團體、遊覽車與旅行社等團客。
2. 自發性客源：國中生以上學生、家庭旅遊等族群，鎖定於一般性散客。
3. 該遊樂區勇於創新經營與管理方法，不斷汰舊換新遊樂設施，提供高品質、高價值與高科技之遊樂設備，營造與眾不同的遊憩體驗，以服務品質形成良好形象與口碑。此外，積極培養員工之專業素養，訓練體能勞務的高效率品質，教導情緒管理之服務與應對態度，建立敬業、專業、專攻、專家之經營團隊，以提高競爭優勢。

市場區隔策略

在娛樂導向的消費趨勢之下，劍湖山世界未來之目標市場將以「全客層」為潛在對象，提倡具「優質休閒文化」的育樂活動，開發適合各年齡層之遊樂設施，提供「全天候」、「全功能」、「主題化」、「分眾多元」、「深度體驗」、「物超所值」、「空間擴大」、「時間延長」、「設施增加」之複合型遊樂區。其潛在目標市場包括：

表16-8 劍湖山世界之目標市場

客源種類	遊客類型
團體客源	銀髮族、外勞、社團、海外團體。
家庭客源	祖孫三代親子旅遊族群。
分眾客源	兒童族群：「高齡」、「學齡前」兒童。
	遊客型態：「初次型遊客」與「回籠型遊客」。
	天數型態：「一日遊」、「二日遊」、「公司團體週休二日遊」、「家庭式長假期」。

1.團體客源：銀髮族、外勞、社團、海外團體等消費族群。

2.家庭客源：因應週休二日所增加之親子旅遊消費族群。

3.分眾客源：依兒童族群分「高齡」、「學齡前」兒童，依假期天數分「一日遊」、「二日遊」、「公司團體週休二日遊」、「家庭式長假期」，依遊客型態分「初次型遊客」與「回籠型遊客」。

產品定位策略

劍湖山世界係以提供天然風景與機械遊樂設施、高科技視聽等設備為主，輔以休閒景觀花園與劍湖景觀，為兒童及親子互動量身打造文化性設施。該公司以「清潔、微笑、遊客第一」為服務宗旨，為兒童創造出安全、無憂、品質與服務至上的遊樂環境，營造與眾不同的遊憩體驗。其主要收入為門票，約佔整體營運比例之78%，餐飲與商品業務主要作為遊客之附屬服務，僅就該公司之主力產品和服務加以說明。

劍湖山世界採多角化經營策略，發展遊樂業之複合性相關產業，例如，擬人化企業卡通人物之產品開發、休閒旅館、婚禮產業、會議產業、夏（冬）令營、教育訓練、購物中心、運動休閒業、造鎮計畫等。目前其所附屬之服務性業務主要為餐飲與商品購物，該公司以提供「多樣化」商品與「高品質」餐飲服務為目標，並開發系列造型商品，刺激入園遊客之購買意願，以獲致遊客二次消費之延伸利潤。

劍湖山世界未來將朝向國際性遊樂區發展，一方面開拓海外市場之團體旅客，同時亦積極培育國際化人才，以因應國際市場之人力需求。此外，該公司不斷推陳出新，禮聘瑞士太空科學家設計國際水準之遊樂設施—「飛天潛艇G5」，而贏得國內年輕族群之喜愛。為了搶佔親子市場更推出「兒童玩國」，同時為了因應第二高速公路與東西向快速道路通車後的旅遊市場需求，已動工興建擁有300個房間的渡假飯店，以及增設超級「雲霄飛車」與規劃「歡樂街」購物商圈，這些大

表16-9 劍湖山世界之產品定位

產品種類	產品定位
休閒產品 1.景觀2.花園3.綠林 4.劍湖水景	讓遊客置身於奇花異草，享受庭園造景，爲遊客洗滌凡塵俗慮，提供感性的休閒之旅。
文化產品 1.博物館2.彩虹劇場 3.國際聯誼中心 4.和園紀念花園	四大文化空間提供遊客博覽古今天下珍奇異寶，坐擁青山綠野空間，觀賞全球最大的室內水舞與國際性表演，滿足遊客文化知性之旅。
遊樂設施 1.摩天廣場 2.兒童玩國	提供20餘種刺激、趣味、溫馨的遊樂設施，讓遊客享受有驚無險、尖叫快感、闔家歡笑的情趣，增進親子和諧與友誼交流的感性之旅。
科技產品 1.耐斯影城	統整「巨蛋劇場」、「震撼劇場」、「3D劇場」、「巨無霸劇場」等高科技多媒體節目，使遊客體驗高水準聲光、視聽的夢幻之旅。
餐飲服務 1.劍湖山餐廳 2.漫畫主題餐廳 3.咕咕餐廳 4.義大利屋 5.魔奇蛋糕屋 6.購物中心	在親子互動的遊戲空間裡，提供多樣化的餐飲服務與琳瑯滿目的紀念商品，滿足遊客吃喝玩樂與享受購物的情趣之旅。

規模的集客設施（attraction）將是領先全台、具世界水準的尖端設備。

價格策略

　　劍湖山世界於民國八十二年將其票價策略調整爲「一票玩到底」

制度，包含門票及各項遊樂設施，因節省遊客二次消費而頗受讚譽，此後遊客人數不斷激增，爲其定價策略成功所致。

爲配合暑假旺季實施彈性票價策略，針對考生推出「特惠專案」，憑准考證即可以享受優惠票價，另針對團體遊客實施「優惠專案」提供價格折扣。

通路策略

提供旅行社、遊覽車公司價格上的優惠，以提高旅行社銷售誘因。同時針對公司團體、學校團體、機關團體及公司團體等通路來開拓客源。

推廣策略

由於劍湖山世界是以青少年、學生團體爲目標市場，故以行銷力拓展開發性客源，包括：銀髮族、學生、社團、外勞等團體族群；以集客力吸引自發性客源與重遊客源，包括：兒童、學生旅遊、國中以上學生等新新人類。該公司之推廣方式如下：

1.**滿意行銷**：以客爲尊以禮相待，追求「零事故、零抱怨、百分之百遊客滿意」之目標，建立客訴服務系統，迅速處理遊客抱怨，實施問卷調查以傳達遊客意見，提高遊客滿意度。

2.**感動行銷**：不斷推出新型遊樂設備，持續新鮮感以吸引遊客重遊意願。

3.**事件行銷**：舉辦「兒童玩國全家兒童節」活動吸引國內親子旅遊客源，並發行兒童玩國護照吸引兒童的興趣。

4.**網路行銷**：爲拉近與顧客間的距離，推出Hato俱樂部提供促銷資訊，製作網路宣傳DM，舉辦「飛天潛艇G5 High客大對決」網友活動，提供貴賓優惠券與摸彩券，吸引學生與網路族群上網。

5.**報紙廣告**：於暑假期間以報紙刊登大型廣告，號召大專聯考考

生、學生參觀。

6.公共關係：購置消防車回饋地方，與環球技術學院休閒事業系合作，提供該系學生三明治教學之實習環境。

7.媒體行銷：曾於民國八十三年與台視公司合作製作綜藝節目，定期於每週播出「彩虹假期」，提高品牌形象與企業知名度。

8.國際行銷：加入世界性相關遊樂事業聯盟與交流組織，新增國際級之先進遊樂設施，以吸引海外遊客。

航空公司個案研究－長榮航空

企業簡介

長榮航空成立於1989年，提供國際間航空客、貨運輸服務為主，在「挑戰、創新、團隊」的企業文化引導向下，以「安全第一、服務至上」為經營目標，自1991年開航以來，以穩紮穩打的企業精神，展開無限延伸的「台灣之翼」，截至目前為止（2000年），航線遍及歐、亞、美、澳各洲，飛抵全世界逾30個城市，為世界上發展最快速的航空公司之一。該公司成立以來履獲國內外各種獎項，包括：最佳航空公司、最佳經濟艙（商務艙、頭等艙、形象獎）、理想品牌獎、地勤卓越獎、金質獎、顧客滿意度、兒童乘客親善服務與機艙座位舒適度等，並於1997年通過客運、貨運、機務之ISO 9002國際品質認證。

業務分析

業務內容

營業內容包括下列項目：

1. 經營國際或國內航線定期或不期客、貨、郵件運輸業務。
2. 客運業務代理，包括：營業、運務、維修等。
3. 機體、發動機、航儀及有關機件等之保養與修護。
4. 飛機設備之銷售。
5. 發行航空雜誌。
6. 接受事業機關委託辦理員工在職訓練業務。
7. 飛航訓練器材維修業務與進出口貿易業務。
8. 企業經營管理顧問業務。
9. 一般廣告服務業。
10. 菸酒零售業與一般百貨業。

該公司之主要商品及服務項目為客、貨運服務，約佔總營業額之97%，其中以客運服務為多數，佔總營業收入之50%以上，各年度之營業項目所佔比例如表16-10所示。

表16-10 86-88年度各營業收入與比例分析

單位：仟元；%

營業項目	86年度		87年度		88年度	
	金額	%	金額	%	金額	%
客運	24,312,519	63%	24,494,272	57%	26,078,232	54%
貨運	12,909,110	33%	17,078,416	40%	20,463,192	43%
空中銷售	360,846	1%	363,379	1%	420,916	1%
其他	1,043,079	3%	991,200	2%	1,114,875	2%
合計	38,625,554		42,927,267		48,077,215	

經營方針

　　長榮航空為配合市場需求與發展國際化全球航線,貫徹客貨並重策略,積極拓展航線與擴增航線機隊,持續與全球各航空公司(日本全日空、美國大陸航空、美西航空、澳洲航空、紐西蘭航空、英國航空、德國航空及加拿大楓葉航空)進行合作計畫與策略聯航,以提昇全球競爭力;同時整合國內航空資源,引導立榮、大華與台灣航空公司合併,將國際飛航經驗落實於台灣本土;並投資發展航空周邊相關事業,例如,長榮空廚、長榮航勤、長安航太科技及倉儲、貨運站等,以一貫化的作業程序,降低營運成本、提昇服務品質,以安全的飛航、高品質的服務,期許成為世界上服務最佳、顧客滿意度最高的航空公司。

產業概況與市場分析

產業概況分析

　　台灣地區位於東北亞與東南亞運輸之樞紐地位,面臨經濟發展的多元化趨勢,兩岸經貿關係日趨密切,國際客貨運市場蓬勃發展,因此亞太地區的航空運輸業急速地成長,被視為全球高成長的區域之一。為順應經貿國際化之趨勢,我國於七十六年宣布開放天空政策,七十八年開放國際航線航空公司之申請,長榮、華信等先後於八十年起加入營運,復興、立榮亦於八十一年開始經營國際航線包機業務。根據資料顯示,民國八十八年國人出國旅遊人數達6,558,663人次,較前期成長10.93%,另由於亞太與台灣經貿活動蓬勃發展,亦帶動航空貨運業之需求,足見航空運輸業之市場需求日益殷切。

　　我國目前與四十三個國家簽訂雙邊航權協定與交換航權,由於國際間之商務往來日益頻繁,因此國際航線有長程化之趨勢,加上航空科技日新月異,新式航機不斷推陳出新而呈現大型化趨勢。台灣位居

繁忙的黃金航線，出入境旅客數與進出口貨物量均逐年成長。依據民航局資料，目前國內計有中華、長榮、復興、遠東、立榮、華信等六家國籍航空公司具有國際航線，另有三十四家外國籍公司在台經營客貨運輸業務。依據波音公司預測，截至2017年為止，全球航空旅客延人公里數（RPK，人數×飛行公里數）平均每年約有4.9%的成長率，另依據空中巴士公司之預測，全球機位之供給量將呈倍數成長，就市場供需層面觀之，航空運輸業深具未來發展潛力。

競爭者分析

台灣地區的航空業競爭日趨激烈，以近三年之市場現況而言，長榮航空之客貨運市場佔有率仍未及華航，但其客運市場佔有率呈現穩定成長趨勢，且載客率明顯高於華航，茲就長榮與華航近年來之載客率與客貨運輸業之市場佔有率分析如表16-11：

表16-11 長榮、華航公司之載客率與客貨市場佔有率比較

單位：%

年度	86年			87年			88年		
	客運	貨運	載客率	客運	貨運	載客率	客運	貨運	載客率
長榮	15.46	17.75	69.72	17.11	20.42	70.52	17.32	18.93	77.89
華航	30.11	27.72	72.21	29.99	27.06	65.91	31.10	25.76	73.21

行銷現況分析

綜觀長榮航空近年來之營運績效皆優於同業，並奠定了以中正機場為轉運中心的全球服務網，茲將該公司之行銷目標、產品策略、價格策略、通路策略、促銷與推廣策略分述如后。

行銷目標

1.短期行銷目標：提高載客率，提供良好服務，以低成本策略提昇利潤。

2.長期行銷目標：飛航安全、快捷，服務親切周到，經營有效創新。

產品定位策略

長榮航空以「安全便捷、服務周到、顧客滿意」為客運服務之品質政策，將其產品定位為「硬體新、服務好、有家的感覺」，不僅在機上提供視聽娛樂、個人電視、飛行狀況顯示等設備，更以嚴密的專業訓練提供旅客最佳服務；並以「準時運送、安全交貨」為貨運經營之目標，因應顧客需求提供特殊貨物之專業處理，茲就其產品定位加以說明。

1.劃分特別的艙位等級：長榮航空首創將波音747-400客機艙位劃分為四種等級，長榮客艙（Evergreen Deluxe Class）為獨步全球之寬敞座椅，強調只需比傳統經濟艙多付些許金額，即可享有幾近商務艙的設備。

2.強調飛航安全保障：長榮航空致力於建立飛航安全標準作業程序，落實工作紀律與強化組織功能，以安全意識塑造優質的飛航安全文化，多年來均獲得飛安考核「零缺點」的殊榮。成立「綜合安全推進委員會」為飛航安全的決策督導單位，飛航安全室，負責研擬飛航安全政策、制訂安全作業標準及各項工作計畫之執行。

3.提供高品質的服務：為全面提昇整體服務品質，特設置服務品質管理委員會與服務品質管理室，加強服務人員之專業知識與技能訓練，以提供完善且迅速之服務品質，並定期控管服務品質，顧客可透

過免付費服務專線、機上顧客意見函、信函等方式表達意見，並由專人處理與回應顧客意見。

4.親切週到的餐點服務：長榮航空的餐飲服務提供各種中西式美食與甜點，定期更換菜單，以「份量多、選擇多、菜色多」為其特色，另供應素食、兒童餐、病理專用特餐，以提供旅客多樣化之選擇。

價格策略

國際航線票價係依據國際航空運輸協會（IATA）之規定，亦受航線所屬國家與國際航空慣例所限制，故票價之訂定須依據相關規定。而長榮航空為避免受到國際油價波動之影響，通常與燃油供應商簽訂長期供油契約，或從事燃油期貨交易，以降低營運成本。關於其定價策略包括：

1.成本導向定價法：機票價格的訂定大都會考量成本因素，例如，油料價格、機場起降費、航站租金、航空保險費等，長榮航空蒐集相關營運成本，以作為定價之參考。

2.競爭導向定價法：由於長榮航空堅持提供高品質的服務，因此擁有數條位居市場領先地位的航線，熱門航線之票價高於其他家航空公司，同時並分析各航線之同業競爭狀況，考量市場因素而調整價格策略。

3.彈性定價法：為配合機艙等級、顧客別、淡旺季節等因素而彈性調整機票價格，稱為彈性定價法，可分為差別價格法、折扣或折讓等二種方式。

◎差別價格法：此法為常用之定價方式，其定價基礎分為：

◇依顧客別：依人數多寡分為團體票、個人票。
◇依產品別：依艙位等級劃分為經濟艙、商務艙、頭等艙與豪華

經濟艙等。

◇依時間別：旅遊業具有季節特性，其市場需求狀況因而有明顯之淡旺季之分，故依據時間（早晚班）、季節而彈性調整票價。一般而言，通常採行旺季時提高票價，而淡季時則採低票價政策。

◎折扣或折讓：航空公司為酬謝顧客而採行打折方式調降機票價格，實施原則包括：

◇現金折扣：因為買方迅速付款而給予價格優待。
◇數量折扣：旅行業因為出團而大量購買，而獲贈免費機票，例如，15加1、30加2。
◇會員折扣：持有曾賓俱樂部之會員者享有飛行哩程數累計優惠與購買折扣。

通路策略

　　航空業者通常藉由行銷通路與購買者建立接觸與溝通管道，例如，透過旅行社、長榮假期專案、聯航銷售、貴賓聯誼會、酬賓方案、旅遊展覽等方式來銷售產品，茲就長榮航空的主要通路歸納如下：

　　1.旅行社：為航空業銷售機票的傳統通路之一，屬於二階通路之銷售型態，由旅行社大量（in bulk）購買機票再轉售於消費者，從中賺取票價差額與退傭。
　　2.航空公司訂位專線：由航空公司設置訂位部門直接服務顧客，這種未經由仲介商（intermediary）的銷售屬於零階通路。
　　3.電腦訂位系統：採用亞洲最大的電腦訂位系統ABACUS，作為

與旅行社及代理商之間的訂位作業與訊息傳遞，長榮航空目前已籌設
網路科技公司並朝向電子商務發展。

促銷及推廣策略

1.機票促銷計畫：

◇與多家銀行業者合作推出刷卡優惠哩程專案。
◇使用與該公司合作之飯店、旅館、租車公司、信用卡公司之消
　費金額均可計入長榮哩程。
◇舉辦「大集大利」紅利酬賓點數轉換長榮航空優惠哩程數，可
　獲得艙位升等及免費機票等優惠。
◇推出常客酬賓券專案，可獲免費機票與艙位升等優惠。
◇搭乘與長榮航空合作之航空公司的飛行哩程數均可計入累計哩
　程數。

2.自由行促銷計畫：為鼓勵國人全家出國旅遊，特舉辦「全家樂透
活動」，於暑假期間推出長榮假期專案，另於淡季期間則推出自由行促
銷專案。

3.會員促銷計畫：

◇成立長榮貴賓聯誼會與長榮小飛俠（兒童哩程酬賓方案）。
◇針對會員提供長榮酒店國際連鎖住房優惠專案、國內外線飛行
　哩程數累計優惠待遇。
◇與特約飯店推出「夏日特惠住宿專案」，凡會員皆可享受豪華客
　房住宿優惠。

4.促銷與推廣方式：

◎外部推廣

◇廣告：刊登報紙、雜誌等平面廣告，或購買電視、電臺之廣告
　時段。

◇媒體：由公關廣報室對外發布新聞稿、文宣廣告等。

◇刊物：發行會員通訊、航空雜誌等。

◇網路：設置企業專屬網站，除了建立企業形象之外，另可提供
　會員優惠活動、促銷等相關訊息。

◇公共關係：贊助國內外藝文活動而接受行政院頒獎表揚。

◇綠色行銷：為維護自然生態環境，要求空服員於飛機上實施垃
　圾分類與垃圾運作流程須符合環保規定。

◇聯合促銷：採行同業間策略聯盟，以「共掛班號」、「互換艙
　位」、「航線聯營」、「聯航接運」等合作方式，提供旅客更方
　便、快速的訂位、劃位與會員服務。

◎內部行銷

◇企業內部網路：透過Intranet、電子佈告欄等方式傳達公司的內
　部訊息、作業規定等，作為企業內部溝通的橋樑。

◇會議：透過定期的會議傳達企業內之行銷訊息。

◇公共佈告欄：彙整外界媒體對公司之新聞與相關報導提供員工
　參考。

速食餐廳個案研究－麥當勞

企業沿革

　　1955年由R. A. Kroc創立於美國芝加哥的麥當勞，截至目前（2000年）為止，已在全世界119個國家成立超過26,000家分店。台灣的西式速食連鎖餐飲業濫觴於七十三年元月開幕的民生東路麥當勞分店，業者經過多年的辛勤耕耘，挾帶其雄厚的經濟實力與豐富的國際市場經驗，以強化產品特色來廣建品牌知名度，並以低價促銷方式累積穩定的市場客源，金黃色拱門已遍佈全省各地超過300家門市。

業務分析

　　台灣麥當勞原為寬達公司代理經營權，由於在台經營期間曾創下全球麥當勞單店營業額之最高記錄，美國總公司對於台灣西式速食餐飲極具樂觀態度，逐於代理權到期時收回經營權，並加快授權加盟之開店腳步，積極搶佔台灣速食餐飲業的市場商機。麥當勞之營業項目係提供各式餐飲與服務，除財務、會計、人力資源、總務、資訊服務等部門外，茲就其主要部門之業務範圍說明如下：

1. 營運部：就全省之食品推廣中心分為北一、北二、北三、中區與南區等五大營運區。
2. 營運訓練部：負責營運中心訓練課程之規劃與執行。
3. 營運發展部：負責營運部與各部門間系統之協調、研發與規劃。
4. 營建部：營運中心之硬體結構規劃、設計與施工。
5. 開發部：營運中心之開發與推展事宜。

6.維修部：營運中心之廚具、營運、營建等設備之採購、開發、安裝與維修。

7.企劃部：行銷活動策劃與處理媒體、公關等事宜。

8.市調研發部：銷售市場之資訊收集與分析。

9.採購部：半成品及營運物料之採購事宜。

10.品管部：品質控制管理與新產品研發。

麥當勞的經營宗旨為「品質、服務、衛生與價值」。為了達成上述理想，麥當勞每年投資龐大經費成立各種教育與訓練機構，利用新穎的視聽教材，從經營管理、市場促銷、營養分析以至於人事管理，都設計嚴格而專業性的課程，期使所有員工都能充實自己，並要求麥當勞企業之不斷成長。

產業概況與市場分析

產業概況分析

近年來，由於婦女就業人口不斷增加，社會傳統價值觀的改變，導致外食人口持續成長中，依據資料顯示，預估台灣地區的西式速食餐飲業約有300億元左右的市場潛力，加上餐飲業者看好週休二日的市場契機，吸引大型企業集團投資經營的動機，遂引發西式速食餐飲的市場大戰。西式速食業的二大龍頭—麥當勞與肯德基，為了分食市場大餅而積極展開保衛戰，計畫投入龐大資金以擴大門市的經營規模。原以台灣南部為經營據點的小騎士炸雞連鎖店亦紛紛進軍北部市場，小鬥士德州炸雞連鎖店則計畫開放加盟經營權，西式速食業的市場競爭將更形激烈。

麥當勞於七十三年起引領台灣速食業市場，帶動連鎖餐飲業之風潮，隨後肯德基、溫娣、哈弟、儂特利、德州炸雞、漢堡王、摩斯漢

堡等品牌逐展開門市卡位戰，本土的頂呱呱與21世紀亦相繼投入競
局，西式速食業的市場競爭逐漸激烈。眾多西式速食品牌為搶佔市
場，便以產品定位作為市場區隔的依據，於是形成產品差異化現象。
經過多年的市場競爭，哈弟、溫娣漢堡已退出台灣市場，而紐澳漁家
精緻連鎖餐廳，亦嘗試開拓西式速食業的新商機。

市場競爭力分析

　　麥當勞曾經連續數年榮登台灣前500大服務業，且屢居餐飲業之龍
頭地位，近年來開始採行自營與加盟雙軌制之經營策略，其營業額更
高達百億元以上，年度營業額成長率高達30%以上，遙遙領先其他同
業。截至民國八十八年十月底為止，麥當勞門市開店速度仍維持穩定
狀況，預計五年內達到500家門市之規模，肯德基則為後起之秀，門市
開店之速度急起直追，關於台灣西式速食餐飲業之門市統計數量與88
年度之營業額詳如表16-12所示。

表16-12　西式速食餐飲業近年之門市店數統計及1999年營業額

名稱／年度	1996年	1997年	1998年	1999年	營業額（億元）
麥當勞	159	227	292	314	131
肯德基	36	62	87	100	35
摩斯漢堡	15	28	35	33	4
漢堡王	17	22	24	27	7
儂特利	20	10	13	8	--
小騎士	23	26	31	34	13
小門士	27	37	35	36	6
頂呱呱	--	--	42	51	--
21世紀	--	--	21	20	10

行銷現況分析

麥當勞不僅是一家快速服務的餐廳,同時亦塑造新式的生活型態,改變傳統的飲食文化,提昇餐飲的服務水準與專業的經營理念。茲將該公司之目標市場、產品策略、價格策略、通路策略、促銷與推廣策略分述如后。

目標市場

全球知名的速食餐飲領導品牌—麥當勞,持著快速衛生的服務與乾淨明亮的飲食環境,迅速地襲捲台灣速食餐飲市場,除了為小朋友營造歡樂的夢想園地外,並以其整潔的環境、快速的服務、多樣的餐點與附加的娛樂設施,滿足不同年齡層與階層別的顧客,而成為老少咸宜的速食餐飲店。麥當勞的掘起改變了許多人的飲食習慣,不僅小孩子喜歡去麥當勞享受吃喝玩樂的氣氛,忙碌的大人則可以快速方便地解決吃飯問題,青少年朋友更為麥當勞的常客,每逢假日則邀約前往聚餐聊天。此外由於麥當勞順應現代人快速的生活步調,而受到凡事講究新奇、快速的新新人類所喜愛。

產品定位策略

麥當勞的食品衛生是採行世界標準,所有產品均經過嚴格的品管,以熱食產品為例,其製作過程除了要求熱騰騰與新鮮度之外,並規定不得出售超過食用時間之產品。為因應顧客滿意導向的經濟時代,其提出超出顧客期望的服務與品質,並樹立與競爭者差異化的經營原則。

麥當勞一直以客為尊來提供服務,並向消費者傳達「品質、服務、衛生與價值」的信念與「所有顧客滿意」的承諾。

1.品質:麥當勞擁有龐大的應用工程人員,負責發展各種食品生產

技術與設備，以快速、高品質的大量生產，供應消費者。為保證每一消費者所購買的麥當勞的產品，均屬同一品質，麥當勞的員工均嚴格遵守「不重用」產品的規定。第一個顧客點錯的產品，絕不留用送交給第二顧客，立即拋棄以保證品質。顧客未打開使用的小包調味料，一律拋棄不再使用。為保證各種產品的新鮮度與品質，麥當勞統一規定各種產品未銷售之拋棄期間。例如，未置於保溫設備的麵包，出爐後約十分鐘未銷售者，即予拋棄。屬於保溫設備的產品，例如，雞塊等產品，大約五十分鐘的銷售期間，超過期間即予拋棄，以防止生產儲存過久，口味發生變化。

2.服務：麥當勞成立各種教育訓練機構，設計嚴格而專業性的課程，除新進人員的訓練外，在職人員亦必須接受在職訓練。從顧客進入麥當勞至用餐完畢止，應有的各服務項目，均分別編訂教材，對員工施以專業化訓練，期使員工之服務標準化。

3.衛生：麥當勞採用特殊的研磨攪拌法及先進冷凍設備，來生產鮮美的食物。除製造過程絕對衛生外，在銷售過程中同樣重視衛生，盛食物的盤子、顧客坐的桌椅，均保持整潔有序，營業場所的地板定時擦洗，給顧客一個整潔舒適吃的環境。外帶食物均採用紙袋、紙盒包裝，不用塑膠製品以避免造成第二次污染。

4.價值：麥當勞關心社會大眾的營養與健康，建議在日常生活中需要的正確之飲食觀念，並且以負責的態度，開誠布公分析麥當勞食品的內容及營養價值。麥當勞所有食品的生產及包裝程序，均經過美國農業部的鑑定，在台灣，麥當勞慎選信譽殷實的供應商，為麥當勞供應品質可靠的食品。美好的口味、均衡的營養及超值的享受是麥當勞追求的理想與理念。

麥當勞將產品定位為「以一致的服務水準和極快的速度提供物美價廉的餐飲服務」，而其店面佈置亦維持平實的裝潢，服務人員則表現

友善的態度；茲就其主力產品說明如下：

　　◇優惠組合餐：快樂兒童餐、超值全餐、經濟早餐。
　　◇單點食品：各式漢堡、飲料、雞塊、薯條、湯類、點心、冰品
　　　等。
　　◇其他：各式兒童玩具。

　　麥當勞不僅在各國擴展消費市場，也為了落實本土化的經營策略
而不斷修改產品，因此成為全球化新產品的創意來源，以台灣為例，
由於國人對炸雞的喜愛，而研發烤熟後加以冷凍的麥克炸雞。此外，
麥當勞亦不斷推陳出新，研發各種新式餐食與飲料，例如，千禧總匯
堡、黑糊椒牛肉堡、卡布奇諾奶昔、研磨式咖啡、水蜜桃派、冰旋風
等，同時亦不定期推出一系列兒童玩具，例如，迪士尼樂園、Hello
Kitty玩偶、麥當勞妙廚師、玩具總動員、史努比、恐龍等。

價格策略

　　麥當勞食品在台灣地區的售價，係根據其各項生產成本，並參考
同業間之售價而訂定。由於台灣速食業競爭激烈，速食業者為搶佔市
場而經常推出低價促銷策略，麥當勞每隔一段期間亦會配合促銷活動
而採取價格折扣。由於麥當勞在台灣社會上有一定的信譽與社會責
任，所以麥當勞在管理決策上，要求公司全體員工、同仁努力節省成
本，提高經營效率，不任意調整食物售價。

通路策略

　　麥當勞的經營方式原採直營型態，為擴大速食餐飲業的市場佔有
率，便增設加盟系統的經營方式，茲就其加盟辦法說明如下：

　　1.由投資者以個人獨資名義經營。

2.由總公司進行地點選址評估，完成硬體建築與設備。

3.平均月營業額及淨利視經營者管理能力、銷售業績及營運成本而定。

4.總公司提供經營者1至1.5年完整全職訓練與持續的後勤支援，包括：營運管理、人力資源、訓練、廣告、行銷、財務會計、不動產、營建、採購及設備器材等專業管理，並輔以經營顧問之輔導等服務項目。

5.由麥當勞確認之合格廠商提供原料貨源。

6.依營業額比例提繳權利金與廣告費用。

7.視營業中心地點決定加盟租約的期限。

促銷及推廣策略

　　麥當勞的贈品策略曾一度造成全台轟動，以Hello Kitty為例，因為強勢品牌、魅力商品與限量促銷等因素，而創下高額業績，也奠定贈品促銷策略之成功經驗。麥當勞不僅採行本土化的經營策略，其行銷策略亦是運用本土化的作法，茲將促銷計畫與與推廣方式加以說明。

1.價惠券：率先推出coupon優惠券、自由配優惠券。

2.贈品促銷：定期在兒童餐內搭配玩具不僅刺激產品銷售量，亦可吸引顧客再購意願。

3.買一送一：率先推出「買餐送堡」專案。

4.廣告：製播電視與電臺廣告。

5.限量供應：以限時、限量供應方式掀起搶購熱潮。

6.綠色行銷：響應使用再生紙、實施餐具垃圾資源回收分類。

7.公共關係：為提供兒童健康的用餐環境而全面實施禁煙；從事社區服務活動，製作反毒宣傳錄影帶分贈國小學校。

8.公益行銷：舉辦愛心義賣贊助癌症與顏面傷殘病童，成立「麥當

勞叔叔之家兒童慈善基金會」長期捐助兒童醫療、社福與教育，認養長庚兒童醫院設備加強兒童醫療照顧。

9.滿意行銷：追求百分之百的顧客滿意爲麥當勞的經營核心。

10.人員促銷：由櫃檯服務人員主動詢問顧客是否加買點心類產品。

旅行業之行銷策略

旅行業之營運特性

根據現行「旅行業管理規則」之規定，我國旅行業分爲綜合、甲種、乙種三類。各類旅行業之資本總額、專業經理人與經營業務等皆有不同規定。但就旅遊市場之經營分類來說，國內旅行業目前的主要業務大致可分爲：（1）接待來華業務（inbound）；（2）出國旅遊業務（outbound）與（3）國內旅遊業務（domestic travel）。茲分別敘述如下：

接待來華業務

所謂接待來華業務是指專門招攬由國外旅行社籌組前來的團體或個別散客，負責接待住宿、餐飲、交通、觀光景點門票與導遊等服務項目等。台灣自從政府於民國七十六年宣布「開放天空」政策以來，由於經濟蓬勃發展，加上政府與民間均致力於提倡觀光事業，使得來華旅客人數不斷成長，民國八十八年來華旅客人數達到241萬人次。

出國旅遊業務

所謂出國旅遊業務是指專門招攬國內旅客出國旅遊，負責其來回機票並安排團體活動期間的食宿、交通、觀光風景區門票與導遊等服務項目的承攬業者。自從民國七十六年政府宣布開放大陸探親之後，國人對於出國觀光需求大幅攀升，截至八十八年底已突破654萬人次，可見出國旅遊對國人而言不再是高不可攀的休閒活動，並且呈現逐漸普遍化之趨勢。

國內旅遊業務

所謂國內旅遊業務乃專門招攬國內旅客從事國內旅遊活動，負責其交通運輸、活動期間之食宿、風景區之門票與導遊等服務項目之承攬業者。近年來，由於國民所得提高與休閒時間增加，加上政府實施隔週休二日政策之後，國人從事國內旅遊的風氣也大為盛行。

旅遊產品之特性

旅行業所提供的產品是勞務與服務，因此具有一般服務業的特性。產品特性包括如下：

綜合性產品

旅行業的產品為一綜合體，包括：旅館、餐飲、交通工具、觀光旅遊地區、藝品店、領隊與導遊等，各項產品之間皆需要充分的合作並提供良好的品質，才能滿足遊客的需求。

產品供給彈性小

旅行業的產品是勞務的提供，並依附於個人之服務，需要適人、適時、適地的提供服務，因此產品的供給彈性小。

產品無形性

旅遊產品具有無形性,沒有樣品,無法試用,只能依靠產品的形象與服務品質作為促銷基礎。

無法分割與儲存

旅行業提供服務時,也是消費者享受休閒服務之際,兩者無法加以分割。產品必須在約定的時間內使用,無法儲存。

競爭性高

旅行業因所需資本及人力均不大即可營運,因此在有利可圖情況下,不斷有競爭者加入旅遊市場;但因旅遊市場營運不易,導致部分業者退出。根據市場理論,在加入及退出市場容易的情況下,市場的競爭性相對提高。

強調服務品質

旅行業以「人」為主要的服務來源,其服務品質以員工的專業性和服務熱忱為最大影響因素,因此人力資源的素質與訓練為旅行業經營成敗的關鍵因素之一。

受外力影響大

旅遊市場極易受季節性變化、經濟因素、政治因素、社會治安、所得增減、與衛生疾病等因素所影響,使得旅行業的經營風險提高。

與上游產業關係密切

旅行業的主要利潤是來自航空公司、旅館與餐廳之佣金,亦即所謂的後退款(volume incentive),而航空公司的特殊票價(special fares)也是利潤的來源之一。因此,旅行業必須與上游相關行業維持信賴與良好的互動關係。

旅遊市場之區隔策略

　　由於旅行業的競爭家數很多，而且買方相對於賣方的力量則顯得強而有力，因此使得此行業的利潤微薄。然而目標行銷觀念的應用則有助於創造利潤與佔場佔有率。一般而言，旅行業者所採行的市場區隔策略大致如下：

1. 業者從事不同的旅遊業務時，對市場區隔的使用變數應該因應調整。就組團出國方面，多數業者並未針對某一特定目標市場來發展其行銷策略，亦即只要是一般國人的旅遊活動，業者都會極力爭取。

2. 由於消費者的需求日益多樣化，因此針對各種市場區隔為基礎，例如，年齡層、職業、生活型態等變數，可以規劃設計各種套裝旅遊產品，以迎合消費者個性化的需求。一般出團旅行社雖然提供各類旅遊產品，但仍有其主力產品以突顯其競爭優勢。

3. 業者對於目標市場的選擇，通常會考慮企業的資源條件、競爭狀態與市場需求。另外，員工具備的專業知識、語言能力也是評估要項之一。

4. 業者從事接辦來華觀光業務時，常以「國籍」為市場區隔的變數，主要的市場選擇則以日本、香港、美國為主，因為這些國家每年的來華觀光旅遊人數最多，且在語言溝通上較無困難。

5. 業者經辦國民旅遊業務時，經常以「職業」為主要市場區隔變數，目標市場多設定在公司行號與機關團體的員工旅遊。

旅行業之產品策略

1. 高級產品的獲利性較高，但由於產品的無形性，消費者在選擇產品時仍然會以價格為重要的選擇因素，導致高級產品較難銷售，但是業者大多希望朝向高級產品的路線。

2. 領隊、國外代理商和導遊等三者是決定出國旅遊品質的重要因素，因此提昇這三方面的素質是業者努力的方向。

3. 業者大多會就其競爭優勢發展其主力產品，再搭配輔助產品線以豐富產品類別，也有助於增加消費者的選購機會，並建立企業組織健全化的優良形象。

4. 新產品線的開發創意源自於公司內部員工、航空公司、國外代理商與國內消費者等，因此不容忽視各種創意來源。

5. 旅遊產品不具專利性，而且新式產品的開發必須投入大量時間與成本，因此除非獲得航空公司、國外旅行社或旅遊機構的特別贊助，一般業者並不熱衷於產品的創新設計。目前市場上出現所謂的新產品，大多只針對原有產品進行重新組合。

6. 觀光旅遊產品的需求量隨著季節差異而變化。當產品需求旺盛時，領隊、導遊、旅館、餐廳、飛機座位經常呈現不足現象，也因此而影響旅遊品質，極易造成消費者與業者之間的糾紛事件。

7. 大部分的業者會在每個地區或國家與固定的代理商進行交易，同時可能與二至三家維持交易關係，其目的在於使代理商之間相互競爭，以預防代理商降低品質與提高報價。

8. 就業者所規劃設計的遊程安排，雖然會顧及消費者需求，但仍然以業者的主觀經驗作為出團的參考依據。

9. 由於旅行業的利潤微薄，經營者大多不願意投入額外成本，進行研究發展或市場調查，因此業者普遍缺乏消費者需求的相關資訊。

10.業者為了維持旅遊品質，必須加強領隊、導遊的素質，並且慎選國外旅行社與代理商。在選擇國外代理商時，其所提供的服務是否能符合旅客需求，乃是業者考量的重要因素。

旅行業之價格策略

1.影響旅遊產品之定價因素包括：（1）企業的行銷目標；（2）產品成本；（3）市場需求狀況；（4）市場競爭狀況；（5）政府相關法令與規定。

2.剛上市的新產品由於投資大量的開發成本，故業者傾向於以高價位來提高利潤，但是當市場競爭激烈時，業者為追求生存或周轉現金，其產品定價則改採彈性政策，試圖以低於成本的定價來掠奪市場佔有率。

3.參團人數的多寡也是影響產品成本的主要原因，業者定價時經常依據人數標準設定各種價位，因此相同的遊程會發生多種價格的現象。

4.業者所採用的定價方法以成本加成定價法與參考同業定價法為主。

5.定價與產品是不可劃分的組合，業者設計大眾化旅遊產品時，通常先決定銷售價格，再以售價為基礎進行產品設計。

旅行業之通路策略

1.消費者選購旅遊產品時，很少會蒞臨旅行社，而是由從業人員親自到府拜訪或電話聯繫，因此對旅行業者而言，辦公室的設立地點並非是重要的考量因素。

2.旅行躉售商選擇銷售通路時，偏向於以全省各地的零售旅行業為其通路成員。事實上，非以批發為主要業務的旅行社也會向其他

同業招攬顧客，其招攬對象大多是固定合作的業者。

3.大部分的旅行業者採用零階通路的直銷方式，並且由該旅行社之
業務人員採對外銷售為主要途徑。

4.旅行社設置國外分公司、辦事處或駐外代表處，旨在辦理接待來
華觀光之相關業務，成為招攬業務的主要利器之一。

旅行業之推廣策略

1.廣告與人員銷售是旅行業者最常運用的推廣工具。

2.業者就廣告策略之運用僅限於告知消費者訊息，關於提昇企業形
象與知名度建立則仍有待加強。

3.口碑宣傳的效果是旅行業的重要溝通工具，因為口碑能為業者帶
來更多忠誠顧客。至於建立企業形象亦有賴於消費者的口耳相傳
能發揮宣傳效果。

4.忠誠顧客是業者推出新產品的主要客源，因此業者都盡力維持與
顧客的關係並建立溝通的管道。

5.業者最常使用的促銷方式為發表行程說明會、贈送禮物、寄送生
日卡片等。

6.旅行業已積極尋求與其他企業合作，或以聯合廣告方式打開市場
知名度。

7.最常使用的廣告媒體除了DM之外，還包括：報紙、雜誌等，由
於電視廣告方式受限於費用負擔昂貴，因此較少採用。

8.利用公共報導的推廣方式並非普遍運用於旅行業，但是公共關係
對於企業形象之建立卻能發揮極大助益。

9.辦理來華觀光業務之業者，經常定期或不定期地派遣人員前往國
外旅行社訪視，以推廣其相關業務。

觀光旅館業之行銷策略

旅館業之經營特性

台灣地區的旅館業可分為觀光旅館與普通旅館，其中觀光旅館又依據現行「觀光旅館管理規則」所規定之建築與設備標準，區分為國際觀光旅館與一般觀光旅館。由於觀光旅館屬於服務性事業，因此其經營特性包括如下：（葉樹菁，1997）

產品不可儲存性

基本上，觀光旅館所提供的是一種勞務服務，勞務報酬以次數或時間為計算單位，時間一超過，其原本應有的收益，因為無人使用而導致勞務無法實現。例如，當天的旅館客房無人登記住宿，商品到了翌日則形同腐爛，無法將未銷售的客房庫存至第二天。

短期供給不具彈性

興建觀光旅館必須投入龐大資金，由於資金籌措不易且竣工期間較長，短期內的客房供應數量無法迅速適應市場需求變動，因此短期供給不具彈性。就個別旅館而言，旅館的營運收入以客房出租費用佔最大比例，即使大量旅客擁入也無法臨時增加客房，以提高旅館的收入。

資本密集且固定成本高

觀光旅館往往興建於交通便利的繁榮市區，其房間售價勢必昂貴。旅館建築物講究富麗堂皇、藝術，內部設備新潮、時髦、豪華，其建設成本耗費巨資，固定資產的投入金額佔總投資額的八至九成。

由於固定資產比率極高，其利息、折舊與維護費用之負擔相當重大。而且一旦開業營運之後，尚有其他固定與變動成本相繼支出，因此應提高設備的使用率。

受地理位置的影響

旅館為一固定式的建築物，無法隨著住宿人數之多寡移動他處。旅客如果要投宿，必須前往旅館，故受地理因素之限制。

需求的波動性

觀光旅館的需求係受到外在環境之影響，例如，政治動盪、經濟景氣、國際情勢、航運便捷等因素。來華旅客兼具季節性與區域性。近年來的統計資料顯示，日本旅客佔總來華人數之大部分，同時住宿於觀光旅館之日本旅客約佔四至六成左右。這些日本旅客集中於連續休假期間來台，依據統計月報指出，每年三、四月份的住房率較高；至於十月、十一月的國際慶典期間亦顯現高住宿率。平均而言，各觀光旅館之住宿率以八月及十二月份為最低。

需求的多重性

投宿於觀光旅館的旅客有外籍旅客與本國旅客，其旅遊動機因人而異，此外經濟、文化、社會、心理等背景亦不盡相同，故觀光旅館業者所面臨之需求市場遠比一般商品更為複雜。

觀光旅館之市場區隔與市場定位

1. 觀光旅館通常運用市場區隔方法，並配合企業本身的競爭利基，尋找目標市場之客源。普遍運用於區隔觀光旅館市場的變數為「旅次目的」、「旅行方式」與「國籍」等。

2. 運用旅次目的進行市場區隔時，通常將旅次目的區分為（1）一

般外國觀光客與（2）商務旅客。根據觀光局之「觀光統計年報」資料顯示，來華旅客之旅次目的以商務與觀光為目的者佔最多數，而此二種住宿旅客亦為觀光旅館之主要區隔方式，一般都市型之旅館以商務旅客為主要顧客群，位於郊區之渡假型旅館則以觀光或休閒渡假之旅客為主要服務對象。

3. 以旅行方式區隔市場時，通常將旅客區分為個別散客與團體旅客。一般而言，F.I.T的平均房價較高且平均停留天數較長，適合中、小型觀光旅館之目標市場，例如，國內的西華、兄弟、亞都、福華等飯店，均是以F.I.T為主要服務對象。以G.I.T為主要目標市場的飯店則包括：環亞、花蓮中信等。

4. 以國籍來區隔市場時，觀光旅館的設備與經營方式必須迎合主要市場之國籍旅客。例如，國賓等飯店係以日本籍旅客為主要服務對象。墾丁凱撒、陽明山中國與知本老爺等飯店，則是以本國籍的渡假旅客為主要服務對象。

5. 目前台灣的觀光旅館之客房營運，仍然以外籍旅客為主。餐飲部門之營運則以服務國內消費者為主。

6. 以往的觀光旅館以觀光旅客為主要目標群體，但是隨著我國經濟與貿易實力的增強，商務旅行者以及參與會議者使得市場日益活絡，業者便有更多的市場選擇機會。由此可以歸納觀光旅館業的三大目標市場分別包括：觀光客、商務客與會議市場。

觀光旅館之產品策略

1. 觀光旅館業的產品包括（1）提供實體產品；（2）塑造氣氛與格調；（3）提供服務與特色。宥於服務之無形特性，業者必須致力於將服務有形化，給予顧客具體的產品輔助，並儘量使用有形體的設備，以增加消費者對服務的信心。

2. 就旅館氣氛、格調之塑造，應朝向明亮、舒適、豪華與親切的感受。

3. 服務流程之管控與從業人員應具備之禮儀、言談、舉止等專業技能，經常被視為旅館服務品質之評鑑指標，因此業者應落實服務人員之甄選、訓練與任用，並制定標準化的服務流程，嚴格管理從業人員的服務程序。

4. 觀光旅館業者通常藉由定期實施顧客意見調查，建立與顧客溝通之管道，使得企業能夠確實掌握消費者的需求與滿意度。

5. 誠如假期飯店的創辦人Kemmons Wilson所言，「如果你沒有熱情，你就什麼也沒有了」。因此觀光旅館業者致力於提昇服務品質，要求服務人員常保親切、微笑的儀容，並以謙虛、誠懇為其接待顧客的圭臬。

6. 觀光旅館屬於勞力密集的產業，其服務品質與服務人員素質具有密切關係，但是由於現時環境與社會因素之影響，使得旅館基層服務人員的流動性變大，而且不容易雇用到適當人員，造成業者極大的經營困擾。

觀光旅館之定價策略

1. 依據「觀光旅館管理規則」規定，「觀光旅館業客房之定價，由該觀光旅館業自行訂定後，報請原受理之觀光主管機關備查，並副知當地旅館商業同業公會，變更時亦同」。

2. 成本加成定價法是最基本的定價方法，此法係依據產品的原始成本加上某一收益比例，而形成制定價格之標準原則，由於成本加成定價法容易計算、使用簡單，故普遍運用於觀光旅館業。

3. 參考競爭者的定價方式盛行於觀光旅館業，主要原因係因為該法可以透過市場競爭機能之運作，反應合理價格並穩定市價，避免破壞同業之間的和諧或惡性競價。

4. 由於旅館產品具不可儲存性，造成需求的波動現象，益顯現差別定價法的實用性與重要性。一般業者經常配合特殊節慶活動，或針對特定目標消費者，給予價格折扣或數量折扣。

觀光旅館之通路策略

1. 觀光旅館的行銷通路是經由國外特約代理機構、國內外旅行社、航空公司、國內外公司行號、連鎖旅館之訂房中心等媒介，以及自行前來住宿之旅客所組成。由於配銷通路的選擇將直接影響觀光旅館的市場推展速度與企業的成敗關鍵，所以業者必須積極與銷售通路的所有成員維繫良好互動關係。

2. 旅館與旅行社的密切關係就是旅行社接辦國外來華旅遊的觀光團體，其次是國際商務客來華洽商或旅遊。旅館為了與旅行社維繫合作的通路關係，經常派遣業務員前往各旅行社拜訪、洽談或簽訂合作契約。

3. 由於商務旅客佔來華旅客的一半市場，而商務旅客來台之前，均會告知與其業務往來之公司企業，由該公司為商務旅客安排住宿事宜，因此觀光旅館業亦經常派遣業務員訪視、接洽國內的著名企業，如果該廠商願意在一年之內銷售約定的房間數，則旅館業者將按契約規定給予優惠與折扣。

4. 連鎖旅館訂房中心具有協助觀光旅館訂房業務的功能，主要原因是由於連鎖旅館的品質與服務均達國際標準，所以旅客希望在旅行期間投宿於同一體系的連鎖旅館，不僅能簡化手續方便訂房，同時亦不需要擔心服務品質等相關問題。

5. 顧客對於觀光旅館的品牌忠誠度愈來愈高，尤其從事洽公的商務常客，其自行前來訂房的比例頗高。

6. 航空公司的訂房作業主要是協助解決飛機駕駛員與空服人員的住宿事宜。一般而言，由航空公司轉介訂房的旅客並不多。

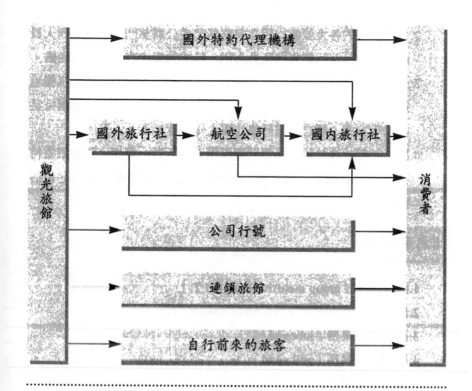

圖16-1 觀光旅館之行銷通路

觀光旅館之推廣策略

1.觀光旅館的業務推廣方式以廣告爲主,包括:報紙、商業性雜
誌、一般性雜誌、旅遊專業雜誌、廣播、電視、DM等。針對個
別散客的廣告方式,則以刊登旅遊專業雜誌或商業性雜誌爲主。
以團體旅客爲目標市場的廣告方式,應該加強與旅行社或旅遊機
構的關係,以加深其對觀光旅館的印象,由於並非以一般旅客爲
宣傳重點,故大多使用旅遊專業雜誌,或以人員銷售直接與旅行
社進行協商交涉。關於旅館業針對台灣地區旅客的推廣方式則多
採用報紙與電台廣播。

2.目前國內的各大旅館均設立業務部門或公關部門，派遣業務人員前往旅行社進行銷售與產品介紹，其成效頗佳亦創造潛在商機。

3.公共報導是一項最具公信力的廣告，旅館業者極力與新聞媒體維持良好關係，以創造特殊事件、提供特別諮詢、參與或舉辦公益活動等方式，建立旅館形象並擴大知名度。

4.觀光旅館經常於銷售淡季期間舉辦促銷活動，例如，國人旅遊特惠專案、各國美食節展覽活動等，並配合節慶辦理特殊促銷活動。

名詞重點

1.團體旅客（group inclusive tour, G.I.T.）
2.個別散客（foreign independent tour, F.I.T.）
3.接待來華業務（inbound）
4.出國旅遊業務（outbound）
5.國內旅遊業務（domestic travel）

思考問題

1.試探討觀光旅館的市場區隔與市場定位策略。
2.試探討觀光旅館之4P策略。
3.試探討旅行業之的市場區隔策略。
4.試探討旅行業之4P策略。
5.試以觀光遊樂業為例，探討其採用的行銷策略。
6.試以航空客運業為例，探討其採用的行銷策略。

參考書目

中文部分

中國文化大學（1997），《我國觀光系統發展評估指標建立之研究》。
　　台北：交通部觀光局。

中興大學（2000）。《觀光統計定義及觀光產業分類標準研究》。台
　　北：交通部觀光局。（1996），交通部觀光局。《中華民國八十八
　　年觀光年報》。台北：交通部觀光局。

毛穎崙（1995），Internet在買賣零售業電子購物的應用，《網路通訊》
　　第50期，頁80～85。

王昭正譯（1999），《餐旅服務業與觀光行銷》。台北：弘智。

王昭正譯（1999），《餐旅業行銷管理》。台北：華泰。

呂國賢（1997），台灣觀光旅館網路行銷之研究，中國文化大學觀光事
　　業研究所碩士論文。

李貽鴻（1995），《觀光行銷學》。台北：五南。

周文賢（1999），《行銷管理》。台北：智勝。

容繼業（1997），網際網路消費者對旅行業設置網路行銷認知之研究，
　　《觀光研究學報》第三卷第二期，頁63～76。

容繼業（1996），《旅行業理論與實務》三版。台北：揚智。

黃志文（1994），《行銷管理》。台北：華泰。

黃俊英（1997），《行銷學》。台北：華泰。

黃深勳等（1999），《觀光行銷學》。台北：國立空中大學。

黃榮鵬（1993），我國旅行業連鎖經營可行性之研究，中國文化大學觀
　　光事業研究所碩士論文。

楊正寬（1996），《觀光政策—行政與法規》。台北：揚智。

楊景雍、萬金生（2000），臺灣旅館飯店業網際網路行銷現況，第一屆
　　觀光休閒暨餐旅管理研討會。台北：中國文化大學。

劉玉琰（1999），《行銷學理論與實務》。台北：智勝。

蕭富峰（1995），《行銷實戰讀本》。台北：遠流。

英文部分

Anderson, M. D. and Choobineh, J. (1996). Marketing on the Internet, *Information Strategy: The Executive's Journal*, Summer, pp.64-72.

Boone, L. E., and Kurtz, D. L. (1995). *Contemporary Marketing*, 8th ed. Fort Worth, Tex.: The Dryden Press.

Burke, J. F. and Resnick, B. P. (1991). *Marketing & Selling the Travel Product*. South-Western, Livermore, CA, USA.

Cohen, J. N., Grochaw, J. M. and Kaitfa, M. J. (1996). Business Value and The World Wide Web: A Web Application Framework, *American Programmer*, December, pp.3-11.

Davidoff, P. G. and Davidoff D. S. (1994). *Sales and marketing for Travel and Tourism.*, Prentice Hall, Englewood Cliffs, New Jerry, USA.

Ellsworth, J. H. and Ellsworth, M. V. (1995). *Marketing on the internet*, John Wiley & Sons, Inc., New York.

Heath, E. and Wall, Geoffrey (1992). *Marketing Tourism Destinations: A Strategic Planning Approach*, John Wiley & Sons, Inc, New York.

Holloway, J. C., and Robinson, C. (1995). *Marketing for Tourism*, 3rd ed. Singapore: Longman Singapore Publishers.

Janal, D. S. (1995). *Online Marketing Handbook: How to sell, advertise, publicize, and promote your products and services on internet and commercial online systems.* Van Nortrand Reinhold.

Kolter, P., Siew Meng Leong, Swee Hoon Ang & Chin Tiong Tan. (1996).

Marketing Management-An Asian Perspective, Prentice Hall, Inc.

Kotler, P. (1994). *Marketing Management: Analysis, Planning, Implementation, & Control*, 8th ed. Englewood Cliffs, N. J.: Prentice-Hall, Inc.

Laws, E. (1992). *Tourism Marketing : Service and Quality Managment Perspective*, Stanley Thornes Ltd, Cheltenham, England.

Middleton, V. T. C. (1988). *Marketing in Travel and Tourism*, Oxford: Butterworth-Heinemann Ltd.

Morrison, A. M. (1996). *Hospitality and Travel Marketing*, 2nd ed. New York: Delmar Publishers.

Parasuraman, A., Zeithaml, V., Berry, L. L. (1988). SERVQUAL, A Multiple-Item Scale Measuring Consumer Perceptions of Service Quality, *Journal of Retailing*, Vol.64, No.1, pp.38-39.

Reich, A. Z. (1999). *Marketing Management for the Hospitality Industry*, John Wiley & Sons, Inc., New York.

Teare, R. C., Calver, S. & Costa, J. (1994). *Hospitality and Tourism Marketing Management*. Cassel, London.

Teare, R., Mazanec, J.A., Crawford-Welch, S. and Calver, S. (1994). *Marketing in Hospitality and Tourism*, Cassel, London.

Trooboff, S. K, Schwartz, R. and MacNeill, D. J. (1995). *Travel Sales and customer Service*. Irwin Mirror Press, Boston, USA

Witt, S., and Moutinho, L. (1994). *Tourism marketing and Management Handbook*. 2nd ed. Hemel Hempstead: Prentice Hall.

觀光行銷學　　　　　　　　　　商學叢書

著　　者☞ 曹勝雄

出 版 者☞ 揚智文化事業股份有限公司

發 行 人☞ 葉忠賢

總 編 輯☞ 閻富萍

登 記 證☞ 局版北市業字第 1117 號

地　　址☞ 台北縣深坑鄉北深路 3 段 260 號 8 樓

電　　話☞ (02)2664-7780

傳　　真☞ (02)2664-7633

印　　刷☞ 鼎易印刷事業股份有限公司

初版十刷☞ 2010 年 4 月

定　　價☞ 新台幣 500 元

I S B N ☞ 957-818-233-3

網　　址☞ http://www.ycrc.com.tw

E-mail ☞ service@ycrc.com.tw

國家圖書館出版品預行編目資料

觀光行銷學／ 曹勝雄著.— 初版. 一台北市：
揚智文化 , 2001[民 90]
面 ；公分.—(商學叢書)
參考書目：面
ISBN 957-818-233-3(平裝)

1.觀光–管理 2.市場學

992.2 89018366